生態旅遊
實務與理論
The Practice and Theory of Ecotour

吳偉德◎編著

序

　　21世紀觀光旅遊產業如何永續發展及經營管理已列入國家重要政策，生態旅遊在1965年代即有專家學者提出此類規範，至今已50年了，旅遊與生態如何共生共存依然需要人們好好的思索。觀光旅遊與生態旅遊原則上是屬於兩種思維，因全世界在發展觀光旅遊的同時都注重及迎合大眾市場，如一台飛機載滿300多位旅客前往一地作觀光旅遊，市場需求是以量取價；相反的生態旅遊卻是以質來取勝，受小眾市場的青睞，若僅是小眾市場那又如何有效的維持生態物種與回饋當地，其經濟效益總是耐人尋味。

　　近幾年因為環境過度開發已嚴重影響物種生存的條件，觀光產業若是沒有大型運輸工具，如飛機、郵輪與巴士的異地移動，旅遊地區若是沒有珍饈美味恐無法滿足觀光客的需求，但所提及這類大型運輸工具與肉類食材卻是嚴重破壞及污染環境的元兇；此書的撰寫主要要提醒及激發大眾重視旅遊的同時也必須瞭解過去這40-50年間，因工業發展到科技氾濫的過程中，其實有很多國際組織在生態旅遊上的規範是有目共睹的，努力要為人類留下未來的一頁。

　　此書在第一章物種生態與自然環境提及最基本的共生共存的重要性，第二章生態旅遊觀念的普及，使其瞭解重要性，物種與環境間若無法共生共存那結果只是一次又一次的受大地反撲再回到原點；第三章中特別註明世界即將消失的美景區域，消失原因與當地政府有何補救策略；再者臺灣政府及國際組織在過去與未來於生態旅遊上議題上如何來規範與管理，生態旅遊首重導覽與解說，使其過程中如何能夠將教育之目的發揚光大，本書有細膩的描述；最後再提到筆者一再推廣的「多元

生態旅遊」在此撰寫文化生態旅遊與運動生態旅遊，如何在世界各地落地生根，使人驚豔。

　　希望藉由此書的閱讀，使讀者瞭解生態與旅遊間是可以藉由行程設計、旅遊規範、環境保育與導覽解說獲取經營管理的規範，達到永續經營之目的。

吳偉德　謹識

目　錄

序 i

第一章　物種生態與自然環境概述 1

第一節　物種生態概述　2

第二節　自然環境概述　8

第三節　物種生態與自然環境關聯性　13

第四節　大地的反撲無止境　18

第二章　生態旅遊概述 27

第一節　何謂生態旅遊　28

第二節　生態旅遊發展背景　33

第三節　生態旅遊的見解　49

第四節　生態旅遊動物大遷徙　54

第三章　環境教育與生態環境 61

第一節　環境教育概述　63

第二節　環境問題　70

第三節　世界即將消失的美景　74

第四章　生態旅遊地環境保育　93

第一節　生態旅遊地保育　94
第二節　臺灣地區自然保護區域　98
第三節　生態旅遊地保育方式　106

第五章　臺灣生態旅遊規範　123

第一節　臺灣國家公園生態旅遊　124
第二節　臺灣國家自然公園生態旅遊　140
第三節　臺灣國家風景區生態旅遊　142

第六章　國際間生態旅遊規範　159

第一節　國際推動生態旅遊組織　161
第二節　國外在生態旅遊的規劃　165
第三節　世界遺產　179

第七章　生態旅遊行程設計　191

第一節　生態旅遊之規劃原則　193
第二節　低碳旅遊與綠色概念　196
第三節　臺灣生態旅遊行程設計　206
第四節　國外生態旅遊行程設計　217

第八章　生態旅遊導覽與解說　227

第一節　導覽解說定義與功能　229
第二節　生態旅遊導覽解說資源與媒體　236
第三節　生態旅遊導覽解說規範　248

第九章　多元生態旅遊　257

　　第一節　文化生態旅遊　258
　　第二節　運動生態旅遊　270

第十章　生態旅遊資源概述　289

　　第一節　臺灣獨特的生態環境　290
　　第二節　生態旅遊自然資源　294
　　第三節　生態旅遊野生動物資源　297
　　第四節　生態旅遊文化與自然遺產　300

第十一章　生態旅遊永續經營　315

　　第一節　地球永續發展現狀　317
　　第二節　京都議定書影響　321
　　第三節　澎湖低碳島規劃　329

第十二章　生態旅遊經營與管理　341

　　第一節　生態旅遊之經營規範　342
　　第二節　生態旅遊管理規範　345
　　第三節　生態旅遊者管理規範　353

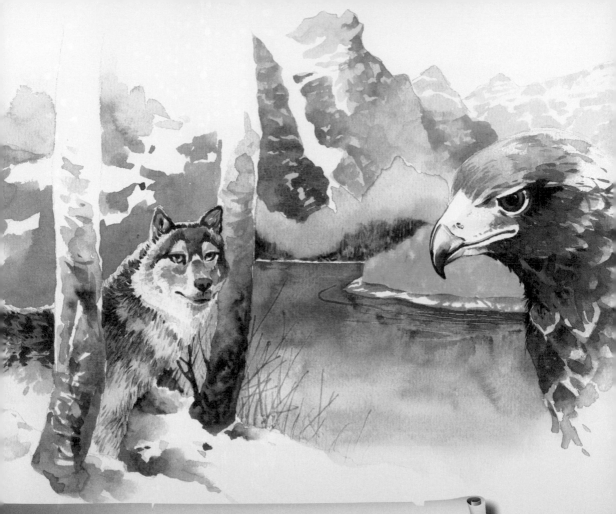

第一章
物種生態與自然環境概述

- ■ 物種生態概述
- ■ 自然環境概述
- ■ 物種生態與自然環境關聯性
- ■ 大地的反撲無止境

人類本能繼承了多樣化的生物群體，這些物種一直在地球上生存著，我們也擁有21世紀最先進之技術，我們確實生長在一個關鍵時刻。現代的人們肩負著重要的任務，除了要瞭解生物多樣性與自然環境重要互依性，並要有保育及復育的觀念，最重要是得教育及傳承下一代。

生物圈（biosphere）乃地球上所有生物之居所，是指地球大氣層內之生物及其生存的地方，它包括地球上有生命存在和由生命過程變化與轉變的空氣、陸地、岩石圈和水。其範圍約為海平面上下垂直10公里，大部分生物都集中在地表上下100公尺的大氣層、水圈與岩石層，這裡是生物圈的核心。如果將地球比作一個香瓜，生物圈的範圍就像香瓜的外皮。在這一層薄薄的區域內，供養著各式各樣包括人類在內的生物。一般認為生物圈是從35億年前生命起源後演化而來的，生物圈的概念是由奧地利地質學家愛德華・休斯（Eduard Suess）在1375年首度提出。生物圈是一個封閉且能自我調控的系統，約略而言是地球上所有的生物體相依相生的生態環境，合稱生物圈。目前的科技探索出地球是目前整個宇宙中唯一存在的生物圈。

第一節　物種生態概述

生物多樣性（biodiversity）包含所有植物、動物和微生物的所有物種和生態系統，以及物種所在的生態系統中的生態過程。對於自然的多樣化程度來說，生物多樣性是一個概括性的術語，它把生態系統、物種或基因的數量和頻度這兩方面包含在一個組合之內。生物多樣性通常被認為有三個水平：

一、基因多樣性

各式各項的生物多樣性是由控制形態與發育的遺傳藍圖－基因多樣

性決定，故基因多樣性是所有階層生物多樣性的基礎，基因多樣性代表著地球上所有生物遺傳訊息的總和，是最為龐大且高度的多樣性。自然狀態下基因的多樣性來自基因的突變及生殖過程中基因的重組交換，對生存有利的基因在大自然的選汰之下被穩定的保存下來。而生物對於環境的適應性，遺傳多樣性起著非常重要的作用，因為當一個物種的環境變化，基因上具有變異性才能使生物本身構造上產生些微變化，使它能適應和生存於變化的環境下，不至於整個族群不適應新的環境而滅絕。物種內若只存在著相當小的遺傳變異程度，將會冒著很大的生存風險。物種內遺傳變異小，產生健康的後代將會變得困難，其後代也將會面臨跟親代同樣的生存問題，因此基因多樣性的下降會使得一個族群變得脆弱。

DNA全名為去氧核醣核酸（Deoxyribonucleic Acid），所有生物（含動植物）細胞之染色體上，皆有此雙股螺旋狀遺傳因子。此遺傳因子在任何一生物個體中的表現方式，均不完全相同，但基本上仍延續某部分的遺傳特性。DNA是每個人身體內細胞的原子物質，每個原子有46個染色體，而男性的精子細胞和女性的卵子細胞則各有23個染色體。當精子和卵子結合的時候，需46個原子染色體去創造一個新的生命個體，因此每個人從親生父親處繼承一半的分子物質，而另一半則從親生母親處獲得。

　　人類基因體，是智人的基因組，由23對染色體組成，其中包括22對體染色體、1條X染色體和1條Y染色體。人類基因組含有約30億個DNA鹼基對。當一個或多個基因發生不正常表現時，可能會使某個相對應的表型產生一些症狀。遺傳異常的原因包括了基因突變、染色體數目異常等，若受損的基因會從親代遺傳到子代，那就會成為一種遺傳性疾病。

資料來源：http://blog.sciencenet.cn/blog-236900-656444.html

　　一般遺傳多樣性的測量是應用DNA與蛋白質作為遺傳標記，利用試驗所得的定量或定性資料，可以估計基因型多樣性、遺傳相似性與遺傳變異係數等指標，可進一步供作族群遺傳結構與演化分析、基因漂流與系統發育以及保育生物學等探討之資訊。基因多樣性的消失衝擊中，人類所依靠的糧食就與此息息相關。人類從事農業以來，追求最佳品種的結果，往往使基因多樣性消失而造成災難。美國乳牛使用人工牛科生長激素，來增加牛乳生產量，美國官方也在人工生長激素的容許量上提出研究說明，但大眾對這種無法預期食用風險的背後，都是不堪入目的事實，包括篡改的實驗數據，讓這些有問題的牛奶通過檢測，隱瞞危害人體事實的證據。基因改造食品會致癌，對人體最有可能產生的傷害，是最嚴重會導致死亡的過敏症。聯合國正致力推動遏止動物遺傳資源消失和改善遺傳資源永續利用、發展與維護的全球行動計畫。生物多樣性的各個層級皆是演化下的產物，當基因多樣性消失時，唯有再透過演化的步驟來復原，無法以人為方法再行創造。基因多樣性的保育，除了為生物保持演化的基礎外，同時也是為人類的未來預留一條後路。

證實我們是尼安德塔人後代

　　台大地質科學系教授以精準的放射性定年創新技術，測出古人類尼安德塔人（學名：Homo neanderthalensis，簡稱尼人）的生存年代，最久可溯及80～90萬年前，證實「我們都是尼安德塔人後代」登上國際知名《科學》（Science）期刊。以精準度極高的鈾釷定年法，測量極限逼近一百萬年，後來加入西班牙胡瑟裂谷的研究，分析遺骸堆積下方的碳酸鈣，協助測量尼安德塔人的生存年代，研究團隊有來自五個國家（西班牙、澳洲、美國、法國與臺灣等）17個研究單位。尼安德塔人存在時間至少已有四十三萬年，最早甚至可到80～90萬年前，可推論尼安德塔人應是約兩百萬年前出現在非洲的直立人，之後有部分人離開非洲，在歐洲與西亞地區不斷演化。留在非洲進化成的現代人，數萬年前出走非洲，又與尼安德塔人後代混血，再遷徙到世界角落。

資料來源：《自由時報》，2014/6/21，https://tw.news.yahoo.com/台大教授測出年代-證
　　實我們是尼安德塔人後代-221044440.html

二、物種多樣性

物種多樣性是指地球上生命有機體的多樣化，並已被多方面估計在五百萬至五千萬種之間或更多，雖然實際上描述了的僅有約140萬種。最早是指對地球上所有植物、動物、真菌及微生物物種種類的清查。此後，在學術上的定義被擴充及所有生態系中活生物體的變異性，它涵蓋了所有從基因、個體、族群、物種、群集、生態系到地景等各種層次的生命形式。另外，廣泛定義上亦指各式各樣的生命相互依賴著複雜、緊密而脆弱的關係，生活在不同形式的人文及自然系統中，也就是人和萬物生生不息在地球的生物圈共榮共存。而物種多樣性本身具有生態與經濟、科學與教育、文化、倫理與美學等價值。

三、生態系統多樣性

生態系統多樣性與生物圈中的生境、生物群落和生態過程等是多樣化有關，也與生態系統內部由於生境差異和生態過程的多種多樣所引起的極其豐富的多樣化有關。各種生態系統使營養物質得以循環（從生產到消費，再到分解），也使水、O_2、CH_4、CO_2（由此影響氣候）等物質以及其他如S、N和C等化學物質得以循環。生物學家將地球上的生命歸入一個已廣泛接受的等級體系，該體系反映了生物之間的進化關係，從下至上的順序，生物的主要階元或分類單元是：界、門、綱、目、科、屬、種。例如人類歸入如下類目（**表1-1**）。

表1-1 生物分類法

分類	界	門	綱	目	科	屬	種
人	動物	脊索動物	哺乳	靈長	人	人	人
猩猩	動物	脊索動物	哺乳	靈長	人	猩猩	黑猩猩
狒狒	動物	脊索動物	哺乳	靈長	猴	狒狒	東非狒狒
獅子	動物	脊索動物	哺乳	食肉	貓	豹	獅
黑面琵鷺	動物	脊索動物	鳥	鸛形		琵鷺	黑面琵鷺

靈長目是哺乳綱的一個目，眼睛在臉的前面，有眉骨保護眼窩。視覺敏銳，類人猿有辨色能力，但是許多原猴沒有。鼻子比其他的哺乳動物短，嗅覺退化。靈長目動物的腦相對複雜，上下頜前方都有一排牙床，位於中間的叫門齒，四肢會抓握，而且四肢都有五個趾頭。主要分布於世界溫帶，根據DNA的化驗，黑猩猩和大猩猩最接近於人類，其染色體與人類接近度高達98.5%。

貓科包括獅子、老虎與豹等動物，是食肉目的科中絕對肉食性的哺乳動物。所有的貓科動物都有一種基因異常，使得牠們感覺不到甜味，亦無法消化醣類，故成為純肉食動物。其他貓科動物中還有包括如獅子、老虎、豹、美洲豹、美洲獅和獵豹等大貓。家貓的野生種親戚野貓，仍然生存在歐洲、非洲和亞洲東部等地，雖然棲地破壞限制了其居住範圍。家貓和野貓是否屬於分別的物種仍然有著許多的爭議，但現今大部分的分類都會將其視為不同的物種。

琵鷺屬，喙很大，扁平及呈竹片狀，是大型及長腳的涉禽，牠們會涉足淺水區，用半開的喙在水中覓食，牠們吃昆蟲、甲殼類或細小的魚類。牠們每天需要花幾個小時來覓食。琵鷺在樹上或蘆葦上築巢，雄鳥主要負責採集樹枝和蘆葦，雌鳥主要負責築造。雌鳥每次會生約2～3個蛋，蛋呈卵狀及白色，表面光滑。雄雌琵鷺會一起孵蛋，雛鳥會逐一孵化，孵化出後只是一雛形，眼睛不能看見，不能立即站立，需要雙親來反芻餵養雛鳥。

資料來源：http://pansci.tw/archives/31646

　　物種之間至少有一個特徵相差異，一般而言，物種間不能雜交（Raven & Johnon, 1989）。通常某一生物的階元序位越高，則進化趨異就越古老。因此，就人屬和人種而言，其種的發生晚於其屬的發生，而其屬的進化又晚於其人科，以此類推，直至界的層次。大多數生物學家認為生物分為五個界（**表1-2**），近來，已有近一百個門得到認定。

表1-2　生物五界

原核生物界（Monera）	原生生物界（Protista）	真菌界（Fungi）	動物界（Animalia）	植物界（Plantae）
細菌	藻類和原生動物	蘑菇類、菌類和地衣類	動物	植物

資料來源：Whittaker (1969)；引自國立自然科學博物館，〈真菌的分類地位〉，http://edresource.nmns.edu.tw/ShowObject.aspx?id=0b819d5e7e0b81d9d3360b81d4fa8c0b81d4fd06

松蘿

　　松蘿（koke），有「木頭上的毛」之意。字面意思為松樹上的蔓或毛狀的植物體，常見的有節松蘿和長松蘿兩種，為松蘿科松蘿屬的地衣類植物。松蘿可吸收霧氣中水分，從自行的光合作用中獲得營養，因此它不是寄生植物或菌類，而是一種「附生植物＝著生植物」，意指某種植物附著在其他的植物上，但不吸取宿主的養分，因此它所在的環境空氣必須未受汙染，是環境的指標生物之一。

　　松蘿是枝狀地衣的一種，葉狀地衣如同在岩石或樹幹上所見的粉白色斑痕，這些都是由藻類和真菌兩者共生所組成的生物。藻類行光合作用製造養分，真菌吸收水分和無機鹽，這兩者的分工讓它們形成共生關係，另外，菌絲形成一種「假根」讓地衣能固著在樹皮或岩石上，形成樹上或岩石上生長的奇景。

資料來源：http://blog.xuite.net/tracysung2002/twblog1/165838788-%E7%AF%80%E6%9D%BE%E8%98%BF

第二節　自然環境概述

　　自然環境中對人類有用的一切物質、能量和景觀都稱為自然資源，如土壤、水、草地、森林、野生動植物、陽光、空氣、火山與花草等等。隨著取得和使用資源技術的進步與經濟的發展，無用的物質可以變成有用的資源。例如遠古時代人類不知道煤有用，後來知道煤可用來做燃料，今天煤不僅用來做燃料，還可從中提取多種化工原料。如在人類歷史上，結構材料曾經歷過多次變化。起初青銅代替石頭，鐵代替青銅，後來鋼又代替鐵，現在鋁和強化的塑料正在取代鋼做某些結構材料；在能源上也有類似的情況，煤代替木柴，石油和天然氣又代替了煤，現在核能、太陽能、風能、潮汐能和沼氣等形式的生物能開始被利用，並有可能成為新一代能源。

　　資源利用也與經濟能力有密切關係。由於經濟條件的限制，有許多資源還難以利用。例如在缺少淡水的某些沿海地區，由於目前鹹水淡化技術的成本很高，非當地居民的經濟能力所能負擔，豐富的海水還不能成為人們生活和生產用水的來源。

　　自然形成1公分厚的土壤腐植質層需要300至600年；砍伐森林的恢復一般需要數十年至百餘年，野生動物種群的恢復在破壞不太嚴重的情況下也要幾年至幾十年。因而，可更新資源的消耗速度必須符合它們恢復的速度。當前存在的問題是，人類利用可更新資源的速度一般比它們更新速度要快，以致造成資源的枯竭。

　　因此，可以區分出資源的兩種涵義：一種是在現代生產力發展水平下，爲了滿足人類的生活和生產需要而被利用的自然物質和能量，這稱之爲「資源」；另一種是由於經濟技術條件的限制，雖然知道它的用途但還無力加以利用，或者雖然現在沒有發現其用途，但隨著科學技術發展，將來有可能被利用的自然物質和能量，稱之爲「潛在資源」。

　　自然資源還可以按它們的用途劃分爲生產資源、風景資源、科研資源等等；也可以按它們的屬性劃分爲土地資源、水資源、氣候資源、生物資源、礦產資源等等。

一、自然資源的分類

　　按照資源形成的特徵和其貯量能被人類利用時間的長短，自然資源可分爲有限資源和無限資源兩大類。

(一)有限資源

　　有限資源可分爲可更新和不可更新兩大類。

◆可更新資源

　　這種資源在理論上講是可以持續利用的，即用過一次之後，可以更新再被利用。水、土壤、動物、植物（包括森林、草場）、微生物等等就屬於這類。它們或者能夠再生，如動植物等；或者透過自然或人工循環過程而被補充或更新，如水、土壤等。地球表面土被的面積是很有限的，說土壤是可更新資源，主要是指土壤肥力可以透過人工措施和自然過程而不斷地更新。可更新資源的恢復是以不同的速度進行的，有些較快，有些較慢。

◆不可更新資源

　　是指儲量有限，能被用盡的資源。它們的形成極其緩慢，有的需要數千年，有的需要數百萬年，甚至上億年。礦物是不可更新資源，如

大多數岩石、泥炭、煤、石油、各種金屬礦、非金屬礦等。對於人類來說，可以把它們看成是數量固定的，它們一旦被用盡，就沒有辦法來補充。當前，某些材料雖然可以用合成方法生產，但是無論數量和質量都還不能完全替代天然資源。因此對這種不可更新資源必須合理地綜合利用，在使用過程中盡可能減少耗損和浪費。

(二)無限資源

無限資源是指用之不竭的資源。太陽能、潮汐能、風能與海水等就屬於這一類。雖然目前沒有將它們列入重點保護的範圍，但是人類的某些活動可以直接或間接地影響它們。例如，到達地球表面的太陽能的數量和質量，取決於大氣狀況和它的汙染程度。

花蓮地區以大理石加工為主的特色工藝產業。1956年政府開闢中部橫貫公路，台灣東部特有的大理石被開挖並大量使用，初期以工藝品的研發為主。1962年，榮民工程公司花蓮市海濱街設立大理石工藝品工廠，初期製品多為花瓶、菸灰缸、文鎮等。當時除了大理石加工廠，不少人憑著1、2台小型加工機具，以院子權充工廠，加入生產行列，造就花蓮石材加工業的基礎。1965年，花蓮的大理石藝品在日本大阪萬國博覽會中大放異彩，因此開啓外銷之門。1970年代以後，陸續受中日斷交、中美斷交、二次石油危機等事件影響，石製工藝品訂單銳減，大理石轉而在建材市場成為新寵。早期使用石材最著名的建築物為台北圓山大飯店，1970～1980年代建築業景氣大好，是石材業顛峰時期，台灣石材業曾締

造進口原石量位居世界第二的紀錄。花蓮擁有大理石礦、蛇紋石礦及化石類石礦，是花蓮石材產業聚落形成的重要關鍵，政府成立美崙工業區、光華工業區，協助石材產業發展。石材加工業的蓬勃發展，也促使花蓮石雕藝術的成長，機場、火車站、街道隨處可見石雕作品，石材成為花蓮重要的經濟活動、文化活動的基礎。2000年後因台灣東部大理石礦區有限，過度開採，產量銳減甚多。

資料來源：http://ylqdzm.blog.163.com/blog/static/561707882013317107 8605/

風車發電

　　台灣最北的鄉鎮新北市石門區的風力發電站，由丹麥引進，風力發電具經濟效益的再生能源，近來化石燃料價格飆漲與不環保，全球氣候暖化，抑制二氧化碳排放以降低對環境的衝擊，風力發電需要積極開發應用。台電石門風力發電站當風大時，總電量可達幾百瓦，風小時只有幾十瓦，而且每度電力的成本為3元餘，較水力發電每度成本約5元餘節省。

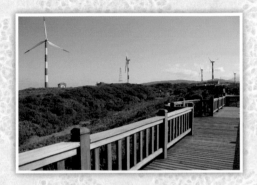

　　除了目前正在利用的自然資源以外，從長遠看，對潛在資源要特別加以注意。把那些尚未瞭解其用途的資源，特別是動植物資源，當作無用之物，有意無意地糟蹋掉，將會造成不可彌補的損失。例如，在植物的野生品系發現的遺傳性變異可以用做雜交的材料，以培育出新的高產抗病和抗逆作物品系，這是農業進步發展的重要條件；許多野生動植物的潛在藥用、工業和科研價值，可能對人類的生存和發展有十分重大的意義。

二、生物環境

　　生態學（ecology）是德國生物學家恩斯特・海克爾（Ernst Haeckel）於1866年定義的一個概念：生態學是研究生物體與其周圍環境（包括非生物環境和生物環境）相互關係的科學，是研究居住在同一自然環境中的動物的學科，目前已經發展為研究生物與其環境之間的相互關係的科學。環境包括生物環境（biotic environment）和非生物環境（non biological environment）。

(一)生物環境

是指生物物種之間和物種內部各個體之間的關係,如蚯蚓可使土壤通氣並能分解和混合腐植質;動物的糞便因甲蟲的分解成礦物質,快速回歸到土壤中,成為野草、牧草或野生植物的養分而豐富的土壤,兩者對植物的影響具有間接的關係。

(二)非生物環境

是指自然環境土壤、岩石、水、空氣、溫度、濕度等,如日光是一切生態的來源,綠色植物藉由日光行光合作用,形成有機物質,日光改變了溫度,影響生物在環境中的分布,或生理及構造,人類會因為溫度的極熱極寒而遷居到他處,候鳥也因此而遷移。

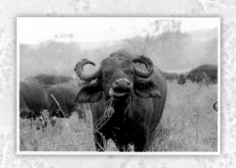

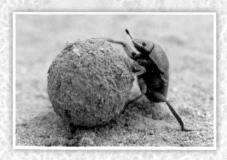

非洲水牛(Africa Buffalo),屬牛科,平均高度約1.5～2公尺,體長2～4公尺,體重約500～1,000公斤,平均壽命約10～20年。草食性,生長在附近有水源和蔭涼處的叢林、草原或熱帶稀樹大草原間。平均每天進食8～10小時,約進食150～200公斤的草,屬於反芻類動物。牛群中最強壯的母牛會成為族群的領袖,統領牛群。水牛因食物需求幾乎不做太多的移動,只要有水牛出沒的地區,糞便特別多,當然甲蟲亦少不了。

黃金龜(Gymnopleurus SP),鞘翅目、金龜子科,分布地區在果園、森林區、草原、農田,體長2～3公分,全身黑色稍具光澤,觸角末端黃色,後腳細長略呈彎鉤狀。成蟲出現於春、夏兩季,生活於低、中

海拔山區。喜食雜食性哺乳類動物糞便，會在糞堆直接以頭、腳搓製糞球，再以後腳鉤著糞球向後推著走，找到合適地點埋入土中食用或產卵。糞金龜是以動物糞便為食的一種昆蟲，會將蒐集而來的動物糞便做成一個個糞球，推滾到挖好的洞埋起來慢慢享用。推糞球也是一種求偶行為，推越大糞球的雄糞金龜越容易得到雌糞金龜青睞，並在糞中交配、產卵，以糞球撫育下一代。糞金龜使得動物糞便可以快速回歸到土壤中，不僅可增加植物所需的養分，還可防止傳染性疾病的蔓延，因而有「大自然的清道夫」之稱，也是古埃及人視為「聖甲蟲」的辟邪聖物。鞘翅目多食亞目金龜子總科的甲蟲中，扣除鍬形蟲和黑艷蟲，其他合稱為「金龜子」。

全世界種數約兩萬多種，台灣已知約500多種，生長過程為：卵－幼蟲－蛹－成蟲。

資料來源：http://macroid.ru/showphoto.php?photo=51023

第三節　物種生態與自然環境關聯性

人類為了求生存及追求更好的生存環境，不斷地向大自然爭取生存空間，直接形成物種生態與自然環境的關係，人類要生存需要居所，開發耕地無可厚非，但過度的作為導致自然環境的反撲。隨著全球人口不斷地增加、科技進步，影響加速而且擴大範圍，演變為森林縮小、土壤流失、水汙染、空氣汙染、降低生物的多樣性，甚至已經造成全球氣候變遷，成為影響環境重要因素。

近年來，生態學已經創立了自己獨立研究的理論主體，即從生物個體與環境直接影響的小環境到生態系不同層級的有機體與環境關係的理論。它們的研究方法經過描述－實驗－物質定量三個過程。人類生存與發展的緊密相關而產生了多個生態學的研究熱點，如生物多樣性的研

究、全球氣候變遷的研究、受損生態系的恢復與重建研究、可持續發展研究等。人們漠視環境，導致地球生態急劇惡化；關於地球生態及環境議題，這世界在改變是和我們每個人息息相關。

　　生物資源損失與生物資源的退化，是由於諸如森林的大規模砍伐和火燒、植物和動物的過度採獵、殺蟲劑的任意施用、濕地的排水和填塞、破壞性的漁業生產、空氣汙染、荒野地變成農業和城市用地等人為活動造成。

　　當生物多樣性喪失的問題根據其直接原因而作定義時，其反應應是採取防衛性和經常是對抗性的行動，例如制定法律、停止對資源的接近、宣布增加保護區等。這類反應對於瘋狂過度開發來說是必要的，但它們難以真正地改變威脅生物多樣性社會和經濟因素。

　　過度開發的基礎包括對諸如熱帶硬木、野生動物、纖維和農產品等商品的需求。逐漸增長的人口，即使沒有隨之而來的經濟效益，也對自然資源和已經枯竭和承受壓力的生態系統過程產生日益增長的需求。「拓居政策」推進了將漸增的無業勞力移向邊疆地區的運動；債務負擔迫使政府鼓勵能賺取外匯的商品生產；能源政策鼓勵了許多國家的低利用效率，以這種做法增加了空氣汙染物的負擔，並冒有實質性的全球氣候變化的危險；不適當的土地所有權處理挫傷了鄉村人民對土地投資的積極性，而這種投資能使得生物資源得到持續利用。

　　對生物多樣性的主要威脅如下：

一、生境交替

　　通常從一個高度多樣化的自然生態系統到很少變化的農業生態系統。顯然，這是最重要的威脅，經常與地區規模的土地利用的改變有關，此改變使自然植被的面積大量減少。這種面積的減少，常使物種生境變得支離破碎，但不可避免地意味著物種種群的減少，結果是喪失遺傳多樣性，亦增加物種和種群對疾病、捕獵和偶然種變化等的脆弱性。

19隻保育動物遭盜獵

　　台東縣警察局關山分局海端分駐所查獲台東縣海端鄉錦屏林道違法獵殺19隻保育類動物，包括山羌、長鬃山羊、水鹿，分局偵查表示，這次破獲歷年來最大宗偷獵案，嚴重破壞動物自然生態。

資料來源：http://www.epochtimes.com/b5/12/6/18/n3615330.htm

二、過度收捕

　　對個體的採獵以一個高於被收捕種群的自然生殖能力所能承受的比率進行。當物種受法律保護時，收捕被稱為「偷獵」。

三、化學汙染

　　已與歐洲死亡中的森林、鳥類的畸形以及海豹的早產有牽連，實際上已成為在全世界的一個主要威脅。化學汙染是複雜的和普遍性的，它表現為不同的形式：如具有硫和氧化氮以及具有氧化劑的大氣汙染，透過「酸雨」的沉降而直接危害植被和損害淡水；農業化學品的過度使用，透過硝酸鹽和磷酸鹽的逕流而汙染河道，使濕地和淺海的生態失去平衡，還透過持久性殺蟲劑的積累而傷害野生生物；工業來源的許多重金屬化合物和其他有毒物質的釋放，影響了陸地、淡水和近海的生物。

四、氣候變化

關係到改變地區的植被格局，這個問題包含的因素有如全球二氧化碳的累積；地區的影響，如海流和季風系統；以及地方性影響，常包括火災管理。氣候變化，好像正以歷史上最快速率進行著，可能會對北方森林、珊瑚礁、紅樹林和濕地產生劇烈的影響，也可能改變世界上生物群落的邊界。

五、引進物種

在許多海洋性島嶼上已實際取代了本地植物種類。甚至保護得很好的海島，如加拉帕戈斯群島（Galapagos）所引入的植物種竟和本地原有的一樣多。大陸地區也受到影響，植物引進種的問題已被認定為美國國家公園系統面臨的最嚴重的威脅，動物也免不了受此威脅。

六、人口增長

伴隨著工業革命、全球貿易和化學燃料等，21世紀更因資訊科技的迅速發展，利用以及更多數的土地開發建地與之公共區域的濫用。人類在19世紀初達到10億人口，到20世紀20年代達到20億，而今日的總數已超過60多億。樂觀主義者預計，發展、教育、提供生育衛生服務以及明智的自我控制，將使人口在下世紀後半葉穩定在80億至100億左右。地球的資訊到底何時被人類利用殆盡，任許多專家研究者不敢預測。

　　1979年台灣私自引進福壽螺後，由於繁殖力極強，生長迅速，人們認為有利可圖，在1980年大量養殖推廣。由於福壽螺肉質鬆軟，不符合民眾口味，且可食部分僅及整體之19%，加工製罐成本過高，在內外銷均無市場之情況下，紛遭棄養流入溝渠、池塘、稻田及水生作物池。

　　福壽螺原產於南美洲亞馬遜河下游，範圍含括巴西東南地區、阿根廷與玻利維亞等地。喜食綠色植物之水生巨型螺類，見綠就食，環境適應力強，且迅速大量繁殖，致使棄養後逐能大量蔓延，對相關農作物造成具大的衝擊與影響。福壽螺雖然是雜食性動物，但較為偏好取食水生植物，取食植物範圍相當廣泛，包括水稻、茭白筍、菱角、蓮、水藻和青苔等。

　　在乾燥季節或溫度低於20℃或30℃以上，螺體可潛入泥中或雜草叢下，緊閉殼蓋進入休眠狀態。其休眠期可達6個月以上，一旦遇到水時，立即打破休眠，繼續活動。最適生存水溫為25～27℃，冬季水溫低於20℃，卵期之長短及孵化率之高低隨溫度不同而異，20～32℃時，卵期10至31入（31℃以上時，卵期僅7至8天）。在台灣中部1年可繁殖3世代，隨季節而異，因具肺及鰓之呼吸功能，對環境之適應能力極強，除了鹽水或半鹽水地區外，任何有水的溝渠湖沼均可生存。

　　在南美當地因為有鷹隼類為其天敵，因此危害不明顯，然而被引進東南亞之後，生活環境相當適合，水稻田密度很高，再加上蘋果螺類的天敵，也未被引進來，因此造成相當大的農業上的危害。

　　台灣防治辦法，在稻穗收割後，於稻田中焚燒稻草。獎勵民間業者開發，福壽螺食品加工或收購為開發牲畜飼料。在有水的環境，如水塘湖泊等，可以放養草鰱魚或烏鰡等魚類。台灣福壽螺寄生蟲在其頭足部及內臟團內發現廣東住血線蟲，感染人體後會引起嗜伊紅性腦膜炎，導致死亡。

資料來源：http://q4777717.blogspot.tw/2013/07/blog-post_4549.html

🦋 第四節　大地的反撲無止境

一、台灣921大地震

　　「921大地震」，發生於1999年9月21日凌晨1時，又稱「集集大地震」，發生於台灣中部山區的逆斷層型地震，造成台灣全島均感受到嚴重搖晃，共持續102秒，是1949年以來傷亡損失最慘重的天災。此地震造成2,415人死亡，29人失蹤，11,305人受傷，51,711間房屋全倒，53,768間房屋半倒，釋出的總能量約相當於50顆廣島原子彈的威力，估計全國經濟損失達新台幣3,647億元。

　　台灣位於歐亞大陸板塊和菲律賓海板塊的交界處，屬於太平洋火山環帶的一部分，地震頻繁。菲律賓海板塊自新生代以來一直朝西北移動和台灣的生成有密不可分的關係，但每年8.2公分的移動速度，也在東

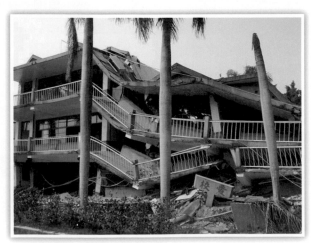

台中市霧峰光復國中震後校園

資料來源：http://blog.xuite.net/sz56880/921/27957894

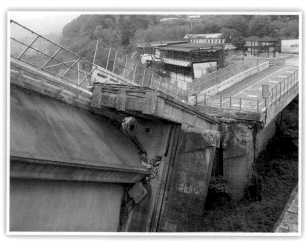

石岡水壩經921大地震洗禮後的景象
資料來源：李元顥，http://zh.wikipedia.org/wiki/File:Shih_
　　　　　Gang_Earthquake.JPG

部花東縱谷、中央山脈、西部麓山帶以及平原區形成一系列的斷層。這
些斷層具有很高的活動性，在台灣歷史上，造成許多災害性地震。

　　震央於南投縣集集鎮境內，震源深度8.0公里，芮氏規模7.3，美國
地質調查局測得矩震級7.6～7.7。據稱是因車籠埔斷層的錯動，並在地
表造成長達85公里的破裂帶。不但人員傷亡慘重，也震毀許多道路與橋
樑等交通設施、堰壩及堤防等水利設施，以及電力設備、維生管線、工
業設施、醫院設施和學校等公共設施，更引發大規模的山崩與土壤液化
災害，其中又以台灣中部受災最為嚴重。台灣鐵路局西部幹線臨時全面
停駛。

二、南亞大海嘯

　　「2004年印度洋大地震」（一般簡稱印度洋海嘯或南亞海嘯）發生
於2004年12月26日，震央位於印尼蘇門答臘以北的海底，美國地震情報
中心測量強度約為9.2，僅次於1960年智利的9.5大地震。引發高達30餘

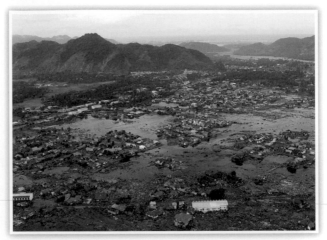

2005年1月2日南亞大海嘯後在印度洋印尼蘇門答臘的小村
落，嚴重受創而毀滅村落（美軍空拍圖）
資料來源：http://commons.wikimedia.org/wiki/File:US_
　　　　　Navy_050102-N-9593M-040_A_village_near_the_
　　　　　coast_of_Sumatra_lays_in_ruin_after_the_Tsunami_
　　　　　that_struck_South_East_Asia.jpg

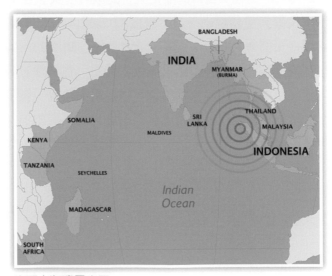

南亞大海嘯震央圖
資料來源：http://en.wikipedia.org/wiki/File:2004_Indian_
　　　　　Ocean_earthquake_-_affected_countries.png

公尺的海嘯，波及範圍遠至波斯灣的阿曼、非洲東岸索馬利亞及模里西斯等10多個國家，受災地區則無法估計，大部分是海島型或濱海度假勝地，地震及震後海嘯對東南亞及南亞地區造成巨大傷亡，死亡和失蹤人數至少29萬餘人，印尼死傷最慘重，失蹤數約2萬人，難民300萬至500萬人，當中三分一是小孩，因為他們對於地震後發生的病疫的抵抗能力較差，震地在聖誕節旅遊旺季，災區聚集了大量的旅客與居民，使得許多在沙灘上享受假期的遊客和當地人被海嘯捲到海底，成為失蹤者。地震讓整個地球產生1公分的震動，印尼政府透過空中監測發現，Meulaboh、Simeulue與TapakTuan等地不存在生命的跡象。印尼蘇門答臘島西海岸邊上的一些小島甚至被完全淹沒，已經消失了。馬爾地夫首都馬列三分之二的地區被淹沒，一些島嶼完全淹沒，觀光度假飯店嚴重受損，政府宣布該國進入災難狀態，請求國際援助，因為大型機具無法降落，所以救援工作當時一直無法順利進行。

　　專家都指出，此次大地震引起的海嘯所造成的巨大傷亡，與當地的環境保護有重要的關聯，此次受災最嚴重的兩個國家是泰國和斯里蘭卡，都有過度開發而破壞海岸生態的問題。泰國的普吉島發展觀光旅遊業，砍伐海岸的紅樹林開發成度假區，而電影場景PP島被嚴重破壞海洋生態；斯里蘭卡因為過度開發而導致水災，修復工作未能及時完成，造成當地諸多影響。泰國政府為防範未來可能發生的大地震及海嘯，已在多個災區種植百多棵大樹，希望減輕損害。

三、日本311大地震

　　「2011年日本東北地方太平洋近海地震」，發生於2011年3月11日14時46分，日本東北地方外海三陸沖的矩震級規模9.0大型逆衝區地震。震央位於宮城縣首府仙台市以東的太平洋海域約130公里處，距日本首都東京約373公里。震源深度測得數據為24.4公里，並引發最高40.1公尺的海嘯。此次地震是日本有觀測紀錄以來規模最大的地震，引起的

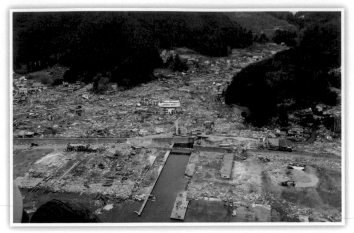

大槌町是位於岩手縣上閉伊郡臨太平洋的一個小城，西側屬北
上山地，人口主要集中於東側的大槌灣沿海，主要道路及鐵路
亦是沿著海岸開設。2011年3月11日主要市區受海嘯襲擊，造成
重大傷亡，這是2011年3月15日美軍空拍圖。

資料來源：http://commons.wikimedia.org/wiki/File:US_
　　　　　Navy_110315-N-5503T-311_An_aerial_view_of_
　　　　　damage_to_Wakuya,_Japan_after_a_9.0_magnitude_
　　　　　earthquake_and_subsequent_tsunami_devastated_the_
　　　　　area_in.jpg

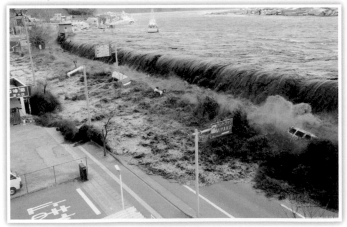

日本沖繩縣宮古島Miyako受海嘯侵襲照片
資料來源：http://www.gadgetoflife.com/?p=3718

海嘯也是最為嚴重的，加上其引發的火災和核洩漏事故，導致大規模的地方機能癱瘓和經濟活動停止，東北地方部分城市更遭受毀滅性破壞。死亡15,883人，失蹤2,676人，傷者累計24,703人，東京所在的關東地方於地震發生時的有感晃動時間長達6分鐘。這次地震使本州島移動，地球的地軸也因此發生偏移。因地震所觸動的海嘯波源範圍，南北長約500公里，東西寬約200公里，創下日本海嘯波源區域最廣的紀錄。

　　東北地方人口最多的宮城縣，縣內沿海城市多遭受海嘯襲擊。首府仙台市市區在海嘯侵襲後造成嚴重水災，多數居民被迫撤離。仙台機場跑道大部分被淹，只留下航廈大樓。氣仙沼市港邊的漁船用油槽被捲倒引發大火，燃燒物隨浪潮漂流，全市在一時內陷入火海並燃燒多時。

　　震後日本福島第一核電廠的緊急核心冷卻裝置也被啟動，福島第一、第二核電站的1號、2號及3號反應爐也自動停止運行，但之後確認已有放射性物質洩漏。因此，官房長官枝野幸男向福島第一核電站周邊3公里內的居民發布緊急避難指示，要求他們緊急疏散，並要求3～10公里內居民處於準備狀態。這是日本歷史上首次因核電站事故原因宣布進入緊急狀態。

參考文獻

Begon, M., Townsend, C. R., & Harper, J. L. (2006). *Ecology: From Individuals to Ecosystems* (4th ed.). Blackwell.

Columbia University Press (2004). *The Columbia Encyclopedia* (6 ed.). Gale Group.

Frodin, D. G. (2001). Ecology is a term first introduced by Haeckel in 1866 as Ökologie and which came into English in 1873. *Guide to Standard Floras of the World*. p. 72. Cambridge: Cambridge University Press.

McKee, Maggie (2005). Power of tsunami earthquake heavily underestimated. *New Scientist, 9*, February.

MSN産経ニュース（2011年3月11日）。東北を中心に震度7の地震宮城県で4・2メートルの津波建物も流される。

Neil A. Campbell, Brad Williamson, Robin J. Heyden (2006). *Biology: Exploring Life*. Boston, Massachusetts: Pearson Prentice Hall.

NHKニュース（2011年3月11日）。東京で「長周期地震動」観測。

TEPCO removing toxic water at Fukushima plant. http://web.archive.org/20110511061110/www3.nhk.or.jp/daily/english/13_04.html March 11th tsunami a record 40-meters high NHK

Walton, Marsha (2005). Scientists: Sumatra quake longest ever recorded. CNN, 20 May, 2005. http://edition.cnn.com/2005/TECH/science/05/19/sumatra.quake/

Xia, Li, et al. (2005). Pseudogenization of a sweet-receptor gene accounts for cats' indifference toward sugar. *Public Library of Science, 1*, 27-35.

Yahoo奇摩新聞，〈19隻保育動物斷魂　盜獵遭逮〉，https://tw.news.yahoo.com/19%E9%9A%BB%E4%BF%9D%E8%82%B2%E5%8B%95%E7%89%A9%E6%96%B7%E9%AD%82-%E7%9B%9C%E7%8D%B5%E9%81%AD%E9%80%AE-085124509.html

互動百科，〈生物環境〉，http://www.baike.com/wiki/%E7%94%9F%E7%89%A9%E7%8E%AF%E5%A2%83

內政部營建署，〈生物多樣性〉，http://np.cpami.gov.tw/chinese/index.php?option=com_content&view=article&id=127&Itemid=149&gp=1

台灣大百科全書，〈花蓮大理石加工〉，http://taiwanpedia.culture.tw/web/

content?ID=697

全人教育百寶箱，〈基因多樣性〉，http://hep.ccic.ntnu.edu.tw/browse2.
php?s=931

花蓮市中原國民小學，〈糞金龜〉，http://www.cyps.hlc.edu.tw/animal-
web/%E7%B3%9E%E9%87%91%E9%BE%9C.htm

科景生物科技股份有限公司，〈何謂DNA？〉，http://www.dnatech.com.tw/
qa1.htm

張尊國，〈環境科學導論〉（Introduction to Environmental Science），http://
webcache.googleusercontent.com/search?q=cache:MbjYTBc4e8IJ:203.64.17
3.77/~hmrrc/ansi/doc/ch01.doc+&cd=1&hl=zh-TW&ct=clnk&gl=tw

教育部防治外來入侵種及植物病蟲害電子報，〈認識外來入侵種——福壽螺
簡介〉，http://mail.tmue.edu.tw/~fireant/epaper97/epaper-192.html

奧斯朋出版編輯群著，李千毅譯（2006）。《圖解生物辭典》。台北市：天
下遠見。

詩心媽咪植物圖鑑，〈節松蘿〉，http://blog.xuite.net/tracysung2002/
twblog1/165838788-%E7%AF%80%E6%9D%BE%E8%98%BF

鉅亨網，〈日本海嘯波源範圍之廣創日紀錄〉，http://news.cnyes.com/
Content/20110325/KDVOLIG00OP77.shtml

維基百科，〈2011年日本東北地方太平洋近海地震〉，http://zh.wikipedia.org/
wiki/2011%E5%B9%B4%E6%97%A5%E6%9C%AC%E4%B8%9C%E5%8
C%97%E5%9C%B0%E6%96%B9%E5%A4%AA%E5%B9%B3%E6%B4%
8B%E8%BF%91%E6%B5%B7%E5%9C%B0%E9%9C%87

維基百科，〈921大地震〉，http://zh.wikipedia.org/wiki/921%E5%A4%A7%E5
%9C%B0%E9%9C%87

Note

第二章
生態旅遊概述

- 何謂生態旅遊
- 生態旅遊發展背景
- 生態旅遊的見解
- 生態旅遊動物大遷徙

第一節　何謂生態旅遊

生態旅遊（ecotour）也稱生態觀光（ecotourism），是以生態爲旅遊對象的觀光發展模式。生態一詞在希臘語爲「oikos」，是家（house）的意思，意指地球上生物的家，亦即大自然環境，是研究生物（organism）和環境（environment）間之相互關係的科學，生態旅遊的重點在以不影響生態的前提下，發展觀光產業。

一、生態旅遊的起源

1965年，學者賀茲特建議，對於文化、教育及旅遊再省思，並倡導所謂的生態的旅遊（ecological tourism）。自1983年，墨西哥學者謝貝洛斯・拉斯喀瑞（H. Ceballos Lascurain）提出「生態旅遊」（ecotourism）一詞，乃成爲普遍使用的詞彙。

二、生態旅遊的定義

(一)臺灣國家公園

臺灣國家公園解釋生態旅遊，單純就字面意義可解釋爲「一種觀察動植物生態、自然環境的旅遊方式，也可詮釋爲具有生態觀念、增進生態保育的遊憩行爲」。但此名詞涵蓋過於廣泛，容易導致大眾的誤解。

陽明山國家公園生態

陽明山原名「草山」，泛指大屯山、七星山、紗帽山所圍繞的山谷地區，為紀念明代哲學大家王陽明，改名「陽明山管理局」。早期硫磺是製造火藥的主要原料，因此，硫磺礦產甚豐的陽明山區發展史乃併隨硫磺的開採而展開。據記載，明時，商人即以瑪瑙、手鐲等物品和本區原住民換取硫磺。

火山窪地——東竹子湖

以大屯火山群為主體，地質構造多屬安山岩，外型特殊的錐狀或鐘狀火山體、爆裂口、火山口和火口湖，構成本區獨特的地質地形景觀。本區噴氣孔與溫泉主要分布於北投至金山間之「金山斷層」周邊。

春季2、3月是陽明公園傳統的花季，當秋季來臨的10月份，白背芒形成一片隨風搖曳的花海；稍晚，楓紅點綴枝頭，樹葉片片金黃，交織成一幅盛名遠播的「大屯秋色」。冬季時因受東北季風影響，陽明山區經常寒風細雨，低溫高濕、雲霧瀰漫，別具一番景緻；若遇強烈寒流來襲，偶可見白雪紛飛，成為瑞雪覆蓋的銀白世界。

臺灣藍鵲

植物景觀大致可分為水生、草原及森林植被三大類。水生植被以火口沼澤地、貯水池為主要分布區，而以水毛花、針藺、莕薺和燈心草等較為常見，「臺灣水韭」更為臺灣特有種，且僅生存於本區的七星山東坡。

以鳥類來說，除低海拔常見的粉紅鸚嘴、繡眼畫眉、竹雞和五色鳥等優勢鳥種外；少見的臺灣特有種——臺灣藍鵲於區內不難見到。每年秋季的10月及春季的3月，因為候鳥過境的關係，是本區鳥種最豐富的月份，尤以白腹鶇最為易見；屬夏候鳥的家燕在每年的4月至9月，則常見於冷水坑、小油坑地區的噴氣孔活動；而分布於園區內的多處溫泉區，更早已遠近馳名。

資料來源：佛光大學，http://www.fgu.edu.tw/newpage/fguwebs/webs/secretary/index.php?pd_id=4746

(二)行政院永續發展委員會

行政院永續發展委員會於2003年提出《生態旅遊白皮書》中進一步定義生態旅遊為：「一種在自然地區所進行的旅遊形式，強調生態保育的觀念，並以永續發展為最終目標」。以兼顧國家公園的保育與發展的前提下，教育遊客秉持著尊重自然、尊重當地居民的態度，並且提供遊客直接參與環境保育行動的機會，在積極貢獻的過程中，得以從大自然獲得喜悅、知識與啟發。

(三)國際生態旅遊協會及國際自然保育聯盟

國際生態旅遊協會及國際自然保育聯盟明確的將生態旅遊定義為：「生態旅遊是一種負責任的旅遊，顧及環境保育，並維護地方住民的福利」，逐漸改變世人對旅遊型態的樣貌。

(四)學者吳偉德

學者吳偉德認為如今所謂的生態已銳變成多元化，定義為：「生態旅遊，是群眾個體為了瞭解大自然的現象與啟示，發自內心去觀察進而學習尊重保護各種生態模式的一種觀光旅遊現象，但而今，生態旅遊已演繹到不僅是瞭解大自然之現象，甚至人文特質，這包含有文化、宗教、經濟與運動等生態，其實以人為出發點的生態旅遊，是值得大眾去深思與探討」。

(五)其他論述

Hetzer（1965）的論述為：(1)最小的環境衝擊；(2)對當地文化最小衝擊；(3)對地主有最大經濟效益；(4)遊客有最大遊憩滿意度。

Ceballos-Lascurain（1987）的論述為：到未受干擾的自然地，進行有特殊目的旅行，研究、欣賞或享受野生動植物以及過去或現有文化的風景。

納庫魯湖國家公園（Lake Nakuru National Park）

位於肯亞首都納若比約165公里，面積約188平方公里，海拔1,000公尺，湖寬65公里的納庫魯湖是一個鹽分含量極高的湖泊，湖中的鹼性成分供養了許多藍綠海藻和矽藻類，而對鳥類而言，湖中豐富的藻類是牠們的糧倉，全世界最大的「賞鳥勝地」，鳥類都不約而同地選中納庫魯湖作為牠們的棲息之所。此國家公園內保育著非洲珍貴的黑白犀牛，白犀牛與黑犀牛皆是草食動物，犀牛重達3,000多公斤，是陸地上體形第2大的動物。其尖角長達150公分，是由毛髮的角質硬化形成的。犀牛喜歡待在泥漿中，以降低身體的溫度。

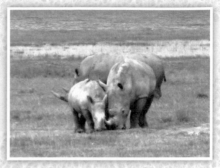
白犀牛

白犀牛以群居為主，牠們會組成最多可達100多頭犀牛的群體，其中主要是母犀牛，未成年的公白犀牛會聚集在一起，跟著一頭成年母白犀牛生活，公白犀牛則基本是獨居，以糞便和尿液劃分領域。

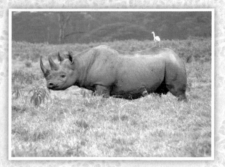
黑犀牛

黑犀牛目前列為瀕危動物。產於非洲的肯亞、坦尚尼亞、喀麥隆、南非、納米比亞和辛巴威。雖然叫黑犀牛，牠們的體表顏色實際上更接近於灰白色，這個名字一般被用來區別於白犀牛，事實上這兩種犀牛的區別不在於顏色，而主要在於體型，黑犀牛要比白犀牛小許多。

黑犀牛的皮膚很厚，能夠防止鋒利的草插入或劃破身體，視力極差，主要依靠聽覺和嗅覺來發現敵人。然而黑犀牛犀嘴較尖，耳朵較小，是吃樹葉、樹枝、幼芽、灌木以及水果等，白犀牛嘴唇則比較平與寬，耳朵較大，是吃草，牠們主要生活在非洲大草原和熱帶叢林中。

澳門賭場（經濟生態）

澳門（Macau），葡萄牙於1999年12月20日結束對澳門的統治，回歸中華人民共和國，現在與香港是大陸的兩個特別行政區之一。其位於南中國海北岸，地處珠江口以西，東面與香港相距63公里，北接廣東省珠海。澳門全境由澳門半島、氹仔、路環以及路氹城四大部分所組成，人口約62萬人，共32平方公里（台北272平方公里），氹仔和路環本是兩個分離的離島，但現已透過填海工程相連起來，而填海後的新生地建設成為路氹城，澳門亦是世界上人口密度最高的地區，每平方公里人口達2萬。

澳門因地窄人稠，有限的觀光與商業資源，地理位置良好，在香港與中國大陸之間，唯有一處2005年被列入世界文化遺產名錄的澳門歷史城區。澳門的主要收入都來自博彩業和旅遊業，財政總收入占政府的85%，在回歸後賭權開放，澳門現在已發展成世界第一大賭城，同時在2012年，澳門的人平均收入生產總值達到名列世界第二，亞洲第一，成為亞洲首富。中國大陸在其領土並未開放任何省分合法賭博，因澳門的絕佳地理位置及其知名度，全面開放博意產業，滿足了當地的經濟需求，平衡了的經濟生態的最佳示範。

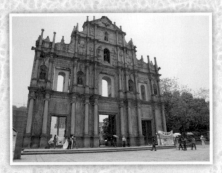

資料來源：http://www.backpackers.com.tw/forum/gallery/images/138994/1_IMG_3005.JPG

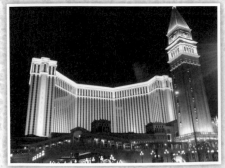

資料來源：http://ytpuwh.blog.163.com/blog/static/6926432620091070201185/

Butler（1989）的論述爲：與環境溝通、覺醒與提升敏感的觀光形式，觀光的特質很少去創造社會與環境問題，而是使旅行者對於環境系統有良好的覺醒，並有正面的社會經濟與生態貢獻。

Sirakaya等（1999）的論述爲：(1)對整體環境負面影響的最小化；(2)增加對環境保護與動態資源保存的貢獻；(3)累積需要的基金去促銷永續的生態與社會文化保護；(4)遊客與當地交互作用、互相瞭解與共存的增加；(5)對經濟的貢獻（貨幣效益與工作機會）與對當地居民的社會福利。

根據上述的解釋，當大眾或個人從事生態旅遊時，即受到自然環境的薰陶，而對於大自然現象產生尊敬而保護，且在大自然的啓示得到學習，潛移默化中形成了關心環境教育、保護環境及自然保育族群。生態旅遊者與一般旅遊者之不同，因加深更多的參與，則吸取更多的教育，進而得到更多的知識，對現象更加的關心，對未來充滿期待。

 ## 第二節　生態旅遊發展背景

全球在21世紀除了發展無煙囪觀光服務業外，還積極地推廣有環境保護教育之稱的「生態旅遊」，歷經自然災害的覺醒，隨著環境意識的抬頭、各國保護區管理觀念的重視以及消費市場的轉變，一種有別於傳統大眾旅遊，將休閒活動與生態保育、環境教育以及文化體驗結合的旅遊型態逐漸產生。1970年代已開發國家在感受經濟繁榮與科技發展之下，人類必須承擔環境破壞的後果，因此，一種新的環境倫理開始形成，新的環境倫理將人類以外的自然萬物賦予存在的價值，認爲人類不可能利用地球上的資源作無限制的發展，必須注重環境保護，逐步的將環境教育置入其中。

國際自然保育聯盟 International Union for Conservation of Nature, IUCN	聯合國環境規劃署 United Nations Environment Programme, UNEP	世界自然基金會 World Wide Fund for Nature, WWF

1980年世界自然保育方案（The World Conservation Strategy）中建議 生態保育與經濟發展之間必須有直接的連結

以達到「保育推動發展，發展強化保育」之目標

圖2-1　生態旅遊雛型圖

資料來源：作者整理。

　　1982年在巴里島舉辦的世界國家公園會議（The World Congress on National Parks）中，鼓勵地方居民參與保護區管理的提案受到許多保育人士以及保護區管理人員的支持，世界國家公園會議中建議透過教育、利益共享、決策參與以及適當的社區發展計畫，推動地方居民成為自然資源的共同守護者。以自然資源作為觀光旅遊主要的內容，早在人類有遊憩行為時就已經存在，但一直到1980年以後才開始在觀光產業上逐漸占有重要的地位，越來越多的觀光客開始對造訪原始的自然生態環境、體驗原住民傳統文化產生高度興趣，也對自然生態資源與原住民社會文化的維護保存產生莫大的衝擊，因為獨特的自然與文化資源或周遭地區往往成為吸引這些嚮往自然旅遊大眾的主要目標，觀光活動帶來的經濟利益可以舒緩許多國家公園及保護區管理單位面臨經費不足的窘境，但過多的遊客隨時可能超出這些地區所能承受的外來壓力。

茂林國家風景區·紫蝶幽谷

　　每年冬天，保守估計至少有超過百萬隻紫斑蝶會乘著滑翔翼般造型的紫翅膀，來到南臺灣魯凱、排灣族人的聖山一大武山腳下溫暖避風的山谷，形成最高可達一百萬隻以上的越冬集團「紫蝶幽谷」，和太平洋彼端的墨西哥「帝王斑蝶谷」，併列為目前世界兩種大規模「越冬型蝴蝶谷」。「紫蝶幽谷」只分布在排灣、魯凱族人世居的高雄、屏東及台東縣中低海拔山區，目前已知的紫蝶谷約三十處，其中最密集的高雄市茂林地區至少有七個紫蝶幽谷。

小紫斑蝶

　　紫蝶幽谷並非一個地名，而是蝴蝶研究者用來專指紫斑蝶群聚越冬的生物現象。每年冬天群聚紫蝶幽谷的主要成員為四種紫斑蝶，包含小紫斑蝶、端紫斑蝶、圓翅紫斑蝶、斯氏紫斑蝶。亦可零星見到翅膀上散布著水藍斑紋的六種青斑蝶、黑脈樺斑蝶及僅見於恆春地區大白斑蝶。

端紫斑蝶

　　臺灣擁有四百多種蝴蝶，長久以來，「捕抓多、研究少」，目前紫斑蝶的完整生態仍然成謎，以前臺灣的紫蝶幽谷很多，後來因棲地遭到破壞而消失，未來也無法預知會不會因為天然災害、錯誤的決策害得紫蝶幽谷戛然消失，所以，還是趕快到茂林去欣賞這「蝶蝶不休」的世界奇景吧！

圓翅紫斑蝶

資料來源：http://memo.cgu.edu.tw/fun-hon/%E6%96%B0%E8%9D%B4%E8%9D%B6%E5%88%86%E9%A1%9E.htm

　　1992年聯合國在巴西里約熱內盧舉行地球高峰會議，與會100餘個國家在會中共同提出G21世紀議程（Agenda 21），爲觀光產業做了永續經營的承諾。20世紀末期，觀光產業已成爲全世界最主要的一項經濟活動，其中又以自然旅遊的成長速度最快，面對生態旅遊衍生出來的契機與危機，1998年聯合國經濟暨社會委員會決議，訂定西元2002年爲「國際生態旅遊年」（The International Year of Ecotourism）。此次大會決議文提到21世紀議程的落實需要全面整合觀光產業，以確保觀光產業在各聯盟間不但能提供經濟利潤，並對地球生態系的保育、保護與重建有所助益；同時在永續經營原則下發展國際間旅遊與觀光產業，並使環保融入旅遊發展的一環，進而考量到落實生物多樣性、氣候變遷等國際研討會各項結論的需求，由世界觀光組織（World Tourism Organization, UNWTO）及聯合國環境規劃署共同推動以生態旅遊爲發展。

　　臺灣爲國際社會一份子，同步配合推動2002「國際生態旅遊年」，隨即制定《生態旅遊白皮書》爲生態旅遊政策形成與執行的主要機制，擬定決策與全面推動之管道及政策執行之途徑。換言之，即提出自然生態、社區、產業、政府都能永續經營的觀光發展整體策略，俾使臺灣的生態旅遊，能在維護自然生態的多樣性、各地文化傳統的保存、自然資源的永續利用之理念下，避免遊憩對環境與文化的衝擊，同時達成環境經濟、保育生態與環境教育兼具之目標。

　　臺灣《生態旅遊白皮書》之架構主要分爲四大部分：

1.生態旅遊發展背景與概況。
2.發展生態旅遊自然與人文資源。
3.發展生態旅遊的現況課題。
4.提出具體的短中程推動策略與執行計畫。

明池國家森林遊樂區

　　稱為明池，位於臺灣宜蘭縣大同鄉英士村，臨近北部橫貫公路（省道台7線）的一個國家森林遊樂區。原由國軍退除役官兵輔導委員會森林保育處管理，現委外由椰子林企業經營。海拔約在1,150～1,700公尺間，設有苗圃、森林步道等設施。區內有豐富的森林景觀，並有鳥類、蝶類、松鼠、鴛鴦、綠頭鴨等動物棲息，為北橫公路上的重要景點。明池為一高山湖泊，原始生態盎然充沛，氣候涼爽，景觀動人，宛若仙鄉，為北部地區一避暑勝地。

　　除了豐富的森林景觀外，鳥類、蝶類、松鼠、鴛鴦、綠頭鴨等動物，皆為林間穿梭的常客，而每屆初夏，滿山蟬語齊鳴，譜出令人著迷的大自然樂章，遊客至此莫不流連忘返。

　　明池山莊前一株高31.6公尺、胸圍11.62公尺的紅檜聳立於園區內，據研究約有1,500年的樹齡，與神木園的神木相較當然是小巫見大巫，但其飄逸空靈的風姿，仍然像位仙風道骨的隱者，日夜守護著明池。

　　明池長300公尺、寬150公尺，池水來自三光溪；明池主景中插有紅檜枯木之做法，乃呼應明池周邊杉林中的巨大天然白木林群，形成彷彿太古殘木的景觀。同時明池西北方背景之山峰狀似「筆架」（故稱為「筆斗峰」），相形之下明池彷彿為「硯」，枯木彷彿為「筆」，形成一種類似風水上吉祥的格式，為深山中帶來清、奇、古、怪的情景。明池內有一黑天鵝，在臺灣少見，其來自於澳洲西部伯斯。

一、政策目標

　　臺灣生態旅遊的發展，必須同時兼顧社區利益、永續經營與生態保育的三大原則，由社區居民、產官學各界共同建構完善的生態旅遊產業。基於此，特將具體發展目標設定如下：

　　1.與國際接軌在世界的生態旅遊版圖上占有一席之地。

　　2.2005年來台旅客中有1%從事生態旅遊。

　　3.2005年國民旅遊中從事生態旅遊者占旅遊結構的20%。

　　4.2005年建置完成50個健全的生態旅遊地。

二、發展策略執行計畫

　　依據生態旅遊發展目標，擬定6大項發展策略，分別就推動及管理機制、生態旅遊規劃與規範、市場機制、研究與教育推廣、辦理評鑑及觀摩活動或大型會議、執行方案提出具體措施如下：

(一)策略一：訂定生態旅遊政策與管理機制

　　1.研訂生態旅遊業者、旅遊地之評鑑（標章認證）機制。

　　2.訂定生態旅遊地點遴選準則。

　　3.訂定國家森林遊樂區環境監測機制。

(二)策略二：營造生態旅遊環境

　　1.加強建置生態旅遊環境調查及監測。

　　2.續遴選具有生態旅遊潛力地區。

　　3.辦理生態旅遊創業貸款。

　　4.辦理原住民綜合發展基金經濟貸款。

5.規劃辦理國家公園、國家風景區、森林遊樂區、農場等生態旅遊遊程。

6.建立國家森林遊樂區生態旅遊服務資訊電子化，包括建立森林遊樂區服務網站、設立森林旅遊教室。

頭城休閒農場

　　位於東北角海岸線上的頭城農場，是一座結合多功能的生態休閒農場，離台北車程約90分鐘，占地約100公頃，可以讓你有彷彿置身農村的感覺。是宜蘭縣第一個民營機構通過「環境教育場所」認證。頭城農場是私人經營的事業體，結合農業生產、農村生態、農民生活實現「永續農業，三生與共」的宗旨。

　　《環境教育法》2011年實施後，規定政府各級機關、公營事業機構及高中以下學校等，每年至少參加4小時以上環境教育課程，並應選擇經環保署認證通過的環境教育設施場所辦理。認證的環教設施場所需有專責的環境教育人力，提供豐富的生態或人文特色空間與設備，並規劃多樣的環境教育課程，讓民眾認識保護環境的重要性。

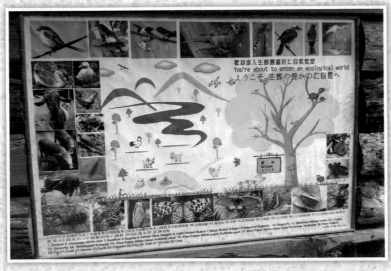

農場生態導覽圖

頭城休閒農場旁的藏酒博物館

曲水流觴

　　是在描述古代騷人墨客飲酒作詩的遊戲，每當他們在蜿蜒的小河邊聚會時，便將碗中盛滿酒，由上而下漂送，接酒吟詩，當酒碗漂到下游等待文人位置前，接酒者需即興吟一首詩，這一接一送的方式，這種飲酒作詩的場合，被後世稱為「曲水流觴」之會。其典故出自董永與九兒的愛情故事——

　　西王母娘娘身邊有七仙女，最小的九兒最得娘娘寵愛，西王母為求凡間美麗花朵，常讓仙女們下凡採集四季的花卉，九兒因此認識了農家子弟董永。

　　董永三代佃戶，家境窮困，但董永十分孝順，九兒知道董永沒錢給母親看病，因此她每天把仙藥放在碗裡，藉由董永家門前的小溪漂送，讓董永發現，他不知是哪位仙人相助，於是從碗裡取藥後便換上一些米，讓碗順流漂去。

　　不久之後，董永的母親病癒，九兒卻因為這樣的因緣而內心掙扎，事情被其他仙女知道，鼓勵九兒追求幸福，大家瞞住王母娘娘，撮合他們在凡間過了一段美滿的日子。但是這件仙凡的戀情終究被王母娘娘知道，招九兒回天庭，九兒不捨董永，念念不忘，再次利用那條小溪，漂送朵朵白色牡丹花。

曲水流觴造景

(三)策略三：辦理生態旅遊教育訓練

　　1.生態旅遊納入九年一貫課程：
　　　(1)輔導社會教育機構辦理社區生態探索研習活動。
　　　(2)生態旅遊納入高中職、國民中小學環境教育內容研發主題。
　　　(3)補助「地方政府辦理環境教育輔導小組計畫」包含以生態旅遊
　　　　的方式辦理校外教學活動。
　　2.舉辦國家公園、國家風景區、休閒農業區、森林遊樂區解說員及
　　　解說義工培訓。
　　3.舉辦原住民生態旅遊解說員培訓。
　　4.舉辦觀光旅遊業導覽人員生態解說訓練。
　　5.舉辦植物園生態旅遊志工教育訓練。
　　6.辦理賞鯨豚等海上活動隨船解說員訓練。
　　7.辦理國家公園、國家風景區、休閒農業區、森林遊樂區、農場、
　　　原住民地區生態旅遊講習會。
　　8.辦理自然保育及生態旅遊研習班。
　　9.辦理漁業自然保育及生態旅遊座談會。
　　10.辦理公務人員生態旅遊講習。
　　11.辦理休閒農業、森林遊樂區生態旅遊觀摩暨研討會。

(四)策略四：辦理生態旅遊宣傳活動

　　1.編製各月份生態旅遊活動行事曆。
　　2.製作生態旅遊廣播、電視專輯。
　　3.結合作家、平面、電視媒體報導生態旅遊。
　　4.印製生態旅遊推廣文宣資料。
　　5.生態旅遊結合健康、休閒活動。

(五)策略五：辦理生態旅遊推廣活動

　　1.網路票選生態旅遊遊程。

　　2.全國候鳥季生態旅遊活動。

　　3.規劃辦理「聚落之旅」。

　　4.規劃辦理古蹟巡禮。

　　5.規劃辦理青少年生態旅遊營隊活動。

　　6.辦理客家地區文化生態旅遊。

　　7.辦理原住民地區文化生態旅遊。

　　8.辦理地方特色生態旅遊活動。

(六)策略六：持續推動生態旅遊

　　訂定生態旅遊工作計畫。

頭湖國小生態環境

　　頭湖國小位於林口區湖南里，是林口新市鎮重劃，由石昭永建築師事務所設計建設，2008年共編列預算四億四千萬建造，2011年完工，校園分為地下1層，地上3層，共有52間教室，1棟圖書館，1棟幼兒園教室，1間多功能學習中心，國小30班及3班的幼兒園，為大台北地區第一所取得綠建築9項指標鑽石級的學校。以減碳以及永續校園為特色的學校，校園的建築融入林口當地特色，有磚材以及茶葉的意境空間。

　　校園運用配置技巧，將建築群遠離主要道路，降低了馬路對教室噪音的影響。配置也考慮到日照和季風的影響，避開東西向的日照，並阻擋冬天東北季風的直吹，主要的教學教室群在夏天可以將窗戶打開，享受西南季風的吹拂。在冬天時，教室北邊的窗戶關緊，小朋友仍然可以在寬闊的走廊側活動，不受東北季風太多的影響。教室比大多數現在的國中小教室降低了窗戶的高度，使得氣溫適宜時氣流可以順利地通過教室小朋友坐下時的高度，讓學童有較舒適的學習環境，更能夠專心上課，學習效果也較好。

　　設計除了達到一般綠建築皆需達到的省電省水、雨水儲集、二氧化碳減量、綠化與生態多樣性等建築景觀工程外。林口原有的在地特色、文化特質，更希望藉由這所學校傳承給下一代，如林口早期磚窯遍布，紅磚的生產及磚構造是早期建築物的一大特色，因此頭湖國小立面上面磚的採用，及公共藝術中紅磚構造物的砌築，都是有意識地傳承林口早期的磚窯文化。林口台地原本是一片紅土，茶葉的種植很普及，校園中茶樹的培育及建築立面茶樹葉子的圖案設計，希望可以提供校園教學關於在地文化的即時教材。

　　營造符合減碳及永續校園特色的學校，以建構具有健康、品德、自然、能力及營造適性教育的環境，以培養學生具有生存、學習、創造與競爭能力為主要目標與願景。因此，除了澈底實施臺灣綠建築9大指標計畫

構想，提出各指標因應設計方案外，並利用「操場」及「生態水池」作為滯洪設施，將操場下的水導入生態水池，加快操場的乾燥，同時也希望提供一個健康的教學環境品質與戶外生態學習場所，達到永續環保與生態教育之功效。

而在校園環境裡，塑造了許多的戶外教室，希望引發孩童產生各種的活動行為，透過生態綠化環境的營造，使孩童能與大自然接觸，光的變化、風的流向、水的溫度冷暖、樹木的鋪排，讓小朋友能充分以身體感受校園環境內各種形狀與季節之自然變化。

大量的生態綠地與生態水池，提供學童良好的自然生態學習與休憩場所。遊戲區以木構造配合大小喬木建構一些平台、量體、半戶外空間，提供多元的遊戲與活動使用，營造自然活潑生態的戶外空間。三棟教學區主要配置以南北向為主，規劃單邊走廊於南側與深陽台達到良好的遮陽效果，並可於冬天隔絕部分東北季風，引入自然漫射光，節省照明與空調設備外，亦可避免直射日光影響教學環境，對兒童造成嚴重炫光。

◎綠化量設計

採用多層次混合種植喬木與灌木設計，植栽種類選擇則以臺灣原生種及誘鳥誘蝶為主，學校採低建蔽率設計，透過大量的植栽來吸收二氧化碳，並製造更多的氧氣以淨化空氣，維護社區綠網，減低圍牆阻隔，校園四周規劃有綠籬。

◎基地保水設計

校園內部以「操場」及「生態水池」作為滯洪設施，將操場下的水導入生態水池，加快操場的乾燥，另外生態水池兼具景觀貯集滲透水池的功能，四周以自然緩坡土壤設計，可暫時貯集雨水逕流；低水位時則維持常態水岸景觀。校園內除了設計大面積飽水性佳之基地外，內部通道及

人行鋪面均採用透水磚等透水鋪面，以增加土地貯留雨水之能力，涵養地下水源。

◎外殼節能

校園建築物立面多採用深窗之外遮陽設計，有助於減輕日射負荷。校舍於教學教室規劃屋頂，於辦公室、會議室等空間以泡沫混凝土作為屋頂隔熱層設計，有效降低屋頂熱傳透率，屋頂平均熱傳透率小於標準值。

◎空調節能

教室設計採用大開窗，達到更良好的自然通風量，並以斜屋頂設計高窗增加空氣的對流，再配合深開窗與外遮陽之外觀設計，達到增進通風換氣又能引入穩定自然光線之節能減碳手法。

◎照明節能

本校所有行政及教學空間皆採用T5電子式省電燈具。教室內部之照明器具配置，除了考量外部自然光源引入外，燈具之照明效果、耗能與演色性之選擇等，均納入整體規劃考量，同時亦選用高效能空調設備以減少能源消耗。屋頂設計之太陽能板併入市電使用，並設置太陽能板教學區，使學童在遊戲中探索環保的奧妙，達到教育目的。

◎二氧化碳減量設計

校園內部空間規劃初期，即設定各空間均可多目的使用，藉由空間彈性使用之方式，減少室內隔間牆體及固定式家具之使用，減少日後調整

與改修所耗費之建材。另外，校園內所有給排水管、電管、空調管等均採用明管設計，避免埋藏於結構體中，以利日後維修保養之工作進行。

◎廢棄物減量設計

校園建築於進行建設工程時即加強土方再利用、工地防塵網之使用以及工地車輛清潔等工作，以達到廢棄物減量之指標精神。如校舍興建期間將基地開發挖掘表土，進行適當堆置、養護及防護，並於完工後再利用堆置養護，待校舍建築完成後將表土回填至基地內綠地之上層1公尺左右作為滋養綠地之基礎，以達到基地景觀造景用之土方平衡。在空氣汙染防治方面，設置包含清洗措施、汙泥沉澱過濾處理設施、車行路面防塵鋼板鋪設、灑水噴霧防塵及防塵罩網等各項措施，減少粒狀物飛揚汙染環境。

◎水資源設計

校園之大便器、小便器、供公眾使用之水栓等器材全面採用具省水標章節水器材。設置水資源回收再利用系統，將回收的各類水資源經由簡易沉砂、攔汙與過濾處理後，使用於校園內植栽噴灌用水。

◎汙水垃圾改善設計

校園內部資源回收與垃圾處理專區，以融入校園建築整體造型語彙進行設計，同時適度加以綠美化。

管線設置為明管容易保養及維修

臺灣農業旅遊專業導遊養成培訓工作坊

一、主旨

臺灣農業旅遊市場需求增加，為提升臺灣導遊領隊人員對臺灣農業旅遊資源認識、增進農業旅遊導覽技巧，特別設計本課程培育農業旅遊專長領隊、導遊，並藉由休閒農場導覽行程，累積休閒農場實地導覽經驗，建立臺灣農業旅遊專門導遊資料庫，此課程分為室內教學及戶外導覽教學。

二、導遊／領隊資料庫建立機制

1. 報名北／中／南區推廣班任一場次並完成課程者，即完成「農遊知識基礎學分」與「農遊隊長摘星學分」，成為農業旅遊專業導遊人才資料庫名單，並頒發研習結業證書。

2. 參加過任一場次者，可單獨報名各區場次推廣班第二天「農遊隊長摘星學分」課程，每完成一堂農遊之星實境課程，即可獲得一顆星，每區推廣班課程內含二顆星，北／中／南三區「農遊隊長摘星學分」課程皆完成者，即可獲得六顆星。

3. 農業旅遊專業導遊人才資料庫名單註記認證導遊領隊累積星星數量，數量越多者，成為主辦單位及相關單位推廣農業旅遊相關活動時優先合作人員。

生態旅遊座談會

不老部落（BulauBulau Aboriginal Village）

　　BulauBulau泰雅族「閒逛」的意思，位於宜蘭縣大同鄉寒溪村，海拔約400公尺，每次僅招待30名客人，沒有住宿設備，保有傳統泰雅族部落的主題休閒農場，經營者為泰雅族女婿也是設計師，於2004年號召族人返回祖先的居留地，重建泰雅族部落，至今是臺灣顯少能把原住民生活保存，進而分享介紹給其他族群，曾獲得CNN、Discovery、公視及民視等媒體專題報導。經營者與工作人員全都是泰雅族原住民，因部落保有生態觀念故一般車無法到達，必須在寒溪村美麗吊橋集合，部落派來四輪傳動車接旅客，一探這隱身於塵世的不老部落，是一場非常有感受的生態旅遊。

　　這裡絕大部分的食物都是自己栽植的，包括蔬菜、香菇、竹筍、土雞、山羊及肉豬等。蔬菜連有機肥料都不用，比有機還要天然。淡水魚及竹雞等則是部落居民每週狩獵所得。連飲用的小米酒也是部落自產小米所釀造的，自給率超過70%。除了食物之外，部落的房舍都是就地取材，使用石塊、木頭、竹子及茅草等材料，以藤條綑綁、依山形地勢搭建而成，一根釘子都不用，不但是真正的綠建築，不怕颱風，還有南洋Villa的內裝。

　　不老部落的餐飲服務是由全村族人一起分工，收入由長老依每人的貢獻度分別支配，有著傳統社會制度的體制。

地瓜薑片
資料來源：https://flashmoment.wordpress.com/2011/03/11/%E4%B8%8D%E8%80%81%E9%83%A8%E8%90%BD-20110311/

第三節　生態旅遊的見解

　　Orams（2001）曾指出：「生態旅遊的概念就像是畫在沙灘的一條線，它的邊際是模糊的，而且在不斷地被沖刷和修改著」。旅遊意義的混淆常與休閒、遊憩等相關名詞混淆通用。本質上，「生態旅遊」指的是遊客受到旅遊促成者影響，接受旅遊提供者安排，前往具有自然人文生態資源的地區，透過適當的溝通（各種形式的解說導覽或體會）或與當地人民接觸，使得遊客改變了對自然人文生態或環境的認知，進而影響態度，甚至是行為。

一、生態旅遊內涵

　　事實上，生態旅遊不是僅具有旅遊吸引力的生態地從事觀光旅遊而已，生態旅遊是一種期望參與者（包括遊客、旅遊業者、管理者及當地居民）均負起相關責任的一種學習之旅。基本上，生態旅遊應該歸屬於永續觀光（sustainable tourism）的精神與實踐（宋秉明，2000）。早於1994年Buckley就曾對於生態旅遊所涉及的領域，進行相關的整理與比較，提出定義生態旅遊的架構為：以自然環境為基礎的旅遊、支持保育的旅遊、環境教育的旅遊、永續經營的旅遊（圖2-2）。對此四者而言，其所強調的理論各不相同，唯有四者交集，才是生態旅遊完整架構的展現，但整體而言，無論是經營管理、旅遊市場、產品或人，均須圍繞在環境保育的觀點上。

　　Blamey（2001）則是簡潔地認為生態旅遊有三個共通點：自然環境資源為基礎（nature-based resources）、環境教育（environmental education）以及永續管理（sustainable management）三個；支持保育可以歸納在環境教育之中。

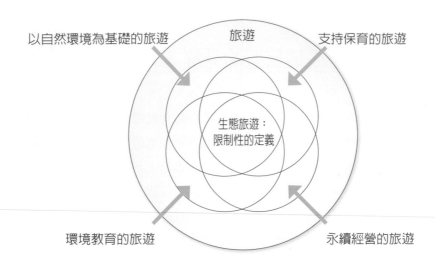

以自然環境為基礎的旅遊　　旅遊　　支持保育的旅遊

生態旅遊：
限制性的定義

環境教育的旅遊　　　　　　　　永續經營的旅遊

圖2-2　生態旅遊的內涵

資料來源：Buckley, R. 1994. A framework for ecotourism. *Annals of Tourism Research 21*(3), 661-669.

(一)自然環境資源為基礎

　　生態旅遊為觀光事業中的一個特別領域，其直接或間接使用自然環境。其中資源層面的使用應包括環境的自然和文化元素，故生態旅遊是一種建基於自然、歷史及特殊文化上的旅遊形式。

(二)環境教育

　　生態旅遊透過旅程中的環境學習，倡導、啓發遊客對保育議題的重視，因此生態旅遊遊客不應只是做到減少環境衝擊，更應當對當地有所認識與貢獻。生態旅遊不僅結合對自然強烈的使命感與社會道德的責任感，更將此責任與義務延伸至遊客的負責任旅遊（responsible tourism）。

(三)永續管理

生態旅遊是以社區為基礎、保育為原則和環境教育為手段等方式，達成兼顧社會、環境與經濟永續性的一種觀光型態。

袁俊等（2007）則以不同角度審視生態旅遊，他們認為其主要包括以下四個方面的內涵：

1. 生態旅遊的對象：自然區域，以及與當地自然環境相和諧的文化。
2. 生態旅遊的主體：旅遊者進行的是一種對目的地環境負責任的旅遊，承擔環境保護和促進社會發展的責任。
3. 生態旅遊的屬性：是一種新型的、特殊的旅遊產品。
4. 生態旅遊的作用：對遊客而言，具有環境教育功能，能提高甚至改變遊客的環境觀和生活方式。對當地社區而言，注重當地居民的參與性，尊重他們應有的權利，起到改善當地人民生活水準的作用。

二、生態旅遊的目的

1. 生態旅遊是一種有目的的旅遊活動，即目的地是自然區域或具有某些特點的文化區域。
2. 生態旅遊的目標是欣賞和研究自然景觀和人文景觀，瞭解學習當地的環境與自然及歷史知識。
3. 生態旅遊的基本原則是不破壞生態系統的完整性，保護當地資源並使當地居民在經濟上受益。
4. 生態旅遊是一種特殊的旅遊形式，不同於大眾旅遊。
5. 生態旅遊觀念，觀念的落實必須依靠大眾來遵行。提出以下概念：
 (1)受到人類回歸自然心態的激發：自然的回歸就是人性的回歸，

啟示人們在未來生活中，必須與自然界保持和諧的夥伴關係。

(2)傳統的大眾旅遊形式存在的弊病，促使人們尋找新的旅遊形式
　　——生態旅遊：過去的旅遊強調發展經濟，忽視對生態環境的
　　保護，會破壞生態均衡，給大自然帶來浩劫。因此，在發展旅
　　遊的過程中，只有採行生態旅遊，才能有效保護環境。

(3)生態旅遊的特點決定了它產生的必然性：生態旅遊包括對遊客
　　量的限制、對建築設施的限制。此種規劃的特性，使生態旅遊
　　更富刺激性與傳奇性，吸引更多遊客前往遊覽，身心獲得高度
　　的滿足。

(4)人類進步、社會文明的需要：隨著經濟的發展，人民生活水準
　　提高，環境保護意識日益增強。越來越多的人在充分享受自然
　　生態之益的同時，考慮如何給生態環境消耗加以補償，體現人
　　類文明正走上生態社會的新方向。

三、生態旅遊特徵

(一)聯合國環境規劃署和世界旅遊組織歸納的特徵

聯合國環境規劃署和世界旅遊組織歸納出五項生態旅遊的特徵：

1. 生態旅遊是一種自然取向的旅遊型態，遊客的主要動機在於觀察
　 和欣賞大自然和該自然地區內的傳統文化。
2. 生態旅遊應從事環境教育和解說。
3. 生態旅遊通常（雖非絕對）由地方性、小規模的旅遊業者所經
　 營，遊客團人數通常不多。
4. 生態旅遊應將旅遊活動對自然和社會、文化環境的負面影響減到
　 最低。
5. 生態旅遊透過下列三種方式來支持自然地區的保護：

(1)為當地社區、保育組織和主管機關創造經濟利益。

(2)提供當地社區新的工作機會和收入。

(3)增進居民和遊客對當地自然和文化資產的保育觀念。

(二)一般生態旅遊認知的特徵

1.觀光旅遊活動是在一個純淨的自然生態地區。

2.觀光旅遊活動的負面對區域衝擊是最小的。

3.觀光旅遊活動回饋在自然和文化資產之保存是有效的。

4.社區積極主動參與觀光旅遊活動過程並因而獲益的。

5.觀光旅遊對於生態區是一種永續發展且可獲利的事業。

6.以自然和文化資源發展區內的教育、觀賞和解說等活動。

四、生態旅遊的工作重點

1.小而美：人為操作因素、人工設施愈少愈好。

2.重質不重量：觀光客人數不要太多，並且希望他們有良好的行為規範。

3.局部開放與管制：開放較不敏感的地區提供遊憩使用，而且要管制遊客活動範圍，避免傷及未開放地區。

4.適度連結當地文化與環境：當地民眾世居於此，對當地環境特別熟悉，可發展出相應的文化活動，並推介給遊客，但不可違背生態保育的大前提。

5.謹慎的監測：所得結果可以回饋修正目前的管理措施，使各項管理工作趨於完美。

6.准許行為與可接受程度的訂定：明白揭示環境所接受的程度，使保護區的每一份子皆瞭解。

7.借助遊憩規劃與管理技術，輔助保護區的經營管理：如遊憩機會序列、遊客衝擊管理、遊客不良行為管理、可接受改變程度等。

8.國家公園與保護區仍須將保護視為第一優先：當遊憩用途與保育用途相抵觸時，以保育用途優先。

9.私立保護區可扮演輔助的角色：某些活動可在私立保護區進行，以紓緩國家公園的壓力。

10.使用者付費的觀念：觀光客必須付一定程度的費用，用以換取遊憩滿足。

 第四節　生態旅遊動物大遷徙

一、肯亞基本資料

國家	首都	面積	水域	人口約	官方語言、文字
肯亞	奈洛比	580萬平方公里	2.5%	3,300萬人	斯瓦西里語、英語

二、肯亞動物獵遊

18世紀，歐洲人進駐東非，肯亞有大批歐洲來的白人，特別是英國人。1995年，肯亞成為了英國的東非保護地，白人將獵殺野生動物視為運動。原本肯亞原住民偶爾才出門狩獵的神聖活動Safari（斯瓦西里語，意思是「狩獵」），演變成為白人一種經常進行的狩獵遊戲。Safari一詞現今為野生動物獵遊之意，亦可稱為Game Drive，但已不再使用獵槍，而是用長鏡頭、變焦鏡頭，用眼睛來獵遊，以相機快門聲取代獵槍枝的扳機聲。

全面禁獵	國家公園及保護區	海洋公園	保護地的總面積
1977年	59處	7處	43,500平方公里

三、賽倫蓋提國家公園

　　賽倫蓋提國家公園（Serengeti National Park）位於坦尚尼亞北部，與肯亞馬賽馬拉保護區（Maasai Mara National Reserve）接壤，總面積達15,000平方公里的草地平原和稀樹草原，還有沿河森林和林地。園內為熱帶草原氣候，海拔在800～1,700公尺左右，坦尚尼亞的首座國家公園每年都會出現超過150萬頭的角馬（黑尾牛羚）與25萬頭斑馬。1981年列入聯合國教科文組織世界自然遺產。

四、馬賽馬拉保護區

　　保護區面積有1,500平方公里，保護區內擁有大量的豹屬動物，以及如斑馬、湯氏瞪羚、角馬等遷徙動物，是全世界生態旅遊最熱門的地區之一，每年約7月至10月，遷徙動物會從賽倫蓋提國家公園遷徙來到此地覓食。

五、動物大遷徙

　　東非坦尚尼亞的賽倫蓋提國家公園和肯亞的馬賽馬拉保護區，每年7月都會上演一齣生命寫實影片，超過100萬頭黑尾牛羚（wildebeest，俗稱角馬）、25萬頭斑馬和42萬頭瞪羚（gazelle），從原本南部賽倫蓋提國家公園，往北走遷移到肯亞的馬賽馬拉保護區，在那裡度過豐草期與繁殖期，2至3個月後，又返回原居，年復一年，生生不息。動物在一年中會走共4,000多公里的路，途中危機四伏，歷經生老病死，有多達

一半的牛羚、斑馬與瞪羚在途中被獵食或不支倒地，但同時間亦有約40萬頭牛羚在長雨季來臨前出生。

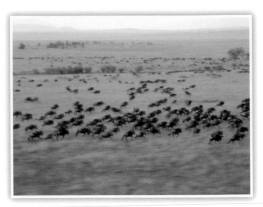

動物大遷徙

這樣的動物大遷徙（animal migration / wildebeest migration）每年都會發生，每年遷徙的時間及路線都會有些偏差，原因是季節與雨量的變化無常。大遷徙模式，是雨水充沛時，正常約在12月至隔年5月，動物會散布在從賽倫蓋提國家公園東南面一直延伸入恩格龍格羅（Ngorongoro）保護區的無邊草原上位於賽倫蓋提與馬賽馬拉之間。

雨季後那裡是占地數百平方公里的青青綠草，草食性動物可在那裡享受綠綠青草，但不知不覺肉食性動物則在一旁虎視眈眈，等落單的個體進行獵食。約6～7月間，隨著旱季來臨和糧草被吃得差不多，動物便走往仍可找到青草和有一些固定水源的馬賽馬拉。持續的乾旱令動物在8～9月間繼續停留在此，在馬賽馬拉保護區有一條河直接將馬賽馬拉一分為二，當從東面印度洋的季候風和暴雨所帶來的充足水源和食物，草食性動物就必須越過那條險惡的馬拉河（Mara River），河中滿布飢腸轆轆體長可達3.5公尺的尼羅河鱷魚（Nile crocodile），等待著大餐上門，即將過河前可見斑馬與牛羚領導先鋒一聲令下前進，無怨無悔，哪怕水深滅頂，河中有天敵，都必須達成過河使命，這一波波的撼動，激勵人心，我們稱為「生命之渡」。

面積只有賽倫蓋提國家公園十分之一的馬賽馬拉保護區，短短的四個月間僅能短暫的滿足百萬頭外來動物的糧食，於是在11月短雨季將來臨前，動物返回賽倫蓋提國家公園，展開另一個生命之旅。

帶領著百萬動物遷徙的，是愛吃長草的草原斑馬，憑著牠們鋒利的

牙齒，把草莖頂部切割下來慢慢咀嚼，剩下草的底部給隨後愛吃短草的牛羚。牛羚吃飽離開後，草地上露出剛剛長出的嫩草，正好是走在後面的瞪羚的美食。這片草原生態系統的食物鏈（food chain）遠不止以上幾種動物，食肉動物會吃掉一些其他動物，食腐動物如黑背豺狼、禿鷲和非洲禿鸛等會吃下剩餘的動物屍體，食草動物帶來其他地方的小昆蟲，成為一些鳥類和小哺乳動物的食物，動物的糞便成為甲蟲的美食，甲蟲搬運糞便的過程間接向草地施肥，令草地能夠肥沃，實際上整個生態系統不為人類所知的地方還太多了。

這片遼闊的土地上，植物、數種大型食肉動物、數十種吃草哺乳動物、數百種鳥類、無數的昆蟲和小動物形成了一套自給自足的生態循環系統。目前這塊土地是屬於馬賽人的，禁止開發狩獵，真正屬於動物的大自然草原。馬拉河是鱷魚和河馬的家園，也是其他野生動物的命脈，它滋潤著這片廣大的土地，並調解雨水，成為整個馬賽馬拉保護區最重要的資源。

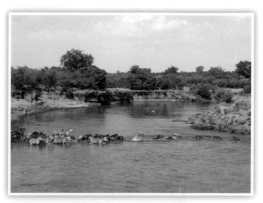

馬賽馬拉保護區馬拉河動物渡河點

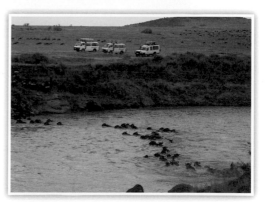

牛羚渡河但卻走錯方向導致無法順利登岸

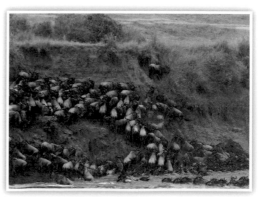

生命是一場無止境的渡河

禿鷲（次等獵食者）

藪貓（次等獵食者）

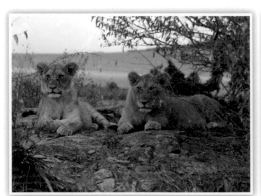

兩頭小獅

眾小獅

與馬賽人合影

馬拉河

參考文獻

Blamey, R. K. (2001). Principles of ecotourism. In Weaver, D. B. (Ed.). *The Encyclopedia of Ecotourism*. Oxon, UK; New York, NY: CABI, pp. 5-22.

Kelvin的Blog記事本，〈全球11處瀕臨消失的美景〉，http://kelvin820.pixnet.net/blog/post/29748293

臺灣Wiki，〈東非動物大遷徙〉，http://www.twwiki.com/wiki/%E6%9D%B1%E9%9D%9E%E5%8B%95%E7%89%A9%E5%A4%A7%E9%81%B7%E5%BE%99

臺灣國家公園，〈生態旅遊〉，http://np.cpami.gov.tw/chinese/index.php?option=com_content&view=article&id=301&Itemid=35

石昭永建築師事務所，新北市林口區頭湖國民小學校舍新建建築工程，http://www.taiwangbc.org.tw/tw/uploads/news/1000/2/3b78cb420fcc1ca8.pdf

交通部觀光局（2002）。《生態旅遊一般性規範彙編》。交通部觀光局。

交通部觀光局茂林國家風景區管理處，〈紫蝶幽谷〉（生態公園），http://www.maolin-nsa.gov.tw/user/article.aspx?Lang=1&SNo=04000045

李光中、王鑫、張蘇芝、林雅庭、郭弘宗（2004）。「太魯閣國家公園砂卡礑及大禮大同社區生態旅遊行動計畫之研究」。內政部營建署太魯閣國家公園管理處委託研究報告。

宜蘭國民小學，http://www1.ilc.edu.tw/main/index.aspx?siteid=138

明池國家森林遊樂區，http://www.yeze.com.tw/mingchih/homepage.htm

東非動物大遷徙（Animal migration/Wildebeest migration），http://wildnature.go2c.info/view.php?doc=/wildlife/migrate

林晏州、陳玉清（2003）。〈生態旅遊的發展策略與管理：以陽明山國家公園為例〉。《兩岸環境保護政策與區域經濟發展研討會論文集》，頁84-100。

社團法人中華民國永續生態旅遊協會（2002）。《生態旅遊白皮書》。交通部觀光局。

袁俊、吳殿延、常旭、吳錚爭（2007）。〈關於生態旅遊的若干質疑〉。《商業研究》，第366期，頁188-191。

陽明山國家公園自然資源資料庫，http://gis.ymsnp.gov.tw/nature/sys_guest/main.cfm

黃瓊玉（2013）。〈生態觀光〉。南華大學。http://www.nhu.edu.tw/~cyhuang/
 teach/leirep/pwt/ch07Ecotourism.pdf

葉泉宏。〈生態旅遊面面觀〉。中華民國觀光導遊協會。http://www1.tourguide.
 org.tw/t_con1.asp?lain_con_id=12

橙實綠色生活有限公司，〈不老部落一日遊〉，http://www.eco-paragon.com.
 tw/message.php?id=20140105084704

羅凱安。〈生態旅遊的內涵〉。屏東科技大學森林系。http://openinfo.npust.
 edu.tw/agriculture/npus12/m20/020/020%20%E7%94%9F%E6%85%8B%E6
 %97%85%E9%81%8A--003.pdf

第三章
環境教育與生態環境

- 環境教育概述
- 環境問題
- 世界即將消失的美景

1975年，於南斯拉夫首都貝爾格勒的國際環境教育會議中制定《貝爾格勒憲章》（The Belgrade Charter），其中載明：

1. 環境教育的宗旨：促使世界人類認識並關切環境及其相關問題，具備適當的知識、技術、態度、動機和承諾，個別或整體的致力於現今問題之解決及預防新問題的產生。
2. 環境教育的目標：協助個人與社會團體獲得整體環境相關的覺醒、知識、態度、技能、評估能力與參與等項目。
3. 環境教育指導原則：環境教育必須考慮環境整體性，是終身教育，應採取科際整合，從世界觀點檢視環境問題並關切地區差異，重視現在及未來環境情勢，從環境觀點檢視所有發展與成長，並強調國內各界與國際合作解決環境問題的價值和需要。

臺灣配合環境教育發展以《貝爾格勒憲章》為準則，近年來所制定的政策如**表3-1**所示。

表3-1　臺灣環境教育年度表

年度	政策
1988年	環保署實施運作「加強推動環境教育計畫」
1991年	教育部環保小組推動「加強環境教育計畫」
1992年	行政院頒布「環境教育要項」
2001年	教育部頒布「九年一貫課程環境教育課程綱要」
2002年	頒布《環境基本法》
2011年	實施《環境基本法》，高級中等以下學校每年須訂定環境教育計畫，所有員工、教師、學生皆須進行4小時的環境教育。

資料來源：作者整理。

第一節　環境教育概述

一、環境的概念

　　環境的概念（environmental concepts），是人類環境的一種概括意念（motion）或觀念（idea）；其可以是抽象的心理意象（mental image），也可以是具象的符號（symbol）。人類的環境概念，是由自身對某一類環境事物的觀察或體驗，經由思維的歸納或演繹，而抽取出對該類環境事物的共通的重要特徵或類比關係。人類對環境的概念形成與概念澄清，都是環境教育哲學的重要課題。

　　環境的定義與類型環境的定義，因國家不同文化的背景而有些許差異，但根本涵義是相類似的。

　　《英國牛津生態辭典》解釋「環境」包括了生物存活中所有外在物理的、化學的與生物的情況（Allaby, 1998）。英文字義上，environment意指包圍（encircle）或環繞（surround），在生態學上用以描述提供生命所需的水、地球、大氣等。依美國《韋氏第三版新國際辭典》定義，環境為描述某物環繞的事物，同時環繞的情境（condition），常影響到生物的生存與發展（Gove, 1986）。環境（environment），在中文《辭源1989》解釋，是環繞全境或周圍境界的意思，其含括了周圍的自然條件和社會條件。對於人類而言，環境除了水、土壤、氣候及食物供應等，尚包括了社會的、文化的、經濟的、政治的考量。環境，是由許多相關且相互作用的變因所組成，在本質上是不可分的。人類依據使用性質，有不同環境分類的觀點與層次，以滿足不同的使用目的。環境之類型，因人們立場、學域或使用性質而有不同之分類（沈中仁，1976；王鑫，1989）。例如：

1. 環境依時間屬性，可分為過去環境、現在環境與未來環境。
2. 環境依空間屬性，可分為陸域環境與水域環境，或本土環境、異域環境。
3. 環境依組成因子特性，可分為能量環境、物質環境與資訊環境。
4. 環境依活動情形，可分為學校環境、家庭環境、社會環境、文化環境、經濟環境、政治環境、學習環境、工作環境、生產環境、都市環境等。

此外，在生理學、心理學或哲學上，環境分為心靈環境與身體環境。

在環境教育上，依推行管道，通常將環境概分為學校環境與社會環境等兩大類。

在生態學上，環境依生命要素，可分為生命環境與非生命環境；前者即生物環境，後者包括理化環境（Odum, 1983）。

環境依形成因素，可分為自然環境（含氣候、地形、地質、水文、生物、景觀等）與人文環境（又稱人為環境或社會環境）。

環境依人類活動參與的程度，可概略分為自然環境（如森林、草原、河川、湖泊、海洋、濕地）和人造環境（或稱人為環境，如城市、水庫、農田、花園）；並可依干預（干擾）程度，進一步細分為未受干預環境、輕度受干預環境、高度受干預環境（引自張清良，2012）。

二、環境教育

行政院環境保護署在國家環境教育綱領，提到了環境教育的理念：「地球唯一、環境正義、世代福祉、永續發展」為理念，提升全民環境素養，實踐負責任環境行為，創造跨世代福祉及資源循環利用之永續臺灣社會。

環境教育（environmental education），強調的是要在真實環境中進行教育，教育有關於環境的知識、態度、技能，並且為實踐永續環境而

進行教育。環境教育包含了6個核心的學習要素：(1)自然資源保育；(2)環境管理；(3)生態原理；(4)互動與互賴；(5)環境倫理；(6)永續性。

　　進行環境教育的方式有許多種，環境教育學界普遍認為要獲得良好的教學效果，教學時可藉由以下6種方法或策略來進行：

1.學中做，做中學。
2.在真實的情境中體驗。
3.採合作學習法。
4.運用感官來學習。
5.探索在地的環境議題。
6.由生活中取材。

　　地球是人類已知的宇宙環境中，唯一擁有生命現象的環境。人類是地球環境中自然的生物，我們這種生物人類對於地球上的環境資源與環境生態，有自然的權利與義務去永續經營（汪靜明，2003）。在地球運轉的可見現象中，環境影響人類的文化發展，而人類也影響了環境的生態演替。從現代環境論者的觀點，無論從「環境或然論」或「環境決定論」，環境對於人類一生處境或人類文化的形成，都有著影響（廖本瑞，1996）。20世紀的人們犧牲了自然環境的生態奇蹟，造就了人類社會的經濟奇蹟。

　　回顧人類與環境互動的發展，從遠古的獵食生存，逐步發展到經濟生產、消費生活，以及近年來環保生態的關係。人類的環境倫理，從人類中心主義、生命中心主義，演進到生態中心主義。人類對環境的行為，從觀察自然、理解自然、利用自然、發展到保育自然。人類對環境的影像處理，從類比式的素描、彩繪、光學攝影，進展到數位化的電子攝影。人類對環境的旅遊，從看山看水、遊山玩水、知性之旅，發展到深度之旅的生態觀光。人類對環境的關懷，從敬畏自然、尊重生命，警覺到保全生態系、保障生物圈的生態管理。這些人與環境互動的生態文化不斷在演進著，依據國外專家學者分析，人類的環境素養可由

生態概念（ecological concepts）、控制觀（locus of control）、敏感性（sensitivity）、議題知識（knowledge of issues）、信念（beliefs）、價值（values）、態度（attitudes）和行動策略（action strategies）等組成要素培養（楊冠政，1993；引自汪靜明，2003）

三、環境態度

環境態度（environmental attitudes），意指個人對環境或與環境相關事物所抱持的贊成與否、喜好或厭惡的心理反應，具有一致性與持久性，是一種評價感覺與行為傾向，可以從社會化過程中學習而形成。

雖然有部分研究顯示，環境態度與環境保護行動並沒有絕對的關係，不過大多數研究仍發現，臺灣人的環境態度與環境行動呈現正相關。如果人們具備正向的環境態度（例如願意去承擔保護環境的責任感、對經濟成長論持保留態度、對環境行動的後果抱持正向信念），如此將更可能產生環境行動。

根據1986年與1999年的兩次調查（蕭新煌等人，2003），臺灣民眾的環境態度基本上是正向的，受訪民眾對於傾向環境保護的陳述，支持的比例通常高於七成。臺灣民眾支持程度最低的兩項敘述分別是「社會應限制經濟成長」及「應強調環境保護重於經濟成長」，這顯示臺灣民眾雖支持環境保護，但面臨經濟與環保兩難困境時，對環境保護的支持就會大幅降低。然而相較之下，環保團體成員則較一般人民更傾向於以計畫經濟與法令規定來保護環境，也更支持「應強調環境保護重於經濟成長」。

四、環境正義

環境正義（environmental justice），即為關心環境議題上的社會正義問題。環境正義的學者認為，環境不只是單純的自然物理現象，而是

一組社會與政治的關係。環境正義處理許多不同概念下的正義，包括：分配正義、參與正義以及認可（recognition）的正義。在世界各地，有不少社會運動是為了爭取環境正義而發起。

在社會分配的議題上，環境正義運動質問環境的利益（如綠地、乾淨的水與空氣）以及負擔（如汙染），在不同的群體之間是如何分配的？當公民負擔了環境的負面效應，他們能獲得什麼樣的賠償？我們又依照什麼樣的道德、社會與物理的標準來判定什麼樣的環境負擔是可接受的？許多學者指出，政府在處理環境的負面效應（例如有毒廢棄物的處置）時，通常都會依循所謂的「抵抗最小原則」。換句話說，這類設施最可能出現的區域，往往是由較為弱勢的種族、族群或社經狀況的居民所組成。此外，政府所給予這些弱勢社區的補償或是汙染清除措施，常常也都是採取較低的標準。

「市場」或經濟的力量，在環境正義的分配議題上也扮演相當重要的角色。首先，社經地位較低的民眾可能會因為受限於消費能力，而被迫居住在那些有汙染疑慮的地區。其次，收入低、失業率高的社區，就有可能為了政府或是企業所提供的優渥回饋金生計，而接受會造成環境汙染的建設。例如，在臺灣部分偏遠的鄉鎮往往著眼於台電所提供的高額回饋金，而表達對核廢廠的歡迎之意。

環境正義議題中關於參與正義與認可正義的討論，則要求給予弱勢群體充分的權利來參與、影響相關政策的決策過程，並且這些過程要建立在反對族群歧視、尊重文化差異的基礎之上。許多學者與運動者指出，環境利益與負擔的分配不正義，其根本的原因就在於弱勢族群受到多數族群文化上的歧視，因此在制度的設計或執行過程中，他們的政治利益常常被刻意地忽略與排除。

臺灣也有不少典型的環境正義爭議。其中蘭嶼的核廢料儲存廠以及高山型國家公園，自1990年代開始爆發抗爭，並且引發許多原住民族群生計、文化存續、土地權利認可的爭論。另一個重要環境正義問題關聯到臺灣的製造業，從石化、鋼鐵業到所謂的高科技產業，雖然帶動臺

灣的出口經濟，但也對臺灣的土地、水源造成汙染，對勞工、附近住民的健康以及生態，帶來無可回復的傷害，並且引發相關的抗爭。有研究指出，臺灣民眾對於原則性的環境正義主張，例如「乾淨的空氣與水是人的基本權利」，有著高度的支持度，但對於特定的環境正義課題，例如「原住民在國家公園內的資源使用權利」，則有不同的、較低的支持度。

五、環境素養

環境教育的總體目標，是為培養具有環境素養（environmental literacy）的公民，以維護生活品質和環境品質；而環境素養則包含了認知、技能、情意與行為領域。

認知與技能領域的環境素養，包括生態學與環境科學的基本知識、有關自然環境與人類社會交互影響的知識、能分析環境議題並評估解決方案的技能與知識、採取環境行動策略的技能與知識等；情意領域的環境素養包括環境敏感度、內控觀（即相信透過個人或集體的行動，將可改善環境的信念）、環境態度、環境價值觀與環境責任感等；行為領域的環境素養即環境行動（又稱負責任環境行為、環保行動、環保行為），又分為生態管理行動、消費者行動、說服行動、政治行動與法律行動。

由於環境教育強調環境問題的解決，所以環境行動可說是環境素養組成中最重要的成分。然而，環境行動並不因為僅具備生態學與環境行動策略的知識就會產生，必須同時提升認知、技能與情意領域的環境素養要素，才較能促進環境行動的形成。研究顯示，環境責任感與內控觀，都是比環境知識更能促進臺灣人環境行動的重要因子。

在提升臺灣人環境素養的教學策略上，傳統的課堂單向傳遞式教學，通常只能提升生態學與環境科學的基本知識，但對於其他的環境素養要素則成效不彰。以學生為主導，注重環境議題調查與行動訓練的正

規教育，則可有效提升採取環境行動策略的知識與技能。至於在環境責任感的養成上，教師應具備闡述個人（或整體社會）生活方式與環境問題之關聯性的能力，並探討民主社會環境決策中公民參與的重要性。而內控觀的形成會受到成功環保案例的激勵，因此教學上應聯結公民團體爲環境議題所採取的成功群體行動。環境敏感度、正向環境態度與價值觀的形成，來自於長期的生活體驗，應從幼年開始培養，然後在中小學階段再循序不斷地強化，一旦養成，將可長期持續下去（許世璋，2001、2003）。

六、環境倫理

環境倫理（environmental ethics），係指倫理規範所考量的對象，從人與人之間，擴大到人與自然界之間的互動與關係。一般所謂的「倫理」，常常與「道德」是同義詞，指的是被整個社會所認可的建議與約束，用來對於個人或團體的行爲，以及人際的互動與關係加以限制和規範。

有學者指出，近代的西方文明是建立在以人類爲中心的思想上，將人類從自然界分離出來，並且賦予人類相對於自然界其他的生物、非生物有較高的價值與地位。從而所發展出來的倫理體系，並不考慮自然界功能性之外的價值，遑論人與環境之間的倫理關係。現代的環境倫理主要是奠基在西方文明的思想過程中，從1970年代之後才逐漸發展成一門學問。這樣的環境倫理一方面建立在西方發展久遠的人權觀念上，另一方面則受到近代生態及物理科學的影響。簡言之，近代的生態與物理科學清楚地告訴我們，人類對於環境所造成的傷害終究會損害人類自身的利益（包括生存權、財產權等），因此人類社會有必要建立一套規範，以避免人類對於環境的所作所爲，最終傷害到人類自身。

爲了回應當代的生態危機，作爲西方文明底蘊的基督宗教也嘗試有意識地在《聖經》以及相關的文本裡面，去尋找與環境倫理可以對

話甚至相契合的部分。例如被稱爲環境倫理學之父的羅斯頓（Holmes Rolston, III）就指出，《聖經》裡關於希伯來人的一些故事中，傳達了當時先民能夠取之於環境卻不破壞環境的生活智慧。在臺灣，也有教會相關的團體例如「生態關懷者協會」，長期推動「生態神學」的概念，結合信仰來反省人與環境之間的倫理關係。

除了西方宗教團體之外，臺灣有許多佛教團體，亦透過佛學的理念與所屬的組織，在他們的信徒與環境之間建構了獨特的、具有佛學意涵的倫理關係。例如法鼓山提倡透過「心靈環保」與「生活環保」來建構「人間淨土」；慈濟志工透過資源回收來累積「福」；以僧侶爲重要推手的「關懷生命協會」則秉持「眾生平等」的理念，多年來致力於提倡動物權以及生態保育；作爲當前臺灣有機農業認證面積最大的認證機構「慈心有機農業發展基金會」，其成立與運作也是以佛學理念與佛教徒爲主。

臺灣還有其他的文化傳統引起環境倫理的討論，包括儒家、道教以及原住民文化。道家主張「師法自然」，認爲人應該要遵循著自然運行的道理（自然即是道），因此過度使用資源或是破壞環境的運作規模都是不應該的。此外，原住民文化所存在的一些規範著人與其他生物或環境資源應該如何互動的風俗習慣、禁忌或是神話傳說，異於主流人定勝天的思維，而是一種敬畏天地、尊重其他生命的環境倫理觀點。

 第二節　環境問題

自然環境豐富了人類物質需求與活動空間，但人類思緒領域只是自然食物的消耗者和獵食者，它主要是以生活活動、以生理代謝過程與環境進行物質和能量交換，主要是利用環境，而很少有意識地改造環境。即使發生環境問題，其主要是因爲人口的自然增長和像動物那樣的無知而亂採亂捕，濫用自然資源所造成的生活資材的缺乏，以及由此而引起

的饑荒，爲了解除這一環境威脅，人類就被迫擴大自己的環境領域，學會適應在新環境中生活的本領。

　　隨著人類學會馴化植物和動物，就逐漸在人類的生產活動中出現了農業和畜牧業，這在人類生產發展史上是一次重大革命。隨著農業和畜牧業的發展，人類改造環境的作用也越來越明顯。與此同時也往往由於盲目的行動，而受到自然界的應有懲罰，產生了相應的環境問題，如大量砍伐森林、破壞草原，引起的水土流失、沙漠化等。只是在世界人口數量不多、生產規模不大的時候，人類活動對環境的影響尚不明顯，環境問題不具有普遍性，沒有引起重視。

　　從人類發展歷史過程中也發現了最早的環境問題——第一個環境問題由於過度的採集和狩獵，往往是消滅了居住地區的許多物種，而破壞了人們的食物來源，失去了進一步獲得食物的可能性，使自己的生存受到威脅，這是人類活動產生的最早的環境問題。爲了解決生存危機，人類被迫進行遷徙，轉移到有食物的地方去，一次又一次的發生與重複，造就人類與自然界的衝突。

一、農牧時代的環境問題

　　新石器時期，隨著生產工具的進步，磨製石器如石犁、石鋤的使用，產生了原始農業和畜牧業，這就是人類農業革命的興起。例如，在西亞一些國家首先發展起農業，在那裡發現的西元前6000～7000年的文化遺址表明，當時已經使用了農具，如裝有石製刃口的鐮刀、磨光的石臼、石杆和骨鋤等。

　　後來在非洲的尼羅河流域、中亞以及中國等，也相繼向原始農業過渡。爲了發展農業，古埃及和巴比倫等建立了完善的灌溉系統，他們建築的堤壩、堤堰、水渠，爲沼澤地排水、灌溉農田、預防水災、給城市供水等功能，已經有相當的水平。從事農業的部落首先過定居生活。定居使馴養動物成爲可能，在動物飼養過程中，發現動物能在飼養下繁

殖後代,並且發現其變異了的性狀可以遺傳,從而學會選種和育種並逐漸培養出各種家畜家禽的品種,產生了原始畜牧業。隨著人口的增長,反覆的刀耕火種,反覆棄耕,特別是在一些乾旱和半乾旱地區,就會導致土壤破壞,出現嚴重的水土流失,使肥沃的土地變成不毛之地。曾經產生光輝燦爛的古代三大文明(巴比倫文明、哈巴拉文明、瑪雅文明)的地方,原來也是植被豐富、生態系統完善的沃野,只是由於不合理的開發,由於刀耕火種的掠奪經營,過分強化使用土地,才導致千里沃野變成了山窮水惡的荒涼景觀。這就是以土地破壞為特徵的人類的環境問題。

二、工業革命時代的環境問題

以兩百多年前蒸汽機的廣泛使用為標誌,爆發了工業革命,許多國家隨著工業文明的崛起,由農業社會過渡到工業社會。工業文明涉及人類生產和生活的各個方面。由於機器出現,生產技術進步,使生產力突飛猛進地發展,人類的衣、食、住、行、用等各種生活和享受的物品不斷地被生產出來,湧進市場;燃燒煤、石油、天然氣等化石燃料作為能源基礎,電力的廣泛應用,為生產和生活提供巨大的動力;水、陸、空交通線的建設,大城市的湧現,大規模商業銷售系統的建立,好像把世界各地連成一體。

工業文明的興起,大幅度地提高了勞動生產率,增強了人類利用和改造環境的能力,豐富了人類物質生活條件和精神生活資料。今天,現代生活中的每一個人都離不開這樣的高度發達的技術社會。但是,很多國家盲目地不惜代價,不顧一切地挖掘自然資源,破壞生態環境,對地球生物圈的破壞是無可挽救的。如大氣汙染、水體汙染、土壤汙染、噪音汙染、農藥汙染等,其規模之大,影響之深是前所未有的。例如,18世紀末英國產業革命後,因蒸汽機的發明和普遍使用而造成的環境汙染,倫敦發生三次由於燃煤造成的煙霧事件,主要是由於燃煤產生的大

氣煙塵及二氧化硫，死亡約二千八百餘人。20世紀初，各資本主義國家工業更加迅速發展，除了燃煤造成的汙染有所加重外，內燃機的發明和使用，石油的開發和煉製，有機化學工業的發展，對環境汙染帶來更加嚴重的威脅，曾出現過多起舉世聞名的公害事件。自50年代以來，不但工業廢汙排放量大，而且出現許多新的汙染源和汙染物，使原來未被汙染波及的領域也不能幸免。例如，巨型油輪、海上鑽井等的出現，使海洋汙染日趨嚴重；航空與航天技術的發展，使高空大氣層也遭受汙染，甚至山巔與極地也被不同程度地影響了。

三、近代的環境問題

20世紀60年代開始的以電子工程、遺傳工程等新興工業為基礎的「第三次浪潮」，使工業技術階段發展到訊息社會階段。訊息社會的特點是，在訊息社會裡戰略資源是訊息，價值的增長透過訊息。訊息社會中充分體現人與人之間的相互作用。新技術、新能源和新材料的發展和應用，給人類在利用和改造自然的抗爭中增添了新的力量，它將帶來社會生產力的新飛躍，影響產業結構、社會結構和社會生活的變化，對經濟增長和社會進步產生深刻的影響。它的環境意義和作用表現為：一方面新的科學技術革命有利於解決工業化帶來的環境問題，新技術的應用將實現提高勞動生產率和資源利用率。另一方面，新技術應用於環境管理系統、環境監測和汙染控制系統，可大大提高環境保護工作效率，促進環境保護工作。

新技術革命的發展，使發達國家發展新興產業，可能把技術落後、環境汙染嚴重的傳統產業轉移到發展中國家。就某一地區而言，城市發展高技術新興產業，而傳統工業則可能向農村鄉鎮轉移（鄧慰先，http://203.64.173.77/~hmrrc/ansi/index.htm）。

第三節　世界即將消失的美景

一、澳洲大堡礁（Great Barrier Reef）

　　世界最大最長的珊瑚礁群，位於南太平洋澳大利亞東北海岸，北從托雷斯海峽著，南到南回歸線以南，長達2,300多公里，是唯一能在外太空中看到的「生物群」，水面上棕櫚樹鑲邊的眾多純樸小島，海水下則可探尋彩虹般色彩斑斕的珊瑚島和海洋生物。約有2,900個礁體及900個大小島嶼，分布在約35萬平方公里的範圍內，約臺灣面積的10倍，孕育了1,500種魚類，自然景觀非常特殊，是全世界潛水者最愛的天堂，最近處離海岸僅16公里。在落潮時，部分的珊瑚礁露出水面形成珊瑚島。在礁群與海岸之間是一條極方便的交通海路。風平浪靜時，遊船在此間通過，船下連綿

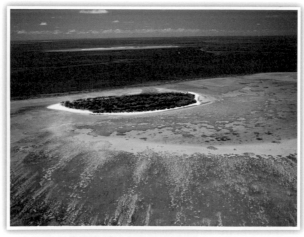

澳大利亞大堡礁海域唯美的自然生態

資料來源：http://blog.queensland.com/2012/10/25/five-
minutes-richard-fitzpatrick/

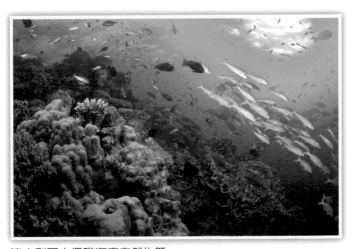

澳大利亞大堡礁海底自然生態

資料來源：http://blog.queensland.com/2012/10/25/five-minutes-richard-fitzpatrick/

不斷的多彩、多形的珊瑚景色，就成為吸引世界各地遊客來觀賞珊瑚礁的最佳海底奇觀。大堡礁是由數10億隻微小的珊瑚蟲所建構成的，是生物所建造的最大物體，其造就了豐富的生物多樣性。珊瑚棲息於熱帶、亞熱帶海域，在陽光充足、水質清澈的淺海區形成。溫度是影響造礁珊瑚生長的限制性因素，只有海水的年平均溫度不低於20℃，珊瑚蟲才能造礁，其最適宜的溫度範圍是22～28℃，所以珊瑚礁、珊瑚島都分布在熱帶及亞熱帶海域。在1981年被列入世界自然遺產。

(一)消失年份

　　2030年。

(二)消失原因

　　氣候變化、環境汙染與漁業活動，引起海水溫度升高，使珊瑚「白化」，形成對珊瑚礁石生態系統健康危害最大的因素，多數的造礁珊瑚本身並沒有色素，其顏色多半來自共生藻的顏色，當環境惡劣時，共生

藻就會離開珊瑚宿主，導致整個珊瑚組織失去色彩，直接且清楚露出白色的鈣質骨骼。「白化」的珊瑚並沒有死亡，如果環境能夠迅速恢復正常，共生藻便可能再度快速增生，使珊瑚恢復原有的色彩。但若環境持續惡劣，珊瑚還是有可能因為缺少平常共生藻所提供的能量，而開始真正地死亡。其他的威脅還有海運事故、燃油外泄和熱帶氣旋。自1985年以來，大堡礁已經因為上述危害因素損失了超過一半的珊瑚礁，其中三分之二的損失是發生在1998年以後。

(三)補救辦法

澳洲政府採取的行動為了永久保護大堡礁，將大堡礁分區維護，由民間業者經營，業者負有遊客安全、生態解說、環境監督和資源保育的責任，若有嚴重疏忽或違反生態保育的規定，執照就會被取消，此保育計畫頗受國際間好評。澳洲政府在近年宣布考慮利用巨大遮陽棚保護大堡礁珊瑚，經過實驗效果極佳，將在昆士蘭省沿岸利用遮陽布保護脆弱的大堡礁。

二、坦尚尼亞與肯亞之動物大遷徙

上一章節我們談到坦尚尼亞賽倫蓋提國家公園與肯亞馬賽馬拉保護區之間每年都會進行以牛羚和斑馬為首的動物大遷徙，在此不贅述。

(一)消失年份

2060年。

(二)消失原因

第一，大自然氣候及植物生長的一連串變異，影響草食動物的糧食來源。達爾文提出「進化論」，物競天擇，適者生存，此為生物界演化的基本模式。坦尚尼亞賽倫蓋提國家公園與肯亞馬賽馬拉保護區為世界

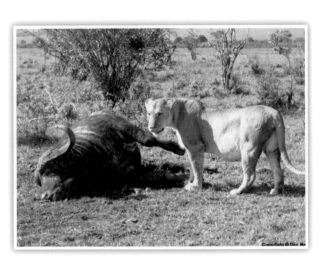

物競天擇，適者生存

上最多草食及肉食動物的棲息地，遷徙途中危機四伏，牠們將遭遇到鱷魚群與獅群的襲擊。

　　斑馬與牛羚都是可以長途跋涉的遷徙動物。斑馬吃草，喜歡吃上半部；牛羚則喜歡吃草的根部，兩者在食物上沒有競爭關係，因此一起踏上遷徙之路，儘管是不同種類的動物，但牠們總是很緊密地跟著一起遷徙。大遷徙經由陸、水、空路徑進行，危機四伏，往往抵達目的地後，斑馬與牛羚的數量會僅剩一半。

　　肉食動物與腐肉動物亦隨著草食動物的遷徙而移動，其獵捕的動物最主要者正是斑馬與牛羚。非洲獅子為生物圈最頂端的食物鏈掠食者，一直到有清道夫之稱的黑背豺狼及禿鷲，牠們無時無刻都虎視眈眈地緊盯著獵物。獅子是群居動物，一般為1頭公獅、3頭母獅及10數隻小獅，獅子所獵捕的動物為體重約150～250公斤的草食動物，一餐的量大約是1至2頭斑馬或牛羚，進行獵捕的都為母獅，近年來不乏觀察到母獅圍捕大型草食性動物，如水牛體重達500～1,000公斤，河馬800～3,000公斤，大象2～5噸，實在非不得已冒著生命危險獵食，母獅因此喪命者，不為少數，其中原因即是斑馬與牛羚數量逐漸減少中。

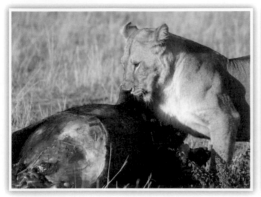

非洲獅子為生物圈最頂端的生物鏈掠食者

黑背豺狼

有草原清道夫之稱的禿鷲

小獅群

母獅與小獅

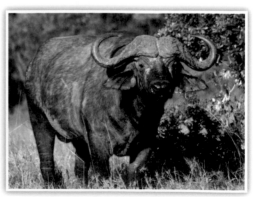

水牛

　　此外，世界上幾乎快看不到的非洲花豹，也是屬於食物鏈上端的掠食者，但因為在非洲草原競爭不過其他大型食肉動物，而成為夜行性動物，牠是相當敏感的動物，只要有任何風吹草動就會隱匿起來，這便是自然法則。花豹為獨行性動物，體重僅有50～90公斤，主要的食物是瞪羚及飛羚，但因為無法有效獵捕，所以現在幾乎什麼都吃，如蹄兔、齧齒類動物。當花豹獵捕到瞪羚或飛羚，牠會把重達30～50公斤的獵物拖到樹上，並將頭掛在樹枝交會處，避免其他動物來爭食。馬賽馬拉保護區管理處人員近來亦發現獵豹死在樹上，係因為獵捕不到動物而餓死，在現今的年代，花豹的命運是悲情的。在非洲草原有5大（big five）之稱的動物分別

花豹將獵物拖到樹上，以避免其他動物爭食
資料來源：http://www.dailymail.co.uk/news/
article-2232300/Nice-spot-lunch-
Leopard-takes-prey-tree-enjoy-meal-
spectacular-view-savannah.html

是花豹、獅子、大象、犀牛和非洲水牛，除了花豹之外，其他四種動物都看得到，所以花豹絕種的日期已經不遠了。

　　第二，坦尚尼亞政府已經批准一條商用高速公路的建造計畫，這條由阿魯沙（Arusha）至穆索馬（Musoma）長達480公里的道路中，東西橫跨坦尚尼亞歷史最久且最受歡迎的賽倫蓋提國家公園，1981年，聯合國教科文組織已將其列入世界自然遺產。而該公路的興建將切斷賽倫蓋提野生動物大遷徙的路線，道路將全世界大型哺乳動物密度最高的區域切開，使得人們必須興建圍籬以避免動物遷徙引起的車禍，這樣的做法將使大遷徙結束，牛羚、斑馬、大羚羊和大象在乾季將因無法抵達牠們唯一的水源馬拉河，而死在圍籬旁。

(三)補救辦法

動物大遷徙曾因坦尚尼亞欲開發高速公路而面臨消失危機，幸好計畫暫時擱置，才將這偉大的生命之路保存下來。近年來保護區內盜獵猖狂，外來種入侵日益嚴重，如何維護全球僅存的遷徙生態奇景，將成為肯亞的一大考驗。

三、失落的天堂——馬爾地夫

馬爾地夫（Maldives）素有千島國之稱，為一個島國，位於斯里蘭卡及印度西南偏南的印度洋水域，南北長820公里，東西寬120公里，由海底火山爆發形成的1,200多個珊瑚礁小島，包含了26個環礁組成，約有兩百座島有人居住，其中有許多島嶼被開闢為觀光區，吸引了世界各地的遊客前往。由世界集團及各大酒店度假中心開發成度假勝地，群島間海水湛藍，清澈見底；島嶼距離海平面只有2～4公尺，但若是印度洋水位上漲50公分，馬爾地夫80%的土地將被淹沒。西方人稱馬爾地夫為「失落的天堂」，因為在本世紀，全球的海平面平均將上升近1公尺。

印度洋上馬爾地夫天然海域中的熱帶島嶼

資料來源：http://www.visitmaldives.com/en/gallery/306

馬爾地夫每一個島嶼就是一座度假飯店

資料來源：http://www.visitmaldives.com/en/gallery/308

馬爾地夫W旅館

資料來源：http://www.style-inspired.com/blog/wp-content/
uploads/2013/01/W-Hotel-Maldives-e1358250923672.jpg

因此科學家預言在90年內，馬爾地夫也許會像消失的亞特蘭提斯，只能留在人們的記憶之中。

馬爾地夫是一座座光環似的礁湖小島，一些島嶼站在一邊即可看到盡頭，有些島嶼30分鐘便可遊完，島嶼的中央是青翠的綠，四周是閃亮的白，島與周圍的海是淺淺的透明藍，稍遠一點是湛藍，更遠的海是深藍。馬列島是馬爾地夫首都，也是世界上最小的首都，總面積只有2.5

平方公里，街道上沒有刻意鋪整的柏油路，放眼望去盡是晶亮潔白的白沙路，輝煌炫目的白色珊瑚礁和漆成藍色、綠色的門窗成為強烈對比。馬爾地夫是世界三大潛水勝地之一，碧藍的海水，清澈如鏡；在島的四周盡是青翠透明的綿延珊瑚環礁群與神話夢境般的藍色礁湖。

(一)消失年份

2110年。

(二)消失原因

地球暖化、海面水位升高，導致珊瑚白化、海水灌入淹沒。2004年底發生南亞海嘯，淹沒馬爾地夫20多個島嶼後，馬爾地夫有80%的陸地海拔不到1公尺，由於溫室效應，全球暖化，海平面上升，已有許多島嶼遭到海水氾濫和海岸侵蝕，造成極大的威脅。

(三)補救辦法

馬爾地夫的命運掌握在全球人民的日常生活習慣上，只有減少排放二氧化碳，使地球不再暖化，馬爾地夫才不會消失在地球上。

四、「亞德里亞海女王」——威尼斯

威尼斯（Venezsia）是義大利東北部著名的觀光旅遊與工業城市，也是威尼托地區的首府，曾經是威尼斯共和國的中心，也是十字軍東征時最重要的必經城市，是13～17世紀重要的商業藝術重鎮。島上有鐵路、公路、橋與陸地相連，由118個小島組成，並以近180條水道、約400座橋樑連成一體，以舟與船相通，故有「水上都市」、「百島城」、「橋城」之稱。

威尼斯的水道舉世知名，城區建於離海岸約4公里的海邊淺水灘上，平均水深1.5公尺。在古老的城市中心，運河取代了公路的功能，

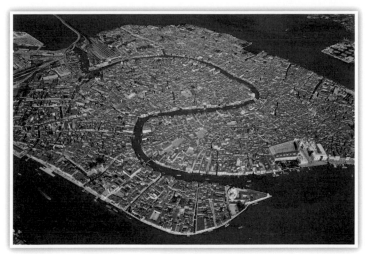

浪漫水都──威尼斯

資料來源：http://www.sea-way.org/blog/Venice_BIG.jpg

所以主要的交通模式是步行與水上交通。19世紀設立火車站，鐵路長堤把威尼斯主島西北部與義大利半島連接起來。20世紀，又加建公路長堤和停車場，威尼斯主島西北部因而成為鐵路和道路的入口處。中心舊市區街道狹窄，為步行區，是歐洲最大的無汽車地區。在21世紀，這座無車都市是相當獨特的，目前聖塔露西亞車站是威尼斯唯一對外的鐵路車站。「貢多拉」是威尼斯最具代表性和道統的水上代步小船，但現今威尼斯人通常會使用較為經濟的水上巴士穿行市內主要水道和威尼斯的其他小島。威尼斯、著名的嘆息橋和附近的潟湖，在1987年被聯合國教科文組織列為世界文化遺產。

(一)消失年份

　　2050年。

(二)消失原因

　　大西洋氣候異常造成海平面上升，以及地基下陷等共同作用，飽受

水患困擾。由於冬季持續降雨和海潮的猛烈侵襲，近百年來，每年淹水
次數多達60餘次。

(三)補救辦法

1966年威尼斯水位暴漲，居民內心恐懼，開始進行各式各樣的治水
措施。於是以舊約聖經中摩西分開紅海，率領猶太人走過海底到達彼岸

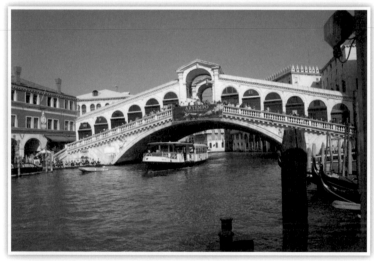

里阿爾托橋是威尼斯三座橫跨大運河的橋樑之一，也是最古老的一座
資料來源：http://www.raysadventures.com/italy/Italypage1/Rialto_
　　　　　Bridge1-Venice-Italy.html

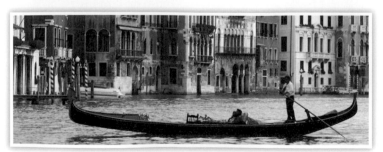

「貢多拉」是威尼斯最具代表性的水上交通工具
資料來源：http://www.localvenicetours.com/venice-gondola-rides

為名的威尼斯防潮堤工程，稱為「摩西計畫」（The MOSE Project）開始運作，義大利政府從2003年開始了有史以來最大的防洪工程，計畫主體是在威尼斯潟湖外圍一長串狹長島嶼的三個出海口處，建造巨大的自動水閘門，平時閘門灌滿海水，平躺在海床上，啟動的時候就打入空氣，讓閘門浮出水面，阻擋大浪進入威尼斯。這3個出水口共有78道閘門，每一道都比747客機機翼還寬，其中光是閘門的興建費用，就高達四十億歐元，每年還得花900萬歐元去維護它。在潟湖上建造房子的過程是：將數百萬根長約7.5公尺的木椿打入湖中泥砂，每塊基地隨房屋樓層與重量需求增減，再於其上覆蓋沙土夯實，最後再擺放石造地基，建造房屋。泥沙中來自威尼托省的松木，由於排列緊密，空氣不會滲入氧化，且由於長期泡在水中，產生鈣化成為礦物質，就如同石頭般堅硬。

　　威尼斯潟湖是沿著北亞德里亞海東岸的一個範圍廣闊的半淡鹹水海岸潟湖，位於布倫塔河（Brenta River）與皮耶芙河（Piave River）之間。3個開放的人水域形成這個潟湖的本體，周圍環繞一系列較低且鹹

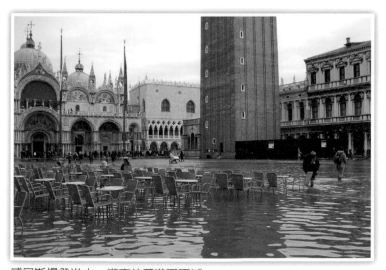

威尼斯爆發洪水，遊客依舊遊興不減
資料來源：http://upload.wikimedia.org/wikipedia/commons/9/98/Acqua_alta_in_Piazza_San_Marco-original.jpg

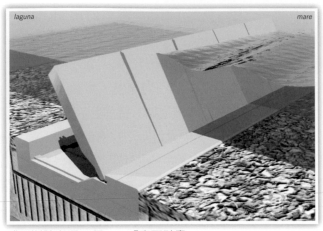

威尼斯防潮堤工程──「摩西計畫」
資料來源：http://s1.djyimg.com/i6/1105061027031758.jpg

度較小的封閉型潟湖。除了威尼斯本身所具有的卓越文化與建築重要性
之外，這個潟湖還庇護許多達到歐洲標準的生態重要區域，這些區域被
指定為「自然2000保護區」（Natura 2000 sites）。威尼斯潟湖庇護義大
利最大的水鳥族群，已觀察到超過六十種水鳥使用這個草澤及島嶼棲地
來築巢、過冬，或是作為遷徙的歇腳處。在1月份，有將近13萬隻鳥會
使用這個潟湖。這個潟湖也是魚類棲息地，庇護許多魚種在潟湖與海洋
環境之間遷移，完成牠們的生活史。

五、冰河國家公園

　　1818年，劃定由北緯49度到大陸分水嶺之間，為美國與加拿大的
國界，這塊地方就是今日的美國冰河國家公園（Glacier National Park）
及加拿大瓦特頓湖國家公園。19世紀末，有鑑於濫殺野生動物情況日趨
嚴重，因此呼籲政府將落磯山的野生動物活動區，明令予以保護。這個
建議一直到了1895年瓦特頓湖國家公園及1910年冰河國家公園建立時，
終於實現。加拿大及美國的人民認為這兩座公園，天然景觀相似，且

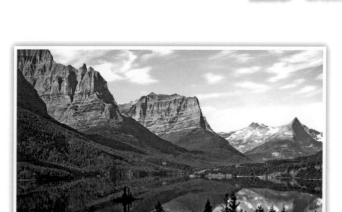

冰河國家公園

整座落磯山脈直跨兩國境內，冰河切割瓦特頓山谷上方遍布兩座公園，使兩座公園都因其特殊的冰河景觀而得名。且生長的動植物也都極為相似，因此認為兩座公園不應該因國界而分裂。於是，1932年將兩座公園合併，建立了世界第一座的國際和平公園——「瓦特頓冰河國際和平公園」。這個公園象徵美國及加拿大兩國人民永恆的和平及友誼，同時也成為第一座生態環境保護區，主要是保護天然的環境，並探究公園與其周圍環境的風土人情，這一塊自然壯麗的土地，同時也象徵著人類追求的最高目標之一「和平」。

　　在這東鄰印第安黑腳族保留區，西至平頭湖及其支流，南以太平洋鐵路為界，北與加拿大瓦特頓國家公園相連，公園素有「落磯山脈上的皇冠」美稱，在過去200萬年間，因無數次冰河的消退，造成了壯闊景觀，因為冰河的切割，國家公園內有著非常深的冰磧湖，也因為冰河的切割，山峰常有如金字塔般的銳角，冰河在此地的歷史紀錄頻繁，所以國家公園即以「冰河」為名。冰河國家公園位於美國蒙大拿州與加拿大交界，是世界第一座世界和平公園，代表著兩國永續和平的象徵，更是公認的世界遺產，公園境內共有75座高山，曾有高達100餘條的冰河，但因地球暖化目前只剩20幾條冰河。

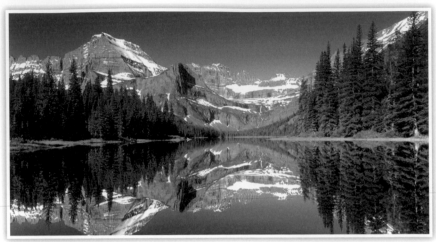

冰河國家公園景觀壯闊

資料來源：http://www.hdwpapers.com/glacier_national_park_wallpaper_2-wallpapers.html

(一)消失年份

2040年。

(二)消失原因

公園降雨最終會經墨西哥灣流入大西洋，以西的降雨會流入太平洋，以北的降雨最終會經哈德遜灣流入北冰洋。由於溫室效應的緣故，公園裡的冰河正大幅度縮小中，過去的大冰河變成今日的小冰河，過去的小冰河就已經消失了。冰河退縮後留下許許多多美麗的山川、湖泊、瀑布等，風景從大到小都變化萬千，非常精緻。

(三)補救辦法

減少排放二氧化碳，使地球不再暖化，是減少冰河退縮的方法之一。

參考文獻

Allaby, M. (1998). *A Dictionary of Ecology*. Second edition. Oxford University Press, Oxford, UK. p. 440.

Fodor's. Great Barrier Reef Travel Guide. [8 August 2006].

Gove, P. B. (1986). *Webster's Third New International Dictionary of The English Language Unabridged*. Merriam-Webster Inc., Springfield, MA, USA. p. 2662.

Odum, E. P. (1983). *Basic Ecology.* W. B. Saunders Co, Philadephia, PA, USA. p. 613.

Sarah Belfield. Great Barrier Reef: no buried treasure. Geoscience Australia (Australian Government). 8 February 2002 [11 June 2007].

Sharon Guynup. Australia's Great Barrier Reef. *Science World., 4*, September 2000 [11 June 2007].

The Great Barrier Reef World Heritage Area, which is 348,000 km squared, has 2,900 reefs. However, this does not include the reefs found in the Torres Strait, which has an estimated area of 37,000 km squared and with a possible 750 reefs and shoals (Hopley, p. 1).

The Great Barrier Reef World Heritage Values. [3 September 2008].

UNEP World Conservation Monitoring Centre. Protected Areas and World Heritage-Great Barrier Reef World Heritage Area. Department of the Environment and Heritage. 1980 [14 March 2009].（原始內容存檔於11 May 2008）

TVBS周刊，搭熱氣球看肯亞動物大遷徙，http://weekly.tvbs.com.tw/article/58/224332

John Tao（2012）。〈快來蒐集12個末日景點〉。《商業周刊》。http://www.businessweekly.com.tw/KBlogArticle.aspx?ID=2626

中國互聯網，肖遊，〈馬爾地夫 可能失落的天堂〉，http://big5.china.com.cn/chinese/TR-c/284869.htm

中華民國環境教育學會（2011）。《認識環境教育》。

王鑫（1989）。〈自然資源與保育〉。《環境教育季刊》，第1期，頁18-28。

王鑫（1997）。《地景保育》。台北市：明文出版社，頁358。

王鑫（1999）。〈地球環境教育與永續發展教育〉。《環境教育季刊》，第37期，頁87-103。

市立中山女中，〈全球暖化與澳洲大堡礁危機〉，http://www.csghs.tp.edu.tw/~jueiping/index.files/student/issue/Oceania-04_20.pdf

杜亮（2011）。〈國外綠色教育簡述：思想與實踐〉。《教育學報》，第6期。北京師範大學教育學部教育基本理論研究院。

汪靜明（2003）。〈環境教育的生態理念與內涵〉。《環境教育學刊》，第2期，頁9-46。

沈中仁（1976）。《環境學》。台北市：大中國圖書公司，頁428。

林益仁、光哥。文化部，臺灣大百科全書，2014/6/21，http://taiwanpedia.culture.tw/web/content?ID=100769

林益仁、光哥。文化部，臺灣大百科全書，2014/6/21，http://taiwanpedia.culture.tw/web/content?ID=100773

阿湯哥的天使部落格，〈瀕臨消失的美景-馬爾地夫群島〉，http://thomashsu.pixnet.net/blog/post/12439955-%E7%80%95%E8%87%A8%E6%B6%88%E5%A4%B1%E7%9A%84%E7%BE%8E%E6%99%AF-%E9%A6%AC%E7%88%BE%E5%9C%B0%E5%A4%AB%E7%BE%A4%E5%B3%B6

范靜芬。「貝爾格勒憲章」。文化部，臺灣大百科全書，2014/6/21，http://taiwanpedia.culture.tw/web/content?ID=100707

張清良（2012），〈企業的環境責任〉，http://webcache.googleusercontent.com/search?q=cache:tnd9qvylKD8J:sparc.nfu.edu.tw/~twnsmile/ethics/ch5_%25E4%25BC%2581%25E6%25A5%25AD%25E7%259A%2584%25E7%2592%25B0%25E5%25A2%2583%25E8%25B2%25AC%25E4%25BB%25BB.pdf+&cd=1&hl=zh-TW&ct=clnk&gl=tw

許世璋（2001）。〈我們真能教育出可解決環境問題的公民嗎？─論環境教育與環境行動〉。《中等教育》，第52卷第2期，頁52-75。

許世璋（2003）。〈大學環境教育介入研究：著重於環境行動、內控觀、與環境責任感的成效分析〉。《環境教育研究》，第1卷第1期，頁139-172。

許世璋。文化部，臺灣大百科全書，2014/6/21，http://taiwanpedia.culture.tw/web/content?ID=100684

許世璋。文化部，臺灣大百科全書，2014/6/21，http://taiwanpedia.culture.tw/

web/content?ID=100721

楊冠政（1993）。〈環境素養〉。《環境教育季刊》，第19期，頁2-14。

廖本瑞（1996）。〈環境對人的影響──談文學中的「自然主義」〉。《環境科學技術教育季刊》，第5期，頁7-12。

維多利亞國際，〈世界即將消失的四大景點！不想錯過美景就立馬訂機票吧〉，http://victoriadeco.pixnet.net/blog/post/101899774-%E4%B8%96%E7%95%8C%E5%8D%B3%E5%B0%87%E6%B6%88%E5%A4%B1%E7%9A%84%E5%9B%9B%E5%A4%A7%E6%99%AF%E9%BB%9E%EF%BC%81%E4%B8%8D%E6%83%B3%E9%8C%AF%E9%81%8E%E7%BE%8E%E6%99%AF%E5%B0%B1%E7%AB%8B

維基百科，〈威尼斯〉，http://zh.wikipedia.org/wiki/%E5%A8%81%E5%B0%BC%E6%96%AF

臺灣Wiki，〈冰河國家公園〉，http://www.twwiki.com/wiki/%E5%86%B0%E6%B2%B3%E5%9C%8B%E5%AE%B6%E5%85%AC%E5%9C%92

臺灣環境資訊協會，〈坦尚尼亞開公路 百萬牛羚大遷徙奇景恐將消失！〉，http://e-info.org.tw/node/58373

臺灣環境資訊協會，〈摩西計畫：氣候變遷下威尼斯防洪工程〉，http://e-info.org.tw/node/48058

鄧慰先，〈建築自然科學導論〉，國立聯合大學建築學系，http://203.64.173.77/~hmrrc/ansi/index.htm

蕭新煌、朱雲鵬、蔣本基、劉小如、紀駿傑、林俊全（2003）。《永續臺灣2011》。台北市：天下文化。

第四章
生態旅遊地環境保育

■ 生態旅遊地保育
■ 臺灣地區自然保護區域
■ 生態旅遊地保育方式

　　1970年，環保意識逐漸受到相關學者研究及宣達，聯合國在1972年於瑞典斯德哥爾摩召開「人類環境會議」，會後發表「人類環境宣言」，世人開始正視地球生態系統嚴重被損害的事實，自此展開國際性環境保護集體行動。1980年，國際自然保育聯盟（International Union for Conservation of Nature, IUCN）、聯合國環境規劃署（United Nations Environment Programme, UNEP）、世界自然基金會（World Wildlife Fund for Nature, WWF）三個國際性組織共同出刊《世界自然保育方案》（*World Conservation Strategy*）強調保育觀念應融入發展過程中。

 第一節　生態旅遊地保育

　　《世界自然保育方案》提出，針對當前世界人口不斷增加，卻以不當的方式開發利用自然資源及改變環境，而導致許多生態問題的出現及環境品質的惡化，如農耕地的縮減、土壤的流失、耕牧地沙漠化、森林的砍伐、濕地的破壞、物種的滅絕，以及臭氧層的破壞、溫室效應等，而企圖研擬一套保育方案，督促世界各國政府及民間保育團體，正視此一嚴重狀況，拿出具體政策及方法，推動國內及國際間保育工作，以扭轉此一趨勢，確保環境與資源的維護及永續利用，以達到「維護基本的生態過程與維生體系」、「保存遺傳因子多樣性」、「保障物種與生態系的永續利用」等三大保育目標。

　　「保育」一詞在《世界自然保育方案》中定義為：對人類使用生物圈加以經營管理，使其能對現今人口產生最大且持續的利益，同時保持其潛能，以滿足後代人們的需要與期望。因此，保育為積極的行為，包括對自然環境保存、維護、永續性利用、復原及改良。

　　「生態保育」定義：運用生態學的原理，研究人與環境的相互影響，協調人與生物圈的相互關係，保育自然環境和自然資源。環境保護與生態保育一體兩面，但一般人對其有認知上的差異。自然環境：人類

生存的空間之總和。

　　生物資源跟植物、動物、微生物及其於生存環境中所依賴之無生命物質有關，故「生態保育」可泛指野生動物的保育工作及自然生態之平衡、維護；而「自然保育」應指對自然資源和自然環境的保存、保護、利用、復育及改良，已成為當今文明世界之潮流和趨勢。

　　自然環境，可泛指人類社會以外的自然界。但比較確切的涵義，通常是指非人類創造的物質所構成的地理空間。陽光、空氣、水、土壤、野生動植物都屬於自然物質，這些自然產物與一定的地理條件結合，即形成具有一定特性的自然環境。它有別於人類透過生產活動所建造的人為環境，如城市、工礦區、農村社會等環境。人類勞動的結果使得自己在發展過程中越來越擺脫對自然環境的直接依賴，擴大了對自然界的影響，但不管人類對自然環境的影響、改變有多大，還始終不能擺脫自然環境的約束。

一、自然保育之目標

　　自然保育應包括以下四項目標：

(一)維護基本之生態過程與維生體系

　　保護人類賴以生存和發展的生態過程與生命支持系統，使其免遭破壞和汙染。

(二)保存遺傳因子多樣性

　　乃為永續性改進農、林、漁、牧業生產所必需，並為未來的各項利用需要預留後路，亦可緩衝對環境上有害的改變。

(三)保障物種與生態系之永續使用

　　以有科學依據的資源管理方式，使生物產量最大，又不危害物種以

及生態系的持久利用，即所謂最持續產量的原理。

(四)保留自然歷史紀念物

如瀑布、火山口、隕石、地層剖面、山洞、古生物化石以及古樹等。

天然棲地的完整性是保育生物多樣性的最基本工作，雖然近年來保護區面積大幅增加，1994年Wilson提出，目前世界上每天滅絕的物種超過100種，地球上75%的作物基因業已消失，倘若此種惡化趨勢仍未改善，預估到了2050年，世界上將有四分之一的物種消失（Wilson, 1994）。

二、國家地區保護區分類

國際自然保育聯盟（IUCN）在1994年的《保護區管理類別指南》中，將國家地區保護區分為六大類別：

(一)嚴格的自然保留區／原野地區（Strict Nature Reserve/Wildness Area）

為科學目的或保護原野而劃設的保護區。

1. 嚴格的自然保留區：擁有特別或具有代表性的生態系、地質或物種的陸域地區（或海域），主要提供科學研究和環境監測方面的利用。
2. 原野地區：大面積未經人為改變，或僅受輕微改變的陸地或海洋，仍保留著自然的特性和影響，沒有永久性或明顯的人類定居現象。這一類地區的保護及管理目標即以保留它的自然狀態為目的。

(二)國家公園（National Park）

為保護生態系和遊憩目的而管理的保護區。為了現代人和後代子孫保護一個或多個完整生態系，排除抵觸該區劃設目的的開發、攫取或占

有行為，並可提供遊客精神上、科學上、教育上、遊憩上的各種機會。各種活動在環境和文化方面都必須是相容的。

(三)自然紀念地（Nature Monument）

為保育特殊自然現象而管理的保護區。本區擁有一個或更多的特殊自然或自然文化現象，因為稀少性，或具代表性、美學上或文化上的意義，而具有傑出的（outstanding）或獨特的（unique）價值。

(四)棲地／物種管理區（Habitat/Species Management Area）

藉由管理介入達成保育目的而管理的保護區。為了確保維持特殊物種的棲地或附合特殊物種的需要等管理目的，而積極介入加以管理的陸域或海域地區。

(五)地景保護區／海景保護區（Protected Landscape/Seascape）

主要是為了地景及海景保育和遊憩而管理的保護區。指一塊陸地（可以包含海岸和海域）由於長期在人與地的交互作用影響下，塑造出獨特的個性，具有顯著的美學精神、生態與文化價值，通常具有高度的生物多樣性。保持地景的完整性是此類保護區的重要工作（指在本區保護、維持和演化等方面）。

(六)資源管理保護區（Managed Nature Protected Area）

主要是為了自然生態系的永續利用而管理的保護區。含有主要是未受人類改變的自然系統，管理的目標是為了確實保護和維持生物多樣性，同時提供滿足當地社區需要的、持續的自然產品供應（sustainable flow）。

🦋 第二節　臺灣地區自然保護區域

　　臺灣自然保育工作在既定政策及法令下，適應國際保育趨勢，更積極地全力推動瀕臨絕種野生動植物之棲地及地景保育，加強國人教育宣導，提升保育觀念；同時亦將積極參與各項國際保育活動，建立國際聯繫管道，以善盡國際社會一分子之責任。

　　臺灣目前各類自然保護區均依相關法令公告設置，制定有關保護區的法令相對於國際自然保育聯盟（IUCN）現行「保護區分類系統」之制定為早，1974年即依據「臺灣森林經營管理方案」劃設第一個「出雲山自然保護區」；1982年公告《文化資產保存法》後，陸續公告指定22處自然保留區；1989年公告《野生動物保育法》後，迄今亦已公告20處野生動物保護區及37處野生動物重要棲息環境；而IUCN的標準係1994年方制定，且現有各類保護區已含括IUCN區分之6大類保護區。

　　對照國際自然保育聯盟（IUCN）對於保護區所作之分類及定義，我國依《文化資產保存法》所公告的自然保留區，即已包括IUCN定義之第I類（Ia嚴格的自然保護區及Ib原野地，如大武山自然保留區），第IV類（自然紀念區，如九九峰自然保留區），第V類（地景／海景保護區，如三義火炎山、烏石鼻自然保留區）等三類，依《國家公園法》劃設之8座國家公園屬第II類，與IUCN分類標準一致，依《野生動物保育法》公告之野生動物保護區暨重要棲息環境，符合第IV類棲地／物種管理區之定義，其中部分野生動物保護區劃設永續利用區，符合第VI類資源管理保護區之定義。

　　目前評估自然保護區域經營管理成效，主要透過委託專家學者進行專案檢討評估、召集管理機關定期檢討，由專家學者、野生動物保育諮詢委員及自然文化景觀審議小組暨技術組委員等赴各保護區現勘評估，以及主管機關平時之督導考核等四種方式辦理，未來亦將逐步依據以往

建立之基本資料，積極建立各項管理績效評估指標，作為保護區長期經營策略修正之依據。

　　在保護區的長期監測方面，除於年度計畫中委請學者專家逐步建立基礎資料外，逐步訓練現場工作人員相關調查監測技術，同屬重要。建立完善監測系統，並依監測成果調整保護區經營管理方向與技術，方能提升保護區保育野生動植物與棲地之效能。因此，加強保護區基礎資料建立與監測，亦為未來工作之重點。臺灣地區以自然保育為目的所劃設之保護區，可區分為自然保留區、野生動物保護區及野生動物重要棲息環境、國家公園及國家自然公園、自然保護區等4類型，相對而言這些保護區皆是觀光客及國人喜愛的觀光休閒場域（**表4-1**）。

一、臺灣十大地景

　　行政院農業委員會林務局自2009年起，委託台大、高師大、東華大學等校組成研究團隊進行全台地景普查研究，歷經4年，登錄341處地景保育景點，發現了臺灣地質地形景觀的多樣與殊奇。本次十大地景票

表4-1　臺灣政府規劃之自然及動物保護區域表列

種類	數量	公告單位
自然保留區	22處	農委會及直轄市、縣（市）政府依《文化資產保存法》所劃定公告
野生動物保護區	19處	依《野生動物保育法》由農委會或各縣市政府所劃定公告
野生動物重要棲息環境	37處	
國家公園	9處	內政部依《國家公園法》所劃定公告
國家自然公園	1處	
自然保護區	6處	係農委會依《森林法》劃設
總計各類型保護區扣除範圍重複及海域部分後總面積約為11,334平方公里，約占臺灣陸域面積19%。		

資料來源：作者整理。

選活動，由地景專家預先從這些地景保育景點篩選出91個票選名單，自2013年8月15日起至9月15日止讓民眾網路票選，為表慎重，不公布得票數即送請民間公證人辦理公證封存。並召開專家評選會議，由十二位大專院校地質、地理學專家學者，依據地景之「科學研究價值」、「地質或地形現象或事件對臺灣的重要性價值」、「地景稀有性或獨特性」、「多樣性價值」、「教育及遊憩觀賞價值」等五項標準進行評分，評選結果與民眾票選以各占50%之方式計分，選出「臺灣十大地景」與「縣市代表地景」。

舉辦十大地景票選活動，主要是想喚起民眾重視地景保育的意識，目前票選的結果是代表民眾對這些地景的認知內容與觀感，其實，臺灣還有許多重要的地景亟待大家發掘。十大地景所賦予的新意義，除在於讓民眾印象深刻，能更進一步認識臺灣的地景資源外，也給各地景地方主管機關或管理機關一個利基，運用這些地景資源強化推動地景保育及環境教育，在地民眾更可以利用地景資源結合在地產業，推展地景旅遊來繁榮社區。

臺灣十大地景以擁有高度地景多樣性的「野柳」為最高分，獲得十大地景第一名殊榮；「玉山主峰」則以代表臺灣造山運動奇蹟的東亞最高峰排名第二；造山運動過程中屬陷落盆地蓄積成湖的典型代表「日月潭」則名列第三；蘊藏大量金礦的火山熔岩，也曾是東亞最大金礦產地的「金瓜石」第四；屬於太平洋沖繩海槽唯一露出海面的海底火山，也是臺灣最年輕，且唯一確定會再噴發的活火山「龜山島」為第五名；地形多樣險奇，且寸草不生的不毛之地「月世界泥岩惡地」第六；位處臺灣第二高峰，由冰河時期遺留下來的冰斗地形「雪山圈谷」則排名第七；屬於大陸與海洋板塊界限斷層延伸，形成罕見幾近90度垂直斷崖面的「清水斷崖」第八名；屬於礫岩惡地，因雨水切割成無數深窄山谷的典型火炎山地形最佳代表「苗栗三義火炎山自然保留區」為第九名；擁有臺灣最古老且最堅硬沉積岩，形成山形尖聳，四周懸崖峭壁，且氣勢磅礴而充滿霸氣的「大、小霸尖山」為第十名（**表4-2**）。

表4-2　臺灣十大地景

名次	地景名稱	所屬縣市	地景特徵／專家評選重要價值
1	野柳	新北市	蕈狀岩、單面山、生痕化石。具地質或地形現象或事件對臺灣的重要性價值、具多樣性價值、具教育及遊憩觀賞價值。
2	玉山主峰	南投縣、嘉義縣	板塊作用、褶曲、高山。具地質或地形現象或事件對臺灣的重要性價值、具多樣性價值。
3	日月潭	南投縣	湖泊、斷層、蓄水湖。具地質或地形現象或事件對臺灣的重要性價值、具教育及遊憩觀賞價值。
4	金瓜石	新北市	火山熔岩、金礦、礦場。具科學研究價值、具地質或地形現象或事件對臺灣的重要性價值、具多樣性價值。
5	龜山島	宜蘭縣	火山活動、安山岩、溫泉。具地質或地形現象或事件對臺灣的重要性價值、具多樣性價值、具教育及遊憩觀賞價值。
6	月世界泥岩惡地	高雄市	泥岩、沖蝕、惡地。具科學研究價值、具多樣性價值。
7	雪山圈谷	台中市	雪山山脈、冰河、圈谷。具地質或地形現象或事件對臺灣的重要性價值、具多樣性價值、具教育及遊憩觀賞價值。
8	清水斷崖	花蓮縣	斷層崖、板塊活動、大理岩。具地景稀有性或獨特性，具多樣性價值。
9	苗栗三義火炎山自然保留區	苗栗縣	火炎山地景、礫石、惡地、沖積扇。具地質或地形現象或事件對臺灣的重要性價值、具多樣性價值。
10	大、小霸尖山	新竹縣	砂岩、節理、背斜。具地質或地形現象或事件對臺灣的重要性價值、具教育及遊憩觀賞價值。

資料來源：作者整理。

二、臺灣地區保育類野生動物物種

　　行政院農業委員會依《野生動物保育法》公告之保育類野生動物名錄，按照族群數量與保護等級，可分為瀕臨絕種保育類、珍貴稀有保育類及其他應予保育類之野生動物共3大類，內容涵蓋臺灣境內及境外之物種（**表4-3**）。

生態旅遊
實務與理論

表4-3　臺灣地區保育類野生動物表

	瀕臨絕種	珍貴稀有	其他應予保育
哺乳類（陸域）	臺灣雲豹、石虎、水獺、臺灣黑熊、臺灣狐蝠	臺灣野山羊、臺灣水鹿、棕簑貓（食蟹獴）、黃喉貂、麝香貓、無尾葉鼻蝠、穿山甲（中國鯪鯉）	山羌（麂）、臺灣小黃鼠狼、白鼻心、臺灣獼猴、水鼩
哺乳類（海域）	小鬚鯨、布氏鯨、長鬚鯨、大翅鯨、中華白海豚、灰鯨、江豚（露脊鼠海豚）、抹香鯨	長吻真海豚、小虎鯨、短肢領航鯨、瑞氏海豚、弗氏海豚、虎鯨、瓜頭鯨、偽虎鯨、熱帶斑海豚、條紋海豚、飛旋海豚、糙齒海豚、瓶鼻海豚、小抹香鯨、侏儒抹香鯨、柏氏中喙鯨、銀杏齒中喙鯨、朗氏喙鯨、柯氏喙鯨	
鳥類	黑嘴端鳳頭燕鷗、黑面琵鷺、短尾信天翁、黑腳信天翁、林鵰、赫氏角鷹（熊鷹）、遊隼（隼）、草鴞、黃鸝、山麻雀	鴛鴦、花臉鴨（巴鴨）、玄燕鷗、黑嘴鷗、小燕鷗、白眉燕鷗、鳳頭燕鷗、紅燕鷗（粉紅燕鷗）、蒼燕鷗、水雉（雉尾水雉）、彩鷸、唐白鷺、黑頭白䴉、小剪尾、日本松雀鷹、北雀鷹、赤腹鷹、鳳頭蒼鷹、松雀鷹（雀鷹）、灰面鵟鷹（灰面鷲）、鵟、灰澤鵟（灰鷂）、花澤鵟（鵲鷂）、澤鵟（東方澤鵟、東方澤鷂）、黑翅鳶、黑鳶（老鷹）、魚鷹、東方蜂鷹（蜂鷹、雕頭鷹）、大冠鷲、燕隼、紅隼、短耳鴞、長耳鴞、鵂鶹、黃魚鴞、褐鷹鴞、領角鴞、蘭嶼角鴞（優雅角鴞）、黃嘴角鴞、東方角鴞、灰林鴞、褐林鴞、藍胸鶉、藍腹鷴、環頸雉、黑長尾雉（帝雉）、花翅山椒鳥、野鴝（繡眼鴝）、紫壽帶（綬帶鳥）、朱鸝、黃山雀、赤腹山雀、仙八色鶇（八色鳥）、烏頭翁、八哥、白喉噪眉（白喉笑鶇）、棕噪眉（竹鳥）、臺灣畫眉、白頭鶇、大赤啄木、綠啄木、紅頭綠鳩	燕鴴、琵嘴鷸、大田鷸（大地鷸）、半蹼鷸、白腰杓鷸（大杓鷸）、麻鷺、鉛色水鶇、臺灣鷦鶥（深山竹雞）、臺灣藍鵲、紅尾伯勞、白眉林鴝、黃腹琉璃、煤山雀、綠背山雀（青背山雀）、臺灣戴菊（火冠戴菊鳥）、飯島柳鶯（艾吉柳鶯）、紋翼畫眉、白尾鴝

102

（續）表4-3　臺灣地區保育類野生動物表

	瀕臨絕種	珍貴稀有	其他應予保育
爬蟲類	金絲蛇、赤蠵龜、綠蠵龜、玳瑁、欖蠵龜、革龜（稜皮龜）、金龜	呂氏攀蜥、牧氏攀蜥、哈特氏蛇蜥（蛇蜥、臺灣蛇蜥）、菊池氏壁虎（蘭嶼守宮、菊池氏蚧蛤）、雅美鱗趾虎（雅美鱗趾蝎虎）、唐水蛇、赤腹游蛇、羽鳥氏帶紋赤蛇、梭德氏帶紋赤蛇（帶紋錦蛇）、阿里山龜殼花、百步蛇、鎖蛇、食蛇龜、柴棺龜	短肢攀蜥、梭德氏草蜥（南台草蜥）、高砂蛇、黑眉錦蛇（錦蛇）、鉛色水蛇、斯文豪氏游蛇、雨傘節（手巾蛇）、眼鏡蛇（飯匙倩）、環紋赤蛇、菊池氏龜殼花、龜殼花
兩棲類	阿里山山椒魚、臺灣山椒魚、觀霧山椒魚、南湖山椒魚、楚南氏山椒魚	諸羅樹蛙、橙腹樹蛙、豎琴蛙、台北赤蛙	翡翠樹蛙、台北樹蛙、金線蛙
淡水魚類	巴氏銀鮈、飯島氏銀鮈、櫻花鉤吻鮭	台東間爬岩鰍、臺灣副細鯽	南台中華爬岩鰍、埔里中華爬岩鰍、臺灣梅氏鯿、大鱗梅氏鯿、臺灣鮰
無脊椎類	大紫蛺蝶、寬尾鳳蝶、珠光鳳蝶	椰子蟹、妖艷吉丁蟲、碎斑硬象鼻蟲、白點球背象鼻蟲、大圓斑球背象鼻蟲、條紋球背象鼻蟲、小圓斑球背象鼻蟲、斷紋球背象鼻蟲、彩虹叩頭蟲、黃胸黑翅螢、鹿野氏黑脈螢、長角大鍬形蟲、臺灣爺蟬、無霸勾蜓、津田氏大頭竹節蟲	霧社血斑天牛、臺灣大鍬形蟲、臺灣長臂金龜、曙鳳蝶、黃裳鳳蝶、蘭嶼大葉蚤蝨

資料來源：行政院農業委員會公告，《保育類野生動物名錄》，行政院農業委員會，2008年7月2日。

山椒魚
資料來源：http://biotop-pikawan.blogspot.
tw/2011/04/3_18.html

綠蠵龜
資料來源：http://tour.penghu.gov.tw/tw/culture3content.
aspx?forewordTypeID=48

黑嘴端鳳頭燕鷗
資料來源：http://www.fjbirds.org/bbs/
viewthread.php?tid=19002

臺灣黑熊
資料來源：臺灣環境資訊協會，http://e-info.
org.tw/node/81364

蘭嶼珠光鳳蝶
資料來源：http://www.tbg.org.tw/tbgweb/cgi-
bin/view.cgi?forum=25&topic=4732

海豚
資料來源：http://hk.crntt.com/doc/1026/4/6/5/ 102646574.
html?coluid=61&kindid=1275&docid=102646
574&mdate=0725101825

三、中央主管機關管轄及職掌

中央主管機關管轄及職掌表如**表4-4**所示。

表4-4　中央主管機關管轄及職掌表

中央政府單位	職掌
行政院農業委員會	負責《文化資產保存法》、《野生動物保育法》、《森林法》、《漁業法》等涉及自然保育之工作
行政院文化建設委員會	負責《文化資產保存法》有關部分
環保署	依組織條例負責有關自然保育之規劃、聯繫推動及協調適宜
內政部	負責國家公園區域及臺灣沿海地區之自然生態保育工作
經濟部	負責《華盛頓公約》（CITES）附錄動植物之進出口業務、水資源之開發與保育工作
交通部	負責風景區及風景特定區內之自然生態保育工作

資料來源：行政院農委會林務局。

四、地方主管機關

地方主管機關保育單位如**表4-5**所示。

表4-5　地方主管機關保育單位

縣市	主辦機關
台北市	台北市動物保護處
高雄市政府	農業局生態保育畜牧科
新北市政府	農業局動物防疫檢疫處林務科
台中市政府	農業局林務自然保育科
台南市政府	農業局森林及自然保育科

（續）表4-5　地方主管機關保育單位

縣市	主辦機關
宜蘭縣政府	農業處畜產科及林務科
桃園縣政府	農業發展局植物保護科
新竹縣政府	農業處森林暨自然保育科
苗栗縣政府	農業處林務科
南投縣政府	農業處林務保育科
彰化縣政府	農業處自然保育科
雲林縣政府	農業處森林及保育科
嘉義縣	環保局森林及保育科
屏東縣政府	農業處林業及保育科
台東縣政府	農業處林務保育科
花蓮縣政府	農業發展處保育與林政科農林景觀科
澎湖縣政府	農漁局生態保育課
基隆市政府	產業發展處農林行政科
新竹市政府	產業發展處生態保育科
嘉義市政府	建設處農林畜牧科
金門縣政府	建設局農林課
連江縣政府	建設局農林管理課

資料來源：行政院農委會林務局。

 # 第三節　生態旅遊地保育方式

一、生態旅遊地復育

　　全球因氣候劇烈改變，生態圈面臨了種種危機。欲採取補救措施，避免破壞生態系統固然是最好的辦法，但若生態系統已遭到破壞，若能適當地對生態系統的復育進行投資，仍可獲得極佳的回饋。根據企業生

態系統與生物多樣性經濟學聯盟（TEEB）在2009年出版的氣候變遷特集，復育紅樹林能對社會帶來的回饋效益，最高可達40%；復育熱帶森林的林地與灌木叢則可達50%；草地可達79%。雖然復育生態系統的回饋比例這麼高，但是要進行這類計畫需要高額的投資，投資金額會因生態系統與破壞程度的差異而不同，而且光是事前的評估作業可能就所費不貲。

　　經過適當設計的投資計畫，常能藉著支持經濟活動和提供與生態系統有關的工作，而振興就業市場，與達到社會政策的目標。目前與環境有關的工作，已經不再只是生態產業和管理汙染。根據生態產業和活動的嚴格定義，能歸類為這類工作的有永續林業、有機農業、尊重環境的觀光活動等等。在歐洲地區，這類從業人口的數量占全體的工作者的四十分之一。但若以廣泛的定義來界定，例如把農業人口都納進來，歐洲地區從事與環境有關工作的人口，占全體人口的十分之一。這些工作有多重的效益，包含提供原料與服務，來支持整個經濟體系中其他的工作者。若把這些獲益者都加進來，在歐洲地區，每六個人中就有一個人從事與生態系統有關的工作。在多數的發展中國家，生態系統與就業機會的連結會更密切。

　　生態旅遊是觀光產業中急速發展的領域，2004年，生態旅遊市場成長速度比整個產業成長的速度快了3倍。根據世界觀光組織的估計，全球生態旅遊的支出將以每年20%的速度成長，幾乎是整個產業成長比率的6倍。2004年，紐西蘭南島保留地的經濟活動額外創造了1,814個工作機會，占全體就業市場的15%，並額外增加了2.21億美元的消費支出。2006年，美國花在與野生動物有關的休閒活動花費，例如狩獵、釣魚和觀察野生動物，就高達1,220億美元，快達到GDP的1%。這種活動需要高標準維護該地區的自然環境，才能達到永續發展，與吸引人們再度投資於這類活動中。玻利維亞保留區內的旅遊活動製造了超過2萬個工作機會，間接地支持了10萬人的生計。

(一)北鹹海復育計畫

鹹海海岸是由兩個國家所共有，位於北方的哈薩克以及位於南方的烏茲別克。兩條大河注入鹹海灣，入海之前自多山的阿富汗、塔吉克、吉爾吉斯共和國，流經烏茲別克、哈薩克和土庫曼的平原。在20世紀的後半期間湖面縮減到原來四分之一大小的中亞北鹹海，現在水已經重新回流其中，魚類、海鳥和爬蟲類也開始在鹹海和其周邊重新繁衍。鹹海在60年代開始縮減，源於蘇聯為了種植棉花和稻米而大量抽乾了入鹹海的兩條河河水，導致至1996年，鹹海的水量減少了四分之三，也嚴重破壞了周遭的環境和沿海漁村的傳統漁業。哈薩克政府宣布了其耗資2.6億美元的拯救計畫已有成效，該計畫是在2001年由哈薩克總統所推動，由世界銀行所支持。該計畫自2003年的測量以來已經增加了30%的海面積。

由2003年的2,550平方公里增加到2008年的3,300平方公里，而海水深度也從30公尺增加到42公尺。

北鹹海

資料來源：http://zh.wikipedia.org/wiki/File:Aral_Sea_1989-
2008.jpg

　　爲了增加流入北鹹海的水量，哈薩克政府和世界銀行耗資8,550萬美元建造了Kok-Aral水壩，其中世界銀行提供了6,500萬的貸款。長達13公里的水壩在2005年完成，將鹹海一分爲二：即較小的「北鹹海」和較大、較鹹、汙染情形也較嚴重的「南鹹海」。自從水壩完成之後，哈薩克可以阻擋Syr Darya河流入北鹹海，而重新整理後，施過水利工程的Syr Darya河則重新灌注到北鹹海裡，也提供給農夫作爲灌溉水源。之前北鹹海裡只剩下一種魚，但是今天的紀錄已高達15種，讓將近100位的漁夫重返生計。

　　自從水壩完成之後，氣候還有好轉的跡象。因爲當湖面乾涸，冬天會變得更加乾冷難以忍受，而夏天則是又熱又乾，農藥和其他化學品更常常隨著風塵長期切割著湖床，對公共健康造成嚴重威脅。

(二)八色鳥生態復育計畫

　　湖山水庫位於雲林縣斗六市古坑鄉，由於集水區範圍較小，聯外道路工程已於2003年開工，大壩工程2008年開始建設，已於2014年完工，主要用途爲提供雲林縣農業灌溉及養殖漁業用水。八色鳥被列爲全球易危的生物，在臺灣屬夏候鳥，每年4月左右從東南亞的度冬地回到臺灣，開始配對築巢。雄鳥搶占地盤，吸引雌鳥前來，交配、築巢撫育下一代。待9月雛鳥長大，秋冬腳步近了，才再南飛度冬。雲林斗六丘陵區，是全臺灣八色鳥數量最多、密度最高的地區，當地有村落湖本村，因此鳥界通稱爲賞八色鳥的鳥點是雲林湖本村，其他則是零星出現在石門水庫區、宜蘭三星、新烏公路周遭的荒野。高密度的八色鳥來此繁殖，讓湖本村成爲國際鳥盟認可的重要野鳥棲息地，與台南七股的黑面琵鷺同列爲A1等級。國外賞鳥人士來台，冬天是去七股看黑面琵鷺，夏天就是來湖本村找八色鳥。但興建水庫卻破壞了八色鳥的棲息地。經濟部水利署興建湖山水庫，花了2.4億元復育八色鳥，但2013年在水庫的監測數卻掛蛋，讓人質疑復育效果。

　　列爲珍貴稀有的保育類動物「八色鳥」，因羽毛有八種顏色，被稱

爲「森林中彩色精靈」。湖山水庫因位在八色鳥全台密度最高的棲地，興建過程中備受爭議，最後在允諾復育中復工，復育計畫從2007年執行至2012年底，但2013年監測並無發現其蹤跡，和10年前的水庫30隻、丘陵222隻相差甚遠。

八色鳥小檔案

◎學名：八色鳥

◎食性：喜食昆蟲及無脊椎動物，如蚯蚓等。

◎分布：築巢於地上或樹枝分叉處，以樹枝葉等築成掩飾良好之球形巢，開口則位於側面。

◎特徵：八色鳥全長約18～20公分，體色繽紛多彩，豔麗非凡，因毛具濃綠、藍、淡黃、黃褐、茶褐、紅、黑和白等8色而得名，大都活動於森林底層陰濕處，喜單獨或成對行動，性羞怯，警戒心強，難得一見，通常以跳躍方式前進。八色鳥為夏候鳥，春、夏時從南方飛來臺灣繁殖，以往臺灣中、南部數量眾多，現已極為少見，八色鳥與黑面琵鷺同樣稀有，為保育類野生動物。

八色鳥

黑頭綠胸八色鳥

資料來源：http://gallery.dcview.com/showGallery.php?id=6781

(三)阿拉伯大羚羊復育

您曾聽過有關獨角獸（unicorn）的故事，這個傳說可能來自於阿拉伯大羚羊（Arabian Oryx）的外觀構思而成。阿拉伯大羚羊在四十年前因為過度捕獵一度被列為「瀕危」（endangered）物種。不過，這些年來因為成功復育，最近已經由瀕危降級到「易危」（vulnerable）物種了。

2007年在「紐西蘭基督城」所召開的第31屆世界遺產委員會會議裡，討論著1994年被列入世界自然遺產的阿曼（Oman）「阿拉伯大角羚羊保護區」，決議將其從世界遺產名錄中除名，這是自1978年世界遺產名錄公布以來的首例。

阿拉伯大角羚羊保護區位在阿曼中央沙漠和沿海丘陵地帶，它展現了陸地生態系統及動植物群演化與發展上生態學最顯著的案例。其棲息地貧瘠，是一片荒涼的無垠大地，這裡就是珍貴的草食性動物的原生地；在這樣堅苦的環境與氣候中，阿拉伯大角羚羊自然因應出一套生存法則，在這區域範圍內，雖然是屬於沙漠型氣候，年平均降雨量不到50毫米，但在10月至隔年4月間，來自海上的潮濕空氣會形成濃重霧氣籠

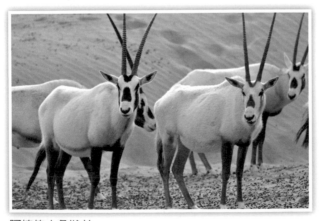

阿拉伯大角羚羊

資料來源：http://animals.oreilly.com/water-for-oryx/

阿拉伯大角羚羊

資料來源：http://delhi4cats.files.wordpress.com/2012/03/
arabian-oryx-2.jpg

罩整個區域，當這些霧氣沉降到地面時，便可以凝集成淡水，這些淡水的量雖然稱不上多，但已是大旱後的甘霖，足夠助於當地植物的生長，形成了獨特的沙漠生態系統，而阿拉伯大角羚羊不僅有了食物來源，更能從植物中吸取身體所需的水分，讓人不得不讚嘆自然的奧秘與多樣。

　　阿拉伯大角羚羊是這區域中最大的哺乳類動物，但牠們並不像其他哺乳類動物般挑食，包括有刺植物、乾草、鹽質灌木等等，都是其多樣化食物的來源。而且牠們會分散覓食的區域，以免過分的啃食造成來年食物的短缺。

　　1960年代，阿拉伯人認為大羚羊犄角藥效奇特，肉質鮮美，羊皮又適合做水囊，因此大量捕殺，最終導致牠們在阿拉伯半島上絕跡，使得這種美麗的動物幾乎絕種，後來在國際保育組織協助下，從美國動物園取種開始進行復育，由原先的12隻陸續增加到100多隻，最後順利野放回到原產地，劃定保護區予以保護。但由於近來阿曼將保護區面積縮減了90％（原因是阿曼政府用來開採石油），故其數量又減少為僅剩的65隻左右，其中只有5對具有繁殖能力。因此終於惹惱了世界遺產委員會的委員，最後做出「除名」的決定。從1994年到2007年，短短的13年時

間，阿拉伯大角羚羊面臨了生存困境，可能在地球上生存即將從這片土地永遠消失了；這是看得到的部分，還有許多我們看不到或不瞭解的物種正以更快的速度消逝中。

二、外來種侵入的影響

所謂原生種（native species/indigenous specie），是指在還未開發之前就已經存在於此地的動植物種。是歷經千百萬年自然演化的結果，在其自成一體的生態系內互相牽制也彼此受惠。不過只要是藉由自然的力量（如水、風）或藉動物傳播的植物，而移至其他地方者，並非一定是本土產生，亦可以稱為原生種。入侵種（invasive species）則指外來種能在新的環境中繁衍後代，建立族群，並已威脅到當地之原生生物者。外來生物的引入途徑可區分為非蓄意及蓄意引入，非蓄意引入途徑複雜，如伴隨著運輸工具、貨品或合法輸入之動植物而引入，或是隨農畜產品而來的病菌與昆蟲，故難以防範；蓄意引入則通常與人類的利益有關，包括合法引進或非法走私用於育種、養殖、生物防治、科學研究、娛樂及觀賞等。

近幾年來由於旅遊人口增加，交通便捷與貿易的發展頻繁，許多生物藉由多種管道，以驚人的速度在世界各地蔓延危害。為避免外來種入侵造成我國生態與經濟的衝擊，各國家地區相關機關建立管理機制，推動相關防治計畫，以維護生態平衡，保障人民生產安全。

為防止外來物種入侵，以維護本土生態環境，入侵種對於社會、經濟、生態環境、人類健康所造成的影響已引起各界重視，為避免外來種入侵造成臺灣生態與經濟的衝擊，相關機關單位建置外來種之管制、防疫、檢疫及監測機制、鑑定外來種為入侵種之風險評估機制，以及引入、野放與含逸出外來種之影響評估、管理及監測機制，並且積極進行影響本土生物多樣性及人畜疾病之入侵種防治，以及建立外來種清單，以維護臺灣生態，保障農業生產安全。

依據國際自然保育聯盟（IUCN）的資料顯示，今日造成物種絕滅最主要的原因有：原始棲地被干擾或破壞占67%、過度獵捕占37%、外來種的引入威脅到原生種的生存約占19%（其總和超過百分之百，是因為有時原因是重複的）等。由以上資料可知：保護生物的最佳途徑，應以保護棲地為主，即劃設各類保護區並加強經營管理，使物種得以在自然的狀況下生存、繁衍。

(一)吳郭魚＝臺灣鯛

吳郭魚是一條臺灣原生種魚嗎？不，牠真正的故鄉在非洲。1946年吳振輝與郭啓彰兩人從新加坡將莫三比克魚種（O. mossambicus）夾帶入境，經長途運送後，到臺灣基隆港時僅剩13尾魚苗，之後便以兩人的姓氏命名為「吳郭魚」。吳郭魚的適應力極強，幾乎什麼都吃，當時的食物是臭水溝的穢物，也因此迅速竄流到全省各水域中，在政府推廣的稻田養殖法下，早期養在稻田裡的鯽魚或「三界娘仔」（淡水中之一種小魚，又稱大肚魚），逐步地被吳郭魚所取代。在當時，確實成為窮人家相當重要的動物性蛋白質來源，對無法買得起高級魚種的人，以紅燒烹調方式壓過土腥味食用，味美物實。

吳、郭兩人引進的莫三比克魚種，雖然適應力強，但有缺點，4至6個月即達性成熟，只要水溫攝氏20度，就可以開始產卵繁殖，早熟、多產是吳郭魚的特性，也是其缺點，一年可以繁殖三、四代，每次產卵約500到1,500顆，只能生產低價的小型魚，不符經濟效益，一度面臨生產瓶頸，因繁殖力過快而失去生態平衡。此後在臺灣的發展，由於臺灣改良技術精良，發展成養殖漁業者的經濟奇蹟。1964年，又陸續引進了幾次不同品種的吳郭魚，1966年由日本學者協助，引進非洲種的尼羅口孵魚（O. niloticus），1968年在水產試驗所的研究下，將雌莫三比克吳郭魚與雄尼羅吳郭魚雜交，得到體型、肉質都獲得改善，成為可以大量人工飼育的魚種，吳郭魚首度易名為「福壽魚」。而體型變得肥碩的吳郭魚用魚塭養殖的方式繁殖，開啓了大量生產的濫觴。1991年，將福壽魚、

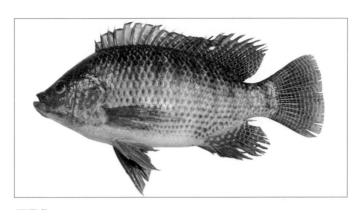

福壽魚

資料來源：http://touch.lib.ntou.edu.tw/Ntou/detail.php?id=0009

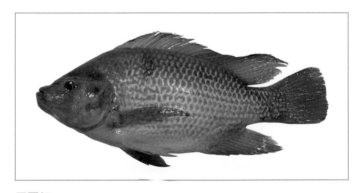

尼羅紅

資料來源：http://touch.lib.ntou.edu.tw/Ntou/detail.php?id=0049

雄性吳郭魚、紅色尼羅魚等優質化的改良吳郭魚品種，定名爲「臺灣鯛」，並大量出口美、日兩國，現在年出口產值高達新台幣40億元。

(二)澳洲野兔的危害

　　澳大利亞移民大部分來自英國，1859年由英格蘭引進約10對兔子，由於繁殖太過迅速，澳大利亞新移民將部分兔子放生，這些兔子迅速在澳大利亞東南部的維多利亞州成爲野兔。不到三年，野兔向澳大利亞北

部和西部擴散，最高數量曾達到40億隻。這些野生的兔子吃牧草、啃小苗、剝食樹皮與麥草，數量之大所到之處所有作物一掃無遺。因為屬於齧齒類動物，到處破壞啃食、破壞水管、裝置建設等，嚴重威脅當地人生活起居，且使得當地有袋類動物食物缺乏而失去生態平衡。

　　兔子在哺乳動物中體型較小，體表呈棕灰色。體長30～50公分，體重約2～4公斤，有四顆尖銳的、終身持續生長的門齒（上下各兩顆），和兩顆位於上門齒後面的鑿齒（齧齒目只有上下門齒各兩顆）。其繁殖能力超強，在哺乳動物中並非以體格、速度或智慧占優勢，牠們以極高的生育率在生態系統中取得一席之地，雌兔一交配就懷孕，懷孕期30至35天，一次生產最少兩隻，最多12隻。

　　為了消滅這些兔子，澳洲政府在西澳大利亞築一條長達3,236.8公里鐵絲網，然而還是無法防堵，兔子學會了鑽洞、爬網，並以極快的繁殖速度來擴大數量。1905年，澳大利亞人引入「天敵」鼬類和狐狸，確實有見改善，但天敵除了獵捕兔子，也獵捕這片從未有天敵而未進化的動物，就是有袋類與鳥類，狐狸甚至對高達兩公尺的袋鼠進行獵捕，以捕食育嬰袋中落下的幼子。1950年澳洲政府再引進「黏液瘤病毒」，兩年

澳洲野兔重達30公斤

資料來源：http://climateerinvest.blogspot.tw/2014_08_01_
archive.html

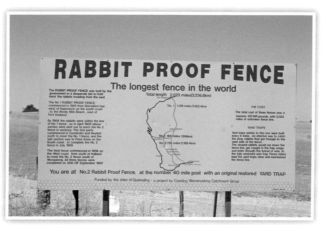

澳洲防兔柵欄（Rabbit Proof Fence）全世界最長3,236.8公里，從澳洲西北到西南部，防止進入澳洲西岸

資料來源：https://gostudyinaustralia.files.wordpress.com/2011/04/rabbit-fence1.jpg

後，澳大利亞的野兔數量由最高峰時的6億隻左右下降到「只有」1億隻左右，終於取得了成效。

(三)美國的紅火蟻

原產於南美洲的兩種入侵火蟻（imported fire ant, IFA），在20世紀初入侵美國南方。1918年入侵黑火蟻（black imported fire ant, BIFA; Solenopsis richteri）與1930年代入侵紅火蟻（red imported fire ant, RIFA; Solenopsis invicta），相繼自美國阿拉巴馬州（Alabama）的摩比爾港（Mobile）入侵美國東南部，因而造成美國超過半世紀的嚴重危害，可能是藉由帶有泥土的貨品經船運而入侵。在入侵火蟻進入美國後，持續以每年198公里的速度向外擴散，在1953年已經進入美國南部10個州，高速公路的興建也加速火蟻向外擴散的速度，甚至跳過原本不適合生存的美國中西南部沙漠地區，於1998年入侵南加州。2013年在美國本土有12州已被紅火蟻占據，2001年紅火蟻成功的跨越太平洋，於澳洲建立新的族群，澳洲政府故於該年展開為期6年的澳洲火蟻滅絕計畫，防治與

紅火蟻
資料來源：http://discovermagazine.com/2014/dec/12-
anty-venom

宣導的經費預估要2億澳幣；估計若入侵紅火蟻未能有效防除，之後30
年將造成澳洲超過百億澳幣的經濟損失。

◆入侵紅火蟻的擴散途徑

　　1.主動擴散（自然擴散）：自然遷飛、洪水沖散。
　　2.被動擴散（人為擴散）：園藝植栽汙染、草皮汙染、土壤廢土移
　　　動、堆肥、園藝農耕機具設備、空貨櫃汙染、車輛汙染等。

◆入侵紅火蟻發生區域

　　1.農業環境：水稻田、蔬菜園、園藝場、花卉植栽栽培區、休耕
　　　田、農舍、竹林、養雞場。
　　2.都市環境：公園綠地、行道樹邊、操場綠地、草坪、火車鐵軌
　　　旁、荒地、重劃區空地、變電箱。

◆入侵紅火蟻的環境限制
　　　低溫一直是入侵紅火蟻在美國向北方分布重要的環境限制因素，美
國農業部於1950年的研究報告指出，入侵紅火蟻無法生活於年最低溫－

12.3℃的地方；後續研究報告則將最低限制溫度往下調整至－17.8℃。另外，限制入侵紅火蟻向美國西岸拓展的環境限制因素，可能是美國西南部（德州西部）乾燥的沙漠環境。

◆入侵紅火蟻進入臺灣可能的途徑

1.受蟻巢汙染的種苗、植栽等含有土壤的走私園藝產品。
2.受蟻巢汙染之進口培養土（如泥炭土、珍珠石）。
3.夾帶含有蟻后的蟻巢之貨櫃夾層或貨櫃底層。

◆如何避免被紅火蟻叮咬

由於入侵紅火蟻會保護巢穴，一旦踏到紅火蟻蟻丘，紅火蟻會傾巢而出攻擊敵人，在野外發現蟻丘時，勿干擾它。居家方面，如屋外有草皮就要注意紅火蟻侵入；在屋內使用市售滅蟻餌劑誘殺，定期更換；在庭院或其他戶外區域可以使用含有合成除蟲菊或其他有效成分的噴霧劑（如市售殺蟲劑等），沿牆腳或螞蟻行走的路線噴灑；在門框或窗框定期噴灑一條防護帶，讓螞蟻無法進入室內。在農地方面，農友們必須加強自我保護，穿戴手套、長靴等保護性衣物，並注意避免踩到紅火蟻的蟻丘。

◆叮咬後患部的情形

入侵紅火蟻以腹部螫針將毒液注入皮膚，引發灼熱、疼痛和搔癢等感覺。數小時後，被螫處形成膿皰，經過十天左右便可復原，但通常會留下疤痕。若膿皰破掉，容易引起細菌感染，少數體質敏感者，可能產生過敏性休克反應，嚴重者甚至死亡。

◆紅火蟻叮咬後處理

1.以肥皂與清水清洗被叮咬的患部。
2.冰敷處理被叮咬的部位。
3.被叮咬後儘量避免將膿皰弄破，以免細菌感染。

4.若出現過敏反應，如臉部燥紅、蕁麻疹、臉部與喉嚨腫脹、說話
　模糊、胸痛、呼吸困難、心跳加快等症狀或其他特殊生理反應
　時，必須儘速至醫療院所就醫。

紅火蟻叮咬

資料來源：http://greenerearth.net/images/IMG_2127_THUMB.
　　　　　jpg

參考文獻

Building a Rabbit "Bomb" in Australia. *SCDWS Briefs.* 1995. January, 10(4).

Hofmann, H. (1995). *Wild Animals of Britain and Europe*. HarperCollins, pp. 118-119.

The virus that stunned Australia's rabbits. [2007-06-21].

Wilson, E. O. (1994). *The Diversity of Life*, Cambridge Mass.: Harvard University Press.

〈砸錢沒用？花2.4億復育八色鳥 監測數掛0〉，《蘋果日報》（2014/05/06），http://www.appledaily.com.tw/realtimenews/article/new/20140506/392430/

PanSci泛科學新聞網，〈阿拉伯大羚羊（Arabian Oryx）復育取得初步成功〉，http://pansci.tw/archives/4950

台北市立教育大學，〈生態保育〉，http://mail.tmue.edu.tw/~sciplore2020/sciplore2020/8-4-4.htm

臺灣環境資訊協會，〈生態系統復育及其創造的就業機會〉，http://e-info.org.tw/node/53434

臺灣環境資訊協會，〈恢復北鹹海生態的哈薩克奇蹟〉，http://e-info.org.tw/node/36250

臺灣環境資訊協會，〈消失中的美麗──自然保護區遭除名的隱憂〉，http://e-info.org.tw/node/38967

臺灣環境資訊協會，〈砸2.4億復育 八色鳥回得來嗎〉，http://e-info.org.tw/node/99129

行政院農委會林務局自然保育網，〈外來種管理工作現況〉，http://conservation.forest.gov.tw/ct.asp?xItem=48942&CtNode=4411&mp=10

行政院農委會林務局自然保育網，http://conservation.forest.gov.tw/

高苑科技大學，〈生態環境與自然保育〉，http://teacher2.kyu.edu.tw/nstr/er/Text-8.pdf

國家紅火蟻防治中心，〈入侵歷史與擴散途徑〉，http://www.fireant.tw/default.asp?todowhat=showpage&no=4

國家教育研究院雙語詞彙、學術名詞暨辭書資訊網，〈世界自然保育方略〉，http://terms.naer.edu.tw/detail/1316517/?index=4

潘美玲，《經典雜誌》，〈【臺灣外來種】愛憎吳郭魚 經濟功臣？生態殺手？〉http://www.rhythmsmonthly.com/?p=9773

第五章
臺灣生態旅遊規範

- 臺灣國家公園生態旅遊
- 臺灣國家自然公園生態旅遊
- 臺灣國家風景區生態旅遊

內政部營建署：「生態旅遊就字面意義可解釋為一種觀察動植物生態、自然環境的旅遊方式，也可詮釋為具有生態觀念、增進生態保育的遊憩行為。」以兼顧國家公園的保育與發展的前提下，教育遊客秉持著尊重自然、尊重當地居民的態度，並且提供遊客直接參與環境保育行動的機會，在積極貢獻的過程中，得以從大自然獲得喜悅、知識與啟發。為了讓大眾更清楚瞭解生態旅遊的定義，《生態旅遊白皮書》中提出了生態旅遊辨別的八項原則，如果有任何一項答案是否定的，就不算是生態旅遊了。

1. 必須採用低環境衝擊之營宿與休閒活動方式。
2. 必須限制到此區域之遊客量（不論是團體大小或參觀團體數目）。
3. 必須支持當地的自然資源與人文保育工作。
4. 必須儘量使用當地居民之服務與載具。
5. 必須提供遊客以自然體驗為旅遊重點的遊程。
6. 必須聘用瞭解當地自然文化之解說員。
7. 必須確保野生動植物不被干擾、環境不被破壞。
8. 必須尊重當地居民的傳統文化及生活隱私。

 # 第一節　臺灣國家公園生態旅遊

「國家公園」，是指具有國家代表性之自然區域或人文史蹟。自1872年美國設立世界上第一座國家公園——黃石國家公園（Yellowstone National Park）起，迄今全球已超過3,800座的國家公園。臺灣自1961年開始推動國家公園與自然保育工作，1972年制定《國家公園法》之後，相繼成立墾丁、玉山、陽明山、太魯閣、雪霸、金門、東沙環礁、台江與澎湖南方四島共計9座國家公園，公園簡介如下（**表5-1**）：

表5-1　臺灣國家公園資料表

國家公園	主要保育資源	面積（公頃）	管理處成立日期
墾丁	隆起珊瑚礁地形、海岸林、熱帶季林、史前遺址海洋生態。	18,083.50（陸域） 15,206.09（海域） 33,289.59（全區）	1984年
玉山	高山地形、高山生態、奇峰、林相變化、動物相豐富、古道遺跡。	105,490	1985年
陽明山	火山地質、溫泉、瀑布、草原、闊葉林、蝴蝶、鳥類。	11,455（北市都會區）	1985年
太魯閣	大理石峽谷、斷崖、高山地形、高山生態、林相及動物相豐富、古道遺址。	92,000	1986年
雪霸	高山生態、地質地形、河谷溪流、稀有動植物、林相富變化。	76,850	1992年
金門離島	戰役紀念地、歷史古蹟、傳統聚落、湖泊濕地、海岸地形、島嶼型動植物。	3,719.64（最小）	1995年
東沙環礁離島	東沙環礁為完整之珊瑚礁、海洋生態獨具特色、生物多樣性高、為南海及臺灣海洋資源之關鍵棲地。	174（陸域） 353,493.95（海域） 353,667.95（全區）	2007年
台江	自然溼地生態、地區重要文化、歷史、生態資源、黑水溝及古航道。	4,905（陸域） 34,405（海域） 39,310（全區）	2009年
澎湖南方四島國家公園離島	玄武岩地質、特有種植物、保育類野生動物、珍貴珊瑚礁生態與獨特梯田式菜宅人文地景等多樣化的資源。	370.29（陸域） 35,473.33（海域） 35,843.62（全區）	2014年
合計	312,486.24（陸域）；403,105.04（海域）；（全區）715,591.28		

資料來源：臺灣國家公園管理處。

一、墾丁國家公園

位置三面臨海，東面太平洋，南瀕巴士海峽，西鄰臺灣海峽，北接恆春縱谷平原、三台山、滿州市街，港口溪、九棚溪等。南北長約24公里，東西寬約24公里。最具特色的海岸線，百萬年來地殼運動使陸地

墾丁國家公園
資料來源：http://www.panoramio.com/photo/24850408

與海洋深入交融，造就本區奇特的地理景觀，海面下的世界更是絢麗繽
紛，種類繁多的魚種、多采多姿的珊瑚更是代表特色。生態方面，熱帶
氣候蘊育出富有生命力的熱帶、海濱植物，每年秋冬眾多的過境候鳥，
也讓這裡成為著名賞鳥聖地。此外，此區發現多處史前遺跡與原住民文
化遺址，更是本區無價的人文資產。

　　公園海岸線綿延約70公里，受到地殼隆起、下沉、褶皺、崩落及海
流、潮汐、風化影響，形成多樣的瑰麗地貌，較著名的海岸地形有如砂
灘海岸、裙礁海岸、岩石海岸、崩崖，細膩與粗獷並存的美感，有別於
臺灣其他地方。除了變化多端的海岸地形外，陸域的地形景觀也十分多
樣，如珊瑚礁石灰岩台地、孤立山峰、山間盆地、河口湖泊等等，具體
而微又細緻豐富，是墾丁國家公園最迷人的地方，這些景觀不僅記錄了
恆春半島隆起、下沉的地殼運動史，也構成一幅幅美麗的風景。

　　公園屬於熱帶性氣候，夏季漫長，且受季風影響甚深，特別是10月
到隔年3月東北季風在當地地形的效應下，形成本區強勁著名的「落山
風」。特殊的氣候滋養豐富的森林形相，本區熱帶林及季風林發達，植
物種類眾多：從船帆石到香蕉灣一帶，分布著臺灣本島唯一的熱帶海岸

臺灣海域潛水者天堂
資料來源：大紀元電子日報。

林，特殊的植物種類如棋盤腳、蓮葉桐、瓊崖海棠等等。季風林則出現在南仁山區，受到季風、水分梯度以及緯度分布的影響，森林形相爲臺灣僅見，因其珍貴特殊，而劃爲生態保護區。

　　候鳥的避冬聖地由於自然度高，並擁有森林、湖泊的蔽障，成爲許多候鳥過境、度冬的樂園，每年秋天赤腹鷹及灰面鵟大批集結過境。其他如鷺鷥、伯勞、雁鴨也都爲數可觀，隨著季節的風向南遷北移。

二、玉山國家公園

　　公園內高山崢嶸，以東北亞最高峰、海拔3,952公尺的玉山爲首，共涵蓋全台三分之一的名山峻嶺爲臺灣的屋脊。此區不只有高山，還包含古老的地層結構及斷崖、峭壁、峽谷等雄奇的地形，在降雨豐沛、森林繁盛的條件下，成爲臺灣三大水系的搖籃。此外，玉山國家公園的生態，受高山深谷的極端地勢影響，造成垂直各異的植群帶與動物棲息，亞熱帶到亞寒帶景觀一應俱全。此區還有著一級古蹟——八通關古道，此道是清政府對臺灣經營，由消極抵制轉爲積極開發的重要里程碑，而

日治時期開闢的兩條警備道，則為日人在台理番政策下的產物，訴說著布農奮勇抗日18年的英雄史蹟。

公園以玉山為名，此山系因歐亞、菲律賓板塊相擠撞而高隆，主稜脈略呈十字形，十字交點即為標高3,952公尺的主峰；園內超過3,000公尺且名列「臺灣百岳」的高山有30座，其中玉山東峰為陡立險峻的十峻之首、秀姑巒山是中央山脈第一高峰、關山是南台首嶽、新康山為東台一霸，這一座座高山就像眾星拱月般，將玉山圍繞襯托，也呈現山岳型國家公園的氣勢。地層在中央山脈東側，約有一億至三億年歷史。然而玉山園內因為造山運動的頻繁，斷層、節理、褶皺等地質作用發達，崩裂出許多斷崖、崩崖，特殊地形則可在金門峒大斷崖看見，這裡有著激烈的向源侵蝕及少見的河川襲奪現象。是臺灣中、南、東部大河濁水溪、高屏溪、秀姑巒溪之發源地。而園內登山者的良泉高山湖泊，則成因豐沛的雨水滲匯於凹地，若凹地下方為頁岩層等不透水岩層，即集匯成高山湖泊，如中央山脈的大水窟、嘉明湖，南橫的天池等都屬如此。

物種多樣性低及特有種比例高，是高山生態的一大特色。再加上園

玉山夏季

資料來源：YunTech登山社，http://mountain.my.yuntech.edu.
tw/2014/01/09/874/

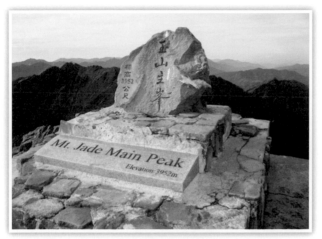

玉山主峰

資料來源：http://photo.pchome.com.tw/sge5157/127111961751

區垂直落差達3,600公尺，各種亞熱帶到亞寒帶的典型林相交錯鑲嵌，可說是臺灣森林生態的縮影。植群帶涵蓋熱帶雨林、暖溫帶雨林、暖溫帶山地針葉林、冷溫帶山地針葉林、亞高山針葉林及高山寒原等，此區面積雖僅為臺灣的3%，但卻包含半數以上原生植物，不容小覷。區域內生物多樣性約有五十種哺乳動物，其中臺灣黑熊、長鬃山羊、水鹿、山羌等是珍貴大型動物；鳥類約有151種，幾乎包括全臺灣森林中的留鳥，包括帝雉、藍腹鷴等臺灣特有種。而居於森林最底層的爬蟲類則有18種、兩生類13種，頭號珍貴的就屬曾是魚但卻長腳的山椒魚，在145萬年前的侏羅紀地質年代時期即出現在地球上，是臺灣歷經冰河時期的活證據。

三、陽明山國家公園

　　陽明山國家公園位在臺灣北端，園內以特有的火山地形地貌著稱，以大屯山火山群為主，園內火山口、硫磺噴氣口、地熱及溫泉等景觀齊備，是個火山地形保持十分完整的國家公園。因受緯度及海拔之影響，

陽明山硫磺噴氣孔

氣候多變化，初春時，色彩絢麗的杜鵑及楓香嫩綠的新芽；夏季，霧雨初晴後，擎天崗的草原彷彿瀰漫著一股青草的芳香；秋季，大屯山、七星山至擎天崗一帶的芒草隨風搖曳，並綻放紅色花穗；寒冬時，因受東北季風影響，山區經常寒風細雨紛飛、雲霧繚繞，別有一番詩意。有別於其他國家公園的不只有火山地形、季風氣候，公園緊鄰人口稠密的台北市，這片山清水秀的園地，也扮演起「都會國家公園」的重要角色。

北臺灣的火山活動是菲律賓海板塊隱沒在歐亞大陸板塊的下方，隱沒的板塊在高熱的地函處熔融後噴發、堆積形成，因此，火山活動也意味著板塊運動和地貌型塑的過程。這個區域的火山活動持續了兩百多萬年，共形成了20幾座火山，大約在20萬年前紗帽山出現後，噴發活動才停止下來，目前的火山地景都是後火山活動的遺跡，包括錐狀、鐘狀的火山體、火山口、火口湖、堰塞湖、溫泉以及硫磺噴氣孔等等。園區內最高峰七星山（標高1,120公尺）是一座典型的錐狀火山，由火山噴發的熔岩流和火山碎屑交互堆疊形成；鐘狀火山的代表則是紗帽山，是由較黏稠的熔岩流以緩慢的速度堆疊形成。至於順著斷層裂隙湧出的地熱溫泉，是本區的地質特色，主要分布在大磺嘴、大油坑、小油坑、馬槽

陽明山小油坑箭竹步道

等地區。由於火山噴發作用，火山岩塊大量堆積在沉積岩上，主要火山地質以安山岩爲主。植物方面，維管束植物共有1,360種，其中又以夢幻湖的臺灣水韭最負盛名，它是臺灣特有的水生蕨類，園內蝴蝶有168種，北臺灣最富盛名的賞蝶花廊就在大屯山，每年5～8月是觀賞蝴蝶的季節，以鳳蝶科、斑蝶科以及蛺蝶科爲主。區內鳥類有122種，由於可及性高，容易觀賞，而成爲北部地區重要的賞鳥據點。俗諺「草山風、竹子湖雨、金包里大路」的「大路」，指的就是早期金山、士林之間漁民擔貨往來的「魚仔路」，這條古道除了體現早期農、漁業社會的生活風貌之外，也是從事生態旅遊、自然觀察的理想步道。

四、太魯閣國家公園

是一座三面環山，一面緊鄰太平洋的山岳型國家公園，由立霧溪貫穿其間，連接了山海。山高谷深是地形上最大的特色，區內90%以上都是山地，中央山脈北段的山峰綿延橫亙，合歡群峰、黑色奇萊、三尖之首的中央尖山、五嶽之一的南湖大山，共同構成獨特而完整的地理景

觀，另外的特殊地形還有圈谷、峽谷、斷崖、高位河階以及環流丘等等。沿著中橫公路爬升，一天之內便可歷經亞熱帶到亞寒帶、春夏秋冬四季的多變氣候，隨著海拔高度的不同，闊葉林、針葉林與高山寒原等植物景觀也跟著變化，臺灣藍鵲、臺灣彌猴等動物也讓此區的生態面貌更加豐富。園內還有史前遺跡（太魯閣族）、部落遺跡及古今道路系統等人文史蹟，人文色彩頗為濃厚。由於可及性高，而且人文資產豐富、地景變化十足，沿途景點多、步道便利，是生態旅遊及環境教育的理想場所。

立霧溪切鑿形成的太魯閣峽谷，是一部地質史，峽谷的前身是海底沉積物，經過多次高溫、擠壓變質，以及四百萬年前造山運動抬升、河水下切，才逐漸形成。由於大理岩，有著緊緻、不易崩落的特性，經河水下切侵蝕，遂逐漸形成幾近垂直的峽谷，造就了世界級的峽谷景觀。園內多高山峽谷，容易產生雲海、霧氣、彩霞、雪景等天象景觀，這大自然所賦予的特殊景觀資源，使太魯閣充滿靈氣與神秘感。另外，由於高山孤立，每座高山都受到生殖隔離的作用，成為生態獨立的高山島嶼。高落差地勢造成亞熱帶到亞寒帶氣候垂直分布，滋養種類繁多的動植物，高山島嶼特性造就許多珍貴的特有物種。紋面的太魯閣族女子有

太魯閣國家公園萬年峽谷

著善織布的好手藝，太魯閣男人優異的狩獵技巧，也讓擁有世界級地質景觀的太魯閣國家公園，因多了人文世界的溫情，更顯深度與珍貴。

立霧溪切鑿形成的太魯閣峽谷
資料來源：森情寫意，http://forestlife.info/Onair/094.htm

五、雪霸國家公園

　　是一處山高谷深、地勢崎嶇的秀美靈地，也是臺灣第三座山岳型國家公園。區內超過3,000公尺的高山有51座，其中名列臺灣百岳有19座，涵蓋雪山山脈最精華的部分，以及大甲溪和大安溪的流域，肩負著保護特殊物種、集水區、森林生態及生物多樣性的責任。園內地形富於變化，如雪山圈谷、東霸連峰、布秀蘭斷崖、品田山褶皺及鐘乳石等，鬼斧神工的景致，令人讚歎，臺灣山薺等地質年代以來的稀有植物，及臺灣櫻花鉤吻鮭、寬尾鳳蝶等珍稀保育類動物，此區更因以上種種大自然的奧妙而增添精采魅力。

　　雪山山脈是臺灣的第二大山脈，它和中央山脈都是在五百萬年前的造山運動中推擠形成，由歐亞大陸板塊堆積的沉積岩構成。雪霸國家公園即以雪山山脈的生態景觀為主軸，區內最高峰雪山及大霸尖山最為著名。雪山是臺灣的第二高峰，標高3,886公尺，特殊地形景觀有雪山圈谷、翠池、品田山褶皺、素密達斷崖、武陵河階、環山環流丘、曲流等等。園內維管束植物超過1,135種，如臺灣一葉蘭、粗榧、棣慕華鳳仙花、臺灣檫樹等，都是珍貴的特有種。由於森林茂密，山脈水系獨立，區內擁有豐富的生物相，計有33種哺乳動物，150種鳥類（包括14種特

有種），16種淡水魚，以及近百種的蝴蝶。最特別的是國寶級的櫻花鉤吻鮭，牠是冰河時期的孑遺生物，目前只棲息在七家灣溪，數量也僅存數百條，故園內特別設立保護區復育。

雪霸國家公園觀霧遊憩區，終年雲霧繚繞
資料來源：小李飛刀的旅遊部落格，觀霧行腳(一)迷霧中
　　　　　的檜山巨木群步道。

品田山，以褶皺地貌著稱
資料來源：http://www.backpackers.com.tw/forum/gallery/
　　　　　images/605330/1_P1030884.JPG

六、金門國家公園

公園位在閩南沿海邊緣，是一座以文化、戰役、史蹟保護為主的國家公園。金門地區由於歷經古寧頭戰役及八二三戰役，捍衛了台海的穩定，在近代史有它獨特的角色扮演及歷史意義，分別劃分為太武山區、古寧頭區、古崗區、馬山區和烈嶼島區等五個區域，約占大小金門總面積之四分之一。園內的地質以花崗片麻岩為主，特殊的植物生態、豐富的野生動物、保存完整的傳統聚落及戰地遺蹟為主要公園特色，也是國內第一座以維護歷史文化遺產、戰役紀念為主，兼具自然資源保育的國家公園。原生植物大約有四百多種，少有人為干擾的海岸、濕地，則發展出豐富多樣潮間帶生態，其中以活化石「鱟」最為著名，牠存活在地球上已有三億年了，近年數量大減，是亟需重視的保育動物。更引人注目的是飛翔在天空的嬌客，園內鳥類高達280餘種，密度為全台之冠，其中鵲鴝、班翡翠等鳥種臺灣並無發現，戴勝、玉頸鴉、蒼翡翠臺灣也很少見，此外，本區亦是遷徙型鳥類過境、度冬的樂園，成群結隊的鸕鶿等候鳥，是金門國家公園冬日的一大特色。

金門風獅爺

八二三戰役勝利紀念碑

金門海岸沿著沙灘綿延設置的反登陸樁（軌條砦），是金
門戰地的標記之一

資料來源：森情寫意，http://forestlife.info/Onair/401.htm

七、東沙環礁國家公園

位在南海北方，環礁外形有如滿月，由造礁珊瑚歷經千萬年建造
形成，地理、生態特殊，擁有豐富多樣的海洋生物，範圍是以環礁為中
心，涵蓋了島嶼、海岸林、潟湖、潮間帶、珊瑚礁、海藻床及大洋等
不同但相互依存的生態系統，資源特性有別於臺灣沿岸珊瑚礁生態系，
複雜性遠高於陸域生態。東沙環礁為一直徑約25公里的圓形環礁，礁
台長約46公里，寬約2公里，海水落潮時，周圍礁台可浮現水面。環礁
底部坐落在大陸斜坡水深約300～400公尺的東沙台階上，包含有礁台、
潟湖、沙洲、淺灘、水道及島嶼等特殊地形。據推測，東沙環礁的形成
需要千萬年的時間，屬世界級的地景景觀。氣候屬於標準亞熱帶海島型
氣候，年平均溫度為26℃，各月雨量不均，降雨集中於4～9月間。環礁
的珊瑚群聚屬於典型的熱帶海域珊瑚，以桌形和分枝形的軸孔珊瑚為主
要造礁生物，主要分布在礁脊表面及溝槽兩側，目前紀錄的珊瑚種類有
二百五十種，其中十四種為新紀錄種，包括藍珊瑚及數種八放珊瑚。

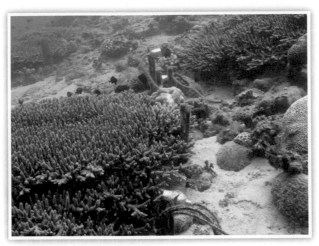

東沙環礁保存珍貴珊瑚礁

資料來源：http://np.cpami.gov.tw/campaign2009/index.
　　　　　php?option=com_mgz&view=detail&catid=32&id
　　　　　=687&Itemid=3&tmpl=print&print=1

八、台江國家公園

　　公園位於臺灣本島西南部，陸域整體計畫範圍北以青山漁港南堤為
界，南以鹽水溪南岸為界之沿海公有土地為主，臺灣本島之極西點（國
聖燈塔）位於本國家公園範圍內。海埔地為公園區域海岸地理景觀與土
地利用的一大特色，台南沿海海岸陸棚平緩，加上由西海岸出海河川，
輸沙量很大，且因地形與地質的關係，入海時河流流速驟減，所夾帶之
大量泥沙淤積於河口附近，加上風、潮汐、波浪等作用，河口逐漸淤積
且向外隆起，形成自然的海埔地或沙洲。在近岸地帶形成寬廣的近濱區
潮汐灘地的同時，另一方面在碎浪區形成一連串的離岸沙洲島，形成另
一特殊海岸景觀。公園範圍內重要濕地共計有四處，包含國際級濕地：
曾文溪口濕地、四草濕地，以及國家級濕地：七股鹽田濕地、鹽水溪口
濕地等。此區為生態重要區域，且河口濕地的生產力遠高於一般的農

台江綠色隧道／攝影Mimi

台江四草濕地──綠色隧道／攝影陳美吟

資料來源：Travel King，http://www.travelking. com.tw/tourguide/pic137601.html

資料來源：Travel King，http://www.travelking. com.tw/tourguide/pic132796.html

田，有充分的食物，吸引野生生物，魚蝦、蟹貝在此棲息繁殖。而鹽水溪口是目前全臺灣唯一可以發現招潮蟹數量最多的地區。台江國家公園區原大多屬台江內海，兩百多年來，由於淤積陸化逐漸被開發成鹽田、魚塭及村落，其因位在亞洲水鳥遷徙的路線上，每年秋、冬季節都會有數以萬計的候鳥經此南下過境，或留在鹽田、魚塭及河口浮覆地度冬。根據台南市野鳥學會歷年所做調查，台江國家公園區域出現的鳥種近兩百種，其中保育類鳥類計有黑面琵鷺等21種，主要棲息地則有曾文溪口、七股溪口、七股鹽田、將軍溪口、北門鹽田、急水溪口、八掌溪口等。台江地區為漢人渡海移民文化史蹟，為重要海域歷史文化資源，代表著橫渡黑水溝：漢人先民渡台航道，橫渡黑水溝的海洋文化與歷史紀念地。

九、澎湖南方四島國家公園

位於澎湖南方的東嶼坪嶼、西嶼坪嶼、東吉嶼、西吉嶼合稱澎湖南方四島，包括周邊的頭巾、鐵砧、鐘仔、豬母礁、鋤頭嶼等附屬島礁。

澎湖玄武岩
資料來源：HIKING NOTE健行筆記，澎湖南方
四島已成為臺灣第九座國家公園。

澎湖跨海大橋
資料來源：NO.13幻想曲，http://blog.xuite.net/
lu.lynn/no13/10035464

　　未經過度開發的南方四島，在自然生態、地質景觀或人文史跡等資源，都維持著原始、低汙染的天然樣貌，尤其附近海域覆蓋率極高的珊瑚礁更是汪洋中的珍貴資產。東嶼坪嶼面積約0.48平方公里，海拔高度最高點約61公尺，為一玄武岩方山地形，島上的玄武岩柱狀節理發達，亦是澎湖群島中較為年輕的地層。西嶼坪嶼面積0.3477平方公里，海拔高度最高點約42公尺，是一略呈四角型的方山地形，因地形關係使得村落建築無法聚集於港口，因此選擇坡頂平坦處來定居發展，聚落位於島中央的平台上形成另一種特殊景觀與人文特色。東吉嶼面積1.7712平方公里，海拔高度最高點約47公尺。東吉嶼是南方四島中面積最大的方山島嶼，屬於南北兩端地勢較高、中間較低的馬鞍地形，南北兩端最高點約有50公尺，中間較低處為主要聚落集中區，現在村落的位置是早年的海底，因陸地逐漸抬升，村民逐漸往現在的港邊居住，坡度較陡處集中於島嶼南北兩側。西吉嶼地形北高南低，屬於平坦的方山地形，坡度較陡處集中於島嶼北側面積為0.89平方公里，海拔高度約23公尺。北半部的海岸多為海崖，玄武岩景觀壯麗，底下則有多處的海蝕平台，每到冬季是澎湖南海各島中紫菜盛產主要區塊之一。東南側海岸多礁石，部分是

由珊瑚及玄武岩碎屑組成的砂礫石灘地，過去聚落主要分布於煙墩山山腳下及島嶼的東南端延伸至海岸附近，港口也位於此。

頭巾，屬於火山碎屑岩層，岩礁區呈現黑色與黃色雙色分明的岩性，分別是黝黑的柱狀玄武岩與棕黃色的火山角礫岩。由北方海面遠望，這座小島的形狀有如古人的頭巾一般故得此名。島上可見傾斜覆蓋在火山角礫岩上的玄武岩岩脈、受海潮侵蝕分離的海蝕柱，以及鑽蝕作用形成的壺穴等豐富地質景觀，目前已劃入澎湖南海玄武岩自然保留區。四立的岩礁與海潮帶來的漁獲，使頭巾於夏季時成為燕鷗繁殖棲息的天堂。

第二節　臺灣國家自然公園生態旅遊

成立於2011年臺灣第一座國家自然公園「壽山國家自然公園」，此為第一座經由地方民間保育團體發起推動而成立的國家自然公園。自然公園範圍包含壽山、半屏山、龜山、左營舊城及旗後山等自然地形與人文史蹟，在行政區域包含高雄市鼓山區、左營區、楠梓區及旗津區等。自然公園區域自1992年起，台泥、東南、建台、正泰等水泥業者陸續結束採礦後，逐漸恢復園區生態，然而大量遊客湧入，濫墾濫建及侵占公有土地等不法行為也與日俱增。內政部營建署也自2009年規劃成立壽山國家自然公園，針對環境資源進行調查與考察，建置環境資源資料庫，以期為臺灣保留更多樣完整的生態系、豐富的基因庫及歷史紀念地。文明歷史古蹟有左營舊城、桃仔園遺址、龍泉寺遺址、打狗英國領事館官邸、旗後砲台、旗後燈塔等。

自然公園為高雄市獨有之珊瑚礁石灰岩地形，是第三紀至第四紀更新世，臺灣島沉降所形成，以珊瑚礁石灰岩地形為主，也是海底上升為陸地的證據。此區地質由下到上可分為「古亭坑層」、「高雄石灰岩」、「崎腳層」、「壽山石灰岩」、「現代沖積及崩積層」等五個地

壽山國家自然公園──臺灣第一座國家自然公園

資料來源：http://blog.xuite.net/jjlu07/mount/240460122-%E5%8
D%8A%E5%B1%8F%E5%B1%B1%E8%B5%B0%
E9%80%8F%E9%80%8F+(2014%2F01)

層，而古亭坑層和高雄石灰岩為此區主體。距今20萬至46萬年前（更
新世晚期），板塊運動拱出壽山，古亭坑層、高雄石灰岩層、崎腳層，
發生大量褶皺、節理、斷層現象，高雄石灰岩層崩落的岩塊堆積在壽山
東南部，而形成壽山、半屏山現在的形貌。由於石灰岩多孔隙及節理裂
面，經過長時間的地表水及地下水沖蝕、淋溶、沉澱作用，造成許多溶
蝕洞穴，擴大節理裂隙，並在節理壁面沉澱，形成了鐘乳石、石筍、石
柱、石壁等，為極具特色的地質景觀。

　　壽山的野生動物種類繁多，以特有種「臺灣獼猴」最為著名。臺
灣獼猴為雜食性動物，喜歡群居在一起，習慣在清晨和黃昏時段覓食，
以植物果實或嫩莖葉為主食，但隨著季節改變，偶爾會吃昆蟲。其他常
見的動物尚有赤腹松鼠、山羌、白鼻心及穿山甲。其中山羌和臺灣獼猴
目前被列為保育類動物。除了探尋樹林間的動物，天際也有許多精彩的
嬌客，如鳳頭蒼鷹、五色鳥、紅尾伯勞、臺灣畫眉、小鼻蹄蝠、紅紋鳳
蝶、黃裳鳳蝶等，等您發現！

壽山的野生動物種類繁多，以特有種「臺
灣獼猴」最為著名
資料來源：http://kcginfo.kcg.gov.tw/Publish_
　　　　　Content.aspx?n=3D7C9BFC4F86
　　　　　BF4A&sms=FB76F1E6517A12D
　　　　　C&s=AA9409D48C1AD221&cha
　　　　　pt=2045&sort=3

 # 第三節　臺灣國家風景區生態旅遊

　　國家級風景特定區，是指中華民國交通部觀光局依據《發展觀光條
例》，結合相關地區之特性及功能等實際情形，經與有關機關會商等規
定程序後，劃定並公告的「國家級」重要風景或名勝地區。相對於國家
級風景特定區，則有直轄市級、縣（市）級風景特定區，由各級政府相
關主管機關規劃訂定，目前臺灣共有國家風景區13處。

一、東北角海岸國家風景區

　　東北角海岸位於臺灣東北隅，風景區範圍陸域北起新北市瑞芳鎮南
雅里，南迄宜蘭縣頭城鎮烏石港口，海岸線全長66公里。

2006年6月16日雪山隧道全線通車，將宜蘭濱海地區以納入，並擴大東北角海岸國家級風景特定區範圍，更名為「東北角暨宜蘭海岸國家風景區」。

成立日期	陸域面積	海域面積	合計
1984年6月1日	16,891公頃	530公頃	17,421公頃

野柳的地層主要由傾斜的層狀沉積岩所組成，海岬與海灣的形成是因軟弱的岩層被侵蝕後凹入形成海灣，而堅硬、抗蝕力強的岩石便相對突出形成海岬。野柳的海蝕平台上有兩群外觀似磨菇，上部有一個粗大的球狀岩石，下方是較細的石柱佇立著，這種岩石稱為蕈狀岩。野柳最著名的蕈狀岩便是女王頭。

野柳地質公園蕈狀岩

二、東部海岸國家風景區

東部海岸國家風景區位於花蓮、台東縣的濱海部分，南北沿台11線公路，北起花蓮溪口，南迄小野柳風景特定區，擁有長達168公里的海岸線，還包括秀姑巒溪瑞穗以下泛舟河段，以及孤懸外海的綠島。

1990年，行政院核定將綠島納入本特定區一併經營管理，於是本特定區成為兼具山、海、島嶼之勝，資源多樣而豐富的國家級風景特定區。

143

成立日期	陸域面積	海域面積	合計
1988年6月1日	25,799公頃	15,684公頃	41,483公頃

　　朝日溫泉位於臺灣台東縣綠島的東南方帆船鼻一帶，面向太平洋，因朝向東邊日出方向，故命名為朝日溫泉，臺灣的自然海底溫泉，目前共有四處：宜蘭縣頭城鎮龜山島、台東縣蘭嶼鄉、新北市萬里區等海濱溫泉。朝日溫泉的泉水出露點是在潮間帶的珊瑚礁旁，泉水來源是來自附近海域的海水或地下水，滲入地底後經由火山岩漿庫加熱所形成，在分類上屬於火成岩區的溫泉。水質透明，泉水溫度約53℃，湧出口的水溫可達90℃，酸鹼值約為pH7.5，依其成分分類屬於硫酸鹽氯化物泉。

綠島朝日溫泉
資料來源：大紀元，http://au.epochtimes.com/gb/6/1/9/n1183192.htm

三、澎湖國家風景區

　　澎湖群島南北長約60餘公里、東西寬約40公里，群島由90個大小不同的島礁組成，地理極點分別是極東點查某嶼；極西點花嶼；極南點七美嶼；極北點大礁嶼。

　　澎湖群島百座島嶼星羅棋布在黑潮支流流經的海域，海洋資源豐富，全區僅有19個島有人居住，群島總面積約128平方公里，面積最大的島嶼依序是馬公本島、西嶼、白沙、七美及望安等島嶼，海岸線則蜿蜒曲折達320公里。

　　茲簡述三大遊憩系統如下：

1. 北海遊憩系統：觀光資源包含澎湖北海諸島的自然生態，漁村風情和海域活動。「吉貝嶼」為本區面積最大的島嶼，全島面積約3.1平方公里，海岸線長約13公里，西南端綿延800公尺的「沙尾」白色沙灘，主要由珊瑚及貝殼碎片形成。「險礁嶼」海底資源豐富，沙灘和珊瑚淺坪是浮潛與水上活動勝地。

2. 馬公本島遊憩系統：本系統包含澎湖本島、中屯島、白沙島和西嶼島，以濃郁的人文史蹟及多變的海岸地形著稱。臺灣歷史最悠久的媽祖廟——澎湖天后宮。而舊稱「漁翁島」的西嶼鄉擁有國定古蹟「西嶼西台」及「西嶼東台」兩座砲台。白沙鄉有澎湖水族館及全國絕無僅有的地下水庫——赤崁地下水庫。

3. 南海遊憩系統：桶盤嶼全島均由玄武岩節理分明的石柱羅列而成。望安鄉舊名「八罩」，望安島上有全國目前唯一的「綠蠵龜觀光保育中心」。七美嶼位於澎湖群島最南端，島上的「雙心石滬」是澎湖最負盛名的文化地景。

成立日期	陸域面積	海域面積	合計
1995年7月	2,222公頃	8,3381公頃	85,603公頃

吉貝嶼位於白沙島北方約6公里，為澎湖北海中最大的有人島，全島地勢東高西低，由海積地形組成的沙灘及沙嘴，為本島最大的地形特色，沙灘位在本島西南方，沙灘的盡頭，因受海流影響而形成伸入海中的沙嘴，全長八百餘公尺，吉貝嶼擁有廣大的潮間帶，島的四周有許多大小石滬聚集，總計約有70餘座。

澎湖吉貝嶼海灘
資料來源：沿著菊島旅行，http://www.phsea.com.tw/travel/index.php/Image:%E5%90%89%E8%B2%9D%E6%B5%B7%E4%B8%8A107.jpg

四、花東縱谷國家風景區

　　花東縱谷是指中央山脈與海岸山脈之間的狹長谷地，因地處歐亞大陸板塊與菲律賓海板塊相撞的縫合處，產生許多斷層帶。加上花蓮溪、秀姑巒溪和卑南溪三大水系構成綿密的網路，其源頭都在海拔二、三千公尺的高山上，山高水急，因而形成了峽谷、瀑布、曲流、河階、沖積扇、斷層及惡地等不同的地質地形，並造就了許多不同的自然景觀。如山形疊巒的六十石山位於富里鄉東方，每到百花齊放時節，金針滿山遍野金黃一片，如詩如畫的景緻令人駐足流連。

　　花東縱谷的文化有史前文化與原住民文化，位於花蓮縣瑞穗鄉舞鶴台地附近的「掃叭石柱」，為卑南史前遺址中最高大的立柱，考古學家將之歸類為「新石器時代」的「卑南文化遺址」；距今約三千年的「公埔遺址」，位於花蓮縣富里鄉海岸山脈西側的小山丘上，也是卑南文化系統的據點之一，目前為內政部列管之三級古蹟。

成立日期	陸域面積	海域面積	合計
1997年5月1日	138,368公頃	無	138,368公頃

六十石山金針花海
資料來源：http://www.backpackers.com.tw/
forum/gallery/images/431193/1_19.jpg

　　六十石山金針花海，位於花蓮縣富里鄉竹田村東側海拔約800公尺的海岸山脈上，一片廣達300公頃的金針田，與赤柯山同為花蓮縣內兩大金針栽植區。一般水田每甲地的穀子收成大約只有40～50石，而這一帶的稻田每一甲卻可生產60石穀子，因此被稱做六十石山。每年8～9月是金針花盛開的季節，在冬天，從六十石山上俯看花東縱谷裡，那是一片如油畫般的油菜花田。

五、大鵬灣國家風景區

　　日治時代是日軍潛艇或水上飛機之基地，臺灣光復後是空軍水上基地，大鵬灣國家風景區包括兩大風景特定區：大鵬灣風景特定區、小琉球風景特定區。

　　可享受南臺灣的椰林風情與浪花帆影熱情的邀約，品嘗風味獨特、享譽全台的黑鮪魚和黑珍珠蓮霧。漫步在晨曦或夕陽的霞光裡，欣賞著臺灣最南端的紅樹林、蔚藍海岸與「潟湖」自然景觀之美。

成立日期	陸域面積	海域面積	合計
1997年11月18日	1,340.2公頃	1,424公頃	2,764.2公頃

　　小琉球位於南臺灣屏東縣東港西南方，自東港搭船只需半小時即可到達，是臺灣唯一的珊瑚礁島。白天有各種水上活動、浮潛，夜晚有螢火蟲。花瓶石為小琉球島上最著名的景點，形成是海岸珊瑚礁被地殼隆起作用所抬升，然後頸部受到長期的海水侵蝕作用，因此形成上粗下細，類似花瓶的特殊造型，加上岩頂上長滿了臭娘子以及盒果藤等植物，如同插著花草的花瓶，因此便取名為「花瓶石」。花瓶石周圍，還可以看見目前正在海水面下新形成的珊瑚裙礁，也是琉球嶼還正受到地殼隆起作用的證據之一。

小琉球花瓶石
資料來源：http://www.dadupo.com.tw/
deskphoto/11/1111.htm

六、馬祖國家風景區

馬祖，素有「閩東之珠」美稱，1992年戰地政務解除，行政院將馬祖核定爲國家級風景特定區，希望以積極推展馬祖列島觀光產業爲首要工作，其中的中島、鐵尖、黃官嶼等，更是享譽國際的燕鷗保護區，其中神話之鳥「黑嘴端鳳頭燕鷗」，吸引更多國際遊客參訪。

本國家風景區範圍，包含連江縣南竿、北竿、莒光及東引四鄉。

成立日期	陸域面積	海域面積	合計
1999年11月26日	2,952公頃	22,100公頃	25,052公頃

東引鄉，由東引島、西引島兩島組成，1904年成為連江縣之一鄉。兩島已築堤相連，總面積約3.80平方公里，為目前中華民國政府實際統治區的最北境，有「國之北疆」之稱。一線天為一種狹縫型峽谷，其特色為深且窄因海水侵蝕花崗閃長岩而形成，為一處海蝕地形，兩岩壁垂直相鄰，形成下通海、上接天的奇景，在此聽海潮聲有如萬馬奔騰迴繞於岩壁之間，岩壁上更題有「天縫聆濤」來印證；目前仍為國軍重要據點，周圍設有步道，並於兩岩壁間穿鑿隧道架設橋樑，藉以方便繞行，行經其間濤音繚繞，也別具一番「絕壁聽濤」滋味。

東引鄉一線天
資料來源：http://july7july26.blogspot.tw/2010/10/blog-post.html

七、日月潭國家風景區

1999年921大地震，造成日月潭及鄰近地區災情慘重，日月潭結合鄰近觀光據點，提升為國家級風景區。

風景區經營管理範圍以日月潭為中心，北臨魚池鄉都市計畫區，東至水社大山之山脊線為界，南側以魚池鄉與水里鄉之鄉界為界。區內含括原日月潭特定區之範圍及頭社社區、車埕、水社大山、集集大山、水里溪等據點。

日月潭國家風景區發展目標將以「高山湖泊」與「邵族文化」為兩大發展主軸，並結合水、陸域活動，提供高品質、多樣化的休閒度假遊憩體驗。

成立日期	陸域面積	海域面積	合計
2000年1月24日	9,000公頃	無	9,000公頃

名間鄉與集集鎮之間，長達4.5公里的樟樹自然景觀，就是遠近知名的集集綠色隧道。這些種植於1940年的樟樹，枝葉茂密，夾道成蔭，蔚為奇觀，路旁是觀光鐵道，小火車緩緩經過，更添詩意盎然，是許多新婚佳人、攝影留念的好景點。

集集綠色隧道
資料來源：http://www.groupon.com.tw/%E8%8D%89%E5%B6%BA%E8%85%B3%E6%B0%91%E5%AE%BF-%E6%97%85%E9%81%8A-15700.htm

八、參山國家風景區

　　臺灣中部地區風景秀麗氣候宜人，蘊藏豐富之自然、人文及產業資源，且交通便利，尤以獅頭山、梨山、八卦山風景區最富勝名。

　　配合「臺灣省政府功能業務組織調整」及「綠色矽島」政策，交通部觀光局重新整合獅頭山、梨山及八卦山等三風景區合併設置「參山國家風景區」專責辦理風景區之經營管理。

成立日期	陸域面積	海域面積	合計
2001年3月16日	77,521公頃	無	77,521公頃

　　2,000公尺左右的思源埡口，寒流一到就有機會看見雪景，位於台中縣及宜蘭縣交界，是臺灣難得一見的雪景。

思源埡口
資料來源：http://www.panoramio.com/photo_explorer#view=photo&position=0&with_photo_id=47430352&order=date_desc&user=5503646

九、阿里山國家風景區

　　嘉義地區多山林，境內山岳、林木、奇岩、瀑布、奇景不絕，尤以「阿里山」更具盛名，日出、雲海、晚霞、森林與高山鐵路，合稱阿里山五奇。「阿里山雲海」更為臺灣八景之一，是為臺灣最負國際盛名之旅遊勝地。

　　阿里山地區擁有得天獨厚的自然資源，以及濃厚的鄒族人文色彩，來到這裡旅遊，四季皆可體驗不同的樂趣，春季賞花趣、夏季森林浴、秋季觀雲海、冬季品香茗。每年3～4月「櫻花季」、4～6月「與螢共舞」、9月「步道尋蹤」、10月「神木下的婚禮」及「鄒族生命豆季」、12月「日出印象跨年音樂會」等一系列遊憩活動。

成立日期	陸域面積	海域面積	合計
2001年7月23日	41,520公頃	無	41,520公頃

阿里山香林神木，樹齡約2,300年，樹高45公尺，樹胸圍12公尺，海拔2,207公尺，當年日據臺時，大量的開採，如今寥寥無幾，此景區是臺灣重點觀光景點，只要是國外來臺觀光遊客必到之處。

阿里山香林神木

十、茂林國家風景區

　　茂林國家風景區橫跨高雄市桃源區、六龜區、茂林區及屏東縣三地門鄉、霧台鄉、瑪家鄉等六個鄉鎮之部分行政區域。推展荖濃溪泛舟活動，並結合寶來不老溫泉區，發展成為多功能的定點度假區。

　　茂林國家風景區屬於中央山脈尾端西斜面山麓，地形南北狹長，北部山區屬於阿里山山脈與玉山山脈，中、南部山區為中央山脈，為東高西低的地形。荖濃溪、濁水溪、隘寮溪三大溪穿流境內，曲流、瀑布、縱谷等自然景觀廣布其間。東面部分坡度約30%以上，西面山麓地勢較為平坦，多為果園或旱田。本區的陡峭山勢及板頁岩地質，經過濁口溪千萬年的切割，造成特殊的曲流、環流丘、龍頭山、蛇頭山的奇特地形，是全世界僅見的環流丘地形景觀。

成立日期	陸域面積	海域面積	合計
2001年9月21日	59,800公頃	無	59,800公頃

　　十八羅漢山自然保護區位於六龜區荖濃溪旁的四十多座圓頂山丘，經年受到荖濃溪的侵蝕，形成特殊景觀，被稱為十八羅漢山，並有小桂林或「六龜耶馬溪」之稱。而荖濃溪是四級泛舟河道。

十八羅漢山
資料來源：交通部觀光局。

十一、北海岸及觀音山國家風景特定區

　　配合精省政策重新整合北海岸、野柳、觀音山三處省級風景特定區，轄區內包含「北海岸地區」及「觀音山地區」兩地區。

　　有國際知名的野柳地質地形景觀、兼具海濱及山域特色之生態景觀及遊憩資源，成為兼具文化、自然、知性、生態的觀光遊憩景點，著名風景區如白沙灣、麟山鼻、富貴角公園、石門洞、金山、野柳、翡翠灣等呈帶狀分布。

　　擁有李天祿布袋戲文物館、朱銘美術館等豐富而多樣化的藝術人文資源。野柳「地質公園」馳名中外的女王頭及仙女鞋，唯妙唯肖的造型，以及歐亞板塊與菲律賓板塊推擠造成的單面山，令人讚歎大自然鬼斧神工的奧祕。

成立日期	陸域面積	海域面積	合計
2001年2月20日	6,085公頃	4,411公頃	10,496公頃

　　富貴角是臺灣本島北端最突出的岬角，地處東北季風的迎風面，風切與海蝕雕琢出嶙峋的風稜石景觀，八十萬年前大屯火山群噴發的熔岩，在北海岸形成二支流入海中，形成「麟山鼻」與「富貴角」兩個岬角，因此在此處處可見黑色的安山岩，在東北季風長年吹襲下，形成切面整齊的「風稜石」，成為這裡的特殊景觀。

富貴角的風稜石景觀
資料來源：森情寫意，http://forestlife.info/Onair/046.htm

十二、雲嘉南濱海國家風景區

　　雲嘉南濱海國家風景區位於雲林縣、嘉義縣、台南市三地的沿海區域，均屬於河流沖積而成的平坦沙岸海灘。沙洲、潟湖與河口濕地則是這裡最常見的地理景緻。曬鹽則是另一項本地特有的產業，由於日照充足、地勢平坦，臺灣主要的鹽田都集中在雲嘉南三縣市海濱地區。

成立日期	陸域面積	海域面積	合計
2003年12月24日	33,413公頃	50,636公頃	84,049公頃

　　七股鹽山海拔高度為15公尺，約相當於五層樓高，位於台南市七股區和將軍區，是臺灣面積最大、最晚發展的鹽場遺蹟之一，全盛時每年產鹽11萬噸，供應農工業用鹽，因時代變遷，曬鹽不符經濟效益，鹽場於2002年廢曬，結束338年曬鹽歷史，但經過台南市政府積極規劃也成為重點發展區域，有人爬山爬很多但爬鹽山卻是臺灣獨有。

七股鹽山
資料來源：http://hyperrate.com/thread.php?tid=24325

十三、西拉雅國家風景區

區域內重要景點包括曾文水庫、烏山頭水庫、白河水庫、尖山埤和虎頭埤等五座水庫，以及獨特惡地形，如草山月世界、左鎮化石遺跡、平埔文化節慶活動、關子嶺溫泉區等豐富自然和人文資源。

臺灣第十三個國家風景區，是西拉雅族（平埔族）文化之發源地，區域內蘊含相當豐富且深具特色的西拉雅文化。因此，以「西拉雅」為風景區名。

成立日期	陸域面積	水域面積	合計
2005年11月26日	88,070公頃	3,380公頃	91,450公頃

關子嶺特有的泥漿溫泉為臺灣四大溫泉之一（四重溪、北投、陽明山），全世界亦僅義大利西西里島、日本鹿耳島擁有，素有天下第一靈湯之美譽。關子嶺溫泉開發很早，四周有枕頭山、虎頭山等群峰環抱。關子嶺溫泉最大特色是黑濁泥狀的泉水，鹼性碳酸泉，泉質潤滑帶有硫味，溫度約為75℃，含有豐富礦物質。洗後全身舒暢，皮膚紅潤光潔，傳言對於皮膚過敏、消除疲勞、美容、胃腸慢性病及風濕關節炎均具有相當療效。

關子嶺泥漿溫泉
資料來源：http://jyfjin.blogspot.tw/2011/01/hot-spring-spa-vila-in-tai-na.html

155

參考文獻

HIKING NOTE健行筆記，〈澎湖南方四島將成為國家公園〉，http://hiking.
　　thenote.com.tw/news/detail/2095/%E3%80%90%E6%96%B0%E8%81%9E
　　%E3%80%91%E6%BE%8E%E6%B9%96%E5%8D%97%E6%96%B9%E5
　　%9B%9B%E5%B3%B6%E5%B0%87%E6%88%90%E7%82%BA%E5%9C
　　%8B%E5%AE%B6%E5%85%AC%E5%9C%92

小李飛刀的旅遊部落格，〈觀霧行腳(一)-迷霧中的檜山巨木群步道〉，http://
　　blog.xuite.net/jimmy0609tw/0980208/37180015-%E8%A7%80%E9%9C%A
　　7%E8%A1%8C%E8%85%B3(%E4%B8%80)-%E8%BF%B7%E9%9C%A
　　7%E4%B8%AD%E7%9A%84%E6%AA%9C%E5%B1%B1%E5%B7%A8
　　%E6%9C%A8%E7%BE%A4%E6%AD%A5%E9%81%93

大紀元電子日報，http://www.epochtimes.com.tw/9/4/13/109828.htm%E5%A2%
　　BE%E4%B8%81%E9%A4%B5%E9%AD%9A%E5%8D%80%E6%BD%9B
　　%E5%8A%9B%E5%A4%A7-%E8%A7%80%E5%85%89%E6%A5%AD%
　　E9%87%91%E9%9B%9E%E6%AF%8D。

臺灣國家公園，〈太魯閣國家公園〉，http://np.cpami.gov.tw/chinese/index.
　　php?option=com_content&view=article&id=34&Itemid=128&gp=1

臺灣國家公園，〈台江國家公園〉，http://np.cpami.gov.tw/chinese/index.
　　php?option=com_content&view=article&id=82&Itemid=128&gp=1

臺灣國家公園，〈玉山國家公園〉，http://np.cpami.gov.tw/chinese/index.
　　php?option=com_content&view=article&id=32&Itemid=128&gp=1

臺灣國家公園，〈東沙環礁國家公園〉，http://np.cpami.gov.tw/chinese/index.
　　php?option=com_content&view=article&id=37&Itemid=128&gp=1

臺灣國家公園，〈金門國家公園，http://np.cpami.gov.tw/chinese/index.
　　php?option=com_content&view=article&id=2645&Itemid=128&gp=1

臺灣國家公園，〈雪霸國家公園，http://np.cpami.gov.tw/chinese/index.
　　php?option=com_content&view=article&id=35&Itemid=128&gp=1

臺灣國家公園，〈陽明山國家公園，http://np.cpami.gov.tw/chinese/index.
　　php?option=com_content&view=article&id=33&Itemid=128&gp=1

臺灣國家公園，〈壽山國家自然公園，http://np.cpami.gov.tw/chinese/index.
　　php?option=com_content&view=article&id=4831&Itemid=216&gp=1

臺灣國家公園，〈澎湖南方四島國家公園〉，http://np.cpami.gov.tw/chinese/index.php?option=com_content&view=article&id=6585&Itemid=128&gp=1

臺灣國家公園，〈墾丁國家公園〉，http://np.cpami.gov.tw/chinese/index.php?option=com_content&view=article&id=31&Itemid=128&gp=1

交通部觀光局，https://www.google.com.tw/search?hl=zh-TW&biw=1024&bih=633&site=imghp&tbm=isch&sa=1&q=%E5%8D%81%E5%85%AB%E7%BE%85%E6%BC%A2%E5%B1%B1&oq=%E5%8D%81%E5%85%AB%E7%BE%85%E6%BC%A2%E5%B1%B1&gs_l=img.3..0l2j0i24l6j0i5i2.3384.3384.0.3897.1.1.0.0.0.0.47.47.1.1.0.msedr...0...1c.1.60.img..0.1.46.3LxkG5TDpcc#facrc=_&imgdii=_&imgrc=sc3oZaL6ZxSdRM%253A%3BozFMAsgvWEB-XM%3Bhttp%253A%252F%252Ftaiwan.net.tw%252Fatt%252F1%252Fbig_scenic_spots%252Fpic_R10_6.jpg%3Bhttp%253A%252F%252Ftaiwan.net.tw%252Fm1.aspx%253FsNo%253D0001121%2526id%253DR10%3B1024%3B686

交通部觀光局花東縱谷國家風景區管理處，花東縱谷國家風景區，〈六十石山〉，http://www.erv-nsa.gov.tw/user/article.aspx?Lang=1&SNo=03000144

交通部觀光局澎湖國家風景區管理處，〈關於澎湖〉，http://www.penghu-nsa.gov.tw/AboutPenghu/AboutPenghu01.htm

吳偉德、鄭凱湘、薛茹茵、應福民（2014）。《領隊導遊：實務與理論》（第三版）。新北市：新文京。

維基百科，〈七股鹽山〉，http://zh.wikipedia.org/wiki/%E4%B8%83%E8%82%A1%E9%B9%BD%E5%B1%B1

維基百科，〈東引鄉〉，http://zh.wikipedia.org/wiki/%E6%9D%B1%E5%BC%95%E9%84%89

維基百科，〈朝日溫泉〉，http://zh.wikipedia.org/wiki/%E6%9C%9D%E6%97%A5%E6%BA%AB%E6%B3%89

第六章
國際間生態旅遊規範

■ 國際推動生態旅遊組織
■ 國外在生態旅遊的規劃
■ 世界遺產

　　國際上生態旅遊概念的提出至今已超過40年，它是在20世紀觀光事業突飛猛進帶來環境衝擊而省思後的產物，因為發展觀光的同時受到讚美與譴責，觀光雖然有能力發展一個地方使其繁榮，也可能會將一個地區改變成完全不同的風貌（Fennell & Weaver, 1997）。最早，歐洲人喜歡到非洲、中南美洲探奇打獵，充滿了對殖民地霸凌的心態，經過時代變遷與思想轉化，西方人到第三世界的旅遊慢慢轉型為「生態旅遊」，不帶槍只帶眼與心到大漠野地或熱帶雨林觀賞珍禽異獸，如在非洲肯亞草原Safari獵遊動物。拉丁美洲與非洲生態旅遊的概念幾乎是同時出現的，雖然產生的原因不同，但很快的，這些概念相互影響而變得更豐富，生態旅遊成為對脆弱生態及當地社區具效益的一種工具（Honey, 1999）。

　　生態旅遊可以說是從第三世界開始發展的（第三世界一般指亞洲、非洲、中南美洲的發展中國家；其所指涉的國家和區域，雖然沒有一定的界定，但一般是指一些在政治、經濟、社會現代化進程中比較落後的國家和地區），現在的非洲、中南美洲、東南亞都有熱門的生態旅遊點。因為「先進的」歐美國家瞭解工業革命將他們原本美好的山水破壞殆盡，現在生存的空間盡是人工製造物，與自然愈來愈脫離。如英國的土地原始林開發過度，現在的樹林與濕地幾乎都是人工再製的，在英國的殖民地找到自然生態後，希望能夠維護及保持這些地方，因此生態旅遊的想法被提出，就獲得愈來愈多生態專家學者的認同。歐美人士也喜歡到開發中國家旅遊，特別是親近自然生態的旅遊，而這些國家的國民所得較低，國民消費能力普遍不高，休閒旅遊還不是生活中必須調劑的一部分，所以這些國家的生態旅遊景點遊客來源還是以國際遊客為主。

第一節　國際推動生態旅遊組織

一、國際生態旅遊協會（TIES）

　　國際生態旅遊協會（The International Ecotourism Society, TIES）創立於1990年，目前為全球規模最大、最悠久的致力於促進和傳播有關生態旅遊和可持續旅遊的非政府非盈利機構。該機構目前成員包括來自世界一百多個國家和地區的各行各業，其中有：包價旅遊承辦商、旅館經營業主和經理人、專業領域的學者顧問、養護專業人員、政府官員、建築師、規劃師、非政府組織負責人、媒體和旅遊者。作為一家非政府非盈利機構，國際生態旅遊協會是一家獨一無二的能夠提供相關專業指導，制定方針和政策，培訓、技術援助及研究和出版的專業機構，並以此來促進生態旅遊事業的良好發展。

　　國際生態旅遊協會把生態旅遊定義為：「開發並利用自然環境中所保留的魅力生態資源，同時以此促進人與生態的和諧發展」。所有參加生態旅遊組織和從事這項工作的人員都必須遵循以下幾個原則：

　　1.在旅遊過程中極少破壞自然生態環境。
　　2.加深對環境和文化的認識及提高對環境和文化的尊重。
　　3.向遊客及發展生態旅遊專案的業主提供積極有效的經驗與幫助。
　　4.要能夠為景區當地的人民帶來經濟收益。
　　5.提高瞭解對來自不同國家人們的政治及社會背景。

　　開發並利用自然環境中所保留的魅力生態資源，同時以此促進人與生態的和諧發展，從以下幾個方面展開：

1. 爲個人和各個社會團體組織及旅遊行業建立一個龐大完善的國際網路交流平台。
2. 爲旅遊者和旅遊業的發展提供專業的指導及諮詢服務。
3. 爲促進把旅遊產業、社會公共機構和社會捐贈體系完美地結合與發展這一目的，而制定一系列操作活動與方針政策。

二、國際自然保育聯盟（IUCN）

國際自然保育聯盟創立時間爲1948年，宣言爲確保在使用自然資源上的公平性，及生態上的可持續發展，目的是自然保護、可持續發展。在爲全球最緊要的環境與發展挑戰尋求系統化解決方案。IUCN是目前世界上最久也是最大的全球性環保組織，是由兩百多個國家和政府機構會員、一千多個非政府組織會員，和來一百八十一個國家超過一萬一千名科學委員會會員，以及分布在五十多個國家的一千多名秘書處員工所組成的獨特的世界性聯盟。IUCN對於自然和自然資源，特別是生物多樣性保護的國際組織，在國際環境公約和政策等方面擁有重要影響力。其資助經費來自政府、雙邊機構、多邊機構、基金會、會員組織及企事業單位等各個部門。工作重心在於評估和保護自然，確保對自然有效而公平的管理利用，並爲應對氣候、糧食和發展等全球挑戰提供以自然爲本的解決方案。支持科學研究，還在世界各地執行實地項目，並與各國各級政府、NGO組織、聯合國以及各類企業共同協作以推動政策、法律和最佳實踐操作的發展。願景是實現一個尊重與保護自然的公平世界。IUCN使命是影響、鼓勵、協助全社會保護自然的完整性和多樣性，並確保任何自然資源的使用都是公平的、在生態學意義上可持續的。

三、世界觀光組織（UNWTO）

世界觀光組織（UNWTO）成立於1975年，是一個政府間的國際性

旅遊專業組織，總部設在西班牙馬德里。它的前身是1925年在荷蘭海牙成立的官方旅遊宣傳組織國際聯盟（IUOTPO），當時是一個非政府間的技術機構。

在1974年的國際官方旅行組織聯盟全體大會上，各成員國一致同意以世界觀光組織（UNWTO）作爲政府間的國際旅遊組織機構。於是，1975年5月在西班牙首都馬德里舉行了首屆世界觀光組織全體大會。1976年，世界觀光組織被正式確定爲聯合國開發計畫署（UNDP）在旅遊方面的執行機構，2003年世界觀光組織正式納入聯合國系統，作爲聯合國系統領導全球旅遊業的政府間國際旅遊組織，對推進世界旅遊業的蓬勃發展發揮了十分重要的功能。

世界觀光組織的宗旨，是把發展旅遊業作爲促進經濟發展、推動國際貿易、增進世界和平的重要手段。爲了確實推動各國政府對旅遊業發展及相關戰略問題作出積極正確的決策，以加快全球旅遊業的發展，世界觀光組織確定了自己的工作總綱及主要的活動內容。

(一)倡導優質和可持續的旅遊發展

世界觀光組織積極研究和推進各國旅遊服務質量的改善，鼓勵旅遊服務貿易的自由化，努力幫助各國消除旅遊中的障礙，簡化國際旅行手續，確保旅遊者的旅行健康和安全，實現優質的旅遊發展。同時，積極倡導旅遊業必須遵循可持續發展的原則，透過合理規劃和管理旅遊業的發展，以保護全球的自然與文化環境。

(二)旅遊環境保護活動

世界觀光組織積極倡導旅遊的可持續發展，以替代傳統無控制的大規模旅遊，強調樹立有利於對自然環境和地方文化保護的新的旅遊發展觀念，並努力使各國政府及私營部門都理解和保護生態環境，爲旅遊業未來的持續發展創造良好的條件。爲了實現這一目標，世界觀光組織積極參加全球性和地區性有關旅遊與環境的各種會議，出版各種有利於

旅遊與環境保護協調發展的著作，以宣傳和指導世界旅遊業的可持續發展。

四、國際生態安全合作組織（IESCO）

有鑑於頻發的地震、海嘯、火山噴發、颱風等自然災害，以及由氣候變化和人類不可持續經濟活動引發的森林植被破壞、近海汙染、濕地銳減、水資源汙染、土地荒漠化、物種滅絕、城市沉降、極端天氣、特大洪災、特大泥石流、特大乾旱以及流行性傳染病、糧食安全與食品安全等問題，已對人類生存和經濟發展構成嚴重威脅。各類災害的發生，不僅改變了世界政治格局，而且加劇了貧困而引發衝突。遂由中國發起並在聯合國機構支持和參與下，依據聯合國千年發展目標，於2006年在中國成立「國際生態安全合作組織」（International Ecological Safety Collaborative Organization, IESCO）。

其宗旨為透過與各國政黨組織、國家議會、政府機構、科研部門、國家智庫間的合作，降低極端天氣與氣候變化風險，解決生態與環境危機，實施城市防災減災與生態修復，促進聯合國千年發展目標和可持續發展目標，實現經濟、環境、社會的協調發展。以下是成立的任務：

1. 支持最不發達國家和發展中國家的扶貧計畫；負責全球生態安全狀況的調查和分析，促進生態安全領域的基礎研究和發展。
2. 參與在國民經濟中推廣和有效利用生態科技成果，出版生態安全書刊。
3. 確定生態、人口和經濟優先發展方向。
4. 對涉及生態安全計畫綱要和重大項目進行評估。
5. 建立生態安全評估、監察、認證、鑑定和教育體系，並組織實施。
6. 對從事生態安全研究的專業人員以及工程技術人員進行培訓。

7.舉辦生態安全領域的國際會議和國際博覽會。

8.保障組織成員法律地位以及智慧財產權。

9.開展有關健康生活方式、生產運輸、生態安全知識的普及和教育
　工作。

10.與聯合國人居署共同實施生態技能和青年技術（就業）培訓；
　　在聯合國人居署框架內開展城市生態安全指數排行。

11.設立世界生態安全獎和聯合國青年創新獎。

 ## 第二節　國外在生態旅遊的規劃

一、澳大利亞

　　在發展生態旅遊執行一系列的生態旅遊策略上，成立全國與地方
的生態旅遊協會組織、每年發行相關的業界指南、舉辦國際生態旅遊會
議、成立國際研究中心、建立生態旅遊相關技術的最佳示範、設計生態
旅遊教育及訓練課程，此外，也發展出全國的生態旅遊評鑑架構。

　　澳洲境內參與生態旅遊業務之業者就有六百家，估計每年約有兩
億五千萬元澳幣（約新台幣60億元）的營業額，生態旅遊之所以蓬勃發
展的原因，主要歸功於該國聯邦政府在1994年提出的國家生態旅遊策略
（National Ecotourism Strategy），為澳洲的生態旅遊發展規劃出一個全
盤的架構，成為引導該國生態旅遊在謹慎與永續的原則下，進行整合性
的規劃、發展與管理的藍圖，在國家生態旅遊策略的架構下所擬定的澳
洲國家生態旅遊計畫（National Ecotourism Program）作為實現這份藍圖
的工具。

　　澳洲國家生態旅遊策略體認到包括所有階層的政府單位、各種休
閒遊憩的相關組織、非營利組織、相關的專業與學術領域、保育組織、

社區團體、自然資源的規劃管理者、原住民、教育機構、財經機構、媒體、國際性團體組織以及遊客等等，都是關心或可能受到生態旅遊發展所影響的單位，因此在進行發展與規劃時，必須把上述單位組織納入考量，該策略同時也列出所有生態旅遊發展可能導致的環境、經濟與社會文化衝擊以及這些衝擊的特性，因此它提供了一份目標明確、方向清楚的生態旅遊發展依據。

　　烏魯魯，意為「土地之母」，又被稱為艾爾斯岩，位於澳大利亞北領地的南部，是在澳大利亞中部形成的一個大型砂岩岩層。烏魯魯是阿男姑人（該地區的澳大利亞原住民）的聖地。這片區域有豐富的泉水、水潭、岩石洞穴和岩畫。烏魯魯於1987年被列為世界綜合遺產。2002年，將其命名為「烏魯魯／艾爾斯岩」。是澳大利亞最知名的自然地標之一，其砂岩地層高達348公尺，高於海平面863公尺，大部分在地下，總周長9.4公里。砂岩岩層其表面的顏色會隨著一天或一年的不同時間而改變，其中最引人注目的是黎明和日落時岩石表面會變成艷紅色。雖然降雨在這片半乾旱的地區極為罕見，但是在雨季，岩石表面會因為降雨變成銀灰色；而隨著太陽變化會出現深藍、灰色、粉紅、棕色等顏

烏魯魯─卡塔曲塔國家公園（Uluru-Kata Tjuta National Park）

烏魯魯岩畫
資料來源：http://www.trenkamp.org/wp-content/
uploads/2011/01/IMG_1003_1024x768.jpg

色。從烏魯魯的岩畫考古發現，人類早在一萬年前就在這片土地上定居
了。歐洲人在19世紀70年代來到了澳大利亞西部大沙漠。

　　尖峰石陣位於西澳大利亞，是南邦國家公園內一片天然沙漠地貌，
這裡曾是森林覆蓋的地區，由海邊吹來的沙讓沙地逐漸形成，經由森林
枯萎，大地被風化後，沙沉下去了，殘存在根鬚間的石灰岩就像塔一樣
遺留了下來，石灰石是由海洋中的貝殼演變而成的。雨水將沙中的石灰
質沖到沙丘底層，而留下石英質的沙子，滋生腐植土，然後長出植物，
植物的根在土中造成裂縫，慢慢被石英填滿裂縫後石化，然後在風化作
用之下，露出沙地地表，就成為一根根石柱。石柱從50公分至5公尺長
短不等，爬上石柱往周邊眺望，可以看到這片似乎漫無止境的奇妙景
觀。公園座落在深藍色的印度洋邊，沿著一段詩般美麗的海岸線，距伯
斯以北3小時車程。成千上萬的石柱散布在沙漠之中，營造出一種如外
星人星球般的神秘地貌。

南邦國家公園（Nambung National Park）內的尖峰石陣
（Pinnacles Desert）

二、紐西蘭

在經歷人類多年的開發破壞，目前體認到自然保育的重要，以生態旅遊為內容的行程安排非常多，為了規範生態旅遊行為，政府部門提出「環境責任旅遊原則」（Principles for Environmentally Responsible Tourism），要求旅行業進行生態旅遊時盡可能對旅遊地不產生負面影響。

紐西蘭旅遊業的準則如下：

(一)保育與發展

1. 管理現存的自然與文化地區中的旅遊發展與使用。
2. 認同每一個環境都有可接受改變的限制。有些地區可以接受相當多的改變；有些地區可能只能接受一點點改變，有時甚至不能接受任何改變。
3. 鼓勵相關機構確認特殊保育價值區域並且決定敏感地區的承載力。
4. 採用一般的保育政策，並且減小不利的環境衝擊。

(二)評價與監測

1. 確認環境評價成為考慮任何地點遊客發展的必要步驟。
2. 發展遊客計畫的最早階段即應納入當地居民對旅遊的態度與感受。
3. 鼓勵再檢討旅遊業的現有環境管理，並且視需要修正現行政策。
4. 確認肩負起對環境管理、保育及關懷社區的責任。

(三)密切聯絡

1. 為了整合環境限制與資源管理，需與相關的地方、區域及國家管理機構及社區互相合作。
2. 確認旅遊業討論與其相關的環境計畫與管理議題。
3. 提供社區居民有討論與商議旅遊及環境議題的機會。

(四)教育與資訊

1. 提倡與獎勵對環境負責任的遊客組織與行業。
2. 在管理部門與幕僚間，推廣環境覺知與保育原則。
3. 藉由明確的說明與提供資源，提升遊客對自然環境的認識與瞭解。
4. 鼓勵瞭解毛利人與環境相關的生活型態、習慣、信仰與傳統。

法蘭士‧約瑟夫冰河位於紐西蘭南島西部地區，此冰河以南20公里為福斯冰河，兩個冰河從南阿爾卑斯山脈開始，直到海拔240公尺高的地方融化，冰河的周邊地帶都屬於世界自然遺產，位於紐西蘭西部區國家公園（Westland NP）。福斯冰河的另一個特色，是由於它非常接近地面，所以冰河所在地的氣溫比地球上其他冰河更溫暖，亦稱為溫帶冰河，是世界上不用任何特殊交通工具，用步行就可以接近的冰河，在位於紐西蘭南阿爾卑斯山脈東部的冰河，都因為全球暖化的效應而大幅縮減。

紐西蘭福斯冰河（Fox Glacier）

福斯冰河

資料來源：http://richardtulloch.files.wordpress.
com/2011/03/fox-glacier.jpg

　　紐西蘭但尼丁奧塔哥半島黃眼企鵝保護區，是由農民自行推出，
而獲得非常好的經濟效益，繁榮當地的生態旅遊產業。黃眼企鵝是比澳
洲神仙企鵝（30公分，3～5公斤）大的企鵝，高約70公分，重約5～8公
斤。頭部呈淡黃色，眼睛瞳孔是淡黃色，身體灰黑色，喉嚨部分為黑褐
色，眼睛之間有一黃帶在頭後部連接，小企鵝的頭部比較灰，沒有黃
帶，瞳孔呈灰色，壽命有些可達20歲。黃眼企鵝一般在森林、斜坡或岸
邊築巢，巢穴的地方往往都是在海灣的地方。巢穴大部分在紐西蘭南島
東南岸、斯圖爾特島、奧克蘭群島及坎貝爾島。黃眼企鵝是瀕危物種，
估計只有約3,500隻，是世界上最稀有的企鵝之一，牠們失去棲息地，
掠食者的出現及環境變遷使牠們瀕臨絕種。

三、非洲肯亞

　　肯亞面積約56萬平方公里，橫跨乾燥與半乾燥氣候帶，擁有十分豐
富的野生動物資源。1983年至1993年期間，造訪肯亞的遊客數目成長了
45%，肯亞的野生動物服務單位（The Kenya Wildlife Service）估計1995
年有80%到肯亞觀光的遊客是為了看野生動物，單靠觀光產業就為該國

黃眼企鵝（Yellow Eye Penguin）
資料來源：http://nzbirdsonline.org.nz/species/
　　　　　yellow-eyed-penguin

肯亞馬賽馬拉國家保護區史坎納利大門入口

賺進三分之一的外匯。

　　過去的殖民時代，狩獵活動等違反永續利用自然資源的方式，為肯亞相當重要的一項觀光遊憩活動，反映出殖民時期的野生動物政策，以犧牲當地居民擁有及使用自然資源的權利來滿足殖民者的需求。肯亞的生態旅遊發展可追溯至1977年與1978年，該國政府下達禁止狩獵運動以及買賣狩獵活動中獲得的戰利品，這項禁令導致肯亞的自然觀光型態由消耗性的自然資源利用，轉為非消耗性地透過望遠鏡或相機來獵取野生動物的身影，同時賦予當地居民決定野生動物資源利用的權利以及利益的共享。

　　肯亞的生態旅遊發展面臨幾項議題：由於該國的觀光旅遊具有相當明顯的季節性，超過70%的遊客在旺季時造訪肯亞；選擇的地點主要集中在少數幾個知名的保護區，如馬賽馬拉國家保護區；數量過多的遊客與遊獵車輛以及追逐野生動物的行為等等，對自然生態造成不當的干擾；此外，野生動物到垃圾堆尋找食物、多數車輛為追尋野生動物蹤跡而將車輛開離道路，導致地貌改變、植被受損等環境衝擊；這些都是該國在面對生態旅遊發展時所需面臨的課題。而馬賽馬拉國家保護區最新公布了參觀公園準則如下：

1.每日晚間19：00時起，所有參觀車輛必須離開保護區。

2.所有參觀車輛時速保持在40公里以下，嚴禁駛離一般道路參觀路線。

3.所有參觀車輛必須與動物保持20公尺距離。

4.如有參觀車輛在觀賞動物時以5輛車為限，其他車輛必須在旁等待。

5.所有參觀車輛在觀賞動物時以10分鐘為限。

肯亞生態旅遊協會（The Ecotourism Society of Kenya, ESOK）為該國一非官方組織，設立的目的在於提供一個特殊的場合，集合觀光業者、保育人士及觀光區之地方社區等，討論有關觀光旅遊之政策、目標與規範，並藉由下列的方法來推廣肯亞的觀光旅遊：

1.結合觀光、保育與社區。

2.倡導責任與永續旅遊。

3.保護肯亞自然的完整性與文化的吸引力。

該協會致力於協助其會員（包含對保育及觀光有興趣之個人或團體）維持觀光旅遊操作時的環境管理標準、採用生態旅遊之規範準則，以促進肯亞的觀光產業能朝向負責與永續的方向發展。

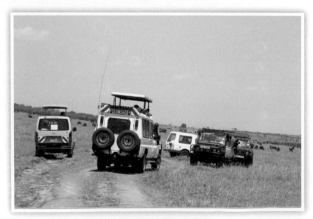

肯亞馬賽馬拉國家保護區獵遊動物景象

肯亞馬賽馬拉國家保護區獵遊，現在已使用相機與望遠鏡取代以前用獵槍獵遊動物

四、馬來西亞

馬來西亞的婆羅洲有著世界級的雨林，是世界上著名的熱帶雨林區之一，它的浩瀚與遼闊，僅次於亞馬遜河雨林，對生態旅遊者而言是非常值得拜訪的地方，雖然沒有生態旅遊協會及政府專責機構，但是沙巴當地的業者體認到生態旅遊的影響力，力邀國際生態旅遊協會於1999年在沙巴召開全球生態旅遊會議。這個會議對馬來西亞生態旅遊的影響，可能會在幾年之後出現。馬來西亞的文化、藝術與觀光部（The Ministry of Culture, Arts and Tourism）已經委託馬來西亞世界自然基金會（WWF Malaysia）及三個國際諮詢專家在聯邦與州政府組成之指導委員會的協助下，於今年撰寫完成國家生態旅遊計畫（National Ecotourism Plan），此計畫將提供未來該國發展生態旅遊的技術指導方針，以及保育自然與文化資產的工具。

(一)沙巴亞庇市

亞庇（Kota Kinabalu，哥打京那巴魯）是東馬來西亞沙巴的首都，

位於婆羅洲西北方的海岸區，朝向南中國海。著名的東姑阿都拉曼公園就位在市區以西、京那巴魯山以東的位置。亞庇是沙巴和婆羅洲漁業的興盛地、旅遊景點，同時也是東馬來西亞的工業及商業重鎮，使得該市成為馬來西亞發展最為快速的城市之一。

(二)東姑阿都拉曼國家公園

東姑阿都拉曼國家公園（Tunku Abdul Rahman National Park）是馬來西亞第一座海洋型國家公園，坐落在沙巴州亞庇岸外的南中國海，1974年正式被列為海洋生態國家公園，保護這片海域內的海洋生態。除了擁有美麗的沙灘和清澈的海水，也有許多特出的珊瑚以及海洋生物，島嶼的叢林裡更有許多罕見的兩棲動物。五個島嶼——加雅島（Gaya）、曼奴干島（Manukan）、馬穆迪島（Mamutik）、蘇洛島（Sulug）和沙比島（Sapi）組成的海洋公園，其中只有加雅島、曼奴干島建有度假村和休閒娛樂設施，是浮潛、潛水、游泳以及其他水上運動的樂園。這個海洋島嶼公園，距離亞庇市岸邊，不到二十分鐘的船程，而且每一個島嶼都有各別的魅力所在。

東姑阿都拉曼國家公園

資料來源：http://www.sabahborneo.com/wp-content/
uploads/2012/12/SPI005-lypc.jpg

京那巴魯山

資料來源：http://www.panoramio.com/photo/19402162

(三)京那巴魯山

京那巴魯山（Mount Kinabalu）亦稱神山、中國寡婦山，是東南亞第一高峰，位於馬來西亞沙巴的京那巴魯國家公園內，最高點洛斯峰海拔4,095公尺，景色優美，動植物生態極其豐富，是旅遊勝地，形成有約一千至一千五百萬年，至今地殼的造山運動仍不斷地在進行著，可說是一座活的砂岩山脈，神山在地質學上是年輕的，目前山峰也每年以約0.5公分的速度增高，鋸齒狀的山頂是受冰川的影響。雖然海拔低於雪線，但頂點的岩石和水池都會結冰。

五、加拿大

加拿大旅遊業協會（The Tourism Industry Association of Canada）及國家環境與經濟圓桌會議（The National Round Table of the Environment and Economy）共同設計出「旅遊業的道德規範與守則」。此規則不僅提供旅遊業明確的規範，同時也是政府觀光部門的施政參考。加拿大

旅遊業的道德規則與企業準則（Canada's code of the ethics and guidelines for industry）如下：

1. 在草擬願景說明、任務說明、政策、計畫以及決策過程中，將經濟目標帶入，並取得與資源、環境、社會、文化、美質保育之間的和諧。

2. 提供遊客高品質的經驗，使遊客對自然與文化遺產能有更深一層的認識。盡可能協助當地居民與遊客做有意義的接觸，並且滿足不同人的旅遊需求。

3. 提供旅遊產品與服務，讓他們的活動與社區價值與其周圍環境相調和。同時可增強與提高景觀特性、地方意識與社區認同，並且讓旅遊的利益能回流到當地社區。

4. 設計、發展與行銷旅遊產品、設備與公共建設的方法，能符合經濟目標；同時維持與增強生態系統、文化及美學上的資源。在整體規劃的脈絡下，達到旅遊發展與行銷的目標。

5. 保育及美化自然、歷史、文化與美質資源，並且鼓勵建立公園、荒野保留地與保護區。

6. 實行與鼓勵保育工作，並且有效使用自然資源，包括能源與水。

7. 實施與鼓勵合理的廢棄物與物料管理，包括減量、再使用與再循環。縮減與努力消滅排放任何對空氣、水、土地、植物與野生動物等造成環境衝擊的汙染物。

8. 經由創意行銷來增強環境與文化覺知。

9. 鼓勵旅遊方面的道德、遺產、保存與當地社區的研究及教育。並且確定旅遊活動中能以環境、社會、文化與經濟永續性知識為主。

10. 促使大眾明瞭旅遊對經濟、社會、文化與環境的重要性。

11. 藉由扮演旅遊業與相關部門的協調者，共同保護與加強環境及資源的保育，以達到均衡發展，並且改善當地社區的生活水準。

12.欣然接受地球只有一個的概念，並且與其他國家與國際組織一起發展責任社會、文化與經濟的旅遊業。

(一)落磯山脈

落磯山脈（Rocky Mountains）是北美洲西部的主要山脈，從加拿大不列顛哥倫比亞省綿延到美國西部成南北走向、到美國西南部的新墨西哥州約5,000公里，最高峰是埃爾伯特峰（Mount Elbert），位於科羅拉多州境內，高度有4,400公尺。落磯山脈最早是在八千萬至五千萬年前造山運動時形成的，許多板塊在北美洲板塊下移動，造成北美西部廣闊的山脈帶，因此板塊構造活動及冰河的侵蝕，使落磯山脈出現顯著的山峰、峽谷、冰河及冰磧湖，並造成無數優美的景觀，若是稱紐西蘭為地球的後花園，那無疑的正花園即在加拿大的落磯山脈，所形成的五大國家公園是最美的自然與生態旅遊地。

落磯山脈

(二)加拿大楓葉

加拿大的西岸有落磯山脈，東岸則有楓樹，每到9月中至10月中，氣候由秋轉冬之際，就是賞楓的季節，楓紅期間，加拿大東部最美的楓葉大道是由尼加拉瀑布沿著聖羅倫斯河到魁北克之間，全長約800公里的楓葉大道，整個區域都被楓葉和變葉木染成絢麗的紅，是加拿大最美也最熱門的賞楓路線。加拿大以楓葉作為國

加拿大楓葉

資料來源：http://bangkrod.blogspot.tw/2011/12/blog-post_25.html

徽，每到楓紅季節，大城小鎮可見楓葉美景，在魁北克更是最佳賞楓城市，蒙特婁、渥太華和多倫多，也各有不同的楓景。

楓樹的枝葉為變色葉植物，葉子變色的原因受植物遺傳組成、環境因子及化學反應等因素影響，環境因子中光線與溫度可能成為影響的主因，再加上樹葉所含的三種基本色素：葉綠素、胡蘿蔔素、花青素變化，兩相交互作用下，在春夏樹木生長的季節中，葉綠素受到陽光的照射而大量形成，因此樹葉看起來總是青蔥翠綠；當秋天來臨，日照時間縮短、氣溫降低，葉子葉綠素的製造減少，甚至破壞原有的葉綠素，葉中的類胡蘿蔔素即占優勢，進而取代，黃葉逐漸顯現。晚秋或入冬之際，類胡蘿蔔素逐漸分解，葉柄基部又產生離層，因醣類大量堆積的結果，一週強陽之白天與低溫之夜晚，醣類被還原成紅色的花青素，紅葉就這樣形成了。同一樹種的葉子高海拔比低海拔優先變色，高緯度比低緯度優先變色；同地點不同種的變色葉植物，葉子著色時間之先後與長短也不一致；同種植物在同一地點著色的強度亦不相同，就樹種而言，樹冠及先受光的枝條處葉子首先變色。再者，不同的品種、樹種，所變化顏色也不盡相同，紅楓會變成鮮紅色，糖楓是橘紅色，黑楓葉片會變黃，其他甚至也有變成枯白。

所以並不是每一種楓樹都會變紅色，也並不是每一種楓樹生產的汁液都稱為楓糖汁，在楓樹品種中，糖楓、紅楓和黑楓是最常用的原材料，其他種類的楓樹亦有少量使用。在寒冷的季節，楓樹在樹幹和根部儲存大量澱粉，這些澱粉在春天被轉化為糖類儲存在樹幹汁液中。製糖人在楓樹樹幹上鑿洞，楓樹汁便會沿著洞口流出。製糖人將收集到的汁液加熱，蒸發掉大部分水分後即得到濃縮的糖漿。這三種楓樹的汁液含糖量高達2%～5%，但是黑楓被部分植物學家認為是糖楓的亞種。由於楓樹萌芽會改變楓糖的味道，且在這三種楓樹中紅楓萌芽最早，所以其生產期較另外兩種更短。少數其他種類的楓樹也會被用來製作楓糖，比如曼尼托巴楓、銀楓、大葉楓、樺樹、槭樹和棕樹也會被用來製作糖漿，但這種糖漿一般不稱為楓糖漿。楓樹亦可成為高級家具的原料。

第三節　世界遺產

　　「戰爭起源於人之思想，故務須於人之思想中築起保衛和平之屏障」──教科文組織「組織法」

　　歷經一、二次世界大戰以後，全世界大大小小之戰亂不斷，對於世界僅存之自然景觀與文化資產日益破壞嚴重，使得各國專家學者感到十分憂心。1942年，二次世界大戰肆虐之時，歐洲各國政府在英格蘭召開了同盟國教育部長會議，思考著戰爭結束後，教育體系重建的問題。1945年，戰爭結束，同盟國教育部長會議的提議，在倫敦舉行了宗旨為成立一個教育及文化組織的聯合國會議（ECO/CONF）。約四十個國家的代表出席了這次會議，決定成立一個以建立真正和平文化為宗旨的組織，三十七個國家簽署了「組織法」，「聯合國教育、科學及文化組織」（UNESCO）從此誕生。

　　聯合國教科文組織（UNESCO）第17屆會議於1972年在巴黎通過了著名的《保護世界文化和自然遺產公約》，這是首度界定世界遺產的定義與範圍，希望藉由全世界國際合作的方式，解決世界重要遺產的保護問題。

一、世界遺產的分類與內容

　　聯合國世界遺產委員會於1978年公布第一批世界遺產名單。第38屆世界遺產大會於2014年6月阿拉伯國家卡達首都多哈開幕世界遺產委員會大會在柬埔寨金邊舉行，會議同時來審理各國家區域所提出的世界遺產方案截自2014年《世界遺產名錄》收錄遺產總數已增至1,007項（**表6-1**）。

表6-1　《世界遺產名錄》收錄之遺產總數

世界遺產	文化遺產	自然遺產	綜合遺產	總計
2010年	704項	180項	27項	911項
2011年	725項	183項	28項	936項
2012年	745項	188項	29項	962項
2013年	759項	193項	29項	981項
2014年	779項	197項	31項	1,007項

資料來源：作者整理。

　　世界遺產並不包括非物質文化遺產，非物質遺產並不是世界遺產的類別之一，而是在獨立的國際公法、組織國大會以及跨政府委員會下運作的計畫。自2009年，每年公布三種非物質遺產名單（The Intagible Heritage Lists），包括急需保護名單、非物質文化遺產名錄以及保護計畫。

(一)文化遺產

　　指的不只是狹義的建築物，而是舉凡與人類文化發展相關的事物皆被認可為世界文化遺產（cultural heritage）。依據《世界文化與自然遺產保護條約》第一條之定義，茲將文化遺產之特徵及內容釋義彙整如表6-2。

表6-2　文化遺產之特徵及內容釋義

文化遺產特徵	內容釋義
紀念物（monuments）	指的是建築作品、紀念性的雕塑作品與繪畫、具考古特質之元素或結構、碑銘、穴居地，以及從歷史、藝術或科學的觀點來看，具有顯著普世價值（outstanding universal value）物件之組合。
建築群（groups of buildings）	因為其建築特色、均質性，或者是於景觀中的位置，從歷史、藝術或科學的觀點來看，具有顯著普世價值之分散的或是連續的一群建築。
場所（sites）	存有人造物或者兼有人造物與自然，並且從歷史、美學、民族學或人類學的觀點來看，具有顯著普世價值之地區。
以歐洲占有絕大多數著名的世界文化遺產。例如：埃及孟斐斯及其陵墓、吉薩到達舒間的金字塔區、印尼婆羅浮屠寺廟、中國長城、印度泰姬瑪哈陵。	

資料來源：作者整理。

埃及孟斐斯及其陵墓

吉薩金字塔區

中國長城

婆羅浮屠佛像

資料來源：大公網，http://bodhi.takungpao.com.
hk/buddha/2013-08/1334503_20.html

印度泰姬瑪哈陵

(二)自然遺產

是指由無生物、生物的生成物或生成物群形成某種特徵，且在欣賞或者學術上具有顯著普遍價值之自然地域；也可以定義為地質學的或地形學的形成物、生存瀕臨威脅之動物、植物棲息地及原生地等被明確指定之地區，諸如此類在學術上、保存上以及景觀上具有顯著普遍價值者，稱為自然遺產（natural heritage）。茲將其特徵及內容釋義彙整如**表6-3**。

表6-3　自然遺產之特徵及內容釋義

自然遺產特徵	內容釋義
代表生命進化的紀錄	重要且持續的地質發展過程、具有意義的地形學或地文學特色等地球歷史主要發展階段的顯著例子。
演化與發展	在陸上、淡水、沿海及海洋生態系統及動植物群的演化與發展上，代表持續進行中的生態學及生物學過程的顯著例子。
自然美景與美學	包含出色的自然美景與美學重要性的自然現象或地區。
包括化石遺址、生物圈保存、熱帶雨林與生態地理學地域等。例如：瑞士少女峰、肯亞山國家公園自然森林、越南下龍灣、杭州西溪國家溼地、中國四川九寨溝。	

資料來源：作者整理。

瑞士少女峰
資料來源：http://img.epochtimes.com/
i6/512280653581456.jpg

肯亞山國家公園之森林導覽解說

遠眺肯亞山,高度5,199公尺,為肯亞第一高山

杭州西溪國家溼地公園導覽圖

杭州西溪國家溼地遊船景緻

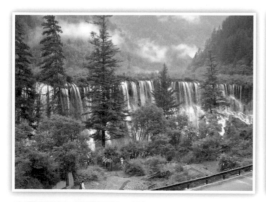

中國四川九寨溝瀑布一景

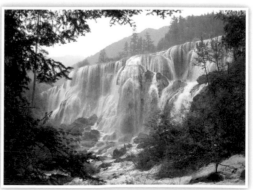

中國四川九寨溝瀑布一景

(三)綜合遺產

兼具文化遺產與自然遺產，同時符合兩者認定的標準地區，為全世界最稀少的一種遺產，至2012年止，全世界只有二十九處，如中國的黃山、秘魯的馬丘比丘等；2012年新增了一處為太平洋群島——帛琉的洛克群島南部潟湖（Rock Island Southern Lagoon）。

(四)非物質文化遺產

2001年，由聯合國教科文組織提出的「人類口述與無形遺產」觀念納入世界遺產的保存對象。由於世界快速的現代化與同質化，這類遺產比起具實質形體的文化類世界遺產更為不易傳承。因此，這些具特殊價值的文化活動，都因傳人漸少而面臨失傳之虞。

中國的黃山

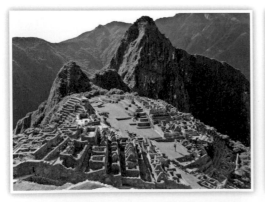

秘魯的馬丘比丘

資料來源：http://cdn.wanderingtrader.com/wp-
content/uploads/2012/07/Machu-
Picchu-Peru.jpg

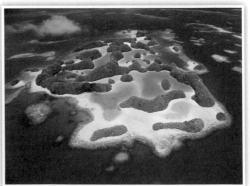

帛琉的洛克群島南部潟湖

　　2003年，教科文組織通過《保護非物質文化遺產公約》，確認非物質文化遺產的新概念，取代人類口述與無形遺產，並設置人類非物質文化遺產代表作名錄。茲將非物質文化遺產之特徵及內容釋義彙整如**表6-4**。

表6-4　非物質文化遺產之特徵及內容釋義

非物質文化遺產	內容釋義
人類口述	它們具有特殊價值的文化活動及口頭文化表述形式，包括語言、故事、音樂、遊戲、舞蹈和風俗等。
無形遺產	
聯合國教科文組織之人類口述與無形遺產代表作。例如：摩洛哥說書人、樂師及弄蛇人的文化場域、日本能劇、中國崑曲等。	

資料來源：作者整理。

二、聯合國教科文組織

　　「全名為聯合國教育、科學、文化組織」（United Nations Educational, Scientific and Cultural Organization），簡稱「聯合國教科文組織」（UNESCO）。

(一)成立日期

　　1.1945年，在英國倫敦依聯合國憲章通過《聯合國教育、科學及文化組織法》。
　　2.1946年，在法國巴黎宣告正式成立，總部設於巴黎，是聯合國的專門機構之一。

(二)相關標誌Logo

　　1.世界遺產標誌。
　　2.聯合國教育、科學、文化組織標誌。
　　3.世界非物質文化遺產標誌。

世界遺產標誌　　聯合國教育、科學、文化組織標誌　世界非物質文化遺產標誌

資料來源：http://en.wikipedia.org/wiki/Intangible_cultural_heritage

三、世界遺產評定條件

(一)文化遺產項目

1. 代表一種獨特的藝術成就，一種創造性的天才傑作。如中國的秦皇陵。
2. 能在一定時期內或世界某一文化區內，對建築藝術、紀念性藝術、城鎮規劃或景觀設計方面的發展產生極大影響。如印度德里胡馬雍古墓。
3. 能為一種已消失的文明或文化傳統提供一種獨特的、至少是特殊的見證。如法國聖米榭爾山修道院及其海灣。
4. 可作為一種建築或建築群或景觀的傑出範例，展示出人類歷史上一個（或幾個）重要階段。如加拿大魁北克歷史區。
5. 可作為傳統的人類居住地或使用地的傑出範例，代表一種（或多種）文化，尤其在不可逆轉的變化影響下，變得易於損壞。如西班牙格拉納達的阿罕布拉宮。
6. 與具特殊普遍意義的事件或現行傳統、思想、信仰或文學作品有直接、實質聯繫的文物建築等。如日本廣島和平紀念館（原爆圓頂）。

(二)自然遺產項目

7. 此地必須是獨特的地貌景觀（land-form）或地球進化史主要階段的典型代表。如具有典型石灰岩風貌的中國黃龍保護區。

8. 必須具有重要意義、不斷進化中的生態過程或此地必須具有維護生物進化的傑出代表。如南美厄瓜多爾的加拉巴哥群島，生物有進化活化石的證據。

9. 必備具有極特殊的自然現象、風貌或出色的自然景觀。如美國大峽谷國家公園（Grand Canyon National Park），向人類展示了兩百萬年前地球歷史的壯觀景色和地質層面。

10. 必須具有罕見的生物多樣性和生物棲息地，依然存活，具有世界價值並受到威脅。如南美秘魯的Manu國家公園，擁有亞馬遜流域最豐富的生物多樣性。

(三)根據「執行世界遺產公約操作準則」

　　世界遺產的遴選共有十項標準，然而在2005年之前，一直以文化的六項、自然的四項，以上分別標示上1～6是判斷文化遺產的標準，7～10是判斷自然遺產的基準。2005年之後，不再區分兩部分標準，而以一套十項的新標準來標示，而其順序亦有些微變動，如**表6-5**所示。

表6-5　世界遺產評定十項標準

2005年	文化遺產標準						自然遺產標準			
前	1	2	3	4	5	6	1	2	3	4
後	1	2	3	4	5	6	7	8	9	10

參考文獻

Certification For Sustainable Tourism, http://www.turismo-sostenible.co.cr/EN/sobreCST/about-cst.shtml

Dari Jesselton ke Kota Kinabalu. Utusan Malaysia. 25 February 2010 [19 May 2013].

Eco Certification Program, http://www.ecotourism.org.au/neap.asp

Fennell D. A. & Weaver D. B. (1997). Vacation farms and ecotourism in Saskatchewan, Canada. *Journal of Environmental Economics and Management, 39*, 97-116.

Green Golbe, http://www.sustainability.dpc.wa.gov.au/CaseStudies/Green%20Globe/green%20globe%20print.htm

Honey, M. (1999). *Ecotourism and Sustainable Development: Who Owns Paradise?* Washington: Island Press.

IUCN官網，http://www.iucn.org/about/

Kota Kinabalu (Capital City). [1 June 2013].

Kota Kinabalu. *ABC Sabah*. [12 August 2009].

Muguntan Vanar. Rapid development in Kota Kinabalu has its drawbacks. The Star, Malaysia. 20 September 2010 [3 January 2011].

Population Distribution by Local Authority Areas and Mukims, 2010 (page 1 & 8). Department of Statistics, Malaysia. [10 April 2012].

Tourism hub set to lift Sabah real estate. TheStar. 11 June 2007 [15 January 2008].

文化部文化資產局，臺灣世界遺產潛力點，〈何謂自然遺產（Natural Heritage）？〉，http://twh.boch.gov.tw/taiwan/qa_detail.aspx?id=7

交通部觀光局（2002）。《生態旅遊白皮書》。

行政院農業委員會，農業知識入口網，〈為什麼樹葉一到秋天就會變成不同的顏色？〉，http://kmweb.coa.gov.tw/knowledge/knowledge_cp.aspx?ArticleId=127324&ArticleType=B&CategoryId=B&kpi=0&Order=&dateS=&dateE=

吳宗瓊（2007）。〈鄉村社區生態旅遊發展模式探討〉。《鄉村旅遊研究》，第1卷，第1期，頁29-57。

維基百科，〈烏魯汝－卡塔楚塔國家公園〉，http://zh.wikipedia.org/wiki/%E7

%83%8F%E9%AD%AF%E6%B1%9D%EF%BC%8D%E5%8D%A1%E5%
A1%94%E6%A5%9A%E5%A1%94%E5%9C%8B%E5%AE%B6%E5%85
%AC%E5%9C%92

澳洲官方旅遊網站，〈尖峰石陣，南本國家公園，西澳州〉，http://www.
australia.com/zht/explore/states/wa/wa-pinnacles-nambung-national-park.aspx

賴鵬智（2009）。〈生態旅遊國外案例〉。野FUN生態實業公司。

生態旅遊
實務與理論

Note

第七章
生態旅遊行程設計

- 生態旅遊之規劃原則
- 低碳旅遊與綠色概念
- 臺灣生態旅遊行程設計
- 國外生態旅遊行程設計

生態旅遊行程設計概念，以追求環境資源保育的目標概念，業者積極推動高規格的生態旅遊活動，而生態旅遊設計之規劃原則包含了與其息息相關的五個組成因子：資源、居民、業者、經營管理者與遊客，透過此五個因子的整合分析與適宜性評估，才能適切的擬定當地之生態旅遊活動。換言之，發展生態旅遊的成功與否，將取決於自然環境資源與當地居民間的協調、當地居民與旅遊活動的協調、旅遊活動及資源保護的協調，以及是否有良好的經營管理組織與計畫，以確實規範使用者、進行環境監測與土地使用管制。

旅遊仲介者在生態旅遊的規劃上，需要來思考如何可以將遊程規劃與環境教育上來並重，當然首重在教育宣導、利用導覽解說的方式，可以讓遊客除了到此一遊外，更加有深刻的體驗及認識，達到預期教育的目的。再者遊客提高了滿意度就會有再遊意願，整體來說，既可保護生態區，並提高當地收入、回饋居民、提升就業機會、生生不息達到永續經營之目的，這是最終的理想與目標。

生態旅遊的規劃原則（示意圖）

生態旅遊的事業規劃原則包含了與其息息相關的五個組成因子：資源、居民、業者、經營管理者與遊客，透過此五個因子的彼此相互間的整合分析與適宜性評估，自然環境資源與當地居民、當地居民與旅遊活動、旅遊活動及資源保護等水平間的協調、互助合作，及良好的經營管理組織與計畫，以確實規範經營管理者及遊客，進行環境監測與土地使用管制，才能適切的擬定當地之生態旅遊活動，成功的發展生態旅遊事業。

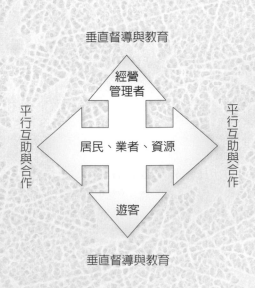

生態旅遊的規劃原則（經營管理）

透過瞭解遊客、居民與業者的認知態度及行為模式，提供經營管理者規劃適當的教育推廣策略，提供適當的環境價值、經濟價值、文化價值觀念，以導正參與者正確的環境倫理觀念、行為規範與學習體驗，並藉由生態旅遊基礎面的健全優勢，達到環境資源的保存與滿足遊憩需求之永續目的，以作為提升非消耗行為之生態旅遊意識，確實推廣生態旅遊活動的成功。

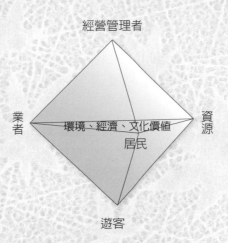

資料來源：臺灣國家公園，http://np.cpami.gov.tw/chinese/index.php?option=com_content&view=article&id=2421&Itemid=35&gp=1

第一節　生態旅遊之規劃原則

真正能確實推廣生態旅遊活動的成功，提升非消耗行為之生態旅遊意識，透過瞭解遊客、居民與業者的認知態度及行為模式，提供經營管理者規劃適當的教育推廣策略，以導正參與者正確的環境倫理觀念、行為規範與學習體驗；並藉由生態旅遊基礎面的健全優勢，達到環境資源的保存與滿足遊憩需求之永續目的。有關生態旅遊之規劃原則分別就資源、居民、業者、經營管理者與遊客等方面說明。

一、資源之適宜性方面

生態旅遊重視資源供給面的開發強度與承載量管制，透過「資源決

定型」的決策觀念，進行基地之生態旅遊適宜性評估。評估指標包括：自然與人文資源之自然性或傳統性、獨特性、多樣性、代表性、美質性、教育機會性與示範性、資源脆弱性。

二、居民、旅遊業者與經營管理者之接受度與參與程度

高規格的生態旅遊活動，其實是包含許多環境使用之限制，諸如應保持地方原始純樸之景觀與生態資源，不因旅遊活動導入而大規模的建設交通與遊憩等相關硬體設施，或大幅度改變既有產業結構，且需力行在地參與，以小規模的旅遊方式帶領活動團體等。因此地方居民與業者之接受度與參與力等程度，應優先評估，評估指標包括：居民對地方的關懷程度、對生態旅遊的接受度、當地主管機關或民間主導性組織之支持態度、居民與業者之參與程度及民間自願性組織之活力。

三、遊客之接受度與願意支付費用

生態旅遊發展成敗關鍵因子之一，尚包括遊客參與層面，因此，規劃生態旅遊時，以遊憩供給面作為評估項目外，且須考量遊客對生態旅遊之接受度與願意支付費用等項目評估，以瞭解遊客對不同標準的生態旅遊產品之接受度與願付支付費用額度，再以遊憩吸引力的觀點，依不同標準生態旅遊產品的安排與提供滿足遊客的生態旅遊體驗，例如提供在地居民之全程導覽與深度解說，以吸引深度生態旅遊者前往。因此，遊客對生態旅遊的認同、對地方環境非消耗性行為的接受程度與願意支付費用額度，均是兼顧地方資源保育與經濟的重要依據。

四、生態旅遊的發展與推廣

　　國內生態旅遊的發展與推廣可分為政府組織與民間團體（可以參考其生態旅遊行程）兩大部分，政府組織有營建署各國家公園、林務局與退除役官兵輔導委員會所經營的森林遊樂區，以及交通部觀光局所屬的國家風景區，長期以來積極投入推動休閒旅遊與生態環境解說教育工作，近年更配合生態旅遊年，規劃推廣許多生態旅遊路線與行程。在民間團體的部分，國內初期有許多民間社團推出主題式自然生態旅遊行程，主要以體驗並欣賞當地的原貌和特色，不以熱門觀光景點為訴求，懷抱關懷與學習的態度，不但替自己的行為負責，也為旅遊地的生態環境負責，國內推廣自然生態之旅的主要民間社團包括：中華鯨豚協會與黑潮文教基金會、中華民國野鳥學會、中華蝴蝶保育協會、中華民國自然步道協會、中華民國濕地保護聯盟、中華民國荒野保護協會等。

　　在生態旅遊活動的推廣與執行方面，為落實推動生態旅遊政策，由公部門相關部會共同分工執行，並依據分工項目，分別提出具體執行措施與權責單位，辦理機關包括：內政部、交通部、教育部、環保署、永續會、農委會、退輔會、原民會、文建會、青輔會、客委會、研考會等。在民間團體部分，則可直接反應社會上不同群體的需求，並維護這些群體的福利，在各自的領域內累積成熟的經驗與能力，必要時更可發揮與群眾直接溝通的技巧，因此這些組織在生態旅遊之推廣與執行扮演相當重要的角色。發展生態旅遊不單只是以當地自然與人文資源的多寡來決定，同時也考慮所有發生的可能性，事前全盤規劃，耐心溝通協調，長期經營管理，讓臺灣永遠青山常在、綠水常流，人與自然、傳統與現在共遊同生，永生永世經營發展。

第二節　低碳旅遊與綠色概念

一、何謂低碳旅遊

所謂「低碳旅遊」即「著重於旅遊行程中的交通方式，需捨棄自用車或小眾運輸工具以達到低碳目的。除了交通外，還包括了自備餐具、食用當地當季飲食及只留回憶、垃圾少等，如此方能真正達到低碳旅遊目的」。另外，低碳環境與旅遊息息相關，碳足跡的應用尺度可大可小，若以個人而言，包含了低碳服裝、低碳飲食、低碳住宿、低碳交通與低碳旅遊。

臺灣碳標籤

(一)低碳服裝

產品100％在地製造來支持本土產業與減少運送里程，產品（含包材）均為綠色環保材質（ECO friendly）。期望為地球永續發展盡一點心力，用平價的環保衣著來推廣綠色穿衣概念。例如「有機棉」，有機棉之定義為：「在停止施撒化學肥料、農藥後經過三年以上的田地所栽培的棉花（非基因改造）稱為有機棉。」

1.有機棉栽培方法不能使用農藥，所

環保標章

環保公園標誌

以必須針對害蟲提出因應對策。

2.栽種有機棉因不能使用化學肥料，故必須採用有機肥料。

3.有機棉的栽培就是在善用自然的氣象條件下進行的。

　　有機棉花種植受到重視，原因是傳統棉花種植使用大量殺蟲劑，以價值計約占全球殺蟲劑市場25%及農藥市場10%。據「持續棉花種植計畫」（Sustainable Cotton Project）指出，要生產3磅（1.5公斤）用來製造T恤和牛仔褲的棉花，需耗用1磅（0.5公斤）化學肥料和農藥，這些化學劑嚴重影響人體健康和環境。研究指出，全球棉花的種植占約全球農地的3%，卻使用了超過25%的農藥，除了採收前的落葉劑外，使用了相當多的劇毒性殺蟲劑與除草劑。棉花田的大量用農藥常常造成地下水被農藥汙染、大量化肥讓土地鹽基化（生產力降低），而棉花的加工過程更依賴許多漂白劑、染料、整染安定劑等化學藥劑，因而排放大量廢水。過程中生產一件T恤所需的棉花使用了1/3磅（150公克：半杯馬克杯）的農藥，這樣的事實開始被採用成標語，環境團體因而開始鼓勵生態友善的有機棉的種植與織造染整加工，這也帶動有機棉被消費者所正視。1英畝（約一個操場大）的有機農田，每年可吸收及儲存7,000磅（3.4公噸）的二氧化碳（CO_2），有效的減少溫室氣體，並對減緩全球暖化有極大的幫助。

(二)低碳飲食

2008年，英國醫學期刊提出了應對氣候變化的飲食方案：

1.選擇當地、新鮮、應季的食物。

2.選擇天然少加工的食品，減少吃肉、乳製品。

3.多吃粗糧、蔬果。

4.不要浪費食物。

食物在製作、加工過程中所排放的碳量遠大於食物最後被運送至各

賣場所排放的碳量。研究指出，在美國食物加工過程所排放之碳量約為全部碳量的83%，而運輸只占了11%。素食並不一定等同相當於低碳飲食，除了不食肉類（或減少肉類食用量）之外，低碳飲食還提倡以下環保的選擇及習慣：

1. 食用當地食物，少吃進口及外地食物，減少運輸上的二氧化碳排放。
2. 選購新鮮、天然、應時節的食物。
3. 少吃乳製品，不浪費食物。
4. 多吃粗糧、糙米及天然未加工的食物。
5. 少吃加工及包裝食品，少吃罐頭食物，因為加工製造過程中及包裝材料都需要用能源生產製造，這些都會產生碳排。
6. 少吃需要冷藏的食物，因冷藏需要消耗能源，也會產生碳排。
7. 簡化烹煮時間，減少能源消耗。

(三)低碳住宿（環保旅店）

行政院於2001年推動「綠建築推動方案」，裡面指出綠建築九大指標：

1. 生物多樣性指標。
2. 綠化量指標。
3. 基地保水指標。
4. 日常節能指標。
5. CO_2減量指標。
6. 廢棄物減量指標。
7. 水資源指標。
8. 汙水垃圾改善指標。
9. 室內環境指標。

環保旅館的定義：「以環境保護為基本前提，永續發展為經營主軸，在盡可能減少對環境造成衝擊下，提供遊客一個舒適、自然、健康、安全的住宿服務措施。在這面臨資源短缺、環保意識抬頭、建造一個具可再回收、再利用、節約資源的旅館概念延伸。」

環保署初步對環保旅館的定義：「以顯而易見的廢棄物減量為主，包括飯店是否推動減少床單與毛巾更換頻率、少提供牙膏與牙刷等拋棄式盥洗用具、做資源回收等。」環保旅館的目標，藉由有效進行環境管理，可使經營者自身達到節省成本、減少資源浪費的益處，更可降低旅館業對環境所帶來的衝擊。鼓勵旅館業者主動進行內部自我環境稽核，並經由對環境持續改善的承諾、汙染預防措施及資源節約等方式來增進旅館業之環境管理績效。

環保署表示，「旅館業環保標章規格標準」主要內容分成7大項：企業環境管理、節能措施、節水措施、綠色採購、一次用產品與廢棄物減量、危害性物質管理、垃圾分類資源回收。

全球第一座最環保及綠化的旅館由「美國綠建築協會」（Leadership in Energy and Environmental Design, LEED）於2007年頒發黃金級認證給位

綠色工廠

綠色商店
資料來源：https://record.niet.gov.tw/Epaper/10382/ep-4.html

環保旅店
資料來源：http://tainan.landishotelsresorts.com/chinese-trad/news_page.aspx?id=2805

節能減碳行動標章

省水標章

節能標章

綠建材標章

綠建築標章

於美國峽谷市（American Canyon）的Gaia Napa Valley Hotel，由華裔人士張文毅所打造，突出的環保理念在於在大廳設置分別標示用水、用電及二氧化碳排放比例的環保指標及太陽能日光管，另將旅館淨收入的12%捐贈給窮人。館內的地毯、燈管及廁所內的磁磚、大理石，都使用回收材料製造；旅館簡介等文宣品，皆使用再生紙質及無生化的油墨印製，並將整間旅館打造成一個大型的環保訊息傳遞場所，積極的傳播環保概念。

(四)低碳交通

減少旅遊碳排，鼓勵民眾多搭乘大眾交通工具，提倡單車活動，除此之外亦積極開發低碳排放的交通工具，如電動自行車、油電混合車等，例如由汽車公司所推出的e-moving電氣二輪車。除了車子的功能外，配件也講求低碳；輪胎製造商推出環保輪胎ECOPIA，減少開車時二氧化碳排放，重要關鍵在於燃油效能，在輪胎設計上若能降低滾動時的阻力，就可以達到更好的燃油效能。

第一座綠色旅館

　　地球上第一座環保旅館，有三個指標：(1)大廳的三個指標鐘；(2)太陽能日光管；(3)旅館淨收入的12%捐贈給窮人。

　　大廳內的三個方鐘，會讓人誤以為是不同時差的時鐘，其實它們分別是二氧化碳釋出量、電能與用水量的「環保鐘」。利用太陽能日光管，透過折射再反光的道理加強光線，且可

第一座綠色旅館

以儲存至晚間使用，因此大廳可以不必開燈，不只在大廳，會議廳與走道等都使用這種天光，節省了26%的電能用量。

資料來源：http://tinoday.pixnet.net/blog/post/23684790-%E5%89%B5%E4%BD%9C%E8%88%87%E6%89%93%E9%80%A0%E7%B6%A0%E8%89%B2%E6%97%85%E9%A4%A8-%E5%BC%B5%E6%96%87%E6%AF%85%E4%BA%BA%E7%94%9F%E7%9A%84%E8%A6%87%E9%81%B8%E9%A1%8C

　　低碳交通的推廣上，希望首要達以下三要求：

1.共乘：以休旅車、遊覽車或火車接駁，大型載具搭乘足夠的乘客。

2.步行：藉由步行，達到近距離的移動及個人適當運動。

3.自行車：最輕便的工具，可以規劃每日適當之騎乘距離，達到運動休閒效果。

(五)低碳旅遊

　　以坪林為例，坪林區擁有豐富之自然景觀與獨特之歷史背景，為強化坪林位於水源保護區且「一家工廠都沒有」之優質特色，於2008年創全國之先開辦「坪林低碳旅遊」，並成立全國第一個低碳旅遊服務中心；結合當地歷史人文特色與自行車道周邊的自然景觀，搭配當地民眾

投入擔任導覽解說，深度感受坪林獨有的人文特色與生態景觀，以新興低碳產業的模式，成功地吸引因北宜高速公路通車而流失的觀光旅遊人潮，活絡坪林當地的經濟發展。坪林低碳之旅也訂定了四個低碳旅遊守則，包括：「走路鐵馬共乘好、自備餐具不可少、當季當地飲食好、只留回憶垃圾少」，來到坪林旅遊的所有民眾，都必須要遵守。

　　推廣民眾瞭解「低碳旅遊」所帶來的無限商機與繁榮遠景外，遊客及當地民眾實際體驗環境生態保護的重要性，期望以低碳旅遊活動規劃之理念──綠色交通、低碳行為、低碳商店、低碳教育、垃圾減量及碳匯券，作為向健康城市及低碳社會永續發展最大動力之基礎。推動成果及效益如下：

1. 低碳特色形塑：由綠色交通（大眾運輸、共乘前往與低碳接駁）、響應低碳（低碳商店）、綠色行為（碳匯券、吃當地吃當季及遊客低碳行為）及生態之美四大主軸作為執行主軸，創造出低碳結合觀光的新作為，提供民眾旅遊的新玩法。
2. 觀光人潮：低碳旅遊活動期間，成功再塑坪林觀光特色，吸引眾

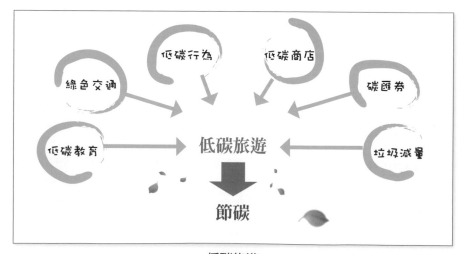

低碳旅遊

多自行前往之遊客。

3.經濟效益：坪林低碳旅遊活動已為坪林帶來約新台幣2,500萬元之商機；自行前往之遊客其經濟效益更為可觀。

4.減碳效益：旅遊行程歷年來減碳計16.8公噸之二氧化碳（以平均每人每次旅遊排碳700g計算）。

5.國際雜誌關注：國家地理雜誌98年3月號編輯部專欄報導。

6.當地民眾參與：規劃成立「低碳觀光發展協會」、景點附近商家響應低碳營業等區總體營造。

環保署於2012年，召開「旅行業環保標章規格標準草案」公聽會，繼推動環保旅館標章後，接著開始推動旅行業環保標章，制定「旅行業環保標章規格標準」，分為金級、銀級與銅級環保旅行業環保標章，在旅行業的低碳旅遊自評表中達到80%的符合度，就可稱為低碳旅遊行程，分述如**表7-1**。

表7-1　低碳旅遊自評表

項目	說明	符合情形
食	1.用餐以蔬食與當季在地食材為原則，不食用保育類動物，降低土地汙染、生態破壞及減少運輸的耗費。	□符合 □不符合
	2.用餐食物中減少罐頭或其他包裝過多的飲食。	□符合 □不符合
衣	1.宣導穿著輕便具環保功能的服裝，以舒適透氣為訴求，便於清洗減少耗能。	□符合 □不符合
	2.宣導減量所攜帶的行李，以降低運輸車輛的能耗。	□符合 □不符合
住	1.選擇當地政府或各機關所推薦的綠色、低碳或環保旅館住宿。	□符合 □不符合
	2.宣導連續住宿同一間房時，以不更換床單及毛巾。	□符合 □不符合
行	1.安排以單車或健行之低碳節能旅遊行程。	□符合 □不符合
	2.提供參與旅遊行程人員到達集合地點之大眾運輸指引或接駁運具，減少自行開車情形。	□符合 □不符合

（續）表7-1　低碳旅遊自評表

項目	說明	符合情形
育	1.旅遊行程中以不違反自然的旅遊場所為主。	□符合 □不符合
	2.納入旅遊場所在地人員作為導引及解說，並提供周遭自然 環境、在地文化、文化遺產之相關資訊與解說給遊客。	□符合 □不符合
樂	1.走入山海城鄉、社區聚落、農場森林、田野濕地去關心 環境生態及人文風情。	□符合 □不符合
	2.安排至當地政府或各機關所推薦的綠色、低碳或環保商 店，提供旅遊當地農特產及工藝紀念品等商品購買。	□符合 □不符合
註：要成為低碳旅遊時，上述自評結果需有80%符合		

二、綠色概念

綠色消費

「綠色消費」（Green Consumerism）最早緣起於消費者意識到環境惡化，進而嘗試透過購買力影響廠商，要求生產對環境衝擊最小的商品。一方面仍能維持消費需求，但同時藉由環保消費行為的實踐，減少對環境的傷害。1994國際「永續消費論壇」（Oslo Symposium on Sustainable Consumption）定義綠色消費為「在不致危害未來世代需求之條件下，使用在生命週期中最小天然資源與有毒物質使用及汙染物排放之產品與服務，以維持人類之基本需求和追求更佳的生活品質」。

在國際間，綠色消費的主張乃發源於德國在1977年推出的「天使環保標章計畫」，1991年國際消費者組織聯盟於世界大會中通過「綠色消費主義」決議案，呼籲全球的消費者體認到自然界生物多樣性與文化多樣性的可貴，將生態意識與綠色消費的觀念帶入消費，以3R（Reduce、Reuse、Recycle）和3E（Economic、Ecological、Equitable）為原則，儘量避免高汙染程度的產品、儘量減少消費。

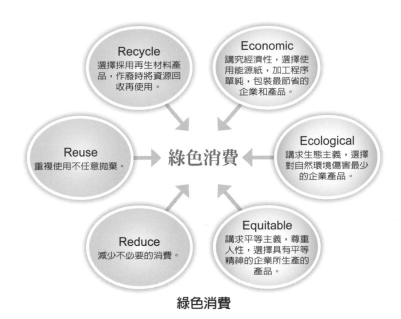

綠色消費

國內綠色消費源自於1990年代，由於「食品」變「毒品」的環境汙染事件頻傳，越來越多的消費者關心起食品的安全問題，例如主婦聯盟自1992年推行綠色消費運動，開始對民眾宣導綠色消費觀念，隨後成立「共同購買」合作社。而綠色消費者合作基金會亦於1993年正式成立。此外，爲促進國民綠色消費，政府部門更推廣各類環境友善標章，如環保署的「環保標章」制度、經濟部能委會的「節能標章」以及經濟部水利署「節水標章」等，透過標章將環境保護表現優良的商品標示出來，以協助消費者辨識有利環境的產品。

早期的綠色消費著重於產品使用過程中對於環境之影響，隨著永續發展的觀念形成，綠色消費逐漸擴大將性別、童工、南北貿易均衡等議題納入，也就是以永續性和更具有社會責任的方式來消費。因此，2000年代左右起，如公平貿易咖啡和服飾、森林管理委員會（FSC）認證的紙類產品、有機棉與PET紗服飾各類產品在臺灣市場上出現，本地食物與農民市集也蓬勃發展，顯示綠色消費的關懷，已從產品本身擴大至生產者、生產地與貿易方式上。

　　國內消費者的綠色消費意識也不斷提升。依據2010年《天下雜誌》的調查顯示，84.7％臺灣受訪者會優先考慮家電產品是否省水省電。86％的臺灣受訪者表示，如果食物在生產過程中會排放很多二氧化碳，他們願意改吃其他食物，或少吃這種食物。而有63％的女性受訪者在意產品包裝是不是環保，材質能不能回收。

　　綠色消費的意義不僅在於產品本身，更重要意義在於將個人與產品背後的遙遠世界相連結；當消費者購買綠色產品時，同時也代表其對於生產者、生產環境和世界經濟體系的關懷，將個人的每日生活與全球社會環境議題相結合，反思進而再轉化為進一步的環境行動。

 ## 第三節　臺灣生態旅遊行程設計

　　臺灣多樣高山、森林、溼地、海洋以及豐富珍貴的生物等自然生態的奧秘，可以瞭解這塊土地生長著古老生物的美麗之島的繽紛風貌，位於亞洲大陸棚東南邊緣，亞熱帶與熱帶交會處的北迴歸線上，四面環海，曾發生多次造山運動，山巒起伏，地形錯綜複雜，氣候則是亞熱帶海洋特性，臺灣島嶼山巒綿亙、溪谷縱橫，海拔高度變化大，造成氣候形成複雜，孕育豐富的物種，呈現出生態環境多樣性的特質，其種類之多與珍貴稀有程度舉世聞名，堪稱是北半球整個生態系的縮影，亦是世界罕見的自然寶庫，包含植物、動物、海岸地質環境、海洋生態等。

一、海岸地質環境

　　臺灣四周環海，海岸線很長，各地海岸景觀不盡相同。

(一)西部海岸

　　西部海岸屬於沙岸，多沙灘、潟湖、沙洲，海岸平直而單調。

◆台南七股北門──濱海生態二日遊

第1天　黑面琵鷺展示館→七股潟湖鹽山→臺灣鹽博物館→南鯤鯓
　　　代天府

第2天　北門遊客中心→北門井仔腳瓦盤鹽田→東隆宮─東隆文化
　　　中心

井仔腳瓦盤鹽田

鹽田景觀

資料來源：隨意窩日誌，佑佑皮皮.home

◆中彰、西海岸小資慢遊三日之旅

第1天　東豐鐵路綠色走廊→單車漫遊踩風時間→體驗台中霧峰921
　　　地震園區→高美濕地看夕陽

第2天　鹿港古蹟深度巡禮天后宮→古蹟保存區（隘門、半邊井、
　　　石敢當、龍山寺、摸乳巷）→民俗文物館

第3天　溪湖糖廠乘坐五分小火車→田尾公路花園（騎賞花專車遊
　　　田尾拈花惹草）→海底神宮觀彰化福興、貝殼廟→王功漁
　　　村文史探索（蚵藝DIY、王功漁港外圍景觀巡禮、蚵田、
　　　潮間帶尋寶）

高美濕地看夕陽
資料來源：愛做夢的呆子，h t t p : / /
richsu1976.blogspot.tw/2012/06/
blog-post_14.html

蚵田
資料來源：朝山國民小學，http://www.
csps.hc.edu.tw/local/image/quag/
big/007.JPG

(二)東部地區

東部地區屬於岩岸，高山與深海相鄰，岩岸平原狹窄。

◆台東花蓮奇幻之旅

第1天　台東市黑森林（騎自行車）→小野柳遊憩區（欣賞海蝕地形）→水往上流→都歷遊客中心、阿美族民俗中心（體驗旮亙樂團樂舞表演）

第2天　成功鎮（旗魚海鮮料理）→三仙台→八仙洞→北迴歸線→芭崎休息區→花蓮市區觀光

小野柳遊憩區龜陣岩
資料來源：h t t p : / / 1 . b p . b l o g s p o t . c o m / -
zQoKE65xh5E/TUT2CR-Y7NI/
AAAAAAAAKG4/0RzqNNPYfsw/
s1600/IMG_0037.JPG

◆太魯閣生態之旅

第1天　台北→雪山隧道至羅東→蘇澳→莎韻之鐘公園→清水斷崖
　　　→太平洋與山海美景→太魯閣遊客中心（多媒體簡報、展
　　　示館、風味午餐）→大理岩峽谷風光、燕子口、九曲洞、
　　　砂卡礑步道→原住民歌謠教唱、匯德隧道觀星

第2天　騎腳踏車輕鬆遊賞崇德蘇花海岸→觀賞日出、定置漁場、
　　　魚獲→布拉旦社區、生態步道、三棧溪→富世村太魯閣族
　　　傳統編織手工藝DIY→台北

清水斷崖
資料來源：http://taiwan.net.tw/
　　　　　m1.aspx?sNo=0001124&id=2228

砂卡礑步道
資料來源：隨意窩日誌，砂卡礑步道

三棧溪
資料來源：花蓮觀光資訊網，http://tour-
hualien.hl.gov.tw/Portal/Content.as
px?lang=0&p=005020001&area=1
&id=79

(三)北部海岸

北部海岸屬於岩岸，岩石岬角與海灣相間，是臺灣海岸中最曲折的一段。

◆北觀深度之旅

第1天　碧砂漁港→黃金瀑布→黃金博物園區→九份老街

第2天　南雅地質步道→鼻頭角步道→鼻頭角燈塔→龍洞灣公園（鼻頭－龍洞地質公園）→和美漁村→濱海自行車道→福隆海水浴場

第3天　靈鷲山無生道場→卯澳漁村→卯澳石頭古厝建築之美→三貂角燈塔→大里遊客中心→草嶺古道

南雅地質步道

資料來源：http://forestlife.info/Onair/378.htm

靈鷲山無生道場

(四)南部海岸

南部海岸也屬於岩岸，以珊瑚礁地形為主。

◆墾丁三日遊

第1日　遊森林遊樂區→社頂自然公園→青年活動中心及青蛙石步道→小灣海水浴場→龍磐公園觀星

社頂自然公園小裂谷

資料來源：旅遊資訊網，http://travel.
network.com.tw/tourguide/point/
showpage/m137204.html

太白天聲

資料來源：http://tinlovepiano.pixnet.net/
album/photo/122411622-%E6%9
D%B1%E5%BC%95%E9%85%
92%E5%BB%A0%E3%80%81%
E6%93%82%E9%BC%93%E7%
9F%B3%E3%80%81%E5%A4%
AA%E7%99%BD%E5%A4%A9
%E8%81%B2

第2天　船帆石→砂島貝殼砂展示館→鵝鑾鼻公園→龍磐公園→風
　　　　吹砂→恆春古城→國立海洋生物博物館→出火、燈塔、墾
　　　　丁路夜遊

第3天　瓊麻工業歷史展示區→龍鑾潭自然中心→後壁湖遊艇港→
　　　　貓鼻頭公園→白砂戲水→關山觀景→西海岸各景點

(五)附近離島

　　臺灣附近的離島也是極佳的地質教室，如澎湖群島玄武岩方山、金
門的花崗岩地形、馬祖的海蝕景色都是相當奇特的地形奇景。

◆馬祖生態探索四日遊

第1日　中柱港（東引）→烈女義坑（東引）→太白天聲→東湧燈
　　　　塔→東引酒廠→中柱島

第2日　猛澳港→福正沙灘（東莒）→東莒燈塔→大浦聚落→青帆
　　　　港（西莒）→西坵→樂道澳→蛇山→菜埔澳

第3日　福澳港→仁愛村澳口→鐵堡（南竿）→五三據點→西尾水
　　　　試所

第4日　福澳港→白沙港出發（北竿）→午沙步道→大坵島

◆ 澎湖三日完全之旅

第1天　北環→中屯風車→通梁古榕→跨海大橋+仙人掌冰→小門鯨
　　　　魚洞→西台古堡→西嶼燈塔（漁翁島燈塔）→歐船長夜釣
　　　　小管（含晚餐）→市區吃宵夜

第2天　東海休閒農業浮潛→牽罟（澎湖傳統捕魚法）→潮間帶踏
　　　　浪（捉螃蟹拾貝）海釣→逛市區→西瀛虹橋

第3天　南海二島（望安七
　　　　美）搭船出發→望安
　　　　→綠蠵龜保育中心、
　　　　鴛鴦窟、天台山、花
　　　　宅古厝、網垵口沙灘
　　　　→七美望夫石、大獅
　　　　風景區、雙心石滬→
　　　　中央老街

雙心石滬
資料來源：http://shenlauinlife.blogspot.
tw/2012/10/77.html

二、動、植物生態

　　臺灣是一個物種多樣性極高的島嶼，蘊藏數量龐大、種類繁多的
動植物生態，有些生態資源更是世界少有，如有如德國一樣的黑森林、
三千至六千萬年前的植物——紅豆杉、紅樹林、臺灣水韭、罕見的高海
拔草原景觀、地球上最古老的青蛙——山椒魚、臺灣黑熊、帝雉、櫻花
鉤吻鮭等，除此之外，您也可以欣賞到杜鵑、櫻花、楓紅等美景。這
種多樣性的物種生態，在政府規劃的國家風景區、森林遊樂區、國家公
園、自然保護區等，這些是臺灣自然生態戶外博物館。

三、賞蝶方面

全世界約有一萬七千種蝴蝶，臺灣可見的蝴蝶將近400種，是全世界單位面積擁有蝶種最多的地方，其中約50種是特有種。主要野外賞蝶處有：新北市烏來的桶後溪谷與娃娃谷；三峽的滿月圓森林遊樂區；陽明山國家公園；北橫公路的角板山、巴陵與拉拉山；太平山的棲蘭；中橫公路的谷關、梨山、碧綠溪與翠峰；埔里附近的南山溪與惠蓀林場；南投縣的溪頭杉林溪；高雄市茂林區的紫蝶幽谷；高雄市美濃區附近的六龜黃蝶翠谷；墾丁的社頂公園與南仁山生態保護區；台東的蝶道型蝴蝶谷等。

四、賞鳥部分

臺灣由於溫暖多雨，植物茂盛，適合各種鳥類棲息，加上位於太平洋西岸鳥類遷移南來北往必經的路徑上，留鳥、候鳥共有四百四十種，黑面琵鷺、燕鷗等特有鳥類均可在臺灣見到其蹤跡。**表7-2**為臺灣四季常見鳥類及其出現地區。

(一)北部

關渡自然公園→金山及野柳→陽明山國家公園→烏來→石門水庫→拉拉山→宜蘭下埔→蘭陽溪口→宜蘭鳩之澤→武陵農場→梨山

關渡自然公園人工溼地

資料來源：http://www.taipei.gov.tw/ct.asp?
xItem=990088&ctNode=20823
&mp=100039

表7-2　臺灣四季常見鳥類及其出現地區

季節	名稱	出現地區
春季	冠羽畫眉	通常成群出現於中、高海拔之闊葉及針葉混合林之中、上層。主要以植物種子、果實及昆蟲為食。
	臺灣藍鵲	常成小群出現於中、低海拔之闊葉林及次生林中。以植物之果實、兩棲類及其他小型哺乳類為食。
夏季	仙八色鶇（八色鳥）	出現於低海拔山區之樹林中。常於地面跳躍，啄食地上昆蟲、蚯蚓等食物。
	水雉	出現於池塘、湖泊、沼澤、菱角田及芡實田等水域地帶。常成小群漫步於水生植物葉上。
	黑嘴端鳳頭燕鷗	目前已知夏季在馬祖列島中的無人小島築巢繁殖。以海中小型魚蝦為食。
秋季	赤腹鷹	春、秋於山區出現。以小型動物鳥類、昆蟲、魚類等為主食。
	灰面鵟鷹	春秋兩季於中部山區成群出現、過境。主要以小型動物、鳥類、昆蟲、魚類等為食。
冬季	黑面琵鷺	通常單獨或成小群出現於海岸附近、河口、沙洲等淺水地帶。超過全世界族群量50％的個體棲息於臺灣西部台南曾文溪出海口、與鄰近漁塭及濕地。以扁平湯匙狀的長嘴撈取魚蝦為食。
	高翹	出現於海岸附近之水田、魚塭、沼澤等淺水地帶。以魚類、昆蟲及植物之嫩葉、種子為食。

賞鳥用品一覽表

①雙筒望遠鏡（必備）　　　　　②單筒望遠鏡及腳架（如果必要的話，不要忘了快速雲台）

③圖鑑（最適用的一本）　　　　④筆記本

⑤筆　　　　　　　　　　　　　⑥錄音機及錄音帶

⑦面紙、衛生紙　　　　　　　　⑧帽子

⑨防曬油　　　　　　　　　　　⑩防蟲藥

⑪水壺　　　　　　　　　　　　⑫手電筒及備用電池

⑬鬧鐘或具有鬧鈴的手錶　　　　⑭換洗衣物（以塑膠袋包裝）和舊毛巾

⑮備用塑膠袋　　　　　　　　　⑯雨傘（或是雨衣）

⑰外傷藥及OK蹦　　　　　　　 ⑱備用眼鏡（太陽眼鏡）

(二)中部

第1天　台中→惠蓀林場→梅峰→瑞岩溪→合歡山→奧萬大森林遊
　　　　樂區

第2天　台中→大雪山森林遊樂區→八仙山森林遊樂區→漢寶及福
　　　　寶溼地

(三)南部

第1天　嘉義特富野→阿里山→玉山國家公園塔塔加鞍部→鰲鼓溼地

第2天　鳳山水庫→藤枝→扇平→曾文溪口→四草→官田水雉教育
　　　　園區

大雪山森林遊樂區
資料來源：http://haowei-tang.blogspot.
　　　　　tw/2012/12/blog-post_26.html

鰲鼓溼地
資料來源：http://www4.yunlin.gov.
　　　　　tw/pubprogram/upload/
　　　　　imgprview.jsp?file=/pubyunlin/
　　　　　news/201210161018040.jpg&fla
　　　　　g=pic&tablename=NewsFile&se
　　　　　rno=201210160001&detailno=1

(四)東部

第1天　太魯閣國家公園→鯉魚潭→花蓮溪口→銅門→富源森林遊
　　　　樂區

樂山林道
資料來源：http://chialiwu.blogspot.
tw/2012/11/blog-post_13.html

第2天　瑞穗→大坡池溼地→利嘉林道→知本森林遊樂區→樂山林
　　　　道
第3天　宜蘭→松羅步道→見晴步道→鐵杉林步道→茂興古道→太
　　　　平山

(五)多天數建議行程

陽明山國家公園→大雪山森林遊樂區→八仙山森林遊樂區→奧萬大
森林遊樂區→梅峰→瑞岩溪→合歡山→雲林湖本村→鰲鼓

高雄→曾文溪口→台南四草→官田水雉教育園區→特富野→阿里山
→玉山國家公園塔塔加鞍部→寶來溫泉→藤枝→扇平

五、海洋生態

臺灣四面環海，海洋生物資源無論數量或是種類都相當豐富。如
墾丁與綠島四周海域溫暖、清澈，是最適合珊瑚生長的環境，五顏六
色、奇形怪狀的各類珊瑚，除了將海底點綴成宛如龍宮後院的大花園
外，也提供優良的生態環境，吸引各色各類的熱帶魚悠遊其間。澎湖縣
的望安、東嶼坪，以及台東縣的蘭嶼等地區，可以發現綠蠵龜上岸產卵
現象。此外，臺灣鯨豚出現的地點以東海岸為主，集中在宜蘭、花蓮、
台東外海，有六成以上臺灣可見的鯨豚種類都在這裡，出航發現率高

達90%，船上並有專人負責解說。這是一個美麗的熱帶島嶼與生態的寶庫，漫遊這裡，不管是走入林間、下到溪床，或是到環島四周海域，隨處均可以見到美麗的自然生態。

第四節　國外生態旅遊行程設計

一、極光之旅

(一)阿拉斯加極光

第1天　費爾班（美國）

第2天　費爾班→北方極地博物館→阿拉斯加大油管→珍娜溫泉→冰雕博物館 →午夜北極光

第3天　珍娜溫泉→莫里斯湯普森文化中心→黃金心臟公園→午夜北極光

第4天　極圈探險之旅（午夜極光）或冰上釣魚→午夜極光

阿拉斯加大油管

午夜北極光

資料來源：http://case.ntu.edu.tw/blog/wp-content/uploads/2010/09/Studiolit@flickr.jpg

第5天　費爾班→狗拉雪橇體驗→北極聖誕老人村→湖濱極光觀測小屋

第6天　希利小鎮→丹奈利國家公園生態科學研究所→極光列車體驗→塔基那

第7天　塔基那→瓦西拉→迴轉灣景觀公路→阿利阿斯卡登山景觀纜車

第8天　阿利阿斯卡度假山莊→阿拉斯加動物園→安克拉治市區觀光

(二)北歐極光

第1天　斯德哥爾摩（瑞典）

第2天　斯德哥爾摩→露利亞→凱米（冰雪城堡節）→午夜極光

第3天　凱米→極地破冰船→羅宛晶米→午夜極光

第4天　羅宛晶米→雪上摩托車、哈士奇雪橇、聖誕老人村→午夜極光

第5天　羅宛晶米→紫晶礦山→莎麗薩卡→極光玻璃屋→午夜極光

第6天　莎麗薩卡→伊瓦洛→赫爾辛基→詩麗雅號→斯德哥爾摩

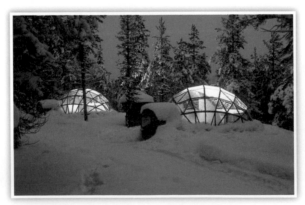

極光玻璃屋

資料來源：http://photo.hebnews.cn/2014-08/17/content_4109778.htm

極　光

　　極光（Aurora; Polar light; Northern light）出現於星球的高磁緯地區上空（距地表約100,000～500,000公尺；飛機飛行高度約10,000公尺），極光是在高緯度（北極與南極）的午夜天空中，帶電的高能粒子和高層大氣中的原子碰撞造成的發光現象，在地球上它們被地球的磁場帶進大氣層，是一種絢麗多彩的發光現象，大氣層空氣粒子的成分，碰撞到氧會釋放出綠光及紅光，碰撞到氮則會呈現藍光與紫紅色光芒，最容易被肉眼所見為綠色。接近午夜時分，晴空萬里無雲層，在沒有光害的北極圈附近才看得見，並不是只有夜晚才會出現，因其日出太陽光或其他人為光線接近地面或亮過於極光之光度，故肉眼無法看得到。在南極圈內所見的類似景象，則稱為「南極光」，傳說中看到極光會幸福一輩子；若男女情侶一起同時看到極光則會廝守一輩子，所以很多日本情侶都兩人一起同行看極光，當看到時雙方眼眶都泛著喜悅的淚水。

二、非洲肯亞動物大遷徙

第1天　奈洛比（肯亞）

第2天　阿布岱爾國家公園→赤道區→奈瓦夏湖獵遊

第3天　奈瓦夏湖納→納庫魯湖國家公園→獵遊

第4天　奈瓦夏湖→馬賽馬拉動物保護區→獵遊

第5天　馬賽馬拉動物保護區→獵遊

第6天　馬賽馬拉動物保護區→獵遊

第7天　馬賽馬拉動物保護區→獵遊

第8天　馬賽馬拉動物保護區→長頸鹿動物保育中心→奈洛比

　　肯亞的生態旅遊世界聞名，馬賽馬拉動物保護區是世界上最知名的動物生態區。阿布岱爾國家公園是觀賞夜間動物活動的行程。奈瓦夏湖國家公園是淡水湖搭船獵遊，觀看鳥類及河馬的生活習性，如鸕鷀、

奈瓦夏湖獵遊

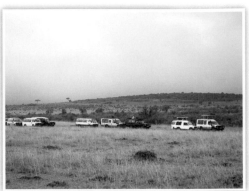

馬賽馬拉動物保護區獵遊

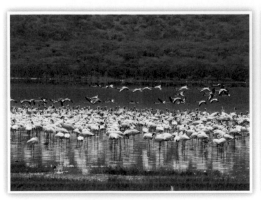

紅鶴

琵鷺

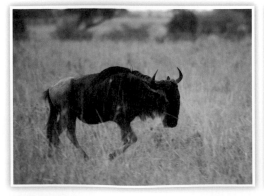

黑尾牛羚

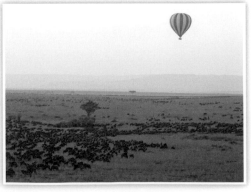

黑尾牛羚遷徙

魚鷹與冠晃鶴。納庫魯湖國家公園觀看鹽鹼湖的鳥類生態，如紅鶴及琵鷺，也是黑白犀牛保護區。馬賽馬拉動物保護區是每一年百萬隻黑尾牛羚與斑馬演出令人驚心動魄的動物大遷徙與渡過尼羅鱷地盤的馬拉河。長頸鹿動物保育中心是為了保育瀕危絕種的羅式長頸鹿（Rothschild's Giraffe）而成立。

三、紐西蘭

第1天　基督城

第2天　基督城→奧馬魯神仙企鵝保護區→莫拉奇圓石海灘→但尼丁

第3天　但尼丁市區觀光→蒂阿瑙螢火蟲洞

第4天　蒂阿瑙→米佛峽灣巡航→皇后鎮

第5天　皇后鎮→箭鎮→卡瓦勞橋→皇后鎮天際纜車

第6天　皇后鎮→塔斯曼冰河遊船→庫克山國家公園

第7天　庫克山→蒂卡波湖→艾希伯頓→基督城

米佛峽灣巡航

資料來源：http://nandabeto.com/produto/
cruzeiro-em-milford-sound/

塔斯曼冰河遊船

資料來源：http://www.hermitage.co.nz/en/trade-
and-media?category=Press+Releases

第8天　基督城花園城市市區觀光→亞芳河浪漫撐篙船→南極中心
　　　→紙教堂

　　紐西蘭生態旅遊規劃奧馬魯保護區是以保護神仙企鵝為主的區域，
在此可以瞭解到企鵝的生態。莫拉奇圓石海灘是於幾百萬年前開始成形
的海邊巨石。蒂阿瑙螢火蟲洞，有專業英語導遊講解，可以看到螢火蟲
的四階段生命過程，並可在此洞穴瞭解石灰石地形（喀斯特地形）所形
成的鐘乳石與石筍石柱。米佛峽灣則是冰河時期，因地心引力作用，冰
河往海邊移動延伸，因地面承受不了冰河的重量，土地崩塌所形成的地
形。庫克山國家公園內的塔斯曼冰河遊船，可以近距離接觸冰河。紙教
堂是2012年基督城地震後重建，耗資紐幣500萬元，估計可使用20年至
30年的紙教堂，係由日本建築師Shigeru Ban所設計（臺灣南投紙教堂也
是此建築師所設計），此座等邊三角形的教堂，由厚紙木板及狀似玻璃
的材質組建而成。

紐西蘭基督城震後重建的紙教堂
資料來源：大紀元電子日報。

參考文獻

Ministry of the Environment Norway. 1994. Symposium Sustainable Consumption. Oslo: Ministry of the Environment Norway.

Oslo Rountable on Sustainable Production and Consumption. Linkages. 2011/7/25, http://www.iisd.ca/consume/oslo004.html

大紀元電子日報，http://www.epochtimes.com.tw/n68278/%E5%9F%BA%E7%9D%A3%E5%9F%8E%E9%9C%87%E5%BE%8C%E9%87%8D%E5%BB%BA-%E7%B4%99%E6%95%99%E5%A0%82%E5%AE%8C%E5%B7%A5.html

中華民國野鳥學會，〈鳥影尋蹤〉，http://www.bird.org.tw/index.php/2011-09-04-15-41-22/2011-09-05-15-06-14

太魯閣國家公園，〈建議遊程〉，http://www.taroko.gov.tw/zhTW/Content.aspx?tm=1&mm=2&sm=4&page=8-1#up

加利利旅行社，〈北歐極光10日〉，http://www.galilee.com.tw/chinese/02_itinerary/06_daily_detail.aspx?TTD=4062

巨匠旅遊，〈華航紐西蘭庫克山國家公園雙皇后花舞曲-典藏南島10天〉，http://www.artisan.com.tw/TripIntroduction.aspx?TripNo=T20140827000001&Date=2014%2f12%2f13&type=CI

交通部觀光局，〈生態之旅〉，http://taiwan.net.tw/m1.aspx?sNo=0001038

交通部觀光局，〈野柳〉，http://taiwan.net.tw/m1.aspx?sNo=0001038&id=2890&jid=535

冶綠生活服飾有限公司，〈認識有機棉〉，http://www.wildgreen.com.tw/?%E8%AA%8D%E8%AD%98%E6%9C%89%E6%A9%9F%E6%A3%89,42

呂正成（1994）。《綠色消費者之消費行為研究——以主婦聯盟會員為例》。臺灣大學企業管理研究所碩士論文。

東光部落格，〈蝴蝶與自然生態教育〉，http://blog.dgps.kh.edu.tw/blog/yuan/resource/19/430/10204

東部海岸國家風景區管理處，http://www.eastcoast-nsa.gov.tw/Portal/Content.aspx?lang=0&p=005010001

花東小資遊Blog，〈中彰、西海岸小資慢遊三日之旅〉，http://www.696tt.tw/blog/post/185656257

柴松林（2001）。〈綠色消費主義〉。《環保標章簡訊》，第25期，頁4-5。

馬祖國家風景區，〈生態探索四日遊〉，http://www.matsu-nsa.gov.tw/User/
　　Article.aspx?a=105&lang=1

痞客邦，莎莉哈小姐，〈澎湖三天兩夜行程規劃*總覽篇（含租車、住宿等
　　費用資訊）〉，http://saliha.pixnet.net/blog/post/95372038-*%E6%BE%8E
　　%E6%B9%96%E4%B8%89%E5%A4%A9%E5%85%A9%E5%A4%9C%E8
　　%A1%8C%E7%A8%8B%E8%A6%8F%E5%8A%83*%E7%B8%BD%E8%
　　A6%BD%E7%AF%87(%E5%90%AB%E7%A7%9F%E8%BB%8A,%E4%B
　　D%8F%E5%AE%BF

臺灣阿拉斯加觀光旅遊推動小組，〈阿拉斯加旅遊專題〉，http://www.
　　alaskatours.org.tw/alaska_winter.htm

臺灣國家公園，〈生態旅遊的規劃原則〉，http://np.cpami.gov.tw/chinese/
　　index.php?option=com_content&view=article&id=2421&Itemid=35&gp=1

臺灣環境資訊協會，薛郁欣，〈永續林業——FSC認證機制與生物多樣性〉，
　　http://e-info.org.tw/node/23434

澎湖國家風景區管理處，http://www.penghu-nsa.gov.tw/user/Article.
　　aspx?Lang=1&SNo=04001314

蕭富元（2010）。〈臺灣綠色消費大調查〉。《天下雜誌》，第450期，頁
　　166-170。

隨意窩日誌，〈砂卡礑步道〉，http://blog.xuite.net/sunrise3579/
　　wretch/219191936-%E8%8A%B1%E8%93%AE%E4%B8%83%E6%98%
　　9F%E6%BD%AD%E2%94%82%E8%8A%B1%E8%93%AE%E9%A3%A
　　F%E5%BA%97%E2%94%82%E8%8A%B1%E8%93%AE%E4%BD%8F
　　%E5%AE%BF%E2%80%A7%E5%92%8C%E6%98%87%E6%97%AD%E
　　6%97%A5%E6%9C%83%E9%A4%A8-%E6%99%AF%E9%BB%9E%E4%
　　BB%8B%E7%B4%B9%EF%BC%8C%E7%A0%82%E5%8D%A1%E7%A4
　　%91%E6%AD%A5%E9%81%93

隨意窩日誌，〈藍天碧海~南雅奇岩、鼻頭角燈塔步道〉，http://blog.xuite.
　　net/kingdom689/wretch/87959674-%E8%97%8D%E5%A4%A9%E7%A2%
　　A7%E6%B5%B7~%E5%8D%97%E9%9B%85%E5%A5%87%E5%B2%A9
　　%E3%80%81%E9%BC%BB%E9%A0%AD%E8%A7%92%E7%87%88%E
　　5%A1%94%E6%AD%A5%E9%81%93

隨意窩日誌，佑佑皮皮.home，〈臺灣最古老的「井仔腳瓦盤鹽田」～免費

遊鹽鄉〉，http://blog.xuite.net/xalekd/940109/56763782-%E3%80%90%E5
%8F%B0%E5%8D%97%E5%8C%97%E9%96%80%E3%80%91%E5%8F%
B0%E7%81%A3%E6%9C%80%E5%8F%A4%E8%80%81%E7%9A%84%
E3%80%8C%E4%BA%95%E4%BB%94%E8%85%B3%E7%93%A6%E7%
9B%A4%E9%B9%BD%E7%94%B0%E3%80%8D%EF%BD%9E%E5%85
%8D%E8%B2%BB%E9%81%8A%E9%B9%BD%E9%84%89

第八章
生態旅遊導覽與解說

- 導覽解說定義與功能
- 生態旅遊導覽解說資源與媒體
- 生態旅遊導覽解說規範

　　自然資源的保護與旅遊，生態旅遊的內涵，乃自然資源得以保護以及提供基本的服務設施，係須透過入園收費、稅收或相關的管制措施所致，而在評估保護措施與旅遊間的經營管理指標則有：遊客中心、園區導覽手冊、被動式解說設施、自導式解說設施、入園設施品質、入園許可管制、入園收費、特許使用權、保育工作的經濟貢獻及環境教育的貢獻。另一方面，仍須包括旅遊業者在行程設計上的安排，如遊客人數、旅行團的參訪次數等，以及進一步引導遊客到地方消費，協助地方收入。

　　生態旅遊可落實的目標有：提供居民與遊客的環境教育、增加居民與資源保育的經濟收入、資源保育及地方凝聚力。其中環境「教育」就是利用「解說」來進行，以達到規範遊客行為、認識動植物特徵及建立正確的保育觀念。遊客對於當地文化與自然環境的尊重態度是相當重要的，由於遊客的尊重與環境倫理觀念，則生態環境的使用將會適度，且不致被大肆破壞，生態資源則被予以保育。為導正遊客正確的環境倫理觀念，環境解說教育將是重要的經營管理策略。

宜蘭頭城農場環境教育

第一節　導覽解說定義與功能

一、導覽的定義與功能

(一)導覽的定義

　　「人」的導覽，其帶領者稱為「導覽員」或「解說員」（docent、interpreter、guide）。導覽的英文docent一詞，則係出自拉丁文docere，為「教授」（to teach）之意。而interpretation（解說）源自拉丁文interpretatio，為「仲介」、「解釋」之意。

場區設置專業導覽人員

　　「導覽」最早用在國家公園，而且是所有解說技術最古老的一種（Ambrose & Paine, 1993）。1987年藍燈書屋出版的英文辭典中，將「導覽員」定義為：「一個知識豐富的引導者，是引導觀眾如何參觀博物館，並針對展覽提出解說論述之人」（劉婉珍，1992；余慧玉，1999）。而波士頓美術館的秘書——吉爾門（Gilman），早在1951年美國博物館協會的年會上，首度引用了「docent」一詞，稱呼負責博物館教育之義務工作人員。

景點區設置專業導覽人員

　　吳偉德指出，「導覽人員對於來訪者的服務工作，主要目的是迅速使來訪者與目標物拉近距離，使其有通俗的認識與深刻的體驗，除了達到教育與學習的目的，還需有些娛樂的效果，這是一種經驗累積的能力，而轉化昇華為一種藝術的表現，導覽與解說最大的不同在於——導覽一定有目標物，解說則不然」。

　　廣義的導覽，係指「一種引導旅客或旅客認識自然人文環境，或展覽標地的事務之技術，且須透過一位專業且經過訓練此展覽標地的事務之導覽人員解說，使旅客能迅速進入此情境」（張明洵、林玥秀，1992）。在導覽活動中，應包含資訊的、引導的、教育的、啓發性的服務。

　　一般的導覽指是駐當地或是定點導覽解說員，當旅客到達當地進行預約或申請聘僱專業導覽人員，則分強制派遣及非強制派遣，需付費及免付費等方式，如表8-1所示。

表8-1　國家區域美術館及博物館導覽人員派遣方式

強制派遣	大部分歐洲區域的美術館及博物館需強制派遣，且須付費；中國大陸部分需強制派遣，不須另行付費。
非強制派遣	大部分美洲、大洋洲區域的美術館及博物館，無強制派遣，但如派遣，要另行付費。

大陸內蒙博物館導覽員（強制派遣）

(二)導覽的功能

透過專業導覽技巧使旅客迅速融入其中，是導覽人員的天職。讓人感動或接收更多的知識，達到探索美好事物的境界，唯因文化的不同，在進行專業導覽前，必須與導覽人員先進行溝通，如時間的控制、導覽的範圍及解說的重點等。

曾是新武器大觀的主持人，現為卡內基訓練大師黑幼龍提到：「決定我們能做什麼事的是──能力，決定我們能做多少事的是──抱負，決定我們能做得多好的是──態度。」因此，一個導覽人員要做好導覽解說工作，態度非常重要，以下幾點必須注意：

1. 導覽人員要瞭解自己在工作時的身分，是教育者也是服務人員，更是親善大使，主要工作是負責導覽解說及服務人群，包含各項安排，如景點行程、參觀路徑與引人入勝等，同時也兼具負責對旅客的熱情服務、旅程順暢、人身安全等相關事宜。

烏魯木齊維吾爾族導覽人員

2. 導覽人員必須走在時代尖端。科技進步，引發現代爆炸型的知識，並帶給現代人無限的想像空間。因此，造成全世界的旅遊熱潮，旅客的需求也愈來愈多，導覽人員不但要上知天文下知地理、歷史典故、正傳野史、宗教信仰、國際大事等學富五車的知識，還要不斷地學習，充實自我，虛心求教，才能得到尊榮尊

香港迪士尼導覽人員解說早期電影製作方式

敬，一生受用。

3.導覽人員面對旅客不同的年齡、不同的族群、不同的訪問目的，都要進行事前的瞭解及準備，可以利用不同的表達方式，達到各階層不同的需要以至賓主盡歡。

4.導覽人員在旅客離境時，要對整個行程內容進行檢討與分析，並反應回報公司，把好的、適用的保留下來，彙集成冊接續傳承，作為日後案例分析，對後進人員有加倍的幫助。

導覽人員具有傳達知識要素及服務的功能與特性，說明如**表8-2**。

表8-2　導覽人員知識要素及服務功能表

區分	種類	說明
知識要素	旅遊知識	交通指示、通訊聯繫、貨幣使用、食宿安排、季節氣候。
	解說知識	歷史、地理、文學、建築、宗教、民俗、動植物等知識。善於解說中的娛樂傳達、帶動氣氛、人員互動、角色扮演。他國國人與本國人民之間生活方面交換心得，語言差異講解及俚語精髓的對話。
	人際關係	熟習國際禮儀，應對進退得宜才能獲得訪客人員敬重。
服務特質	服務效益	發展觀光事業是國際趨勢，亦是國家經濟來源之一，提高觀光服務品質，樹立良好的形象，旅客有口碑，可提高重遊率。導覽人員是接觸訪客人員第一線的人員，為成敗關鍵的守護者。文化效益上，導覽人員的服務，可促進文化交流。如不能滿足旅客對該國文化的認知，則服務的效益將大打折扣。國際觀光是國民外交的環節，使訪問人員對該國人民生活水準、文化及道德觀與其他國家相互比較，並對外宣傳。
	服務特性	應真誠好客、熱心服務，使訪問者有賓至如歸之感，並在工作範圍內主動積極配合。滿足及尊重對方，不崇洋媚外。

資料來源：作者整理。

二、解說的定義與功能

(一)解說的定義

　　解說（interpretation services）是一種教育性的活動，其結合環境生態、保育、遊憩體驗等對自然環境的說明；即將自然景觀或歷史文化古蹟等資料轉變成可吸收性的及娛樂性的各種方法與技巧，使遊客在歡愉、輕鬆的遊憩氣氛下，獲得知識及產生環境保育的觀念與實質的行動。

　　解說是一種訊息服務、引導服務、教育服務、娛樂服務、宣傳服務、靈感服務，藉由原生資料及媒體的利用，賦予人們新的理解力、洞察力、熱誠和興趣（歐聖榮，1984；引自林晏州，2002）。解說主要是協助遊客對環境的認識、瞭解及欣賞，使其獲得豐富的遊憩體驗，並讓遊客得知管理單位的職責，促進遊客與管理單位間的溝通，使遊客瞭解當地環境的重要，減少對資源的衝擊及破壞，使自然資源的經營更加完善。

　　解說是國家公園經營管理的一種方法，為國家公園管理機關、公園資源與公園遊客和當地社會四者之間的溝通橋樑（吳鳳珠，1994；引自林晏州，2002）（**圖8-1**）。

埃及導遊在清真寺解說回教的教義

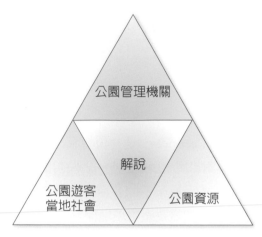

圖8-1 解說與國家公園管理機關、公園資源、公園遊客和當地社會之關係圖
資料來源：林晏州（2002）。

(二)解說的功能

◆就管理機關而言

1.解說服務可以對遊客敘述公園的法令、政策、計畫、規範等。
2.藉由解說，能使遊客直接參與公園資源經營管理工作。
3.解說服務可以塑造管理機關形象。
4.透過解說服務能提供遊客經營管理的訊息，間接促進遊客與管理
 單位之合作。

◆就公園遊客與地區居民而言

1.增進遊客對自然環境的認識，獲得更充實的體驗。
2.教導遊客有關生態學的知識，使其瞭解人類在自然環境中所扮演
 的角色，進而對自然環境資源有更深刻的想法，更愛護大自然。
3.啟發遊客對自然、文化、歷史、資源的興趣及愛心，減少有意或
 無意的破壞。

4.透過解說能使遊客避開危險的地區。

5.引導遊客遠離環境較敏感、易受破壞的地區。

6.可以加強遊客與當地居民之關係。

7.可以促進地方團體對國家公園功能之認同感。

◆就公園資源而言

1.藉由解說服務，可以使自然與文化資產獲得保護。

2.透過解說，可減少遊客與遊憩活動對自然環境與資源所造成的衝擊。

3.解說可以增加遊客對國家公園資源之認識與瞭解。

4.透過解說可以減輕環境汙染，並節約能源。

◆就解說資源主題而言

根據國家公園選定區域及劃定準則，國家公園在本質上屬於環境敏感地區，具有下列六點特性（李朝盛，1986；引自林晏州，2002）：

1.具有獨特之地形及珍貴之野生動植物。

2.現有之自然生態體系具健康、保育之價值。

3.於特有地形、地質、土壤、水域及氣候等自然因素下具有高歧異性之生物物種及群落。

4.為稀有珍貴物種之重要棲息地。

5.適於科學研究及具教育價值。

6.適於整體規劃，以其優美景觀提供遊憩觀賞價值。

非洲肯亞導遊講述獵遊國家公園時的注意事項

第二節 生態旅遊導覽解說資源與媒體

一、解說資源之分類

為使資源系統化，並有助於解說媒體之選擇，茲將解說資源分為以下兩大類：

(一)自然景觀資源

◆地質、地形景觀

1.具有區域代表性之地層。
2.具有化石可為地質使解說之地層。
3.具有地質、地形演變之現象。
4.表現主要地形應力作用之現象。
5.具有區域代表性之構造地形。
6.特殊而具有觀賞、學術之小地形景觀。

◆陸生動物景觀

1.具區域代表性之動物族群。
2.稀少或被列為保護之族群。
3.區域特有之族群。
4.動物可見性最高的地方。
5.具動物生態關係之現象。
6.受人為因素影響，族群或棲息環境發生改變之現象。

◆陸生植物景觀

1. 具代表性之植物群落。
2. 稀有或被列為保護之植物。
3. 植物生態關係之現象。
4. 區域固有之特殊之植物。
5. 人為因素影響，植物群落發生變化之現象。

◆水生生態景觀

1. 水域較為特殊之地形、地質景觀。
2. 海洋生態景觀。
3. 水域所能從事之活動。
4. 水文作用及其影響。

◆氣象景觀

1. 區域內主要氣候形態及其影響。
2. 區域內特有之局部天氣變化現象及影響。
3. 天候造成之雲霧變化現象。
4. 天候造成之視覺景觀，如日出、日落等。

馬告生態區志工導覽員解說著臺灣高山植物在明池及馬告的生態環境

宜蘭勝洋水草休閒農場導覽解說員敘述水生植物的生態

(二)人文景觀資源

◆歷史文化景觀

　　1.部落及其文化景觀。

　　2.歷史遺留之紀念物（建築或文物）。

　　3.區域開拓或殖民史。

　　4.區域內某一時期曾經存在之資源利用方式。

　　5.發生於區域內之歷史事蹟。

◆現存人為設施、活動等

　　1.區域內土地之利用現況。

　　2.主要之經濟活動形態。

　　3.區域內主要工程之功能及其影響。

　　4.人造景觀和人為環境與自然環境之互動現象。

　　5.園區內遊憩活動據點相關區位之關係。

加拿大壁畫之城──茜美娜斯，直接用壁畫來表達當地原住民的故事

二、解說媒體的種類

將常見之解說媒體敘述如下（楊婷婷，1996；引自林晏州，2002）：

(一)非人員解說之媒體

1. 出版物：包括列有動物、植物、地質等資訊之摺頁、清單等。在旅遊前及旅遊時，解說出版物是一種資訊的來源，而旅遊結束後可作為參考及紀念之用。
2. 視聽設備：包括電影、幻燈片、廣播、錄音帶、投影片、多媒體等。
3. 解說牌：有方向指示牌、解說牌、標示牌等。
4. 自導式步道：遊客可依照自己的步伐與時間長短，根據標記、方向指示和配合解說摺頁、解說牌或錄音設備，自行安排行程、參觀各據點。
5. 開放自導式步道：與自導式步道類似，不同點在於遊客可開車前往，適合家庭式旅遊。
6. 陳列展示：利用文字、表格、圖片、照片、靜態或動態模型、標

台北101大樓導覽機

阿拉斯加大學博物館Blue Babe，保存了三萬六千年前的草原野牛Steppe Bison木乃伊化石

本、實物、視聽設備、全景展示等各種媒體組合，吸引遊客停留觀看，可分為室內展示及室外展示。

(二)人員解說之媒體

◆諮詢服務

如一般入口之詢問處、遊客中心之接待櫃檯或重要據點之諮詢亭等，解說員必須駐紮在一特定且顯著的位置，讓遊客在有疑問或需要幫助時，可以很快的找到。可分為固定式或流動式。

◆導覽人員

可配合步道、導遊巴士、電軌車、遊園車、遊園船等從事解說活動。解說員與遊客一起行動，從起點到終點，按照計畫之路線，就其參觀據點解說之。

◆專題演講

向遊客大眾公告演說時間與地點，通常在營火場地、演講廳、劇場或特定參觀據點舉行。

韓國野生動物園的遊園巴士可以與野生凶猛動物近距離接觸

頭城農場DIY製作粉條

◆**現場表演**

　　以戶外博物館如民俗村等最常用，內容相當活潑生動。本類解說方式包括舞蹈、木偶戲、布袋戲、舞台劇、動物秀、民俗活動、手工藝現場示範等。

三、運用解說主題

　　解說是一種傳播與溝通的行為，亦即是將資訊由人或物之中介媒體，傳達給接收者的一種過程。主要運用生態資源，所以在解說上要特別強調其教育性，另外基於配合提供國際觀光客生態旅遊饗宴，並與國際生態旅遊版圖接軌，提供友善國際觀光客解說方式亦應列為重點，故解說規劃目的為：

1.運用解說計畫及媒體，忠實呈現基地的生態資源與特色，並增進
　遊憩體驗及生態知識上的瞭解，以達到教育、娛樂與宣傳的目的。
2.提供完善的諮詢服務系統及指示系統，協助遊客熟悉區位環境、
　活動設施狀況，並透過解說計畫引導遊客，避免遊客因不當行為

加拿大落磯山脈阿薩巴斯卡冰河，透過車上講解冰河的現象使遊客瞭解而不破壞冰河的環境

發生危險或造成生態環境的破壞。

3.提供友善國際觀光客的旅遊環境，並從解說摺頁、解說媒體、入口網頁等方面著手。

解說規劃之影響因素主要可分為下列四類：「遊客」、「解說資源與現場環境」、「經營管理」和「解說媒體」，這四個因素呈一個動態的平衡，互相影響解說策略的產生。而解說規劃的細部考慮因素可參考**表8-3**。

表8-3 解說設計規劃細部考慮項目

影響因素種類	細部考慮項目	
遊客	1.遊客特性、偏好、參觀行為、參觀季節與停留時間。 2.解說效果，如遊客對解說資訊之需求、吸收程度與參與狀況。 3.目標對象的設定。 4.遊客之組成，參觀目的與需求。 5.遊客之人體工學、破壞行為、方向感、安全性、空間體驗與疲勞的產生。	
解說資源現場環境	解說資源 1.現有解說資源、季節性變化。 2.未來可發覺之解說潛力。 3.解說環境之保護。 4.解說順序與表達重點。 5.與學校教育，社會教育之配合。	現場環境 1.基地土地使用配置狀況與參觀動線安排。 2.環境或建物限制狀況（如溫度、溼度），以及與解說主題配合之情形。 3.參觀空間之安排。
經營管理	1.經營管理目標與發展方向。 2.時間、經費及人力之限制。 3.行政協調之狀況。 4.各式容許量之設定。	
解說媒體	1.各媒體的資訊傳達特性，以及各媒體間的關係。 2.設計施工上的配合與對視覺景觀品質之認定。 3.展示物的來源、替換性、移動性與未來變化之可能性。 4.管理維護之需求。 5.環境（日光、天候）對媒體之影響。	

資料來源：林晏州（2002）。

四、解說媒體與設施

為了配合考量解說規劃細部項目，評估適當之方式來作為整體解說規劃之媒介。解說媒體的選擇大致可分為兩類，一為「人員解說」，二是「實物解說」。

(一)人員解說

人員解說可透過義務解說員及各管理站人員協助，現身說法以口頭演說並酌情運用討論活動情境帶領遊客體驗生態旅遊。因各路線之不同，可搭配不同類型的人員解說服務。

◆遊客服務中心

諮詢服務於遊客中心或各路線之轉運站設置服務台、詢問處、接待櫃檯或重要據點設置諮詢亭，提供遊客服務性質如方向指示等類之協助。諮詢處應有免費的雙語摺頁、地圖等，並應主動告知參與生態旅遊之遊客相關管理規範及注意事項。

◆解說員導覽解說

解說員按照規劃行程，帶領遊客步行或搭乘解說巴士從起點至終點，就其所經路線解說之，由於解說之帶領也將使遊客的行為較易規範。解說員導遊之解說服務內容包括各項資源解說、遊憩活動解說、特殊項目解說等。

◆解說員定點解說

解說員通常會駐站於某特定地點，並事先公告其時間和地點而於固定時間及地點針對某一主題進行解說，也使遊客能夠方便找到解說員。通常設計以小團體的遊客服務為主。當解說員不足或遊客量有淡、旺季之分時，解說員定點解說的方式不失為一種減少人力浪費，也是一種折

衷的方式。

◆現場活動解說

現場表演式的解說活動，是將某地區的人文生活、生活習俗、歲時祭典儀式以及相關產業活動用現場表演的方式活生生的展現出來，也可以視作一種生活景觀，讓遊客有身歷其境、印象深刻的認同、參與感。例如：在魚路古道山豬豐厝地辦理搭建茅草屋頂體驗活動，使遊客瞭解魚路古道沿線原住人民生活之背景。

(二)實物解說

由於解說人員不足或以人員做媒體無法有效傳遞資訊時，則借重解說設施來提供解說服務。利用多媒體所呈現的聲光效果與內容將比人員解說更豐富且多元化。但需注意的是在生態旅遊的解說過程中，自然的體驗更勝於人為的刺激與效果，如何適切地運用媒體，強化自然體驗才是重點。因此，在路線本體上，建議減少水泥物的施設，解說中心（服務站）可考量於轉運站或出入口處即可，倘因實際需求必須在路線本體上有建物出現，建議先就全線已有建物先行清查，利用閒置空間以為妥適。其他實體解說方式建議如下：

◆自導式解說設備

生態旅遊首重遊客的自我體驗，一般解說方式除了由義務解說員導覽外，建議推廣自導式解說遊程，讓遊客自行摸索學習，配合摺頁、標示牌或自導解說手冊、耳機，選擇自我較具興趣的學習內容與方式，真正融入生態旅遊的情境。另一方面，生態旅遊並不建議大團體行動，人員解說須耗費大量人力，尤其，為了推展國際生態旅遊，其外語解說員需求是否足夠亦是問題，倘能配合指標、摺頁及自導手冊、媒體雙語化，將可大量減輕人力資源的需求。

自導式解說牌，顯示加拿大落磯山脈班夫國家公園露易絲湖的結構

◆**解說牌**

　　這類的解說圖示是表達訊息最直接的方式，內容包括圖示、標示、各種說明自然生態現象的文字和圖片，所傳達的資訊量較小，且須使遊客一目了然，易於接受資訊。依解說內容與用途可分為：地標性、說明性、指示性、警示性及綜合解說牌等幾種。

　　各路線解說牌示應朝雙語化（中英對照）發展，新興路線於規劃時即應考量路線之定位，倘將引導國際觀光客者，應以雙語為考量，已完成之路線，依其發展程度分年變更雙語牌示。

◆**解說導覽手冊與摺頁**

　　可提供遊客事先獲得有關的旅遊位置及旅遊內容，或於參觀時協助瞭解相關知識及資源種類，其種類包括DM、解說手冊等。

　　DM以簡介各路生態資源為主要目的，內容包括路線圖以及遊程建議，並簡述區內特殊動植物及自然環境特色，以及旅遊資訊諮詢服務，包括諮詢單位、出入口、轉運站（遊客服務中心之地點）、交通食宿資訊，並列出重要聯絡電話及遊客須知，確保遊程之安全順暢。

　　解說手冊主要目的在使遊客獲知與生態旅遊有關之旅遊詳細內容，

解說牌敘述著非洲肯亞奈瓦夏湖泊所棲息的留鳥與候鳥
圖示

　　其內容安排順序包含生態旅遊路線發展、各路線之分布、人車分道系統
及路線特色所具有的生態遊憩資源，文字上以詳細的敘述，並附上相關
的基地照片。

◆陳列展示及視聽設備

　　所謂陳列展示係利用文字、表格、圖片照片、靜態或動態模型、標
本、實物、視聽設備、全景展示等各種媒體組合，經由視覺與美學設計
原則，吸引移動中之人們停留觀看，藉而將主題意識傳達給觀眾，使遊
客對整個區域及文化、歷史背景產生整體的概念。室內室外均可利用，
但須考慮使用之解說方式及材料。

　　視聽設備是利用放映性視覺或聽覺等多媒體作為解說工具，透過影
像、音效及旁白，促使遊客對解說主題印象深刻，增加解說之生動性。
可利用拍攝VCR的方式，於展示中心內播放，展示中心的選擇以基地現
有之建築物或機構加以整合運用，內容包括基地之生態資源介紹（例如
豐富的鳥類與特殊的動植物）與遊憩園區之沿革，呈現出生態資源之豐
富性，強調其資源獨特性，並說明未來遊客取得生態旅遊路線相關資訊
與觀光服務之管道，以利生態旅遊活動之推廣。

五、解說設施設置原則

　　基於整體考量，採用大量的人員解說可能會造成人力資源耗用過高，若以實物解說、自導式解說為主，在適當地點輔以人員解說兩者合併使用，以提供完善的解說服務，其配置原則如下：

1. 解說設施的設置地點原則為以各路線主題解說為前提，於各路線的主要入口或需要加以說明的地點設立解說牌等解說設施。
2. 由於各路線中主要的環境是以自然生態為背景，因此設施使用之材質以能融入自然環境中為前提，配合基地環境風格，並考量將來的維護成本與耐用性。
3. 解說版面之色彩與整體風格也應配合，內容之文字、圖片應簡潔、活潑，能吸引人的注意，以達到解說教育的功能，指示、警告標誌應容易引起注意，以達到傳達意念的效果，並且不會太突兀而感覺舒適。

加拿大落磯山脈阿薩巴斯卡早期冰河車接送遊客上下冰河，因為鏈條破壞了冰河結構所以予以淘汰

六、國際化解說配合措施

1. 提供生態旅遊路線之國際化解說服務設施，包括雙語解說服務、行程規劃、解說／遊客中心以及步道系統、雙語解說／告示牌等。
2. 輔導解說員聯誼會舉辦生態旅遊路線英、日語解說員訓練，提供友善的國際觀光客之生態旅遊環境。
3. 依據中央擬訂定之生態旅遊專業導覽人員資格及管理辦法，鼓勵義務解說員取得專業證照，強化區內生態旅遊路線解說機制。

 第三節　生態旅遊導覽解說規範

一、生態旅遊導覽人員規範

根據《發展觀光條例》之「自然人文生態景觀區專業導覽人員管理辦法」規範如下：

第1條　本辦法依發展觀光條例第19條第3項規定訂定之。

第2條　本辦法所稱自然人文生態景觀區，係指無法以人力再造之特殊天然景緻、應嚴格保護之自然動、植物生態環境及重要史前遺跡所構成具有特殊自然人文景觀之地區。

第3條　自然人文生態景觀區之範圍，按其所處區位分為原住民保留地、山地管制區、野生動物保護區、水產資源保育區、自然保留區、及國家公園內之史蹟保存區、特別景觀區、生態保護區等地區，由該管主管機關會同目的事業主管機

關劃定之。

第4條　旅客進入自然人文生態景觀區，應申請專業導覽人員陪同
　　　　進入，該管主管機關應依照該地區資源及生態特性，設
　　　　置、培訓並管理專業導覽人員。

第5條　專業導覽人員應具有下列資格：

一、中華民國國民年滿20歲者。

二、在自然人文生態景觀區所在鄉鎮市區迄今連續設籍六
　　　個月以上者。

三、公立或立案之私立中等以上學校或符合教育部採認規
　　　定之國外中等以上學校畢業領有證明文件者。

四、經培訓合格，取得結訓證書並領取服務證者。

前項第二款、第三款資格，得由自然人文生態景觀區之該
管主管機關，審酌當地社會環境、教育程度、觀光市場需
求酌情調整之。

第6條　專業導覽人員之培訓計畫，由自然人文生態景觀區之該管
　　　　主管機關或其委託之機關、團體或學術機構規劃辦理。

原住民保留地及山地管制區經劃定為自然人文生態景觀
區，該管主管機關應優先培訓當地原住民從事專業導覽工
作。

第7條　專業導覽人員培訓課程，分為基礎科目及專業科目。基礎
　　　　科目如下：

一、自然人文生態概論。

二、自然人文生態資源維護。

三、導覽人員常識。

四、解說理論與實務。

五、安全須知。

六、急救訓練。

專業科目如下：

一、自然人文生態景觀區之生態景觀知識。

二、解說技巧。

三、外國語文。

第三項專業科目之規劃得依當地環境特色及多樣性酌情調整。

第8條　專業導覽人員之培訓及管理所需經費，由自然人文生態景觀區該管主管機關編列預算支應。

第9條　曾於政府機關或民間立案機構修習導覽人員相關課程者，得提出證明文件，經該管主管機關認可後，抵免部分基礎科目。

第10條　專業導覽人員服務證有效期間為三年，該管主管機關應每年定期查驗，並於期滿換發新證。

第11條　專業導覽人員之結訓證書及服務證遺失或毀損者，應具書面敘明原因，申請補發或換發。

第12條　專業導覽人員有下列情形之一者，自然人文生態景觀區該管主管機關，得廢止其服務證：

一、違反該管主管機關排定之導覽時間、旅程及範圍而情節重大者。

二、連續三年未執行導覽工作，且未依規定參加在職訓練者。

第13條　專業導覽人員執行工作，應佩戴服務證並穿著該管主管機關規定之服飾。

第14條　專業導覽人員陪同旅客進入自然人文生態景觀區，得由該管主管機關給付導覽津貼。

前項導覽津貼所需經費，由旅客申請專業導覽人員陪同之費用支應，其收費基準，由該管主管機關擬訂公告之，並明示於自然人文生態景觀區入口。

第15條　專業導覽人員執行工作，應遵守下列事項：
一、不得向旅客額外需索。
二、不得向旅客兜售或收購物品。
三、不得將服務證借供他人使用。
四、不得陪同未經申請核准之旅客進入自然人文生態景觀區內。
五、即時勸止擅闖旅客或其他違規行為。
六、即時通報環境災變及旅客意外事件。
七、避免任何旅遊之潛在危險。

第16條　專業導覽人員具有下列情形之一者，得由主管機關或該管主管機關獎勵或表揚之：
一、爭取國家聲譽、敦睦國際友誼。
二、維護自然生態、延續地方文化。
三、服務旅客周到、維護旅遊安全。
四、撰寫專業報告或提供專業資料而具參採價值者。
五、研究著述，對發展生態旅遊事業或執行專業導覽工作具有創意，可供參採實行者。
六、連續執行導覽工作五年以上者。
七、其他特殊優良事蹟者。

第17條　本辦法自發布日施行。

二、旅遊專業人員之種類

　　有關旅遊專業人員及導覽人員，可分為導遊、領隊、領團人員與導覽人員等四種，**表8-4**為其相關規範及管理單位。

表8-4　旅遊專業人員種類概說表

類別 ＼ 項目	導遊	領隊	領團人員	導覽人員	志工導覽人員
英語 華語第三語	業界泛稱 Tour Guide （T/G）	業界泛稱 Tour Leader （T/L）	領團人員 Professional Tour Guide	專業導覽人員 Professional Guide	志工導覽人員 Volunteer Guide
屬性	專任、約聘	專任、約聘	專任、約聘	專任、約聘	約聘（一般無給職）
語言	觀光局規範之語言	觀光局規範之語言	國語、閩南、客語	國語、閩南、外國語	國語、閩南
主管機關	交通部觀光局	交通部觀光局	相關協會及旅行社	各目的事業主管機關	各目的事業主管機關
證照	觀光局規範之證照外語、華語導遊	觀光局規範之證照外語、華語領隊	各訓練單位自行辦理考試發給領團證	政府單位規範工作證觀光局、內政部等	各主管機關發給識別證
接待對象	引導接待來台旅客英語為Inbound	帶領臺灣旅客出國英語為Outbound	帶領國人臺灣旅遊，泛指國民旅遊	本國人、外國人	本國人
解說範圍	國內外史地觀光資源概要	國外史地觀光資源概要	臺灣史地觀光資源概要	各目的特有自然生態及人文景觀資源	指引、接待訪客至當地之需求
相關協會名稱	中華民國導遊協會	中華民國領隊協會	臺灣觀光領團人員發展協會	事業主管機關博物館、美術館	各公協會
法規規範	導遊人員管理規則	領隊人員管理規則	相關協會及旅行社	自然人文生態景觀區專業導覽人員管理辦法	各公協會

資料來源：作者整理。

領隊在桃園國際機場做出境前的解說注意事項

韓國華語導遊在車上解說與介紹

領團人員帶領學生團體在觀光工場作簡單的
介紹

宜蘭傳統藝術中心專業的導覽人員正解釋園內
的地圖

三、旅遊專業導覽解說人員種類及功能

依臺灣旅遊實務上，就其種類及工作範圍分析如**表8-5**。

表8-5 旅遊專業導覽解說人員種類及工作範圍

種類	工作範圍
導遊人員 Tour Guide	指執行接待或引導來本國觀光旅客旅遊業務而收取報酬之服務人員。
專業導覽人員 Professional Guide	指為保存、維護及解說國內特有自然生態及人文景觀資源,由各目的事業主管機關在自然人文生態景觀區所設置之專業人員。
領隊人員 Tour Leader	係指執行引導出國觀光旅客,執行團體旅遊業務,而收取報酬之服務人員。
領隊兼導遊 Through out Guide	臺灣旅遊市場旅行業者在經營歐美及長程路線,大都由領隊兼任導遊,指引出國旅行團體。抵達國外開始即扮演領隊兼導遊的雙重角色,國外若有需要則僱用單點專業導覽導遊,其他不再另行僱用當地導遊,沿途除執行領隊的任務外,並解說各地名勝古蹟及自然景觀。
司機兼導遊 Driver Guide	指執行接待或引導來本國觀光旅客旅遊業務而收取報酬之服務人員,本身是合格的司機,亦是合格的導遊;臺灣旅遊市場已開放大部分國家來台自由行,自由行因團體人數的不同而僱用適合的巴士類型,司機兼導遊可省下部分的成本,對旅客服務的內容不變,國外亦有此做法;尤其以大陸旅遊自由行更具便利性。
領團人員 Professional Tour Guide	依據《旅行業管理規則》第二十九條規範,旅行業辦理國內旅遊,應派遣專人隨團服務。而所謂的隨團服務人員即是領團人員,係指帶領國人在國內各地旅遊,並且沿途照顧旅客及提供導覽解說等服務的專業人員。

資料來源:作者整理。

參考文獻

Ambrose, T., and Paine, C. (1993), *Museum Basics* (3rd ed.). Abingdon: Routledge.

全國法規資料庫，《自然人文生態景觀區專業導覽人員管理辦法》，http://law.moj.gov.tw/LawClass/LawAll.aspx?PCode=K0110019

余慧玉（1999）。《博物館導覽員專業知能需求之研究——以國立歷史博物館為例》。國立臺灣師範大學社會教育研究所碩士論文。

吳偉德、鄭凱湘、應福民、薛茹茵（2014）。《領隊導遊實務與理論》（第三版）。新北市：新文京。

林晏州（2002）。《陽明山國家公園生態旅遊路線及解說規劃》。內政部營建署陽明山國家公園管理處委託研究報告。

張明洵、林玥秀（1992）。《解說概論》。花蓮：太魯閣國家公園管理處。

劉婉珍（1992）。〈美術館導覽人員之角色與訓練〉。《博物館學季刊》，第6卷第4期，頁43-46。

第九章
多元生態旅遊

- 文化生態旅遊
- 運動生態旅遊

　　整個生態旅遊中除了廣泛為人所知的自然生態以外，在此特別提出一個不同而多元的生態旅遊，所謂以人文為背景的生態旅遊，講述的是在過去時空背景轉換變遷之際所發生的種種現象，使在旅遊的同時可以瞭解更多的文化及歷史，如文化生態旅遊、運動生態旅遊等，在此啟發及詮釋多元生態旅遊的一些見解。

 第一節　文化生態旅遊

一、無形文化資產

　　無形文化資產（Intangible Cultural Heritage, ICH）又稱為「非物質文化遺產」，從20世紀70年代以來，非物質文化遺產的保護逐漸成為一個國際性議題，其重要時程表如**表9-1**所示。

表9-1　聯合國教科文組織無形文化資產規範計畫年度表

年度	決議事項
1989年	聯合國第25屆大會通過《保護民間創作建議案》。
1996年	向世界會員國發布《保護民間文化遺產建議書》。
1997年	會議上通過決議，建立《人類口述與非物質文化遺產代表作》（*Masterpieces of the Oral and Intangible Heritage of Humanity*），均對於民間傳統文化與創作等無形文化資產提出保護、延續、振興等政策建議。
2001年	通過《教科文組織世界文化多樣性宣言》。
2002年	圓桌會議通過的《伊斯坦堡宣言》，均強調非物質文化遺產的重要性，呼籲各國考慮到非物質文化遺產與物質文化遺產及自然遺產之間的內在相互依存關係。
2003年	會議通過了《保護非物質文化遺產公約》（*Convention for the Safeguarding of the Intangible Cultural Heritage*，簡稱為《非遺公約》），這是一項關於非物質遺產保護的重要的國際公約，也為各成員國制定相關國內法提供國際法的依據。
2006年	《保護非物質文化遺產公約》正式生效。

資料來源：作者整理。

二、非物質文化遺產的定義與類型

　　非物質文化遺產定義與類型為：「係指被各社區、群體，有時是個人，視為其文化遺產組成部分的各種社會實踐、觀念表述、表現形式、知識、技能以及相關的工具、實物、手工藝品與文化場所。這種非物質文化遺產世代相傳，在各社區和群體適應周圍環境以及與自然和歷史的互動中，被不斷地再創造，為這些社區和群體提供認同感和持續感，從而增強對文化多樣性和人類創造力的尊重。」在《保護非物質文化遺產公約》中，只考慮符合現有的國際人權文件，各社區、群體和個人之間互相尊重的需要和順應可持續發展的非物質文化遺產。

　　依上述定義，「非物質文化遺產」包括以下方面：

1. 口頭傳統和表現形式，包括作為非物質文化遺產媒介的語言。
2. 表演藝術。
3. 社會實踐、儀式、節慶活動。
4. 有關自然界和宇宙的知識和實踐。
5. 傳統手工藝。

　　黃貞燕針對《非遺公約》，對於非物質文化遺產的定義與類型的描述則指出以下特徵：

1. 非物質文化遺產，第一層次是如各社區、群體或個人視為文化遺產組成部分的各種社會實踐、觀念表述、表現形式、知識、技能等之「文化表現形式」（forms of cultural expression），第二層次是與這些文化表現形式相關的「物件」與「文化場所」（cultural space）。第二層次乃是第一層次的文化表現形式之產物、必要工具或是活動場所，故第二層次的物件或場所不應該單獨地被視為非物質文化遺產。

2. 各種社會實踐、觀念表述、表現形式、知識、技能等均不能違背人權。

3. 非物質文化遺產是社群與自然及歷史互動的產物，也隨著世代與環境改變而不斷地被再創造，所以非物質文化遺產在本質上是必然會改變的，但其改變必須是出於社群因應時代與環境變化而再創造的結果。

4. 非物質文化遺產的重要性在於提供社群認同感與持續感，也是保護人文化多樣性、文化生命力的關鍵。

5. 非物質文化遺產被視為一種具有傳統價值的「活的遺產」（living heritage）。

因此，其重要性的判準並非僅來自歷史上的意義或價值，也必須檢視現狀，是否仍能夠提供社群作為認同感與持續感的根源。公約所提供的定義與類型只是作為各國參考，但如何詮釋則必須從非物質文化遺產所屬社群的具體實踐中來考量。

三、聯合國教科文組織保護非物質文化遺產的四個計畫

(一)計畫一

1999年宣布人類口述和非物質遺產名錄，又稱聯合國非遺名錄。代表作的評選從2001年開始，每兩年一次，每次一國只可申報一項，鼓勵多國聯合申報，不占名額。2001年宣布了第一批19項代表作的名單，2003年宣布了第二批28項，第三批的名單已於2005年宣布。

(二)計畫二

「活著的人類財富」是指那些在表現非物質文化遺產的某一方面有著極高造詣的人。聯合國教科文組織的這項計畫旨在鼓勵各成員國給予這些「活著的人類財富」官方承認，以鼓勵他們把自己掌握的知識和技

巧傳授給年輕的一代。

(三)計畫三

瀕危語言，語言不僅僅是交流的工具，也反映了人們對世界的看法，而且是區分種族和個人的重要因素。世界上六千餘種語言中的50%以上是瀕危語言；六千餘種語言中的96%只被世界人口的4%使用；90%的語言沒有出現在網際網路上；平均每兩週就有一種語言消失；非洲語言的80%沒有相應的文字體系。聯合國教科文組織瀕危語言計畫的使命就是弘揚和保護瀕危語言和語言多樣性。

(四)計畫四

世界傳統音樂，音樂和樂器的作用不僅僅是產生聲響，傳統音樂和樂器體現了各個文明的文化、精神和美學價值，傳遞著各方面的訊息。聯合國教科文組織世界傳統音樂收藏是聯合國教科文組織保護和復興非物質文化遺產計畫中最傑出的項目之一。

四、維護無形文化的觀念

「無形文化遺產」（ICH）由簽署2003年公約的締約國提名，經UNESCO轄下之委員會審查、列名。2009年，在阿布達比大會中公布了第一批無形文化遺產名錄，截至2013年為止，共有327項，分列三種名單（**表9-2**）：

表9-2　無形文化遺產名錄

數量	種類
281項	人類無形文化遺產代表作名錄
35項	急需保護的無形文化遺產名錄
11項	最急需保護的社會實踐
合計共327項無形文化遺產總數	

資料來源：作者整理。

(一)人類無形文化遺產代表作名錄

整合了2008年以前的90項「人類口述和無形遺產代表作」，目前累計共281項。此名單是指各社區、群體或個人視為文化組成部分的各種社會實踐、觀念表述、表現形式、知識、技能，以及相關的工具、實物、手工藝品與文化展現。

(二)急需保護的無形文化遺產名錄

目前有35項在社區或團體努力之下仍受到極大威脅的無形文化遺產，締約國承諾採取具體的保護措施，並有資格獲取國際財務援助。

(三)最急需保護的社會實踐

11項被認為是最能體現公約原則和目標的範例，希望藉此提高公眾對保護無形文化遺產的認識。

「無形文化遺產」並非「世界遺產」的一類，二者分別屬於UNESCO兩項不同的計畫，無論是對象、種類、體系、公約與審查機制，皆大大不同，涇渭分明，外界往往混淆而論。然而值得大家共同重視的是，無論是實體有形的「世界遺產」，或是327項無形的「無形文化遺產」，二者文化價值皆卓越顯著，人類皆有保存、維續與傳承給下一世代的責任與義務。

五、臺灣無形文化資產傳統藝術

臺灣的傳統藝術，就法令面定義而言，現行《文化資產保存法》將傳統藝術歸類於新文化資產的類型，性質上臺灣傳統藝術比較近似於日本文化財保存法的「無形文化財」（戲劇、音樂、舞蹈、工藝技術），明文指出：「流傳於各族群與地方之傳統技藝與藝能，包括傳統工藝美術及表演藝術」，也就是主要以傳統工藝技藝以及表演藝術藝能為主要

範圍。所以臺灣的傳統藝術依《文化資產保存法》第三條第四款規定，所謂傳統工藝美術與傳統表演藝術，大約分類如下：

(一)戲曲類

◆北管戲

泛指早期傳入臺灣，所有以官話（正音）演唱之各種聲腔，凡非閩南語、非客家語系的各種音樂，均歸為「北管」範疇；因此北管戲曲的內容非常龐雜，而其中最主要的部分是「亂彈」；戲曲劇目多源自歷史演義或民間故事，唱腔與後場音樂高亢悅耳，也因北管戲曲熱鬧喧囂的音樂特質，適合廟會慶典、婚喪喜慶等場合，成為民間最正式的戲曲。

北管戲
資料來源：http://cloud.culture.tw/frontsite/
guide/autListSearchAction.do?
method=viewAutDetail&iscancel=true&columnId=2&subMenu
Id=302&siteId=101

◆歌仔戲

臺灣本土的傳統戲曲，初期稱為「本地歌仔」是以「落地掃」形式，在廟會廣場、鄉間樹下表演自娛娛人，結合臺灣各種戲曲及音樂為一體的表演藝術，發展過程中吸收北管、南管、九甲戲和民間歌謠等音樂曲調，引進京戲的鑼鼓點和武打動作，使用北管曲牌、服飾、妝扮和福州戲的軟體彩繪布景，並且援用各劇種的戲碼、身段、道具、樂器，發展成一種兼容並蓄內容豐富的新劇種，宜蘭流傳至臺灣各地，於是產生職業性戲班，成為臺灣最盛行的民間戲曲。

結頭份歌仔戲
資料來源：http://blog.ilc.edu.
tw/blog/blog/16982/
post/41435/219162

布袋戲素還真

資料來源：http://acg-mary.blogspot.tw/2013/05/blog-post.html

客家採茶戲

資料來源：http://www.hcomt.gov.tw/web/08-2_1.asp?id=119

◆布袋戲

亦稱掌中戲，遍布閩南各地，除了福建漳、泉之外，並流行於廣東潮州地區；而臺灣的布袋戲，正是來自漳州、泉州及潮州三大系統，演出係由主演者擔任所有腳色之唸白，按劇中腳色性別、年齡、性格以及情境之不同，使用不同聲腔；而不同的人物也有不同的台詞，如生、旦講究文雅端莊，淨腳力求粗獷豪邁，丑腳則著重幽默與逗趣。

◆客家採茶戲

一般稱為「採茶戲」，從採茶戲的形式來看，最初傳自大陸的是一丑二旦的「三腳採茶戲」；繼而有一丑一旦對演，配上客語歌詞的客家小調，或配以即興的客家民謠之相褒小戲，進而模仿其他劇種的劇本、腳色、服飾、身段等而形成的「改良戲」；不論何種形式的採茶戲，其曲調均以客家民謠為主；而「三腳採茶戲」為「採茶戲」發展之基礎。

◆皮影戲

俗稱「皮猴戲」，戲偶以水牛皮製作。唱腔以潮調為主，劇情多採自歷史傳說與民間軼事，皮影戲藝人通常在廟會酬神或喜慶（如婚禮）時於夜間演出，場地通常在寺廟前空地或請主住宅前庭；劇團人數一般

皮影戲
資料來源：http://www.10000.tw/wp-content/
uploads/2011/08/0008312.jpg

絲竹簫絃
資料來源：http://www.gec.ttu.edu.tw/
image/971/1105/1105%2002%20big.jpg

任4至7人之間，其中1人擔任主演，2至3人助演，後場則負責樂器伴奏及幫腔。

(二)音樂類

◆北管

分為西皮與福路兩大類，西皮屬皮黃系統，民間稱為「新路」；福路屬梆子系統，民間稱為「舊路」，北管曲牌吹奏以嗩吶為主，俗稱「牌子」。除了北管戲曲使用北管音樂之外，早期臺灣之布袋戲與北部之傀儡戲、道士戲，亦援用北管樂曲，因此，北管是臺灣民間最為普遍的傳統音樂。

北管嗩吶
資料來源：http://c.ianthro.tw/16406

◆南管

又稱「南曲」、「南音」、「南樂」、「絃管」、「郎君樂」、「郎君唱」等，各地名稱不一，「南樂」乃就流傳於閩南地區而言；「絃管」指南管音樂以絲竹簫絃為主要演奏樂器；「郎君樂」、「郎君唱」是指

南管樂者祀奉孟府郎君爲樂神。

◆說唱

　　唸歌是按詞配樂，而非按樂配詞，唱腔隨歌詞的抑揚頓挫改變，而伴奏亦隨著變化。因此，用同一個曲調來唱不同的故事、唱詞，旋律會稍微不同。唸歌主要曲調有江湖調（又稱賣藥仔調、勸世歌）、雜唸仔等。雖然曲調簡單，但唸歌節奏、音調變化喜怒哀樂，用同一種曲調唱不同的情節。

◆美濃客家八音

　　八音是指金、石、絲、竹、匏、土、革、木等八種樂器、材質，客族由中原地區遷徙至廣東一帶，遷徙過程中，不斷地吸收各地的民間音樂，再加上自己原有的風格，逐漸形成一種特殊的音樂，即爲「客家八音」。是以鼓吹樂爲基本形式的一種樂器合奏，即以鑼鼓樂爲基礎加上嗩吶類樂器爲主，「客家八音」最重要的功能是宴饗、迎賓與祭祀。

漢霖民俗說唱藝術團
資料來源：http://www.tyccc.gov.tw/_admin/_
　　　　　upload/art/allacts/3664/photo/0527漢
　　　　　霖說唱.JPG

客家八音

◆恆春民謠

　　恆春民謠產生的背景和漢人遷移臺灣有關，早期漢人來到恆春地區開墾時，閒暇之餘，為抒發情緒便開始哼唱各種小調。「自然歌謠」是民間自然形成的歌謠，並沒有特定的作曲、作詞者等，例如：台東調亦稱平埔調，即西拉雅族歌謠。

◆排灣族口鼻笛

　　鼻笛為排灣族特有的樂器，製作必須在冬季無雨季節採集質地較薄的喉管竹，裁切成兩支長短適中、粗細適宜的笛子並取其固定孔距，再以斜插式穿出呈橢圓狀的傳統三孔鼻笛，排灣族口鼻笛通常在慶祝場合，即豐年祭、結婚喜宴及各式聚會，即便是個人也可抒發情緒即興演奏。鼻笛可以說是排灣族男人的專利，從前只有男子可以吹奏鼻笛，未婚男子追求異姓時表達情意的重要媒介。

恆春民謠國寶大師朱丁順
資料來源：http://www.10000.tw/?p=13852

排灣族口鼻笛
資料來源：http://www.nsysu.edu.tw/
ezfiles/0/1000/pictures/304/
tIMG_7661.jpg

(三)民俗藝陣類

◆竹馬陣

　　是以十二生肖為表演形態的南管陣頭，竹馬陣係結合宗教性、藝術性、音樂性、戲劇性的綜合陣頭，有藝術性陣頭的表演形態，也有宗教性的鎮煞作用。表演有唱、舞和口白，其服飾、臉譜、唱腔、動作皆具藝術價值，且表演者有「打面」的傳統，十二生肖臉譜加上南管配樂具有獨特的地方色彩。

◆白鶴陣

　　白鶴陣和宋江陣、金獅陣屬同一系統型態的陣頭，合稱為「宋江三陣」，主角雖然不同，但表演型態相似。在陣頭奔馳、跳躍的白鶴，高高的身軀，細長的脖子，正是白鶴陣的主角。由白鶴作前導，行過拜神之禮後，就開始繞圈，接著進入類似宋江陣的各種武術表演，也有個人兵器操演、空手拳、兵器對打、七星陣、太極八卦陣的排演。

竹馬陣高蹺隊，秀出傳藝之美
資料來源：台南土庫國小，http://163.26.99.1/
xoops24/modules/tad_book3/page.
php?tbdsn=22

白鶴陣參加薪傳盃比賽活動
資料來源：http://ep.swcb.gov.tw/ep/File/HISTORY/
DSC01543_201307011338525888.JPG

金獅陣

資料來源：http://www.ldsclub.net/forum/
viewthread.php?action=printable&tid=
16325

布馬陣

資料來源：http://www.ihakka.net/
hv2010/12caci/2mon-4/1m2.html

◆金獅陣

　　臺灣的舞獅因早年族群械鬥、民變等歷史背景而與武術緊密結合，質證臺灣的舞獅已融合武術藝術，形塑新的組織型態。而素有臺灣「獅母」之稱的金獅陣，便是南瀛五大香之一「西港仔香」廟會的領導陣頭。

◆布馬陣

　　臺灣民間布馬陣的表演內容繁多，有「跑馬」、「瘋老爹」、「騎驢探親」等，表演項目名稱雖多，團角色的人數和造型也不盡相同，但表演形式卻大同小異，主要的角色是騎馬者（狀元）和馬僮，這兩個角色均屬丑角的造型。亦有其他角色如搖槳的船伕或撐涼傘者，甚至有的是搖扇的丑婆，他們的任務是跟騎馬者或撐涼傘者調笑，配合表演者的動作。

(四)平溪天燈申遺事件

　　2008年台北縣（現新北市）政府日前爲了要將平溪天燈申請登錄爲世界遺產，歸屬聯合國教科文組織於2003年通過之《保護非物質文化

遺產公約》（簡稱《非物質遺產公約》）之相關範疇，屬於公約之保護類項之一，臺灣目前並非聯合國之會員國，無法成爲《世界遺產公約》或《非物質遺產公約》之締約國，不是相關公約的締約國，自然就不具備向聯合國教科文組織提出申請之必要條件，過往地方政府及學者專家曾建議以跨國提報方式來突破政治上之侷限與困境，例如結合語言及種族雷同之蘭嶼及菲律賓巴丹島，或者同樣具備閩南及僑鄉文化之金門與中國廈門等。平溪天燈究竟是否符合《非物質遺產公約》之「節慶」標準，大型觀光活動——除卻每年於元宵節帶來龐大商機與人潮，卻也製造大量噪音、垃圾與汙染，是否失去傳統民俗活動之本質與內涵。後續應以更加務實的態度來面對臺灣重要性之有形與無形遺產，透過持續性之調查、研究、規劃與執行，提升文化及自然遺產之理解與詮釋，進而逐步推動有效性之保護、管理及監測工作，假以時日，當國際政治局勢轉變，臺灣才有機會眞正達成登錄世界遺產或非物質遺產的契機。

 第二節　運動生態旅遊

一、足球歷史生態

　　足球是歐洲最受歡迎的體育運動，在西元前約3500年中國漢朝便流行一種稱爲「蹴毬」的比賽遊戲，而在日本的貴族則玩一種稱爲「蹴鞠」的遊戲。這些和現在的各種足球運動都相當的類似。19世紀初的英國大學將過去的遊戲做了一些改良，於是球賽便傳進了學校。1848年第一套單一的遊戲規則便是由劍橋大學的十四位學生共同研擬出來的，也就是足球史上有名的「劍橋規則」，正式足球組織的歷史在1863年10月26日，名爲「足球協會」（Foot-ball Association, FA）的正式足球組織成立了。

　　現代足球運動始於英國，1904年法國、比利時、西班牙、荷蘭、丹麥、瑞典、瑞士七個國家足球協會的代表在巴黎召開會議，成立了「國際組織國際足球總會」。足球自1900年第2屆奧運會始就被列為正式比賽項目，但未受到重視，奧運會的足球比賽，一直處於業餘和職業選手的參賽資格爭議之中。第一次世界大戰後，職業足球風靡歐洲大陸，但多數是非公開化的。與此同時，南美洲足球運動發展迅速，並在奧運會上崛起，使奧運足球進入全盛時代，在兩次世界大戰之間的三屆奧運會中，處於黃金時期的足球運動一度成為奧運會僅次於田徑的重要比賽。世界盃足球賽於1930年誕生，而這一大賽的展開使奧運足球賽陷入困境，因為1932年洛杉磯奧運會，歐洲國家對足球賽不感興趣，使這屆奧運會被迫取消了足球賽，之後各國足球體制迅速發生變化，歐洲正式宣布實行職業足球，國際奧會要求奧運會作為世界業餘足球的較量場所。

　　第二次世界大戰後，職業足球風行歐洲、南美大多數國家，奧運會足球賽成為年輕業餘選手進入職業隊的跳板。1984年洛杉磯奧運會足球賽水準有了明顯提高。1988年，國際足總正式決定，今後奧運會足球賽

2014年羅納度擊敗阿根廷球星梅西與法國球星里貝里，睽違多年再度獲得「世界足球先生」尊榮
資料來源：http://celebmagazine.net/sport/cristiano-ronaldo/

梅西2009年金球獎
資料來源：http://statsbomb.com/tag/messi/

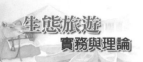

球員年齡將限制在23歲以下，並成為國際足總系列賽四個年齡組中的一個世界大賽，在巴塞隆納奧運會上開始實施，這一變革使奧運會足球賽的吸引力空前提高。

　　足球起源地一般被認為是英國，但隨著2014世足賽，國際足聯（FIFA）宣布，足球的起源地其實應該更正為中國的山東省淄博市。但此一說法引起國際專家抗議，專家們普遍認為，中國古代的蹴鞠運動與現代足球是兩回事，不該扯為一談。蹴鞠最早於2300多年前出現於中國山東淄博市，被認定為足球的最早雛形，但現代足球運動起源於19世紀中期的英國，規則也成形於英國，因此足球起源地一向被認定為英國，而非中國。但FIFA今年挑戰這項說法，將中國重新定義為真正的足球起源地。1994年第15屆第一次世界盃足球賽在美國主辦，2002年第17屆世界盃足球賽第一次在亞洲的韓國和日本舉行，這兩次的舉辦將歐洲人的足球運動成功地行銷到美洲與亞洲，此次比賽韓國完成不可能的任務拿到第四名，也帶起了一些爭議，在淘汰賽中，韓國隊先後擊敗了奪冠熱門義大利隊和西班牙隊，在這些比賽中，裁判多次判決明顯偏祖韓國，令與韓國隊交手的球隊受到了極其不公正的待遇，例如韓國對義大利的比賽中，義大利隊前鋒在一個爭議性的判罰中被裁判罰離場，使義大利隊在大部分時間少打一人，此前更是將義大利隊一個進球判罰無效，而比賽進入到延長賽時段依靠一個爭議的犯規球令奪標熱門義大利隊最終敗陣；而西班牙隊在與韓國隊比賽時，有兩個進球被判無效，令韓國隊得以迫和西班牙，最後在PK大戰球勝出晉級四強，這些比賽不僅令這些傳統強隊受到極其不公正的待遇，更令世界各地的球迷無法欣賞到公正而正常的比賽，成為世界盃歷史上的一個汙點。

二、棒球歷史生態

　　棒球是臺灣、美國與日本的「國球」，是一種結合競技及智慧的運動，古埃及金字塔發現刻有「棒」和「球」的圖畫，據說古埃及人將它

當作宗教儀式的一部分，也有考古學家在希臘和印度的古代寺廟和碑石浮雕看到持棒打球的畫像，現代棒球則是從西元1839年美國進行第一次棒球比開始的。

在經歷了數次演變及許多不同的稱呼之後，1839年在美國紐約州柯柏斯鎮（Cooperstown，現今棒球名人堂的所在地）的戴伯特（Abner Doubleday）修定了原先的遊戲規則，在美國被認定為棒球之父的卡特萊特（Alexander Cartwright）在1845年出版了一份有20項規則的書面資料，奠定了現代棒球的基礎，包括名詞「baseball」、鑽石造型的內野、九個守備員和位置、內外野、三出局為一個半局等，1869年在辛辛納堤市成立了全世界第一支名為「紅襪俱樂部」（Red Stocking Club）的職業棒球隊（Professional Baseball），這也就是每年大聯盟新球季的開幕戰都會在辛辛納堤舉行的緣由。美國職棒大聯盟（MLB）的名稱則是在1920年出現。1955年美國國會則認定卡特萊特為現代棒球的發明人。

古巴棒球的強盛，名聞遐邇，因為棒球選手出身的古巴領導人卡斯楚喜愛棒球，更將棒球視為古巴的國球，所以到古巴旅遊，不論年紀大小，隨處可見打棒球的人。更有句名言形容古巴，「古巴有藍色的天空、藍色的海洋、美麗的女人、雪茄、甘蔗酒以及棒球。」

美國紐約州柯柏斯鎮——棒球名人堂所在地

　　日本棒球是在1873年由美國人貝茲傳入日本，起初是以教學方式來指導學生球隊，後來由於7大企業支持的球團正式結合，1937年組成「日本職業棒球聯盟」，開始了日本的職業棒球運動。發展至今有兩個聯盟，中央聯盟與太平洋聯盟，估計每一場球賽觀眾人數約有兩萬人以上。棒球在美國、加拿大、古巴、日本、臺灣及韓國已流行多時，藉由運動文化中產生民族意識與國家認同。

　　日本人中馬庚在1895年創造了「野球」的字彙，即日本所謂的「野球元年」。同年，日本占據臺灣，棒球運動隨之傳入，並把這項運動稱之為「棒球」，1906年出現了臺灣史上第一支棒球隊，開啟了棒球在臺灣發展的歷史。

　　1984年，棒球被列為奧運會的表演項目；1992年起被列為奧運會的正式比賽項目至2008年。1992年第25屆巴塞隆納奧林匹克運動會這是棒球項目首度成為奧運正式比賽項目，共有八個國家的棒球代表隊參賽，中華隊以五勝二負的戰績獲得預賽第三名晉級，決賽以5：2擊敗日本晉級冠軍戰，冠軍戰敗給古巴，獲得銀牌，1992年古巴首次參加奧運即奪得金牌，否則中華隊應該在1992年就已經拿下奧運金牌改寫歷史了。

1992年巴塞隆納奧運棒球賽，中華隊以優異球技獲得銀牌
資料來源：中華奧林匹克委員會，http://www.tpenoc.net/
center_g01_01_15.jsp

臺灣棒球運動發展已經有一百多年的歷史，簡略分為下列時期（**表9-3**）：

表9-3　臺灣棒球運動年代表

年代	時期
1895～1945	野球傳入臺灣，棒球萌芽時期
1945～1960	棒球蓬勃發展，落地生根時期
1960～1980	三級棒球時期，全面發展時期
1980～1990	培養至成棒選手，打入國際比賽及職棒時期
1990～2010	多元化階段的歷程，選手外移時期

資料來源：作者整理。

　　1921年，居於臺灣東部的原住民，常在打獵過程中，需要拋擲石頭等工具作為輔助，原住民小朋友練就了一身丟擲石頭的本領。漢人林桂興見到一群花蓮阿美族青少年正在用木棒、石頭等簡單器具進行類似打棒球的遊戲，對於他們的棒球資質驚訝不已，便召集這群青少年成立「高砂棒球隊」，這群青少年們被安排進入「花蓮港農業補習學校」就讀，高砂棒球隊被重新命名為「能高團」（因能高山而得名）。

　　1925年，能高棒球隊搭船前往日本進行一個月的友誼賽，東京第一場友誼賽，由於日本人低估能高球員的實力，所以當時僅派出非強隊的隊伍出賽，沒想到在主投手查屋馬的封鎖下，前四局以28：0的戰績獲得壓倒性的勝利，於是裁判緊急宣布比賽結束，「能高」成為一個象徵與符號，代表著臺灣的原住民棒球員。

　　1931年，來自嘉義的嘉義農林棒球隊奪得全島中等學校棒球大會冠軍，更以臺灣原住民、漢人、日本人三個族群混合的隊伍代表臺灣參加第17屆夏季甲子園大賽，拿下全日本亞軍，棒球運動發展成為當時學校體育教育的主要項目。

　　1958年，紅葉少棒隊擊敗日本關西聯隊後一夕揚名，隔年的金龍少棒獲得世界冠軍凱旋歸來，不僅把臺灣的三級棒球運動推向世界舞台，

也奠下了臺灣後來成為世界棒壇五強的基礎。

1937年，吳昌征是臺灣第一人加入日本職業棒球（巨人隊）。2002年陳金鋒是臺灣第一位進入美國職棒大聯盟的選手（美國職棒道奇隊）。2005年登上大聯盟的王建民成為臺灣棒球選手在洋基隊出賽的第一人。

三、運動品牌生態

(一)耐吉（Nike）──美國

第一名的運動品牌霸主，耐吉公司（Nike）於1972年成立。其前身是由現任Nike總裁菲爾・耐特以及比爾鮑爾曼教練投資的藍帶體育公司，總部位於美國俄勒岡州Beaverton。2002年公司的營業收入達到了創紀錄的50億美元。創始人比爾・鮑爾曼曾說過一句話：「只要你擁有身軀，你就是一名運動員；而只要世界上有運動員，耐吉公司就會不斷發展壯大。」NIKE這個名字，在西方人的眼光中很是吉利，易讀易記，很

耐吉（Nike）
資料來源：http://mitsloan.mit.edu/
sustainability/profile/nike

能叫得響，商標是個小鉤子象徵著希臘勝利女神翅膀的羽毛，代表著速度，同時也代表著動感和輕柔，著名的廣告語：Just Do It（放膽去做）。

(二)愛迪達（Adidas）──德國

1920年於接近紐倫堡的赫佐格奧拉赫開始生產鞋類產品，以創辦人阿道夫・阿迪・達斯勒（Adolf Adi Dassler）命名，愛迪達的服裝及運動鞋設計通常都可見到三條平行間條，在其標誌上亦可見，三條間條是其特色，原本由兩兄弟共同開設，在分道揚鑣後，阿道夫的哥哥魯道夫・達斯勒（Rudolf Dassler）開設了敵對的運動品牌彪馬（PUMA）。

2005年愛迪達宣布以38億美元收購對手之一的Reebok（美國），收購有助於增長其在北美洲的市場占有率，並促進其在與Nike在該領域內競爭中所扮演的地位，目前Adidas在運動用品的市場占有率全球排名第二。Adidas的廣告語是：Impossible Is Nothing（沒有不可能）。

(三)銳步（Reebok）——美國

Reebok一字原指非洲的一種羚羊，擅長奔跑，銳步公司希望穿上Reebok運動鞋後，縱橫馳奔。1895年創始人約瑟夫‧福斯特，是一位英國的短跑愛好者，1900年福斯特進一步改進他的技術建立自己的生意，爲當地的體育愛好者提供手工製造的跑鞋，釘鞋從此給短跑帶來了歷史性變革，並延用了五十年。2006年愛迪達以38億美元收購銳步公司的全部股份，新公司的年

銳步（Reebok）

收入將能達到123億美元，逼近耐吉公司在2004～2005年度的137億美元，對耐吉公司將形成強大的挑戰。

(四)彪馬（PUMA）——德國

1948年成立於德國赫佐格奧拉赫創始人魯道夫‧達斯勒，中文作彪馬亦爲美洲獅，1924年加入了弟弟阿道夫‧達斯勒位於赫佐格奧拉赫的達斯勒公司，1948年兩兄弟分道揚鑣，從此成爲競爭對手。PUMA也與Adidas同爲1970與1980年代嘻哈文化代表物之一。PUMA代言者足球球王比利進軍世足冠軍決賽，爲了與頂尖的運動員合作並不斷地追求最新的技術製作最佳的運動配備，躍升爲年輕人最愛品牌之一。

彪馬（PUMA）

(五)斐樂（FILA）──義大利

1926年由FILA兄弟在義大利BIELLA創立，70年代，為配合多元化策略，拓展在當時前景一片廣闊的運動服裝業務，並先後開發了網球、滑雪、游泳、高爾夫球與登山，受到市場影響開啟了籃球及足球服的製作。斐樂以產品優良、用途廣泛及設計新穎而贏得美譽，產品行銷巴黎、羅馬、洛杉磯、日本等30多個國家。

斐樂（FILA）
資料來源：http://freelogovector.
wordpress.com/page/189/

(六)美津濃（Mizuno）──日本

1906年創立，早期自棒球用具開始生產，製造棒球手套及棒球；1916年提倡硬式棒球規格化；1948年，第14屆奧運美國選手史密斯採用美津濃製撐竿跳竿，獲得金牌；1958年Hickory冰球，滑雪用品生產；1964年東京奧運會贊助廠商。

美津濃（Mizuno）
資料來源：http://www.logovaults.
com/logo/2831-mizuno-
blue-logo-png

(七)茵寶（UMBRO）──英國

1924年由英國堪富利士兄弟創立，英國的足球服裝生產商，以他們英文名（HUMPHREY BROTHERS）內的五個英文字母合併成UMBRO，1966年世界盃冠軍英格蘭隊，也是茵寶最輝煌的歷史時刻，當時進入16強

茵寶（UMBRO）

的隊伍中就有15支球隊穿著茵寶球衣，生產足球有關所有的裝備分，目前英格蘭國家隊、英超的埃弗頓、西漢姆及法甲的里昂等球隊身穿茵寶的隊服。2008年Nike宣布以2.85億英鎊（約合5.8億美元），收購英國足球用品製造商Umbro。2012年Nike以2.25億美元的價格將旗下品牌茵寶出售給艾康尼斯品牌集團公司（Iconix Brand Group, Inc）。

(八)卡伯（Kappa）——義大利

亦稱背靠背，1916年在義大利的杜林（Turin）成立，主要生產襪子和內衣褲。70年代末，品牌重新定位為「Kappa Sport」（不久後被簡稱為Kappa），成為年輕人市場中的一個矚目品牌，開始重新將焦點放回體育用品市場，70年代末，首先贊助義大利頂級球隊尤文圖

卡伯（Kappa）
資料來源：http://www.nipic.com/show/3/82/4034306k11d4c8d1.html

斯，不久後再將贊助對象引延至AC米蘭等；1988年漢城奧運，美國田徑隊穿著Kappa經典的緊身短跑裝束。廣告詞：He who loves me follows me（愛我就跟隨我）。

(九)迪亞多那（DIADORA）——義大利

1948年成立，創始人Marcello Danieli的家鄉在第一次世界大戰期間正是當時義大利軍隊的鞋靴補給站，戰後造鞋技術得以保留和發展，Danieli繼承了家鄉的傳統造鞋技術，並不斷創新，剛起步的產品也是由登山和步行鞋組成的，這些產品也就是後來被稱為登山靴和滑雪靴的原型，從70和80年代開始，世界足球和網球

迪亞多那（DIADORA）
資料來源：http://goodlogo.com/extended.info/diadora-logo-3477

都有DIADORA的代言。

(十)新平衡（New Balance）——美國

1906年創立，創辦人萊里
（William J. Riley）。第一個產品是
以三點支撐概念所設計的彈性足弓
墊。萊里認為他的鞋墊能帶給人們
「新的平衡」，「New Balance」一
名由此而生。1958年，前美國總統
雷根穿著的M1300鞋款，是當時跑
鞋科技創新與突破的產品；而前美
國總統柯林頓穿的白宮「門牌鞋」

新平衡（New Balance）
資料來源：http://www.fansshare.com/
gallery/photos/11499524/
logo-new-balance-logo/

為M1600。在媒體上屢見不鮮「總統鞋」之後，各國政治與企業領袖
不約而同的穿著New Balance的跑鞋，包含前俄羅斯總統葉爾欽、新
加坡總理李光耀、蘋果電腦、微軟電腦、GAP總裁等等。第一雙跑鞋
「Trackster」於1960年問市，是當年在臺灣街頭人腳一雙的320系列鞋
款，波浪狀的鞋底是一大特色，這雙跑鞋很快地在美國流行起來，成為
大專院校田徑場與越野賽道上的必備跑鞋。1975年Tom Fleming穿著New
Balance的M320跑鞋，在紐約馬拉松奪得冠軍；1984年研發了ABZORB
避震材質，成為了第一個推出避震運動鞋的品牌；1990年New Balance
成為世界前10大運動品牌，並獲德國評選為世界最佳的慢跑鞋。

四、運動品牌與轉播利益下的生態

2005年7月8日，國際奧林匹克委員會（International Olympic
Committee, IOC）正式宣布：「棒球、壘球將不會列入2012年第30屆英
國倫敦奧運會的比賽項目」，國際奧會取消棒壘球項目最片面的理由
是，真正發展棒球運動的國家太少；根據IOC的一份研究報告，2004年

奧林匹克五環──代表世界五大洲

雅典奧運棒球賽的入場券銷售不佳，成本高昂的棒球場，賽後又很難轉做其他用途，對不流行棒球的地主國造成極大的經濟負擔。

美國職棒之外的棒壇組織，如國際棒總、日本職棒、韓國棒球委員會、中華職棒雖然在接下來幾年間努力串聯，盼能於2016年奧運中再度列入棒球項目，國際奧會於2009年經秘密投票後仍確定2016年奧運將不列入棒壘球項目，2008年第29屆北京奧運會成為末代奧運棒球賽。

取消棒球項目，讓臺灣、日本等熱愛棒球的國家相當失望。國際棒球協會主席隨即表示失望，不過他也坦承頂尖的棒球好手都去打職業賽，影響奧運的吸引力。2005年國際奧會主席羅格發表了申明，指出了棒球落選的兩大原因，但事實分析卻還有非常多的原因，整理為以下4項。

第一大原因──無法在比賽中實行強硬的反興奮劑政策。

羅格說：「那就是國際奧會需要一個乾乾淨淨的奧運、最優秀的運動員以及廣泛的參與性。」美國職棒（MLB）的興奮劑泛濫成災，2004年前服用興奮劑都沒有管理，MLB並不進行興奮劑檢測。2005年MLB終於施行懲罰措施，在球員工會的強大壓力下，第一次被查出興奮劑的處罰十天禁賽，沒有任何罰款，這樣的條款下球員不痛不癢。依職業常規賽事場次多寡來分析，NBA常規賽82場、NFL常規賽16場，MLB的常規賽有162場，時間最長觀眾也是最多，每個大城市巨蛋球場幾乎都超過五萬人座位次，密集的時候，一個球隊下午和晚上會各有一場比賽要打。投手壓力是最大的，每場比賽通常要投出70個球以上，這是投手服用興奮劑最多的緣故。

Yankees強打羅德里格斯（Alex Rodriguez）用藥爭議不斷

2007年6月12日國家聯盟道奇隊臺灣投手郭泓志，投手左投左打轟出第一發全壘打，球帽球棒列入美國棒球名人堂收藏

　　第二大原因——沒有大牌的球員參加。

　　美國是棒球大國，就如籃球一樣，美國人在棒球項目上擁有絕對的統治權，但就在美國職棒聯盟比賽舉行得如火如荼的同時，根本不把國際奧會主辦的世界最大體育盛會奧運會放在眼裡，職棒聯盟大咖球員不以參加奧運會為榮，因此在奧運會的棒球比賽中很難看到世界級高手的身影，而美國棒球隊更是在2004年的雅典奧運會上連決賽階段的參賽權都沒有取得。奧委會主席羅格說：「最優秀的棒球運動員都去了哪裡了？」而奧運會就是需要這些出色的運動員來推動比賽的廣泛性。

　　美國職棒大聯盟（Major League Baseball, MLB），是1903年由國家聯盟和美國聯盟共同成立，目前聯盟共計30支球隊，16隊屬於國家聯盟，14隊屬於美國聯盟，一年賽季自4月初到當年9月底，近半年的時間。各隊除了本隊之外另有小聯盟球隊（俗稱農場），用於培養新秀及復健傷兵之用，大聯盟發展至今，已有100多年歷史，根據統計平均每場比賽觀看人數大約都超過兩萬人，從地區性的娛樂觀賞發展至聯盟式的經營方式，使得棒球運動的相關產業產生了無限的商機，再加上美國以商業化角度經營棒球博物館，保存了當地的比賽紀錄、比賽器具及棒球史料，將棒球文化傳承下去，使得博物館不僅成為城鎮重心，同時還

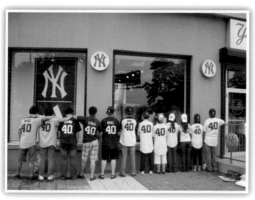

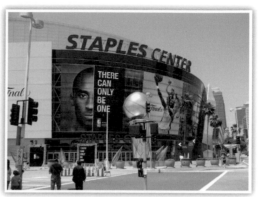

球衣一件美金150元以上　　　　　　洛杉磯NBA湖人隊主場STAPLES CENTER

帶動了其他相關產業的發展。

　　第二大原因——運動品牌利益。

　　世界銷售運動品牌冠軍——美國品牌耐吉與世界銷售運動品牌亞軍Adidas，兩者背後的較量關係浮出檯面，美國棒球、籃球及亞洲棒球推廣不餘遺力，耐吉在一連串的行銷策略下，簽約了幾個重要的球星，1984年麥克‧喬丹籃球大帝推出的第一代籃球鞋Air Jordan，是一個關鍵性成功因素，1986年全年總銷售額首次超越10億美元。1994年與巴西國家足球隊簽下長期合約。1996年與高爾夫球選手老虎伍茲簽約。2003年3億500萬美元收購Converse。2004年全年總利潤超過123億美元達到最大之經濟效益。

　　美國職棒大聯盟帶來的運動文化，塑造美國運動英雄的形象和社會價值之重要相關性，若在美國成為運動英雄，會被描寫成為擁有廣泛價值觀的化身，這個化身會影響整個美國社會層面，甚至帶動社會風潮，這就是所謂的「運動員商業經濟模式」。

　　職業運動最發達的地區是美國，在幾個職業聯盟當中，商業效益最大的應屬美式足球聯盟（NFL），但侷限於美國本土；其次為美國職棒大聯盟（MLB），普及性較強；而國際化最深的美國職業籃球聯賽（NBA）則礙於規模，營收遠遠瞠乎其後。除了職業賽車，經濟收益堪與NFL或

MLB匹敵的只有歐洲職業足球賽事。美國職棒打了100多年的總冠軍賽，自稱爲「世界大賽」（World Series）。可是，從沒有其他國家的隊伍來參賽過，哪有資格稱爲「世界大賽」呢？不能因爲在以前的世界裡，只有美國人在打職業棒球，就以爲美國職棒就是全世界吧，一百多年的持續發展，美國職棒廣納各色人種、各國好手，以高額的薪資，將最優秀的人才和技術匯集在美國職棒中，讓「大聯盟」成爲全球職棒界的聖堂，贏得「世界大賽」冠軍，也的確是被全球職棒所認同的世界冠軍。

2000年雪梨奧運，開放了職業棒球球員參與，美國僅派出小聯盟明星隊，就擊敗業餘霸主古巴，拿下該屆的金牌。在2004年雅典奧運前，美國打算如法炮製雪梨奧運的成功模式，再度派出小聯盟明星隊與會，卻在美洲區資格賽就被淘汰，形成美國在國際賽事中的恥辱。美國棒球在雅典奧運前的挫敗，並未如同美國籃球在國際賽事挫敗後，激發出超級職業球星組成的「夢幻隊」來參加國際比賽，所以美國不支持奧委會所舉辦四年一次的奧運棒球賽事，是最直接使棒球於奧運正式比賽項目的出局最直接的原因。

足球發源於英國，現今已普及於全世界。以英國的職業足球爲例，在以推廣足球運動爲前提之下，採開放式職業聯盟，隨時可以組成新的職業球隊，從地區小型聯賽出發，透過分級升降制度，以邁向最高層級的聯賽爲目標，在這個制度之下，球隊競爭激烈，而球隊的組成或解散相對自由，長期以來，由於開放式競爭的緣故，再加上英國足協的官方管理，大大壓縮了獲利的空間，各國的足球聯盟也都自視爲運動組織，而非營利單位，財務不佳造成許多問題，最麻煩的是球場設備老舊、管理無效率，看台倒塌或球迷推擠造成的重大傷亡時有所聞，爲改善這些問題，英國政府自1990年代起陸續以公共投資挹注於球場的改善，並誘發球隊自行籌資加碼投資，再加上1992年聯盟層級改組，最高層級改爲英超聯盟，開始有較強的商業色彩。

如何將足球全面推廣到美洲與亞洲，奧委會與足總都傷透腦筋。1994年第15屆第一次世界盃足球賽在美國主辦，2002年第17屆世界盃足

球賽第一次在亞洲的韓國和日本舉行，這兩次的舉辦將歐洲人的足球運動成功地行銷到美洲與亞洲，也順利將Adidas正式帶入美洲及亞洲，當時為愛迪達擔任代言人的知名人士幾乎都是足球明星——大衛·貝克漢、席內丁·席丹、米夏埃爾·巴拉克等。2005年，愛迪達在運動用品的市場占有率全球排名第二。

　　足球、棒球和籃球作為與經濟高度關聯的體育文化產業，隨著經濟全球化的觸角在世界各地鋪張開來。最簡單的例子，每年的NBA賽季選秀網羅了世界各地的優秀籃球人才，而從肯亞的山區到泰國的漁村，無數當地球迷為英超而瘋狂。近年來，NBA球隊頻繁前往倫敦和柏林舉行季前賽；歐洲足球俱樂部在美國的熱身賽也辦得如火如荼，2014年曼聯與皇馬在密西根體育場的一場熱身賽就吸引近十一萬現場觀眾，創下美國足球史上單場足球賽最高的座位率。雖然在國際足聯公布的足球人口排名中，美國位居第二，超過所有歐洲國家。但現實是大部分美國人認為足球是一項「適合女生和青少年」的運動；同樣在歐洲，雖然西班牙的皇家馬德里和巴塞隆納俱樂部也有籃球隊，但更為人熟知的卻是踢足球的C羅和梅西。

　　第四大原因——轉播權利金。

　　1990年代以後，由於媒體勢力的拓展，再加上媒體營運的全球化，透過轉播權利金的簽訂，職業運動在營收上開始大有斬獲。在美國，許多球隊開始循著洋基隊與YES體育網的模式，經營地區性的有線電視轉播頻道，自己賺取轉播權利金，他們付給自己的轉播權利金通常較市場價格高。相反地，許多媒體大亨亦開始涉足球隊的經營，母公司則常以較低廉的轉播權利金給付，使自身的營利增加，而造成球隊帳面上的虧損，以此要求球員共體時艱，或要求市政府改善球場以增加票房收入。由於封閉式聯盟球隊數量稀少，許多城市都亟欲爭取，故球隊動輒以搬遷他城為要脅，要求地方政府協助其改善財務狀況。在歐洲，由於1980年代以前電視台多為官方頻道，在沒有其他轉播者競標的情況下，足球賽轉播的權利金收入少得可憐，1990年代之後因媒體自由化與有線電視

台的迅速發展而有所改觀。然而，當愈來愈多的賽事由免費無線台轉往需付費的有線頻道時，政府不得不出面干預，歐洲各國紛紛仿效英國立法，做出重要賽事不得在付費頻道播出的限制，以維持運動轉播的公共性質，但商業機制在各足球聯盟的運作已愈來愈深入，例如歐洲足球聯賽冠軍盃原本的單淘汰賽改制後成為循環賽，則可以使比賽場次更多，轉播的商業收益更大。

　　隨著運動賽事進行及轉播中，許多我們熟悉運動員的「運動員商業經濟模式」的銷售下遠超過一般臺灣企業家營業額，而運動鞋的銷售量也早早地超越皮鞋，運動網眼衫也取代一般襯衫，特別是藉由衛星電視與有線電視這兩項技術開發革命性影響，而帶動的運動賽事效益延伸出的品牌競爭力，是在此篇運動生態旅遊中多元化的啟示，讀完這篇讓人瞭解到生態旅遊不只在自然環境下產生豐富的資源，一樣在人文的時空背景中，也會看到不同的生態環境，你會發現：「當你在看陳偉殷及林書豪的比賽時，會懂得去思考探究其所屬的巴爾的摩金鶯隊與洛杉磯湖人隊的運動生態環境與品牌效益，最終去思考為何王建民不去日本職棒打球的因果關係。」

西雅圖NIKE總部，麥克・喬登展示館

洋基球場滿滿都是人

參考文獻

〈Adidas力拚全球第一大〉，《經理人月刊》，http://www.managertoday.com. tw/?p=215

〈足球起源地在中國？！國際專家抗議FIFA〉，《自由時報》（2014/06/08），http://news.ltn.com.tw/news/sports/breakingnews/1026406

360doc個人圖書館，〈世界十大頂級運動品牌〉，http://www.360doc.com/con tent/10/1019/19/3446962_62268634.shtml

Stefan Szymanski、Andrew Zimbalist著，張美惠譯（2008）。《瘋足球，迷棒球：職業運動經濟學》。台北市：時報。

大直國中天真球隊，〈人生好棒〉，http://tsw.hhups.tp.edu.tw/works/baseball/ index3.htm

中國金融信息網，〈足球和籃球　歐洲和美國暗自博弈體壇話語權〉，http:// life.xinhua08.com/a/20140917/1386668.shtml

文化部文化資產局，〈平溪天燈申遺事件的省思〉，http://www.boch.gov.tw/ boch/frontsite/cms/articleDetailViewAction.do?method=doViewArticleDetail &menuId=506&contentId=3052&isAddHitRate=true&relationPk=3052&tabl eName=content&iscancel=true

王英明、羅惠齡（2006）。〈《WBC》日本No.1〉，《自由電子報》（2006/03/22），http://news.ltn.com.tw/news/sports/paper/63165

百度百科，〈運動品牌〉，http://baike.baidu.com/view/2167810.htm

自由時報體育組（2006）。〈爭搶世界之冠King of The World〉，《自由電子報》（2006/03/02），http://news.ltn.com.tw/news/sports/paper/60114

林正智，〈認識足球歷史〉，http://tyc.k12.edu.tw/1001915030/introduce2.htm

國家教育研究院雙語詞彙、學術名詞暨辭書資訊網。〈無形文化資產〉，http://terms.naer.edu.tw/detail/1679320/

運動筆記，〈〔品牌故事〕新世代的新平衡——New Balance〉，http://www. sportsnote.com.tw/running/view_article.aspx?id=b9dfa675-261f-4ee6-b3cf-cee5a2d612eb

維基百科，〈臺灣棒球維基館〉，http://zh.wikipedia.org/wiki/%E5%8F%B0% E7%81%A3%E6%A3%92%E7%90%83%E7%B6%AD%E5%9F%BA%E9 %A4%A8

維基百科。〈非物質文化遺產〉，http://zh.wikipedia.org/wiki/%E9%9D%9E%
E7%89%A9%E8%B4%A8%E6%96%87%E5%8C%96%E9%81%97%E4%
BA%A7

靜宜大學中文系臺灣民俗文化研究室，〈臺灣無形文化資產傳統藝術登錄現
況(一)〉，http://web.pu.edu.tw/~folktw/theater/theater_a30.html

臺灣棒球維基館，〈奧林匹克運動會〉，http://twbsball.dils.tku.edu.tw/wiki/
index.php/%E5%A5%A7%E6%9E%97%E5%8C%B9%E5%85%8B%E9%8
1%8B%E5%8B%95%E6%9C%83

聯合國教科文組織（UNESCO）。Intangible Heritage，http://www.unesco.org/
culture/ich/index.php?lg=en&pg=home

羅惠齡（2006）。〈經典賽開幕！〉，《自由電子報》（2006/03/03），
http://news.ltn.com.tw/news/sports/paper/60282

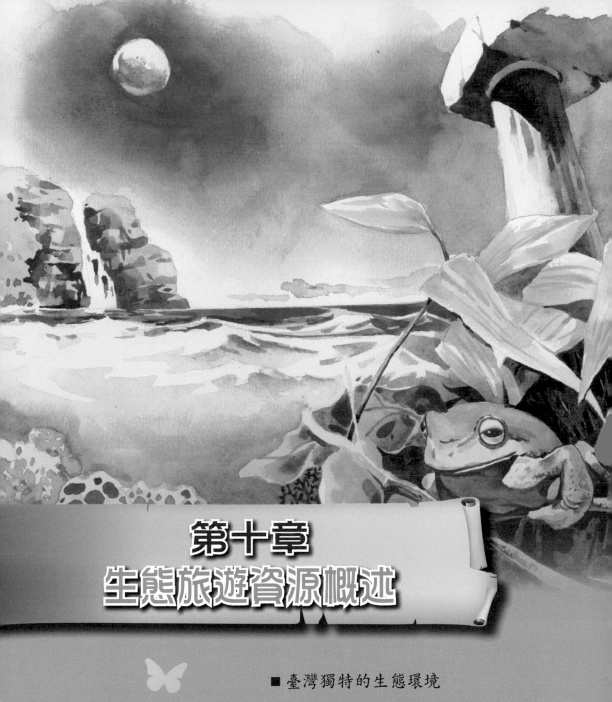

第十章
生態旅遊資源概述

- 臺灣獨特的生態環境
- 生態旅遊自然資源
- 生態旅遊野生動物資源
- 生態旅遊文化與自然遺產

 第一節　臺灣獨特的生態環境

臺灣本島及外島地理環境生態類型豐富而多樣，氣候、地形與土壤等種種環境因素影響了動物和植物的分布，造就了臺灣獨特的生態環境。位處歐亞板塊的邊緣，自古以來持續受到菲律賓板塊的衝撞擠壓，臺灣由於高山林立，高度的落差造成了溫差，因此形成複雜的氣候：亞寒帶、溫帶、亞熱帶及熱帶。不同的氣候類型，臺灣可分為不同形態的植被生態系。

一、高山寒原

海拔3,500公尺以上的地帶，森林線以上的地區，稱之為高山寒原。包括玉山、雪山、大霸尖山和南湖大山等山頭，冬天長且常見積雪，年均溫低於10度。

二、高山草原

海拔3,000公尺以上的地帶，由於表土層薄，水分保持不易，年均溫10度以下，樹木不易生長，因此遍布耐旱、耐寒的矮小植物。主要組成植物是箭竹和高山芒。棲息的動物種類較少，如特有種的雪山草蜥。

三、針葉林

海拔2,500～3,000公尺左右，較高海拔處以冷杉為主。海拔較低處則以臺灣鐵杉及臺灣雲杉為主。喬木層下的地被植物則以箭竹、蕨類及

蘚苔植物等。動物種類不多，包括帝雉、酒紅朱雀、金翼白眉和臺灣蜓
蜥等。

四、針闊葉混合林

海拔1,800～2,500公尺的地區，以臺灣扁柏、紅檜占優勢，為第一
喬木層。闊葉喬木較矮小，屬於第二喬木層，如牛樟及九芎等。動物則
包括臺灣長鬃山羊、水鹿、臺灣黑熊、帝雉、臺灣山椒魚等。

五、溫帶闊葉林

四季常綠，屬於常綠闊葉林，不同於典型的溫帶落葉闊葉林。海
拔500～1,800公尺的地區，氣候溫暖、濕度高，土壤肥沃，植物生長茂
盛，以樟科與殼斗科（如櫟屬植物）植物為主，還可見到許多附生植物
與藤本植物。動物的種類，如深山竹雞、白耳畫眉、山雀、赤腹松鼠、
臺灣獼猴、山羌等。

六、亞熱帶闊葉林

海拔500公尺以下，以桑科（如榕樹）和樟科（如大葉楠、香楠）
植物為主，森林底層則有許多蕈類生長。是人類活動較頻繁的區域。現
多為次生林（如白匏仔、血桐、山黃麻等植物）與人工林（如相思樹、
油桐、綠竹等植物）。動物有臺灣獼猴、松鼠、蝙蝠，以及各種鳥類、
蛇、蜥蜴、昆蟲等。

七、熱帶季風林及海岸林

於南部的恆春半島、蘭嶼及綠島等地。此區夏季多雨，冬季乾燥多風，年平均雨量約3,000公釐以上，年均溫約25度，屬於熱帶氣候。植物有榕屬植物、板根植物及蘭花、蕨類及木質藤本等附生植物等。

八、平地草原

西部平原雨量集中在夏季，冬季在乾旱與強風的作用下，只能生長耐旱的禾本科雜草，如狗牙根、五節芒、狗尾草等，因而發展出草原生態的景觀。然而隨著農墾活動的增加，西部平原現多已被農田、住家取代，這種景觀現已較少見，目前以恆春半島的大草原較具規模。

九、沙丘

臺灣無沙漠地形，但有規模較小的沙丘。西海岸多為沖積平原，河流夾帶的泥沙沉積於沿岸，又由於雨量稀少、強烈海風吹襲，容易形成沙丘，如雲林外傘頂洲、台北鹽寮、恆春風吹沙等。彰濱工業區的崙尾地區開發了濕地卻無工廠進駐，也造成濕地乾涸而沙漠化，形成類似沙丘景觀，目前仍有許多鳥類過境於此。在沙丘邊緣，生長著一些耐旱性強的植物，如文珠蘭、馬鞍藤、林投等。

十、湖泊生態系

靜止水域依光線穿透情形，可分為湖泊和水潭。在湖泊，有些區域光線無法穿透，主要生產者是矽藻、綠藻和藍綠藻等藻類，消費者以魚類為主。在池塘，水淺而光線充足，則有一些挺水性植物（如香蒲和

慈菇）、浮水性植物和沉水性植物及其他大型淡水藻類等，消費者以各種魚類、蛙類、節肢動物（如水蚤、蝦、蟹）和軟體動物（如淡水蚌、螺）爲主。

十一、潮間帶生態系

潮間帶指海岸高潮線和低潮線之間的地區。陽光充足，有機質多，生物資源豐富。由於潮水漲退的關係，生活於此區的生物都有其特殊的適應方法以抵抗乾燥和海浪衝擊。臺灣海岸線長達一千多公里，潮間帶因地形差異可分爲泥岸、沙岸及岩岸等不同的生態景觀，分布於西南沿海，包括彰化、雲林及嘉義等地。由於堆積作用形成泥質灘地。因有機物豐富，可見文蛤、牡蠣、螃蟹等生物及鷸等遷移性水鳥。

十二、珊瑚礁

主要分布在水溫25～29度、南北緯30度之間的礁岩海岸，臺灣除了西部沙岸及泥岸地區外，其他地區海岸和離島都有珊瑚礁分布。臺灣的珊瑚礁主要分布於墾丁、蘭嶼、綠島及小琉球海域，此區珊瑚礁熱帶魚類約有一千五百種，北部的亞熱帶珊瑚礁魚類也約有八百種。

十三、沼澤生態系

沼澤是排水不良的低地、定期被水淹沒，是陸地和水域的過渡地帶。可分爲內陸的淡水沼澤與位於河流出海口的河口沼澤，淡水沼澤主要由湖泊、水潭淤積而成，水位不會定期升降，如新竹宜蘭交界的鴛鴦湖地區、墾丁的南仁湖地區等。河口沼澤所占的面積較大，如曾文溪口，且河口沼澤在臺灣生態上較受到重視，其分布的植物爲紅樹林，主要分布西部各河口附近。

十四、紅樹林

生長在熱帶及亞熱帶沿海潮間帶泥灘地的木本植物，發展出一些特殊形態，包括胎生苗、呼吸根、厚質葉及排鹽構造等，以適應沼澤環境。在臺灣紅樹林樹種原本6種，現存4種，主要優勢種為紅樹科的水筆仔和馬鞭草科的海茄苳，而紅樹科的五梨跤（紅海欖）和使君子科的欖李則為較稀有之族群。常見的動物為沙蠶、蟹類、貝類、彈塗魚及水鳥等，每到冬季，更會吸引大批候鳥來台度冬。

 ## 第二節　生態旅遊自然資源

「自然保留區」是農委會依《文化資產保存法》所劃定公告，包括22個自然保留區的名稱、保護對象、面積和範圍等資訊（**表10-1**）。

表10-1　臺灣自然保留區表列

自然保留區	主要保護對象	面積 （公頃）	範圍（位置）
淡水河紅樹林	水筆仔	76.41	新北市竹圍附近淡水河沿岸風景保安林
關渡	水鳥	55	台北市關渡堤防外沼澤區
坪林臺灣油杉	臺灣油杉	34.6	羅東林區管理處文山事業區第28等林班
哈盆	天然闊葉林、山鳥、淡水魚類	332.7	宜蘭縣員山鄉宜蘭事業區第57林班，新北市烏來區烏來事業區第72、15林班
插天山	櫟林帶、稀有動植物及其生態系	7,759.2	大溪事業區部分：第13-15等；烏來事業區部分土地
鴛鴦湖	湖泊、沼澤、紅檜、東亞黑三棱	374	大溪事業區第90、91、89林班
南澳闊葉樹林	暖溫帶闊葉樹林、原始湖泊及稀有動植物	200	宜蘭縣南澳鄉羅東林區管理處和平事業區

（續）表10-1　臺灣自然保留區表列

自然保留區	主要保護對象	面積（公頃）	範圍（位置）
苗栗三義火炎山	崩塌斷崖地理景觀、原生馬尾松林	219.04	苗栗縣三義鄉與苑裡鎮交界處，第3林班地
澎湖玄武岩區	玄武岩地景	滿潮19.13；低潮30.87	澎湖縣錠鉤嶼、雞善嶼及小白沙嶼等三島嶼
臺灣一葉蘭	臺灣一葉蘭及其生態環境	51.89	嘉義縣阿里山鄉處阿里山事業區第30林班
出雲山	闊葉樹、針葉樹天然林、稀有動植物、森林溪流及淡水魚類	6,248.7	荖濃溪事業區第22-37林班及其外緣土地
台東紅葉村台東蘇鐵	台東蘇鐵	290.46	台東縣延平鄉紅葉村境內延平事業區第19、23及40林班
烏山頂泥火山地景	泥火山地景	3.8802	高雄市燕巢區深水段183-73地號土地
大武山	野生動物及其棲息地、原始林、高山湖泊	47,000	大武事業區第2-10等，台東縣界內屏東林區管理處之巴油池及附近縣界以東之林地
大武事業區臺灣穗花杉	臺灣穗花杉	86.40	大武事業區第39林班
挖子尾	水筆仔純林及其伴生之動物		新北市八里區
烏石鼻海岸	海岸林	311	宜蘭縣南澳鄉朝陽村境內南澳事業區第11林班
墾丁高位珊瑚礁	高位珊瑚礁及其特殊生態系	137.625	屏東縣恆春鎮墾丁熱帶植物第3區
九九峰	地震崩塌斷崖特殊地景	1,198.5	埔里事業區第8林班30、31小班等
澎湖南海玄武岩	玄武岩地景	176.3	東吉嶼、西吉嶼、頭巾、鐵砧，頭巾段1、2、3、4、5等5筆等5筆土地
旭海—觀音鼻	高度自然度海岸、陸蟹族群、原始海岸林、地質景觀及歷史古道	105.44	屏東縣牡丹鄉境內，塔瓦溪以南；旭海村以北的海岸地區
北投石	北投石	0.2	北投溪第2瀧至第4瀧間河堤等地

資料來源：行政院農委會林務局自然保育網。

紅樹林——水筆仔

崩塌斷崖地理景觀
資料來源：http://www.keepon.com.tw/
DiscussLoad.aspx?code=314B5CF9A
EC3A19113F6CAA6F539A66279BA
952F932BE5D0

台東蘇鐵
資料來源：http://kplant.biodiv.tw/%E5%8F%B0
%E6%9D%B1%E8%98%87%E9%9
0%B5/台東蘇鐵-葉01.JPG

臺灣一葉蘭
資料來源：認識植物，http://www.
yesgood.com.tw/plant_top

泥火山地景

 第三節　生態旅遊野生動物資源

一、野生動物保護區

　　「野生動物保護區」及「野生動物重要棲息環境」是依《野生動物保育法》由農委會或各縣市政府所劃定公告。為了保護這些野生動物及其棲息環境，政府依據《野生動物保育法》，將這些區域公告為野生動物保護區或野生動物重要棲息環境。目前，有20處野生動物保護區分別介紹如**表10-2**所示。

表10-2　臺灣野生保護區表列

野生保護區	主要保護對象	面積（公頃）	範圍（位置）
澎湖縣貓嶼海鳥	大小貓嶼生態環境及海鳥景觀資源	36.20	澎湖縣大、小貓嶼全島陸域、及其緩衝區為低潮線向海延伸100公尺內之海域
高雄市三民區楠梓仙溪野生動物	溪流魚類及其棲息環境	274.22	高雄市那瑪夏區全區段之楠梓仙溪溪流
無尾港水鳥	溼地生態環境及棲息於內的鳥類	101.6	宜蘭縣蘇澳鎮港邊里海岸防風林內湖泊沼澤為中心等地
台北市野雁	雁鴨科為主的季節性水鳥	245	淡水河流域大漢溪與新店溪交界處
台南市四草野生動物	河口濕地、紅樹林沼澤溼地生態環境及其棲息之鳥類	523.8	本野生動物保護區與重要棲息環境面積相同，共有3個分區
澎湖縣望安島綠蠵龜產卵棲地	綠蠵龜、卵及其產卵棲地	23.33	澎湖縣望安島6處沙灘草地
大肚溪口野生動物	河口、海岸生態系及其棲息之鳥類、野生動物	2,669.7	跨台中市與彰化縣境之大肚溪（烏溪）河口及其向海延伸2公里內之海域

（續）表10-2　臺灣野生保護區表列

野生保護區	主要保護對象	面積（公頃）	範圍（位置）
棉花嶼、花瓶嶼野生動物	島嶼生態系及其棲息之鳥類、野生動物、火山地質景觀	226.4	棉花嶼全島陸域及其低潮線向海域延伸500公尺
蘭陽溪口水鳥	河口海岸溼地生態體系及棲息之鳥類	206	宜蘭縣蘭陽溪噶瑪蘭大橋以下至河口段
櫻花鉤吻鮭野生動物	櫻花鉤吻鮭及其棲息與繁殖地	7,124	台中市大甲溪流域七家灣溪集水區（大甲溪事業區第24林班等地）
台東縣海端鄉新武呂溪魚類	溪流魚類及其棲息環境	292	台東縣海端鄉卑南溪上游新武呂溪初來橋起
馬祖列島燕鷗	島嶼生態、棲息之海鳥及特殊地理景觀域	71.6166	東引鄉之雙子礁，北竿鄉之三連嶼、中島、鐵尖島、白廟、進嶼，南竿鄉之劉泉礁，莒光鄉之蛇山等八座島嶼
玉里野生動物	原始林及珍貴野生動物資源	11,414.58	花蓮縣卓溪鄉國有林玉里事業區第32-37林班
新竹市濱海野生動物	河口、海岸生態系及其棲息之鳥類、野生動物	1,600	北含括客雅溪口等地
台南市曾文溪口北岸黑面琵鷺	曾文溪口野生鳥類資源及其棲息覓食環境	300	七股新舊海堤內之縣有地
宜蘭縣雙連埤野生動物	湖泊生態，永續保存臺灣低海拔楠儲林帶溼地生態之本土物種基因庫	17.2	宜蘭縣員山鄉大湖段雙連埤小段79地號水利地
高美野生動物	河口生態系及沼澤生態系	701.3	台中市清水區沿岸，北以大甲溪出海口北岸為界
桃園高榮野生動物	沼澤生態系	1.11	桃園縣楊梅鎮高榮里仁美段167地號
翡翠水庫食蛇龜野生動物	森林生態系	1,296	位於新北市石碇區等地
桃園觀新藻礁生態系野生動物	海洋生態系、河口生態系之複合型生態系	315	桃園縣觀音鄉保生村等地

資料來源：行政院農委會林務局自然保育網。

馬祖列島黑嘴端鳳頭燕鷗

二、自然保護區

依據《森林法》第17-1條之規範，「為維護森林生態環境，保存生物多樣性，森林區域內，得設置自然保護區，並依其資源特性，管制人員及交通工具入出；其設置與廢止條件、管理經營方式及許可、管制事項之辦法，由中央主管機關定之。」目前，有6處自然保護區分別介紹如**表10-3**所示。

表10-3　臺灣自然保護區表列

自然保護區	主要保護對象	面積（公頃）	範圍（位置）
十八羅漢山	特殊地形、地質景觀	193.01	旗山事業區第55林班，西與旗山事業區第49、50林班為界等地
雪霸	翠池地區玉山圓柏純林、針闊葉林、冰河特殊地形景觀、冰河遺跡及野生動物	20,870	位於雪霸國家公園範圍內

（續）表10-3　臺灣自然保護區表列

自然保護區	主要保護對象	面積（公頃）	範圍（位置）
海岸山脈台東蘇鐵	台東蘇鐵	38	成功事業區第31、32林班之一部分
關山臺灣海棗	臺灣海棗	54.3	關山事業區第4、5等地
大武臺灣油杉	臺灣油杉	5.04	中央山脈南端茶茶牙賴山東北坡上等地
甲仙四德化石	高麗花月蛤、海扇蛤、甲仙翁戎螺、蟹類、沙魚齒等化石	11.3	旗山事業區高雄市甲仙區等地

資料來源：行政院農委會林務局自然保育網。

臺灣海棗
資料來源：http://baoliblog.blogspot.tw/2010/03/blog-
post_4288.html

 第四節　生態旅遊文化與自然遺產

　　臺灣與世界遺產接軌，世界遺產評定條件有文化遺產項目與自然遺產項目。

一、臺灣世界遺產潛力點

　　文建會召集相關單位及學者專家召開「世界遺產推動委員會」，為更能呈現潛力點名稱之適切性以符合世界遺產推動標準決議通過，爰臺灣與世界遺產接軌潛力點共計17處（18點）。

(一)馬祖戰地文化

　　1968年起，馬祖地區國軍基於攻防一體之戰略指導與作戰任務需要，在南竿、北竿、西莒及東引，以人工一刀一斧、日夜不停趕工方式，在堅硬的花崗岩中開鑿出「北海坑道」、「安東坑道」、「午沙坑道」這些供登陸小艇使用之坑道碼頭，藉以保持戰力於九天之下，坑道密度為世界之冠，形成特殊的戰地景觀。馬祖島上充滿「反攻大陸」、「蔣總統萬歲」、「爭取最後勝利」、「軍民合作」、「枕戈待旦」等標語，以及馬祖各式各樣地下石室、坑道、射口、砲台、廚房、廁所等防禦工事軍事據點。這些冷戰時期戰地文化景觀，反映了當時特殊的時空情境，加上燈塔、民間信仰廟宇及碑碣，符合世界遺產登錄標準第2及第4項。

　　馬祖獨特的戰地文化，兼具從「負面世界遺產」（對抗、戰爭、悲劇）走向「正面世界遺產」普世價值（和解、和平、喜劇）的教育示範與啟示作用，代表人類追求和平共存的普世價值，符合世界遺產登錄標準第3項。

馬祖戰地文化

(二)淡水紅毛城及其周遭歷史建築群

　　淡水原為平埔族凱達格蘭人居住範圍，歷經漢人墾拓，開港通商後成為西

淡水紅毛城及其周遭歷史建築群

樂生療養院

資料來源：http://tw18.boch.gov.tw/index13.htm

洋文化進入臺灣的門戶，西方的宗教、建築、醫療、教育等，皆以淡水為起點擴散至臺灣各處，尤以建築與人的活動影響深遠。淡水歷史區有很特殊的建築形式，靠河岸是商業及運輸設施；行政與防禦設施居高地；教育與宗教設施則設置於後方的山頂上，形塑特殊的聚落風格，符合世界遺產登錄標準第2項。

淡水與歐洲傳教士、醫生、教育家、外交人員及商人有強烈的連結，其實質證據是淡水地區呈現的殖民風格建築，包括學校、城堡、領事館、歐僑富商、本地富商所形塑的都市形體。聚落與貿易港口的策略性地位，見證不同統治權力在「外地」做出影響世界的決定，同時也影響該區思考、信仰及傳統。特別是歐洲人與當地居民的活動空間有明顯的區隔所呈現的都市風格，也是先民不同生活態度與規範的有形記憶。符合世界遺產登錄標準第6項。

(三)樂生療養院

建築仍保有日治與國民政府時代建築特色，加上作為醫療設施與隔離空間之功能，特殊的衛生設備規劃與強制隔離配置，相當具有象徵意義，吸引公共衛生、歷史、建築、環境規劃與人類學等學者之研究興

趣。區內兼具醫療與生活空間規劃設置及功能性建築與復健職業設施，具體呈現漢生病醫療與公共衛生發展史，展現漢生病療養院之隔離特殊性與時代意義，呈現早期病患弱勢人權，符合世界遺產登錄標準第2項。

由於時代變遷與經濟發展，不僅樂生療養院院區外的環境與自然景觀已逐漸改變，院區內漢生病院民的生活聚落也在變化，從傳統到現代，從「封閉、隔離」，演變到「開放、抗爭」，該院之功能也從強制收容轉型為兼具漢生病院民療養與社區醫療，代表在「不可變及不可逆」的與環境互動及因應社會變遷之重要例證，符合世界遺產登錄標準第5項。

(四)桃園台地陂塘

近年來由於人口增加、工商業發達，漸漸失去灌溉功能的陂塘或被填平或被削減，紛紛興建學校、社區、政府、機場取代了原有陂塘，目前仍有三千多口，代表了桃園台地水利灌溉之特殊土地利用方式，這數千個星羅棋布的人工湖，並成為與居民生活互動密切的地景，符合世界遺產登錄標準第5項。

桃園台地陂塘

(五)台鐵舊山線

舊山線完工於1908年，當年架橋技術未臻成熟的情況下，利用河流上游較窄的河床與較穩固的地基，挑戰環繞山路與架橋過河的艱辛工程，創造出臺灣鐵路工程技術上最大坡度、最大彎道、最長花樑鋼橋、最長隧道群等偉大經典之作。符合世界遺產登錄標準第1項。

台鐵舊山線 阿里山森林鐵路

舊山線東側為關刀山系，西側為火炎山系，兩側丘陵造就出既彎又陡的奇特地形和沿線樸質的聚落人文、古蹟以及林相豐富的自然景觀，舊山線不論在臺灣鐵道文明發展上或是在文化歷史價值上都有其無可取代的地位。符合世界遺產登錄標準第2項。

(六)阿里山森林鐵路

為開發森林而鋪設的產業鐵道，合乎森林鐵道的定義；其由海拔100公尺以下爬升至海拔2,000公尺以上，亦合乎登山鐵道的定義；而其由海拔2,200公尺沼平至2,584公尺哆哆咖林場線，鋪設高海拔山地路段，是名符其實的高山鐵道。阿里山森林鐵路集森林鐵道、登山鐵道和高山鐵道於一身，可謂舉世無雙，符合世界遺產登錄標準第1項。

依高山鐵道的高度而言，最高的前幾名依序為南美洲安地斯山脈的秘魯（秘魯安地斯山鐵路，最高點海拔4,319公尺，La Raya Pass）、玻利維亞及阿根廷等，這些高海拔鐵路皆分布於大陸，而全世界島嶼中擁有高山鐵路者，僅有臺灣（阿里山森林鐵路，最高點海拔2,451公尺，祝山站），就東亞地區而言，阿里山也是最高的鐵路，若以非齒輪鐵路而言，其高度更勝過歐洲及非洲地區，特殊地位及重要性可見一斑，符合世界遺產登錄標準第3項。

　　目前已知世界上擁有3次迴旋的爬山路段有3處，包括瑞士國鐵（SBB）布里格線通往義大利的Gotthardbahn位於Giornico附近、墨西哥的Chihuahua Paciico Railway及阿里山森林鐵路獨立山段，前兩處皆以單純相同方向繞三圈，而獨立山第三圈以「8」字型離開，造成可看到樟腦寮四次的情景，可以算是迴旋四圈，稱得上獨一無二。符合世界遺產登錄標準第4項。

(七)烏山頭水庫及嘉南大圳

烏山頭水庫及嘉南大圳

　　烏山頭水庫及嘉南大圳完工於1930年，當年水利技術未臻成熟的情況下，採當時嶄新的半水力填築式工法築造的水壩，不易淤積泥沙，對生態環境的破壞減至接近零的地步，在世界土木界鮮有先例。3年輪灌制度使可享有灌溉用水的農民增加3倍，是水利工程偉大經典之作。符合世界遺產登錄標準第1項。

　　烏山頭水庫及嘉南大圳重現了1920年代八田與一的水利工程規劃及技術，加上烏山頭水庫珊瑚潭湖光山色美景及相關水利設施，皆為珍貴的時代地景，符合世界遺產登錄標準第4項。

(八)澎湖玄武岩自然保留區

　　此地由地底流出的火山熔岩冷卻形成後，形成各式的柱狀玄武岩，另外，由玄武岩組成的島嶼受到海蝕作用形成海崖、海蝕洞、海蝕柱、海蝕溝等天然美景，在亞洲地區群島中更是少見，正符合世界遺產登錄標準的第7項。

　　地質年代是臺灣海峽火山熔岩最活躍的年代，至今仍保留非常獨特與優美的玄武岩地景，其雄柱狀節理及豐富的地形變化符合世界遺產登

澎湖玄武岩自然保留區　　　　　　　　　　澎湖石滬群

錄標準的第8項。

　　此地位處偏遠、海流湍急、岩壁陡峭，人跡罕至，因此，每年4月至9月已成為保育類珍貴稀有鳥類的繁殖天堂，2002年更發現瀕臨絕種的海洋野生動物──綠蠵龜上岸產卵，極具研究與保育價值，符合世界遺產登錄標準的第10項。

(九)澎湖石滬群

　　「以海為田」讓澎湖先民得以維持生存，但冬季來臨，海面刮起陣陣強勁的東北季風，船隻出海的危險性提高，先民利用澎湖海邊黑色的玄武岩和白色的珊瑚礁，堆起一座座石滬，利用潮汐漲退，使魚群游進滬內而被捕捉，不必與海浪搏鬥，是地方智慧的結晶，符合世界遺產登錄標準第1項。

　　石滬是用石塊乾砌在淺水海域的人造物，很容易受風浪侵襲而損壞，必須經常維護才能保持堪用狀態。但是在1970年代以後，因為其他漁作收益大增（石滬的獲益相對遜色），澎湖漁民逐漸不再重視石滬漁業的經營。另外，近10幾年來由於海域環境的人為破壞加遽，澎湖石滬的損毀狀況日趨嚴重，很多石滬除有積沙淤淺的現象外，有些石滬甚至已完全被海沙覆蓋，或只剩下一些殘跡，難以重現以往景觀，符合世界

306

遺產登錄標準第5項。

(十)金門戰地文化

　　自西元4世紀初，中原世家大族移居於此開始，其後陸續有唐、宋、元、明、清至1949年國民政府駐軍於此。金門地區的文化、經濟與政治歷史與一千五百年來的移民活動，密不可分。移民在此地留下許多豐富的文化遺產，如建築群及「固若金湯」的軍事工事、宗教信仰、婚喪節慶禮俗等。藉由這些文化遺產可建構出一條「時光走廊」，感受先民生活脈動，符合世界遺產登錄標準第2及第4項。

　　金門獨特的戰地文化，兼具從「負面世界遺產」（對抗、戰爭、悲劇）走向「正面世界遺產」普世價值（和解、和平、喜劇）的教育示範與啟示作用，代表人類追求和平共存的普世價值，符合世界遺產登錄標準第3項。

　　金門的傳統聚落及民居布局的根本精神是宗法倫理的體現。宗法倫理是抽象的支配力量，具體落實則要透過「空間」的營造來強化，這種空間思維營造出金門傳統聚落形態。即使是受到外來影響而興建的「洋樓」，其內部空間格局仍受宗法倫理的制約，表現出「傳統為主，外來為輔」的營造思想。這些傳統聚落，如今因受到難以抗拒的現代化潮流影響，處於脆弱的狀態，符合世界遺產登錄標準第5項。

金門戰地文化

(十一)大屯山火山群

　　大屯山火山群持續200多萬年、多次激烈的火山爆發，加上造山運動，形成今日面貌。既有2,500萬年前的老地層，還有火山地形，及後

大屯山火山群

水金九礦業遺址

火山作用地質景觀，見證了地殼變動、地質演變的過程，符合世界遺產登錄標準第8項。

與世界上同緯度乾旱沙漠，生態單調的地區相較，臺灣潮濕多雨、地貌多變、生態豐富，主要原因是受到造山運動、火山噴發、海洋調節、東北季風盛行的影響。大屯山火山群四季分明，可說是臺灣地貌與生態的一個縮影，擁有火山、地熱、草原、森林、北降型植被、冰河時期孑遺植物以及多種稀有動植物，在生態演化上具有指標地位，符合世界遺產登錄標準第9項。

繁茂的植被和多樣的地形孕育出豐富的自然生態，計有哺乳類20種、鳥類120種、兩棲類21種、爬蟲類48種、蝶類191種以上。植物種類更多達1,300種，極具研究與保育價值，符合世界遺產登錄標準第10項。

(十二)水金九礦業遺址

水金九礦業遺址完整地保存產業遺產面貌與豐富的歷史文化遺跡，吸引經濟、歷史、地質、植物等學者的研究興趣，區內的人文資源：聚落景觀、歷史空間、民俗祭典（包含太子賓館、日式房舍建築群、黃金神社、勸濟堂）；自然景觀：地形資源與水景資源；礦業地景：礦區、

坑口、礦業運輸動線與冶煉設施等文化資產，生動地記錄一部臺灣礦業發展史，符合世界遺產登錄標準第2項。

　　近年來，由於礦業停採後，聚落生活的空間紋理漸漸遭到破壞，部分聚落景觀，如當年日籍高級職員居住的日式宿舍，因年久失修而部分遭到拆除、礦工聚落也因改建而出現與景觀不協調的西式建築；曾是金瓜石聚落脈動的纜車道、索道，因停工拆除而難以重現，面對社會與經濟的快速發展，金瓜石聚落正處於脆弱狀態，符合世界遺產登錄標準第5項。

(十三)棲蘭山檜木林

　　位於中高海拔的山區，此山域因峰高、谷深、雨霧足，形成孤島式的封閉性生態環境，使得伴生於檜木林帶之珍稀裸子植物，如紅豆杉、臺灣杉、巒大杉、臺灣粗榧等北極第三紀孑遺植物，因長期隔離演化，形成臺灣僅有的特有種，而這些特有種針葉類珍稀裸子植物群，歷經數千萬年至上億年的演替，堪稱「活化石樹」，在生態演化上具有指標地位，符合世界遺產登錄標準第8項。

　　山區的雨量年平均高達5,000公釐的紀錄，此山區一年之中，幾乎有250天雨霧濛濛，這種飽含水分終年雲霧繚繞的林地即是植物學界所稱之的「霧林帶」。本區之自然環境生態系，學術界稱為「暖溫帶山地針葉樹林群系」。在植物學上又將此群系分為兩大植物生態社會，一為針葉混生社會，另一位檜木林型社會。其中檜木林社會分布海拔（1,600～2,600公尺）因氣候較暖又濕潤多雨，以致植物社會組成非常多樣，就物種歧異度而言，植物種類龐雜，其中有許多臺灣已瀕臨絕種及珍貴物種生長其間，在這些

棲蘭山檜木林

珍稀針葉樹的林況下，並發現有臺灣黑熊、臺灣野山羊、山羌等大型蹄科動物。此處成為臺灣珍稀野生動物的棲息天堂，極具研究與保育價值，符合世界遺產登錄標準第10項。

(十四)太魯閣國家公園

太魯閣峽谷的大理岩岩層厚度達千餘公尺以上，分布範圍廣達10餘公里，此區石灰岩的生成與大理岩的形成過程，可見證臺灣最古老地質年代，另由於菲律賓海板塊與歐亞大陸板塊間的持續碰撞，造成地殼不斷上升，加上下切力旺盛的立霧

太魯閣國家公園

溪經年累月地沖刷與侵蝕，形成雄偉的斷崖、河階地、開闊河口沖積扇及峽谷等地質地形，符合世界遺產登錄標準第7項。

太魯閣狹窄呈U字型的石灰岩峽谷是世界最大的大理岩峽谷，深度超過1,000公尺，因立霧溪不斷下切、侵蝕、沖刷加上大理石岩層的風化作用及此處地殼持續活躍隆起的上升運動，造就太魯閣峽谷渾厚雄偉的景觀，生物多樣性與獨特性符合世界遺產登錄標準第9項。

海拔高度上變化大，造成複雜的氣候帶，形成繁複的植被。高山峻嶺的阻隔，造成生殖隔離作用，因此孕育出特有及稀有的植物。此外，此區未受人為破壞的原生植被與森林，讓棲息其間的動物種類和數量非常豐富，並產生互相依賴的關係，符合世界遺產登錄標準第10項。

(十五)玉山國家公園

中央山脈號稱「臺灣屋脊」，而玉山又為中央山脈至高峰，亦為東北亞第一高峰，符合世界遺產登錄標準第7項。

玉山國家公園

　　玉山國家公園受到板塊運動的影響，岩層脆弱易崩塌，造成多處驚險的地質景觀，加上特殊氣候造成的侵蝕作用，產生多處壯觀的瀑布奇景，符合世界遺產登錄標準第9項。

　　豐富的林相及海拔落差大的環境特色，提供野生動物一個良好的環境，讓棲息其間的動物種類和數量非常豐富，而產生互相依賴關係，符合世界遺產登錄標準第10項。

(十六)卑南遺址與都蘭山

　　出土的石板棺、玉器、大規模之聚落遺物，在臺灣首屈一指，即使在世界上也不多見。就學術的意義來看，代表史前文化的卑南遺址，不但與臺灣西海岸的若干史前文化有相通之處，而且與現存南島民族之文化也有所關連，成為臺灣史前文化整體發展脈絡中的一個重要環節，符合世界遺產登錄標準第3項。

卑南遺址與都蘭山

整體價值涵蓋面非常廣，除有形的建築遺構、出土文物、標本外，無形的文化遺產，皆有極高的總體價值與重要性，符合世界遺產登錄標準第6項。

(十七)排灣族及魯凱族石板屋聚落

排灣族及魯凱族石板屋聚落完整地保存排灣族及魯凱族歷史文化遺跡，吸引人類學、建築學等學者的研究興趣，區內的人文資源——聚落景觀與山上自然地景有機結合，配置明顯、保存良好，生動記錄排灣及魯凱族傳統聚落空間、家屋空間、家屋前庭、採石場、水源地及傳統領域，符合世界遺產登錄標準第2項。

由於日治時代居民遷村至平地，且僻處山區交通不便，也無現代電力，目前居民偶爾利用原有石板屋作為工作基地及休閒，排灣族及魯凱族石板屋聚落歷經長期氣候及時空破壞而處於脆弱狀態，符合世界遺產登錄標準第5項。

排灣族及魯凱族石板屋聚落

(十八)蘭嶼聚落與自然景觀

　　蘭嶼雅美族（達悟族）為適應當地嚴酷的氣候、風襲擊狹長海岸地形環境，發展出特有的建築文化，此文化特色可從當地傳統住屋、工作房及船屋看出端倪，該區由於沒有任何天然屏障，半地下的房屋建築設計，可保護居住者抵擋風雨的侵害，同時也發展出當地特有的文化傳統及準則，符合世界遺產登錄標準第5項。

　　蘭嶼大片的山地及狹長的海岸構成蘭嶼美麗的地形。精采的自然地形、火山熔岩及迷人海景，伴隨著神話傳說，構成美麗的蘭嶼。本區每年兩百天的雨季使島上的瀑布及霧景千變萬化。此外，傳統文化與海洋、飛魚緊密結合，此一文化特質，使島上的自然景觀更具特色。符合世界遺產登錄標準第9項。

蘭嶼聚落與自然景觀

參考文獻

Kano, T. 1933. Zoogeography of Botal Tobago Island (Kotosho) with a consideration on the northern portion of Wallaces line. Bull. Biol. Soc. Jap. 9: 381-399, 475-491, 591-613, 675-721.

文化部文化資產局，〈臺灣世界遺產潛力點〉，http://twh.boch.gov.tw/taiwan/index.aspx?lang=zh_tw

行政院農委會林務局自然保育網，〈自然保留區〉，http://conservation.forest.gov.tw/lp.asp?CtNode=174&CtUnit=120&BaseDSD=7&mp=10&nowPage=1&pagesize=15

行政院農委會林務局自然保育網，〈自然保護區域總表〉，http://conservation.forest.gov.tw/ct.asp?xItem=3012&CtNode=758&mp=10

行政院環境保護署全國環境水質監測資訊網，〈水質年報〉，http://wq.epa.gov.tw/WQEPA/Code/Report/ReportList.aspx

呂光洋（1995）。〈臺灣地區生態環境特色〉。《環境教育季刊》，第27期，頁2-19。

志凌數位學習網，〈認識植物〉，http://www.yesgood.com.tw/plant_top/A_strokes/%E5%8F%B0%E7%81%A3%E4%B8%80%E8%91%89%E8%98%AD/%E5%8F%B0%E7%81%A3%E4%B8%80%E8%91%89%E8%98%AD980320/一葉蘭15.jpg

陳玉峰（1996）。《生態臺灣》。台中市：晨星出版社。

第十一章
生態旅遊永續經營

■ 地球永續發展現狀

■ 京都議定書影響

■ 澎湖低碳島規劃

　　1980年「世界自然保育方略」首先提出「永續發展」的概念，然而，永續發展的定義在不同的主張下各有異同，目前在國際上最被廣泛引用的定義，即是1987年聯合國「環境與發展委員會」（World Commission on Environment and Development, WCED）在「我們共同的未來」報告中所提出：「一種既滿足當代人的需求，又不損及未來世代滿足其需求之能力的發展方式」（Development that meets the needs of the present, without compromising the ability of future generations to meet their own needs）。該報告試圖為經濟發展與環境保護找出相容之道，認為人類基本需求可藉由經濟發展而普遍獲得滿足，但經濟發展的基礎必須建立在生態環境的永續上。整體而言，永續發展的目標在於經濟發展、社會公平及生態環境的整全。永續發展的重要精神在於追求社會、經濟與環境三面向的均衡發展。

1. 社會層面（social）：主張公平分配，以滿足當代及後代全體人民的基本需求。
2. 經濟層面（economic）：主張建立在保護地球自然環境基礎上的持續經濟成長。
3. 環境層面（environmental）：主張人類與自然和諧相處。

　　關於「我們共同的未來」所提出對「永續發展」的定義，批評者認為「永續」一詞常依不同價值判斷與需求而被擴大解釋，「永續發展」常被解釋為「永續的經濟成長」，與生態保育的基本理念背道而馳，且未考量人類活動對生態系健康（ecosystem health）或生態系完整性（ecosystem integrity）的衝擊。

　　臺灣在1997年以任務編組的方式成立「行政院國家永續發展委員會」，並在2002年提升為法定委員會。2000年，臺灣訂定了「二十一世紀議程──中華民國永續發展策略綱領」，共分為永續的環境、永續的社會、永續的經濟、發展的動力、推動的機制等5大篇。該綱領亦訂定「永續發展基本原則」，包括世代公平、環境承載、平衡考量、優先預

防、社會公義、公開參與、成本內化、重視科技、系統整合、國際參與等。該綱領缺乏法律位階，並未具備重要政策指導方針的功能，因此無法明訂相關負責單位與目標達成年限，更缺乏跨部會整合的策略，以及負責評估執行成效的政府或民間單位，這都是未來將面對的挑戰與待努力的方向。

 第一節　地球永續發展現狀

一、地球高峰會

1992年6月由聯合國環境及發展委員會（UNCED）邀集各國於巴西里約熱內盧舉行的「地球高峰會」（Earth Summit）又稱為「聯合國環境與發展會議」（The United Nations Conference on Environment and Development），當時有172國政府代表參加，其中有108位元首級領袖出席。會議中多數國家共同簽署里約宣言、氣候變化綱要公約、生物多樣性公約、森林原則及二十一世紀議程。

1997年，聯合國再度於巴西里約召開第2屆地球高峰會議，以追蹤各國推動執行「二十一世紀議程」狀況。同時，列出未來五年（至2002年）之工作重點與計畫。2002年於南非約翰尼斯堡召開「永續發展世界高峰會議」（World Summit on Sustainable Development），又稱為約堡高峰會，以「人類、地球及繁榮」為主題，討論如何在經濟發展與環境保護間取得平衡的各項相關議題，並對未來20年世界的永續發展訂定執行計畫，共有190個國家、104位元首級領袖及約四萬多名各國代表參加。此高峰會為1992年里約地球高峰會議的後續，會議討論並協議人類發展的議題，主要議題為水資源（Water）、能源（Energy）、健康（Health）、農業（Agriculture）與生物多樣性（Biodiversity），構成

大會的主題標語「WEHAB」。會中並通過兩份重要文件，分別為「約翰尼斯堡永續發展宣言」及「約翰尼斯堡永續發展行動計畫」。

2002年臺灣20餘個非政府組織（NGOs）組成「2002地球高峰會臺灣環境行動聯盟」（包括主婦聯盟基金會、原住民族政策協會、看守臺灣、環境資訊協會、二十一世紀議程協會、綠色陣線、綠色公民行動聯盟、臺灣環境行動網、荒野保護協會等團體）並參與約翰尼斯堡的會議。除了NGO組織參加外，臺灣官方亦由行政院國家永續發展委員會籌組跨部會代表團，以觀察員身分出席會議，希望藉由觀察參與會議，使臺灣永續議程與世界接軌，作為未來永續政策的實施方針。

二、《地球憲章》

1994年的地球議會（Earth Council）中發表《地球憲章》（Earth Charter），目的在於推動1992年地球高峰會議所提出之「二十一世紀議程」（Agenda 21）的具體實踐。地球憲章內容以永續未來的價值觀與原則為主軸，提出四個原則：尊重生命看顧大地；維護生態完整性；社會正義經濟公平；民主、非暴力、和平。其主要的精神，是強調永續發展不應只是經濟策略，同時必須有世代倫理的價值觀，考量下一代的福祉，每個人都有責任為地球永續的未來而努力。

1994年「地球議會」成立，地球高峰會議主席莫里斯‧斯特朗（Maurice Strong）及國際綠十字會主席米哈伊爾‧戈巴契夫（Mikhail Gorbachev）開始《地球憲章》提案。1995年「地球憲章計畫」祕書處在哥斯大黎加的聖荷西設立。1997年初，來自各地代表組成「地球憲章委員會」以監視地球憲章計畫的推展，該委員會分別於1997年及1999年發行《地球憲章基準草案》版本一和二，並在世界各地組成地球憲章工作坊引發討論，希望對於地球憲章的文本有所貢獻。2000年地球憲章定稿，其序文中指出，我們在地球社區中，擁有共同命運，必須團結在一起，開創出建立在尊重自然、普世性的人權、經濟公義以及和平文化等

根基的永續性全球社會。內容分四個原則、十六條主要條文及六十一條細則。並於哥斯大黎加聖荷西成立「地球憲章聯盟」，推動各國政府、民間團體、企業接納這個理念，最終目的則希望納入為聯合國正式的組織。該聯盟至2009年已有2,000多個會員。2005年聯合國正式推動「永續發展教育十年計畫」（UN Decade of Education for Sustainable Development 2005-2014），而聯合國教科文組織（UNESCO）更正式通過《地球憲章》所揭示的條文，作為從事「永續發展教育十年計畫」的基礎架構。

臺灣在2009年，由生態關懷者協會推動成立了「臺灣地球憲章聯盟」，並在立法院前舉行成立儀式，由立委田秋堇、黃義交、蔡同榮、邱鏡淳、黃緯哲共同簽署，承諾未來致力於推動地球憲章聯盟精神，並積極從事「地球憲章—永續發展的價值觀與原則」之教育推廣。

三、伯利西宣言

1977年，聯合國在前蘇聯喬治亞共和國的伯利西（Tbilisi）召開「跨政府國際環境教育會議」（Intergovernmental Conference on Environmental Education），會中所擬定的環境教育重要宣言，即為「伯利西宣言」（Tbilisi Declaration）。跨政府國際環境教育會議目的在制定環境教育行動建議，提出四十一項建議內容，主要為環境教育之任務、課程教法、推行策略、各國合作的辦法，為世界各國環境教育建立了完整的架構。

伯利西宣言中，對環境教育的定義為：「環境教育是一種教育過程，在這過程中，個人和社會認識他們的環境，以及組成環境的生物、物理和社會文化間的交互作用，得到知識、技能和價值觀，並能個別地或集體地解決現在和將來的環境問題。」對環境教育的目標，則有如下定義：

1. 培養對於都市和鄉村地區之經濟的、社會的、政治的與生態的相互依賴關係之意識和關切。

2. 提供每個人有機會去獲得保護環境和改進環境所需要的知識、價值觀、態度、承諾和技能。

3. 創造個人、群體和社會整體對待環境的新行為模式。其目標包括：

 (1) 覺知（awareness）：協助社會群體和個人獲得對整體環境及其相關問題的覺知和敏感度（sensibility）。

 (2) 知識（knowledge）：協助社會群體和個人獲得對環境及其問題的各種經驗和基本瞭解。

 (3) 態度（attitude）：協助社會群體和個人獲得關切環境的一套價值觀，並允諾主動參與環境改進和保護。

 (4) 技能（skills）：協助社會群體和個人獲得辨認和解決環境問題的技能。

 (5) 參與（participation）：協助社會群體與個人主動參與各階層環境問題解決的工作。

1988年臺灣環保署「加強推動環境教育計畫」、1991年教育部環保小組推動加強環境教育計畫、1992年行政院頒布「環境教育要項」、2001年教育部頒布「九年一貫課程環境教育課程綱要」、2002年《環境基本法》、2011年《環境教育法》等一連串環境教育計畫的推行，皆以「伯利西宣言」所建議的環境教育目標綱領為參考準則。

 ## 第二節　京都議定書影響

一、《聯合國氣候變化綱要公約》

氣候變化問題首次成為聯合國大會討論議題始於1988年，之後氣候變化問題愈發引起國際社會的關注，1992年聯合國批示《聯合國氣候變化綱要公約》（United Nations Framework Convention on Climate Change, UNFCCC），1994年一百五十個國家在紐約聯合國總部通過了公約生效，秘書處設於德國波昂，1997年於日本京都舉行第三次締約方會議時通過《京都議定書》（Kyoto Protocol）。

(一)公約的目的

針對包括二氧化碳在內之氟氯碳化物等6種溫室氣體，定出具體減量目標，惟鑑於溫室氣體管制及減量在當時係全新概念，加以先進國家及新興工業國家基於各自利益考量，仍有爭議。各國的能源結構和能源使用方式直接相關，而能源問題又牽動國家經濟發展命脈，這就使得氣候變化這個環境問題轉變成了一個十分敏感微妙的國際政治問題。2011年《聯合國氣候變化綱要公約》已有195個締約方（contracting party），其中193個締約方已批准《京都議定書》。根據公約第二條規定：「公約目的為穩定維持大氣中溫室氣體的濃度，使氣候系統適應氣候變化且不受到人為干擾，同時兼顧糧食生產與經濟發展。」

(二)公約成員

◆附件一成員

　　包括經濟合作暨開發組織（OECD）國家、歐洲聯盟、美國、日本及俄羅斯與東歐諸國，其責任為於2000年前將溫室氣體排放量回歸至1990年的水準並提交國家通訊，敘述達成目標所採取之行動方案與預期效果。

◆附件二成員

　　公約中將先進國家歸類為附件二國家，包括上述OECD國家及歐盟，負責提供資金及技術，以協助開發中國家因應氣候變遷。

◆第三非附件成員

　　包括以七十七國集團與以中國大陸為首之開發中國家及新興工業國如南韓、新加坡等，其任務為進行本國溫室氣體排放資料統計，並於第一次國家通訊中敘述本國國情、溫室氣體統計及擬採行之防制步驟，非附件一國家對溫室氣體排放減量並無任何承諾。

(三)公約基本原則

　　各締約方凝聚共識防止氣候變遷，減少溫室氣體排放，為人類和後代子孫的利益保護氣候系統；在採取相關行動時，應依據公約基本原則實現公約之目標，包括各成員承擔之不同減量責任，同時應符合公平原則，另應實施有效及符合最低成本之防制措施並兼顧經濟發展需求。

二、《京都議定書》

(一)《京都議定書》背景

　　《聯合國氣候變化綱要公約》（UNFCCC）中各締約方並沒有就氣

候變化問題綜合治理制定具體可行的措施，爲了使全球溫室氣體排放量達到預期水準，需要世界各國做出更加細化並具有強制力的承諾。在這一背景下《京都議定書》誕生了，議定書在氣候綱要公約的基礎上對於如何緩解氣候變化及如何應對氣候變化等問題做出了細化的規定和具有法律強制力的減量目標，作爲全球範圍內現存的唯一一個關於抑制全球變暖的國際公約，推動《京都議定書》成爲國際法是扭轉全球氣候變化的第一步。

　　然而這份重要的國際公約卻在其成爲國際法的道路上舉步維艱，由於美國的退出和俄羅斯遲遲不肯簽訂議定書，使得這部本該在遏制氣候變化方面發揮重要作用的公約始終無法成爲生效的國際法。經過國際社會的努力，俄羅斯總統普丁正式簽署《京都議定書》後，《京都議定書》正式於2005年生效。

(二)管制六種危害氣體

　　茲將六種危害氣體對氣候的影響簡單說明如下（**表11-1**）：

◆二氧化碳（CO_2）

　　人類各種活動產生的主要溫室氣體，是工業、交通與能源行業中燃料燃燒釋放的主要氣體以及森林砍伐，大氣中二氧化碳的比重在以每年0.5%的速度增長，比工業時期之前增加了30%。除了燃料的燃燒之外，二氧化碳吸收源如森林的減少，吸收源可以從空氣中吸收二氧化碳，它們的減少也加劇了問題的嚴重性。

　　所謂「溫室氣體」就是會造成氣候溫暖化的大氣氣體，地球氣候高溫化是現在最嚴重的地球環保課題，而氣候高溫化最主要的因素在於大氣的溫室氣體增加。大氣中最主要的溫室氣體爲二氧化碳（CO_2）、甲烷（CH_4）、氧化亞氮（N_2O）等3種，以二氧化碳氣體對全球氣候溫暖化影響最大。在建築產業的溫室氣體排放主要是起因於能源使用，建築產業的耗能則包括空調、照明、電機等「日常使用能源」，以及使用於建築物上的鋼筋、水泥、紅磚、磁磚、玻璃等建材的「生產能源」。

表11-1 六種危害氣體對氣候的影響

溫室氣體名稱	來源	對氣候的影響
二氧化碳 （CO_2）	・石化燃料 ・砍伐森林	吸收紅外線的輻射，影響大氣平流層中臭氧（O_3）的濃度。
甲烷 （CH_4）	・生物體燃燒 ・家畜腸道發酵作用 ・水稻	吸收紅外線的輻射，影響對流層中臭氧及氫氧化物（OH）的濃度，影響平流層中臭氧及水氣（H_2O）的濃度，產生二氧化碳。
氧化亞氮 （N_2O）	・生物體燃燒 ・燃料 ・化肥	吸收紅外線的輻射，影響平流層中臭氧的濃度。
全氟碳化物 （PFCs）	・半導體製程 ・光電產業	吸收紅外線的輻射能力強（吸收大量地表熱及低空輻射熱）。
氫氟碳化物 （HFCs）	・半導體製程 ・光電產業 ・冰箱及汽車冷氣主要冷媒	吸收紅外線的輻射能力強（吸收大量地表熱及低空輻射熱）。
六氟化硫 （SF_6）	・電力業 ・滅火器 ・半導體製程 ・光電產業	吸收紅外線的輻射能力強（吸收大量地表熱及低空輻射熱）。

資料來源：生態的悲鳴，http://w3.tpsh.tp.edu.tw/khl/award/senior/2-1/item1_1.html

目前以臺灣新建建築物中，有95%為鋼筋混凝土構造，每年80%來自河川砂石及高耗能水泥生產能源，未來混凝土建築拆除解體時，其廢棄的水泥物、土石、磚塊又難以回收再利用，造成環境莫大負荷，因此必須從建築物之規劃設計及構造進行改善，以減少二氧化碳的排放量。

◆甲烷（CH_4）

　　主要的來源包括農業，尤其是畜牧稻田、開採石油過程、垃圾掩埋場內有機物質的腐朽及燃燒過程亦會排放甲烷。甲烷存在大氣中的時間不如二氧化碳來得長，但是每單位重量所造成的暖化效應卻大於二氧化碳。動物糞便經細菌發酵後產生甲烷，一種可以用於工業或民用的可燃氣體。

◆**氧化亞氮（N$_2$O）**

全球超過三分之一的氧化亞氮排放量來自於人類的活動，如施肥、畜牧堆肥、汙水處理、生質燃料的生產過程、燃燒石化燃料與工業製程醫療用的笑氣、微生物及化學肥料分解所排放，氧化亞氮在對流層時相當穩定，但飄到平流層時會被分解為氮氧化物，產生破壞臭氧的連鎖反應。每單位重量所造成的暖化效應比甲烷還大。

◆**氫氟碳化物（HFCs）**

半導體製程、光電產業產品與家用冰箱與汽車冷氣系統的主要冷媒，HFCs中使用最廣泛的HFC-134a，其在大氣中累積二十年的溫室效應為二氧化碳的3,400倍，目前的生產量約50%使用在汽車冷氣系統，15%使用在家用冰箱，35%則用於商用與家用冷氣以及超市冷凍系統。依英國研究資料，在汽車冷氣系統中，HFC-134a會因為震動而逸散；估計1995年西歐所有售出新車的HFC-134a逸散量，約相當於五座火力發電廠的二氧化碳排放量；而在日本售出新車的HFC-134a逸散量，則相當於十座火力發電廠的二氧化碳排放量。雖然一般冰箱已將HFC-134a封閉住，因此不會逸散出來；但是，在HFC-134a的生產過程中，卻是一方面釋放有機鹵素物質與二氧化碳。此外，汽車冷氣系統中之HFC-134a，若逸散入車內，將能在短時間內使駕駛人失去知覺或脈搏與血壓迅速上升，而促使車禍意外發生，同時駕駛人將需相當一段時間才能漸漸恢復正常。

◆**全氟碳化物（PFCs）**

被廣泛地應用在半導體製程與光電產業產品上，而具有相當可觀的經濟意義，應用於各領域最多樣變化的就是「塑膠—聚四氟乙烯」（PTFE），較為熟名的商品名為Teflon（鐵氟龍）；Teflon於1938年由杜邦發現，由四氟乙烯TFE聚合而成，應用在許多工業的領域，如作為塗料的物質成分在汽車的車身皮革、在布料的應用（GoreTex為防水、抗汙的特性）、在太空工業的應用、防火絕緣電線及家用器具的塗料成

分（鍋具類），當燃燒全氟聚合物（燃燒熱分解），這廢氣物質進入大氣或人體中，許多這些物質對人體健康有潛在危害，它們很不容易受生物分解，同時也會在大自然的環境裡累積，經過調查，美國人口裡大量的樣品的人體血液中，以及在動物裡和全球的生態環境裡，被發現出此無法被生物裂解的物質。

◆六氟化硫（SF_6）

被廣泛應用於電力業、電器工業、半導體製程與光電產業產品，如斷路器、高壓變壓器、氣封閉組合電容器、高壓傳輸線、互感器等。又因SF_6具有化學惰性、無毒、不燃及無腐蝕性等特性，還被廣泛應用於金屬冶煉（如熔融的鎂和鋁的保護、提純）、航空航太、醫療、氣象、化工（高級汽車輪胎、新型滅火器）等。使用在製冷劑及輸配電設備的絕緣與防電弧氣體，是很持久的溫室氣體，效果是二氧化碳的22,200倍。

(三)京都議定書減量目標

於2008年至2012年之期限內，上列六種溫室氣體排放量，平均應減少到比1990年排放量低5.2%之水平。

三、排放量最大的國家

美國為全球溫室氣體排放量最大的國家，美國未在批准《京都議定書》之締約國，但其為UNFCCC附件一成員國，故美國溫室氣體的排放量並未計入上述計算公式之分子。2001年美國宣布拒絕批准《京都議定書》，故1990年溫室氣體排放量占全世界總量17%的俄羅斯，其加入被視為《京都議定書》能否生效的關鍵。2004年俄羅斯國會通過批准《京都議定書》之後，俄羅斯已成為批准《京都議定書》締約國之一。

四、延長《京都議定書》效力期限

　　《京都議定書》，這份全球唯一約束溫室氣體排放的條約，2012年杜哈（Doha）舉行的聯合國氣候變遷會議達成協議，將延長《京都議定書》效力期限至2020年，以達到減排的約束。俄羅斯、日本及加拿大退出《京都議定書》的簽訂後，所有簽署國的溫室氣體排放量只占總量的15%，且中國大陸、印度等新興市場國家的排放量持續增長，讓全球二氧化碳排放量增加2.6%，比1990年的紀錄多出50%。但全球近二百個國家依然不願放棄拯救地球的機會，同意將《京都議定書》效期再延八年，也讓它成為對抗全球暖化唯一具有法定約束力的文件。

　　但雖然如此，各國代表依然認為，單純開會訂定的決定遠不及科學家所建議的方案，如採取積極行動防止海下面上升、熱浪、沙塵暴或是洪水的襲擊；此外，是否要對已開發國家收取更多資金，以協助其他各國處理全球暖化問題的爭議等。應付全球氣候變遷唯一有法律效力的《京都議定書》，原定於2012年底失效，在杜哈作成延長效力期限至2020年後，將使已開發國家繼續減排，不過這些國家不包括中國和印度等開發中大國，美國則拒絕承認。2020年前減排量杜哈氣候會議指出，各國減排目標與實際減排量有出入，且出入越來越大，必須想辦法縮小，若要控制全球暖化，氣溫只能比工業化時代之前高出攝氏2度以內。

五、臺灣的因應及規範

　　依國際環保公約之經驗，即使不簽署公約及享受權利，但相關義務，卻仍需履行；諸如《蒙特婁議定書》、《華盛頓公約》等，若我不遵守，曾有遭到貿易制裁之經驗。

(一)臺灣因應公約

1. 環境保護的觀點：臺灣身為地球村的成員，為善盡保護地球之責任，應積極因應。
2. 避免國際制裁的觀點：若不遵行，恐遭國際未來可能採取之制裁，如罰款或貿易制裁等方式，造成產業之損失。
3. 提升國家競爭力的觀點：預期各國為因應本議定書都將發展高效率之技術，臺灣若不及早因應參與國際互動，引進技術，將喪失臺灣之國際競爭力。
4. 產業、能源之調適期的觀點：依各國經驗，能源結構與產業政策之調整約需10至15年時間，及早因應與縝密的規劃，可降低經濟衝擊。

(二)臺灣的規範

1. 為善盡國際責任，臺灣必須配合減量，在生產過程中產生溫室氣體之產業，如半導體、面板、家電、汽車、石化、煉鋼、水泥等，將面臨重大考驗。
2. 各國日後將陸續進行二氧化碳等氣體減量之實質談判，臺灣半導體等高科技產業在全球市場雖占有一席之地，以將來出口之產品可能被要求加入限制溫室氣體排放等基本條件，若無法達到標準，產品將難以行銷國際市場。
3. 為了配合上項減量要求，業者須進行減量研發、修改製程，此舉除將提高業者之生產成本，或亦將抑制相關產業發展。
4. 倘相關替代減量之能源無法充分供應，將降低國內企業投資意願。
5. 開發替代能源，如採用天然氣；公營事業之台電除了進行風力發電、天然氣發電外，使用之能源燃料亦已趨多元。
6. 強化廢棄物回收處理技術，發展再生能源，以日本鋼鐵業為例，已進行有效利用廢塑料回收燃燒。

7.發展綠色產業，因應國際環保趨勢所創造之產業發展機會，可投入汙染防治設備之生產事業，另創企業新機。以日本發展高節能產品為例，其鋼鐵業開發高性能鋼材，使車體減重約5%。

8.增進能源使用效率，中小企業可藉此機會及早吸收相關各類汙染防制、省能與減廢技術，進一步汰換老舊機器改善燃煤技術，減低二氧化碳排放量。

 # 第三節　澎湖低碳島規劃

一、低碳島

　　臺灣致力於推動低碳島（Low Carbon Islands）的政策，並且以金門和澎湖兩地為低碳示範島。所謂的「低碳島」近似於在國際上統稱的「再生能源島」（Renewable Energy Islands），是指島內供應能源的方式至少50%以上是源自於再生能源，進而達到能源自給自足與碳中和（carbon neutral）的目標。由於大部分的島嶼具有較小的土地面積、地處偏遠、缺乏水及自然資源、經濟基礎仰賴外援、人口密度高等共同的特質，也都面臨著海平面上升、能源極度仰賴進口的困境，因此許多島嶼都開始引進再生能源，以解決環境及能源自主的問題。

　　再生能源島在國際上已發展出優質案例，依其在地的天然環境，地理條件及產業情況，分別有不同的發展重點，較多是以漁業與觀光業為導向。丹麥的三蘇島（Samsø Island）是世界上第一個再生能源島，自1997年迄今已100%使用再生能源，達到能源自給自足與碳中和的目標。臺灣參考國際案例，提出低碳島具體措施。

　　1.鼓勵產業發展再生能源。

2.規劃綠色或低碳運輸。

3.推廣低碳建築。

4.綠化環境以減緩熱島效應及增加碳匯。

5.推廣低碳生活與旅遊。

6.促進民眾參與節約能源行動。

7.促進民眾參與資源循環再利用。

　　澎湖進行各部門改善硬體的措施，需要民眾的參與及學習才能有效落實，以環境教育的觀點來看，上述的七個具體措施，有需要在改善硬體起始時邀請民眾參與，讓民眾瞭解到極端氣候會對於島嶼水資源、農牧工業生產、觀光旅遊等各方面造成衝擊。全民必須共同在節能減碳及調適上努力，才能減緩衝擊並適應未來不確定的情境。

　　無論是非正規環境教育或正規教育，都可以搭配這七個具體措施進行推廣與實踐。透過多元而漸進的環境教育方式，進行再生能源、低碳運輸、建築的解說與教學，讓民眾的具體生活經驗與永續硬體場域、設施與設備相連結，有利於民眾在實踐節能減碳及調適行動上，瞭解其背後的原理原則、個人與集體的節能減碳實際效益。進一步更能知其所以然，瞭解其與低碳的關連，有能力選擇更為永續的生活選項。強化學習者對永續的認識，並激發正向且持續的環境行為，皆是為了要維護這塊土地的共生共榮。

　　環境教育對於低碳島的建設而言，是為了促進在地學習、獲得更有品質的環境學習，在這個歷程中協助各階層的學習者習得知識、態度與技能，並轉化成適切且有效的環境行動。而在提升學習者環境素養的歷程中，同時也提升了島嶼環境生態永續性，進而在低碳島中一步步具體實現「生活、生產、生態」三生一體的地方永續發展之願景。

二、澎湖低碳島

　　近年來氣候變遷與節能減碳，已成為全球高度重視之議題，行政院於2009年世界環境日通過「永續能源政策綱領」，揭示我國節能減碳目標，並於2010年「國家節能減碳總計畫」，設定2020年回歸2005年之溫室氣體排放減量目標，推動「節能減碳年」；2009年召開之第三次全國能源會議結論亦提及建構低碳家園，加強森林等自然資源碳匯功能、整合地方政府推動減碳城鎮及再生能源生活圈（再生能源占比50％以上），2011～2012年每個縣市完成兩個低碳示範社區，2011～2016年推動六個低碳城市，於2020年完成北、中、南、東四個低碳生活圈、重新檢視區域計畫，推動「在地生產、在地消費」與低碳產銷體系，發展循環型城鄉。

　　經濟部因而選取澎湖縣為臺灣第一個再生能源生活圈之示範低碳島，澎湖低碳島的示範建置，將技術、設備、措施、行為、展示、服務及研發成果，全面導入綠色能源與資源回收再利用體系，以全島能源供應50％以上來自再生能源為目標，打造潔淨生活低碳島，推動澎湖為世界級低碳島嶼之標竿（**圖11-1**）。

　　臺灣政府自2011～2015年規劃，推動生態旅遊永續經營與低碳社會型態的轉變，經濟部首先規劃八大推動面向，再生能源、節約能源、綠色運輸、低碳建築、環境綠化、資源循環、低碳生活與低碳教育等八大指標，以擴大澎湖縣節約能源及再生能源產品應用，進而帶動產業發展，厚植低碳島軟實力及落實公眾參與、宣導學校能源教育與營造社區低碳文化。

　　完成後，可使澎湖之再生能源發電量超過（100％）當地用電需求；人均CO_2排放由每年每人5.4噸降為每年每人2.1噸。低碳島的示範建置，將應用低碳生活服務與節能減碳科技，引領全球風潮，進而催生澎湖低碳島的生態觀光服務，帶動產業永續經營及發展。

 再生能源
1.大型風力新設置96MW
2.小型風力新設置120kW
3.太陽光電指標建築1.5MW
4.太陽熱水器6,400平方公尺
5.再生能源專區

節約能源
1.智慧電錶2,106戶
2.LED路燈4,000盞
3.節能家電1,4000臺

 資源循環
1.漏水率由32%降至25%
2.垃圾零廢棄設施
3.雨水回收系統2,500顆
4.加強資源回收,推動垃圾減量及分類

 低碳生活
1.社區低碳教育宣導
2.促進民眾參與
3.節能管理與碳標示
4.低碳社區
5.零碳示範島

低碳建築
100%新建公共建物/民間重大投資案取得綠建築標章

綠色運輸
1.電動機車6,000輛
2.B2生質柴油供應

 環境綠化
擴大綠化面積200公頃

 低碳教育
推廣學校低碳教育

圖11-1　澎湖低碳島規劃內容架構

資料來源:經濟部能源局,http://www.re.org.tw/penghu/about.aspx

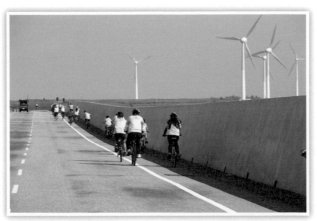

風力發電大型風力機

(一)再生能源

　　風力發電大型風力機，目前澎湖本島台電已經設置8部600kW風力發電機，總裝置容量達4.8MW，每年可發出約1,800萬度電，另外湖西地區台電亦已於2010年底完成6部900kW風力發電機設置商轉，澎湖本島風力發電達到10.2MW的裝置容量，約可提供澎湖地區兩千戶以上的用電量。小型風力機，目前澎湖幾乎沒有小型風力機，少數幾所學校有安裝係作為展示或教學使用。

　　太陽光電整合指標性建築、觀光景點及交通設施公車候車亭，提供當地民眾及觀光客接觸太陽光電，培養再生能源使用意識，除呈現太陽光電節能減碳意象外，亦具達成觀光效益提升效益。澎湖目前太陽光電設置總容量為68.1kWp；其中約12kWp為行政院海巡署於離島設置之防災型系統，縣府及各級學校設置容量約為46kWp。

　　太陽熱水器能加熱日常盥洗用水，落實綠能利用於居家民生做起，減少離島地區外購能源及能源使用補貼，結合未來低碳生活的配套。至2009年止，澎湖共計安裝238件太陽能熱水器，澎湖計有31,888家戶，

太陽光電整合指標性建築、觀光景點及交通設施公車候車亭

太陽熱水器

因安裝材料及費用昂貴，故太陽能熱水器的比例與數量均不高。

(二)節約能源

推廣智慧電表，全島電力用量大之高壓用戶約106戶及低壓用戶2,000戶，建置先進電表系統，以取代人工抄表，減少人力及往返交通，並透過時間電價機制，引導用戶主動節約用電，降低尖峰負載及用電量。

補助節能家電費用，推廣使用高效率節能標章產品，減少民眾電費支出並減少二氧化碳排放；降低對石化燃料發電依賴，提升再生能源使用比例；澎湖地區冷氣產品大多以窗型冷氣機和分離式冷氣機居多，由於節能標章產品的能源效率須較最低能源效率管制值高出15%左右，因此推廣節能標章產品，將對降低用電有明顯的效果，預計將由縣府補助每台3,000元，提升民眾換購節能家電的意願。

LED路燈替換水銀燈路燈作為夜間戶外照明來源，促進達成低碳；結合觀光，直接傳遞低碳島形象，進一步塑造臺灣為世界第一LED之印象。目前澎湖本島有4鄉鎮為馬公市、湖西鄉、白沙鄉及西嶼鄉，路燈數據統計路燈約有21,600盞，由於全數更換費用較高，初期先推動機場到馬公市區主要道路全面更換成LED路燈4,000盞。

(三)綠色運輸

澎湖綠色運輸的設置目的分為兩個軸向，其一為配合澎湖在地需求發展澎湖綠色觀光進而營造綠色生活圈；另一為透過低碳運具運行展示，發展臺灣綠能車輛產業。2013年全島二行程機車35%汰換成電動機車6,000輛，全島186輛遊覽車與所有船隻使用B2生質柴油，建構自行車路網，包含市郊系統、湖西系統、白沙系統及西嶼系統共4個系統12條線，成功綠色運輸推動經驗，未來複製到臺灣其他地區。電動機車2014年共計補助數量達3,430輛，並設置電動機車充電柱591座。

(四)低碳建築

新公共建築物取得綠建築標章的比例，2015年達到100%為目標，民間重大投資案，其取得建築標章，以達到100%為目標，老舊公共建築物進行外殼綠化、雨水回收和空調照明器具最適化換裝民間建築，結合商圈再造繁榮地方，2015年節能可達20%以上；而CO_2減量則達18%。

(五)環境綠化

澎湖地區綠化量及綠覆率，提高CO_2減量效果，符合低碳城市基本要求，淨化城市空氣品質，強化都市基盤水土保持功能。澎湖地區自1991年起，由中央造林工作隊進行沿海地區防風林木麻黃等綠化造林共計有約1,950公頃，由澎湖縣政府農漁局於2003年起進行推動「青青草園」計畫，以每年平均約增加5公頃草坪綠化面積方式，進行至今綠化面積累計約有35公頃，綠化比率約為20.8%，目前於道路兩側種植樹種以南洋杉居多，為達綠化固碳效果及低碳城市要求，推動全島綠化為應

自然採光展示
隔熱漆外牆展示
木絲水泥板
內牆隔熱展示
梯間鋁格柵
外牆隔熱展示
雨水回收
木絲水泥板
外牆隔熱展示
屋頂防水／隔
熱／植栽展示
生態水池
氣候調節展示

低碳建築示範圖示

積極鼓勵推動增加綠化量及綠覆率，將來碳權稅立法通過後，亦可申請減碳補助，農委會推動植栽綠化，至2015年規劃造林面積總計達200公頃。

(六)資源循環

澎湖縣目前垃圾轉運高雄市焚化爐處理，運費及處理費單價合計2,675元／噸，垃圾零輸出後預期每年可省4,800萬元。規劃設置技術最先進的零廢棄設施，處理無法再分選回收之垃圾，達到垃圾零輸出之目標。預計設置處理容量為50噸／天。工程已於2014年完工，平均日分選量可達50公噸。

DMA分區計量，開發替代水源及進行水資源有效利用，提高自來水供水能力，降低自來水管網漏水率至25%。澎湖為水資源匱乏地區，日可供水量為27,200噸／天，但實際自來水受水量只有18,500噸／天，夏季觀光人數暴增，自來水供水量日趨不足，因此需要降低澎湖地區自來水管線漏水率，以提高自來水供水能力，因此規劃設置DMA分區計量，劃分自來水供水分區，設置流量監控設備，檢測分區漏水趨勢，協助降低漏水率，並減少自來水供應2,070噸／天。2013年，台水公司共完成澎湖地區分區計量管網規劃及建置二十三個小區管網、辦理5件汰換舊漏管線長度19.579公里、修漏2,740件，2013年度底漏水率已下降至24.73%。

澎湖為水資源匱乏地區，目前除澎湖機場外，並未設置大型集中式雨水貯留系統，因而未有效利用雨水，為滿足後續觀光產業發展，應積極開發替代水源及進行水資源有效利用。配合現有地面及地下水庫之集水區之地質及地下水位條件，設置兩座1,000噸容量之雨水貯槽設置位置，以擴大現有地面水庫及地下水庫之集水能

經濟部能源局節能標章圖
http://www.energylabel.org.tw/
images_new/download/logo.jpg

力。預計所設置的雨水貯留槽每天平均約可收集水量2,600噸／天，其蓄水來源包括地下逕流水量與地面雨水收集水量。雨水貯留槽規劃設置於地面下，上層可再覆土植被，槽體底部設置不透水地工織布，槽體上面則以半透水性織布設計建構，將可避免澎湖當地日曬高蒸發量及槽體底部之滲漏，而可收集地面雨水及地下逕流水量。雨水回收系統，水利署於2012年補助澎湖縣政府辦理兩項計畫，分別建置50噸雨水貯留槽，年雨水供水量可達約2,500噸。

(七)低碳生活

1.社區教育宣導，將節能減碳觀念推廣至家庭及社區，推動低碳生活。

2.促進民眾參與，養護志工、形象維護與宣導。

3.節能管理與碳標示，政府單位及旅宿業實施節能省水規定，服務業（飯店、民宿、便利商店等）低碳標章。

4.再生能源護照，將觀光景點與再生能源連結，提升遊客低碳島印象。

5.培訓地區綠領，小型再生能源設施維修（太陽能熱水器、小型風機、太陽光電等），低碳運具修復（自行車、電動機車、電動自行車、複合動力公車），低碳診斷技術（建物節能、節水）。

(八)低碳教育

1.落實宣導學校能源教育。

2.舉辦能源教育或節能減碳宣導講座。

3.開闢能源教育園地，展示競賽優秀作品及能源資訊。

參考文獻

Christophorou, Loucas G., Isidor Sauers. *Gaseous Dielectrics VI. Plenum Press*. 1991. ISBN 0-306-43894-1.

中華民國外交部，〈UNFCCC之問答錄〉，http://www.mofa.gov.tw/igo/News_Content.aspx?n=C60A5AF9E8F638E0&sms=FD69E2823D9785AA&s=0F2AF4C227A2C81C

文化部，臺灣大百科全書，2014/6/21，http://taiwanpedia.culture.tw/web/content?ID=100787

文化部，臺灣大百科全書，2014/6/21，http://taiwanpedia.culture.tw/web/content?ID=100723

文化部，臺灣大百科全書，2014/6/21，http://taiwanpedia.culture.tw/web/content?ID=100736

文化部，臺灣大百科全書，2014/6/21，http://taiwanpedia.culture.tw/web/content?ID=100764

文化部，臺灣大百科全書，2014/6/21，http://taiwanpedia.culture.tw/web/content?ID=100708

台南市政府都市發展局，〈永續發展理念與演進〉，http://bud.tncg.gov.tw/bud/doc/cp/tnsus/index.files/01.htm

行政院環境保護署，〈氧化亞氮（N2O）成為新的主要破壞臭氧層物質（Vol.18）〉，http://www.saveoursky.org.tw/ozone/index.php?option=com_content&view=article&id=475:vol18-h&catid=48:epaper

昱磐實業有限公司，〈全氟碳化合物Perfluorocarbons（PFCs）〉，http://www.nuwaycoatings.com.tw/News.aspx?kindCode=0205&id=433

泰北高中，〈生態的悲鳴〉，http://w3.tpsh.tp.edu.tw/khl/award/senior/2-1/item1_1.html

國際小水電中心，http://www.icshp.org/dispArticle.Asp?ID=386

經濟部中小企業處，〈京都議定書與因應策略〉，http://www.moeasmea.gov.tw/ct.asp?xItem=877&ctNode=645&mp=1

經濟部能源局，〈澎湖低碳島規劃內容架構〉，http://www.re.org.tw/penghu/about.aspx

臺灣因應氣候變化綱要公約資訊網，〈氣候變化綱要公約背景與演變〉，

http://www.tri.org.tw/unfccc/main02.htm

臺灣環境資訊協會，〈氣候變遷Q&A〉，http://e-info.org.tw/node/67588

臺灣環境資訊協會，〈聯合國氣候談判終於喬定 京都議定書延長至2020年〉，http://e-info.org.tw/node/82510

劉銘龍，〈R-134a冷媒等氫氟碳化合物（HFCs）將受「氣候變化綱要公約」管制〉，環境品質文教基金會，http://www.gcc.ntu.edu.tw/globalchange/8612/4.html

豐茂國際股份有限公司，〈特殊氣體 六氟化硫SF6〉，http://www.fullmost.com.tw/cn/products.php?itemNo=43

第十二章
生態旅遊經營與管理

- 生態旅遊之經營規範
- 生態旅遊管理規範
- 生態旅遊者管理規範

近年來世界各國區域都往生態旅遊的目標發展，這是爲傳統的觀光休閒注入不同的創新與創意，促進自然資源與觀光旅遊的結合並延續區域之發展，藉由生態旅遊參與者（包括管理者、資源供給者、經營者及使用者等）的共同努力，基於生態旅遊之原則與目的，各參與者必須落實生態旅遊對國家區域的永續發展而盡一份力量，這是一項需要參與者擁有與保持生態旅遊永續經營而衍生負責的態度，爲後代出一份重要的心力歷史過程。

現階段而言，臺灣的生態旅遊發展，已有許多民間團體推出相關的生態旅遊活動，主要在挖掘當地不同區域的原貌和特色，不以大眾觀光旅遊景點爲目的，懷抱關懷學習與參與見證的態度，爲旅遊目的地的生態環境和區域人民負責，漸漸有了參與者的認同，也養成了一些愛護者、志工人員、解說人員主動參與活動，將當地豐富多樣的自然資源保存下來，爲臺灣這片土地在國際間的生態環境與觀光旅遊，開創一片新氣象，進而吸引國外人士的參與和認同。

 第一節　生態旅遊之經營規範

一、《默漢克協定》

2000年全球二十個國家代表聚集於美國紐約州Mohonk Mountain House，針對永續及生態旅遊認證而簽署《默漢克協定》（Mohonk Agreement），其中即針對兩種旅遊模式分別訂定了準則，也被認爲是世界多國代表第一次有所共識以區分永續旅遊及生態旅遊的意義。

《默漢克協定》爲各國在制定生態旅遊認證制度時，提供一套完整的一般性原則和元素。與會者來自20個國家，聚集了各國代表以推動先驅性的全球級、國家級、次國家級（sub-national），以及區域性的永續

旅遊與生態旅遊認證計畫，還有學術界人士、諮詢顧問、產業領導者、其他人士，以及旅遊界與生態旅遊認證制度和環境規劃等領域的專業人士。與會者都同意，旅遊認證制度應適度調整，以符合特殊的地理環境與旅遊產業內的區塊，但也一致同意本協定內容應為全球任何生態旅遊與永續認證計畫的構成要素。該協定包含下列內容：

(一)認證整體架構（Certification Scheme Overall Framework）

認證計畫的目標應明確說明，認證計畫的發展應該是一個參與性、多方利益相關者和多部門過程，包括來自當地社區的代表、旅遊業者、非政府組織、社區組織、政府及其他代表，並包含三部分：計畫基礎、標準架構、計畫完整性。

(二)永續旅遊準則（Sustainable Tourism Criteria）

永續旅遊是一種以減少生態與社會—文化衝擊，提供經濟上的利益給旅遊地社區與國家的旅遊方式。不論何種認證計畫在制訂永續旅遊的標準時，都應該（盡可能）涵蓋下列各層面的作業標準，並包含四部分：整體考量、社會／文化層面、生態層面、經濟層面。

(三)生態旅遊準則（Ecotourism Criteria）

《默漢克協定》定義生態旅遊是一種永續旅遊，著重於自然地區的體驗，此種旅遊可嘉惠旅遊地環境與社區，並促進對環境與文化的瞭解、欣賞與體悟。任何生態旅遊認證計畫，應採行與永續旅遊相同的基準（更理想的是以最佳實踐為目標），而最低標準至少應有：

1.著重於個人在自然環境中的體驗，以達到更深層的瞭解與欣賞。
2.對自然、當地社會與文化，進行解說以強化環境意識。
3.對自然地區或生物多樣性保育有正面且積極的貢獻。
4.對旅遊地社區有經濟、社會與文化上的幫助。
5.在適合的地區須鼓勵社區參與。

6.住宿、遊程與景點，都必預符合旅遊地的規模與設計。

7.呈現旅遊地（原住民）文化，並降低對其文化之衝擊。

二、《默漢克協定》影響

　　協定中認為，永續旅遊是「一種以減少生態與社會／文化衝擊，提供經濟上的利益給旅遊地社區與國家的旅遊方式」，而針對「整體考量」、「社會／文化層面」、「生態層面」及「經濟層面」四個面向訂定了36項必要條件。至於生態旅遊的部分，協定中則認為生態旅遊是「一種著重於自然地區的永續旅遊，可嘉惠環境與旅遊地社區，並促進對環境與文化的瞭解、欣賞與意識」，所以生態旅遊除了必須滿足永續旅遊的36項條件以外，同時還必須滿足「著重於個人在自然環境中的體驗，以達到更深層的瞭解與欣賞」、「對自然、當地社會與文化，進行解說以強化環境意識」等7點必要條件。

　　因此，嚴格而言，生態旅遊僅為永續旅遊中高度保育導向的一個小市場，而此一旅遊型態必須對旅遊地自然人文環境帶來益處，而不僅僅是低衝擊而已。生態旅遊實際上較接近一種自然／人文環境的保護手段，而不是一種商業行為，經濟收入僅為其附加價值而已。

三、政府與民間經營者

　　政府或民間經營者負責訂定營運管理準則、培訓解說教育人才、提供解說教育、落實旅遊活動管理、執行自然棲地管理計畫、植生重建計畫等。生態旅遊者或當地資源使用者，應遵守各項規範，在承載臨界量下進行有限度的發展使用，以總數量管理旅客人數，維繫永續生態和旅遊品質，並協助前述各項任務的完成。

四、研究發展多元生態旅遊

　　吳偉德認為，「生態旅遊，是群眾個體為了瞭解大自然的現象與啓示，發自內心去觀察進而學習尊重保護各種生態模式的一種觀光旅遊現象，但而今，生態旅遊已演繹到不僅是瞭解大自然之現象，甚至人文特質，這包含有文化、宗教、經濟與運動等生態，其實以人為出發點的生態旅遊，是值得大眾去深思與探討。」

　　臺灣這片雖稱為彈丸之地，但由明末時期、大航海時期、荷西時期、清領時期、日治時期與民主時期等，在此我們有多元的文化與時空背景，正是發展多元文化生態旅遊最佳的地區。臺灣擁有經濟奇蹟、棒球運動、原住民文化、宗教融合與夜市小吃等，不同生態背景所孕育出我們堅意的民族特性，需要相關單位重視與規劃，足以推廣到世界各個角落去。

第二節　生態旅遊管理規範

一、生態旅遊管理相關單位

　　生態旅遊活動的推廣與執行方面，為落實推動生態旅遊政策，由公部門相關部會共同分工執行，並依據分工項目，分別提出具體執行措施與權責單位，辦理機關包括：內政部、交通部、教育部、環保署、永續會、農委會、退輔會、原民會、文建會、青輔會、客委會、研考會等。在民間團體部分，則可直接反應社會上不同群體的需求，並維護這些群體的福利，在各自的領域內累積成熟的經驗與能力，必要時更可發揮與群眾直接溝通的技巧，因此這些組織在生態旅遊之推廣與執行扮演相當

重要的角色。政府機構,不同層級各自負責推動事務,各層級主管機關
與工作內容如下:

(一)中央主管機關

　　負責劃設生態旅遊地區,訂定分級標準,推動生態旅遊之管理與規
範,輔導地方發展生態旅遊等。

(二)目的事業主管機關

　　負責執行生態旅遊規劃與訂定管理辦法,包括落實社區參與、推動
社區培力計畫、評定旅客承載量、訂定環境解說導覽機制、強化環境監
測等。

(三)地方機關

　　負責當地服務設施之修繕、建設,以及其他為推動生態旅遊而需配
合之相關地方事務。

二、生態旅遊管理相關法規

　　臺灣最初由《發展觀光條例》第二條第五項制定自然人文生態景觀
區:「指無法以人力再造之特殊天然景緻、應嚴格保護之自然動、植物生
態環境及重要史前遺跡所呈現之特殊自然人文景觀,其範圍包括:原住
民保留地、山地管制區、野生動物保護區、水產資源保育區、自然保留
區、及國家公園內之史蹟保存區、特別景觀區、生態保護區等地區。」
進一步在國家公園、森林遊樂區、原住民地區、自然人文生態景觀區內
有制訂,規定針對生態旅遊推動與規劃,相關規定內容說明如下:

(一)國家公園

　　《國家公園管理處組織準則》第二條第三項規定,國家公園管理處

掌理國家公園環境教育及生態旅遊推動。《海洋國家公園管理處辦事細則》第八條第八項規定，解說教育課需掌理未來海洋型國家公園籌設之解說教育及生態旅遊業務規劃；《金門國家公園管理處辦事細則》第七條第七項，遊憩服務課掌理本區域內有關生態旅遊推動；《台江國家公園管理處辦事細則》第八條第五項，解說教育課掌理生態旅遊推動、環境保育宣導計畫之策劃及執行。《雪霸、陽明山、墾丁、太魯閣與玉山國家公園管理處辦事細則》第七條第七項，遊憩服務課掌理本區域內有關生態旅遊推動。以上為臺灣九個國家公園針對生態旅遊推動的規定。

(二)森林遊樂區

　　《森林遊樂區設置管理辦法》第二條中規定，本辦法所稱森林遊樂區，指在森林區域內，為景觀保護、森林生態保育與提供旅客從事生態旅遊、休閒、育樂活動、環境教育及自然體驗等，經中央主管機關核定而設置之育樂區；第十條，育樂設施區以提供旅客從事生態旅遊、休閒、育樂活動、環境教育及自然體驗等為主。育樂設施區內建築物及設施之造形、色彩，應配合周圍環境，儘量採用竹、木、石材或其他綠建材。

(三)原住民地區

　　《行政院原住民族委員會辦事細則》第七條第二項第五款中規定，經濟及公共建設處之產業發展科需掌理原住民地區生態旅遊之規劃、協調及輔導事項。此細則已於2014年3月24日全部廢止。

(四)自然人文生態景觀區

　　《自然人文生態景觀區專業導覽人員管理辦法》第十六條第五項中規定，專業導覽人員之研究著述，對發展生態旅遊事業或執行專業導覽工作具有創意，可供參採實行者，得由主管機關或該管主管機關獎勵或表揚之。

三、生態旅遊地遴選辦法

為建立生態旅遊地遴選及督導機制，維持生態旅遊點環境品質，特設行政院國家永續發展委員會國土資源分組生態旅遊地遴選及督導小組，小組之召集人及委員由生態旅遊主管業務、專家學者及其他相關團體機關代表組成，並依據「行政院國家永續發展委員會永續發展行動計畫表」及《生態旅遊白皮書》所訂定之原則來辦理。

(一)目標

建立生態旅遊地遴選及督導機制，並委託在生態資源、人文史蹟、自然保育、環境保護、土地利用、社區總體營造、遊憩管理及國家公園等方面專業領域之學術機構、相關專業社團法人或財團法人等專家學者成立生態旅遊輔導團，以提供相關之規劃與管理方面的專業建議，最後檢討實施成果以改進生態旅遊政策。

(二)遴選方式

1.初選：採書面審查，由生態旅遊地遴選及督導小組辦理初評事宜，經初評績優者再進入複評。
2.複選：採實地查訪，由「生態旅遊地遴選及督導小組」實地查訪，另由內政部指派專人參與各遴選地之評審工作，力求評選準則之一致性。
3.決選：由生態旅遊地遴選及督導小組召開決選會議，依據複選實地查訪審查意見進行討論，遴定出適合之生態旅遊地。

(三)遴選基準

1.保育：自然體驗（知覺能充分體驗自然）、自然保育（自然資源保育、自然地區管理）、文化保育（文化資產保育）。

2.解說服務：媒體解說設施、人員解說方式、解說資料來源、解說導覽之規劃、工作人員之保育知識及解說訓練。

3.社區合作：增進社區經濟利益、減少社會與文化衝擊、協助社區總體營造。

4.環境管理：工作人員之環境專業、災害管理暨危機處理、環境影響評估與監測、生態環境規劃與復育、減低對野生動物干擾。

四、民間生態旅遊推廣團體

臺灣以公協會為背景為主，全國性組織非營利單位為目標，其中大多為學會及協會，許多都以生態保育為其成立宗旨與任務，並與政府單位共同舉辦或推廣各項自然生態之旅及文化探討主題活動，其舉辦之生態旅遊活動多以「白然之旅」或「生態之旅」等名稱來舉辦，大約有以下主要團體：

(一)中華民國永續生態旅遊協會

宗旨為倡導維護自然生態環境，增進自然生態知能，提升國人生活品質，於環境永續經營的原則下推展旅遊活動。

任務為舉辦永續生態旅遊的各項推廣活動。承接國內外學術機構及機關團體委託辦理有關永續生態旅遊之資源調查。生態研究、教育及保育事項。舉辦永續生態旅遊相關人員之教育訓練及授證事項。推動永續生態旅遊之國際合作、交流及聯繫事項。編輯及出版有關永續生態旅遊之出版物。其他與永續生態旅遊相關事項。

(二)臺灣濕地保護聯盟

宗旨在致力於濕地與其他相關生態保護工作。我們希望藉由倡導、推動濕地之保育等相關工作，以保護濕地上豐富的生物多樣性，並希望能藉由濕地之保育與經營，以提升濕地物種、此世代與未來世代人類之

福祉。

任務是致力於濕地之經營管理，我們希望透過各種方式，包括認養、環境信託甚至承租、購買重要之濕地，在濕地經營管理之過程中推動濕地政策法制之擬訂、濕地廊道之建構、瀕危或受脅物種之保育，並且進行教育宣導以提升公眾之環境意識。

(三)中華民國自然步道協會

宗旨為推廣自然步道，落實生態保育。目標為研發郊山與社區自然步道，使都市之綠帶連結成網，與市民生活緊密結合。透過自然步道解說活動，提供國民瞭解大自然的管道，進而珍惜我們的生活環境，參與環境保護的工作。提供專業知識，培訓導覽解說人員及師資，協助國民妥善經營管理社區自然資源，達到全民參與生態保育的目的。

(四)臺灣蝴蝶保育學會

宗旨為推動蝴蝶生態研究、保育、教育、推廣之理念而成立，任務為藉多樣主題性活動引導民眾欣賞、觀察、認識自然野地蝴蝶生態之美，宣導並深耕保育觀念。定期、長期執行蝴蝶調查及環境監測。辦理「蝴蝶生態保育種子教師」、「解說志工」招募培訓及學術研討會。辦理生態保育專題講座及推廣演講。編輯蝴蝶及生態性質刊物。推動原生種蜜源及寄主植物栽種，保留自然棲地。

(五)荒野保護協會

宗旨為透過購買、長期租借、接受委託或捐贈，取得荒地的監護與管理權，將之圈護，盡可能讓大自然經營自己，恢復生機。讓我們及後代子孫從刻意保留下來的臺灣荒野中，探知自然的奧妙，領悟生命的意義。

任務是保存臺灣天然物種。讓野地能自然演替。推廣自然生態保育觀念。提供大眾自然生態教育的環境與機會。協助政府保育水土、維護

自然資源。培訓自然生態保育人才。

(六)中華民國野鳥學會

宗旨和任務為提供當代人民良好的生活品質，並為後代子孫留下自然美景，欣賞、研究和保育野生鳥類及其棲地。推廣保護自然生態環境的觀念。接受辦理保護野生鳥類的各項措施，如教育、宣傳、保護區設立和管理。出版野生鳥類研究報告及相關書刊、資料。參加國際會議，與國際保育團體互訪交流，提升我國保育形象。

(七)黑潮文教基金會

從調查記錄東部鯨豚開始，以「關心臺灣海洋環境、生態與文化」為宗旨。進行生態解說、講座研習、漁業紀實、海岸行旅體驗與地點繪製，以及海灘廢棄物監測等活動，並用非營利方式落實基礎研究及教育推廣工作，讓大家更親近、認識，進而珍惜海洋。

(八)中華鯨豚協會

宗旨為促進國民保護鯨豚及其棲息環境，並倡導有關之研究、觀察、欣賞與保育；期許培養國民高雅知性之情操維護海洋生態；期許培養國民高雅知性之情操維護海洋生態系之永續發展。

任務為鯨豚之研究調查及保育事項。舉辦鯨豚之欣賞保護及各項推廣活動。本會接受國內外學術機構及機關團體委託辦理有關海洋生態之研究、調查及保育事項。協助有關單位鯨豚之鑑定、教育訓練及宣導活動事項。有關鯨豚保育活動之國際合作及聯繫事項。編輯及出版有關鯨豚之書刊、通訊及文獻事項。與國外鯨豚協會及相關團體、學術機構之交流事項。其他與章程所訂宗旨及任務相關事項。

(九)社團法人臺灣環境資訊協會

宗旨為推動環境資訊交流，促進人與自然環境的和諧。任務是實

踐環境教育大眾化，以推廣生態概念、意識與倫理。推動環境資訊數位化，普及知識及相關訊息為目標。收集全球與本土環境資訊，長期關注環境事件，持續掌握環境訊息。提供環境資訊與資源整合的管道及相關的技術服務。執行環境及生態相關研究計畫。推動知識經濟，加強環境資訊之運用及管理，發展環境知識庫。

(十)臺灣生態學會

宗旨為以教育、研究、社會關懷與資訊提供。任務是建立臺灣自然史。以自然中心為出發，進行教育、性別、環境、原住民暨全方位的社會關懷。以土地倫理及自然情操為基礎，進行臺灣文化的隔代改造。籌設臺灣自然及環保資料庫。設置植物標本館暨培育民間生態研究場域。環境教育及自然解說的規劃與實踐。承辦或自辦各類研究計畫案。製作及出版圖書。積極推動保育及環境運動。國際聯繫，推廣臺灣經驗與世界接軌。

(十一)中華民國健行登山會

宗旨為推廣國內、外健行、登山及越野運動、研究登山學術、提倡全民體育公益、慈善活動之非營利社團法人。任務是推廣國內、外健行、登山及越野活動相關事項。審查並輔導分支會設立事項。關於登山技術、嚮導訓練與管理相關事項。健行登山意外事故之預防、宣導及搜救相關工作。推動健行、登山及越野路線之探勘及拓展森林生態旅遊與淨山活動等事項。協助輔導相關單位、社團辦理健行等事項。研究登山學術文化及書刊之出版發行相關事項。接受政府或他人委託辦理健行登山相關公益、慈善活動事項。

(十二)社團法人中華民國保護動物協會

宗旨為以研究保護動物問題，並發動社會力量保護動物。任務是關於保護動物之研究改進事項。關於動物飼養管理之改進事項。關於動物

病害之防治事項。關於保護動物之教育宣傳事項。關於防止虐待動物之勸導事項。關於保護動物之通訊與聯絡事項。關於保護動物之著述翻譯出版事項。關於保護動物比賽之策劃事項。關於發動社會力量協助政府對棄養動物之服務保育事項。其他有關保護動物事項。

第三節　生態旅遊者管理規範

　　生態旅遊進行時之操作過程，是以現場人員與環境生態相互尊重為守則，基本上要以區域安全及旅客滿意為訴求，生態旅遊是注重生態保育、環境保護、環境教育及社區福祉的旅遊方式，所以操作細節要求必然繁瑣，旅遊者本身需有生態旅遊基本知能，導覽解說人員更要有生態旅遊的素養，規範如下：

一、生態旅遊者行前之應知規範

　　行前通知個人用品注意事項如下：

1. 落實生態旅遊環保精神，請自備手帕毛巾、水杯水壺、環保餐具、盥洗用品與輕便雨具等。
2. 請穿著戶外活動長衣褲、舒適便鞋、個人藥品、遮陽帽、相機、手電筒（夜間生態觀察必備，看螢火蟲則自備紅色玻璃紙包覆燈頭）。
3. 現場戶外研習課程，應減少垃圾製造、不驚擾動物、不採摘植物與多觀察現場等，著重在社區當地營造生態旅遊環境的用心。
4. 盡量減輕行李重量，搭乘交通工具以環保為主，減少交通運具耗油量。
5. 主動準備拋棄式雨衣，細心穿脫多次使用，不製造用過一次就丟的垃圾。

二、相關業者必要規範

(一)餐食飲料部分

1. 遊覽車上不提供瓶裝水或杯水,減少碳足跡與塑膠廢棄物,當地提供桶裝水。
2. 餐廳不提供使用一次性餐具,自備環保碗筷、匙杯等。
3. 餐廳提供適量菜色,不要過剩造成浪費。
4. 餐廳減少肉類菜色,多以在地、當季、無農藥蔬果入菜,減碳保健康。
5. 請餐廳提供公夾母匙,吃合菜時可衛生取食。
6. 食用餐盒,做好廚餘回收與垃圾分類。

(二)住宿旅館部分

1. 自備沐浴用品,旅宿業者不主動提供一次性沐浴備品。
2. 住宿業者提供可重複使用之補充式瓶罐,儘量天然成分之洗髮精與沐浴乳。
3. 住宿業者在客房與浴室適當處張貼節約用水、用電叮嚀卡片。
4. 住宿業者在床頭提示鼓勵續住者減少每日更換床單、被套與毛巾之卡片,以減少水與化學藥劑使用量。
5. 導覽人員可建議旅客只使用旅館單一垃圾筒,減少更換垃圾筒塑膠袋的需求。

(三)交通運輸部分

1. 遊覽車或接駁車不提供個人垃圾塑膠袋,垃圾集中丟到車前之垃圾筒。
2. 社區接駁車須投保乘客意外險。

3.社區接駁車駕駛須具備簡單導覽解說能力，接駁過程中，給予旅客必要的景點注意事項說明。

三、現場導覽解說人員遵循規範

(一)現場出發前導覽解說人員說明

1.以掛圖、媒體簡報或其他適當方式進行行前注意事項說明。

2.簡要說明旅遊過程、環境資源、安全注意事項與行為規範等。

3.提醒旅客於景區內有提示勿用閃燈告示牌時，請立即調整相機及設備關閉閃光燈裝置。

4.提醒旅客生態旅遊不保證看到指標物種，強調生態旅遊環保重要性。

5.提醒吸菸者於非吸菸區勿吸菸，吸菸區菸蒂丟棄於垃圾筒。

6.行前說明最長不逾15分鐘。

(二)出發後導覽解說人員規範

1.隨時注意旅客行為，如有不當動作，如破壞環境、捉取生物與亂丟垃圾時，應適時以柔性方式勸導，必要時以法規罰款為前提，予以制止。

2.絕不干擾休息、睡覺、交配、育雛與用食中的動植物。

3.動植物中文名「俗名」（便於旅客認識及記憶之名稱），不能說是「學名」（是一個物種全世界統一的名稱，以拉丁文呈現）。

4.旅客需要親身體驗時，不鼓勵自行摘採樹葉、果實與花朵，需由導覽解說人員利用飄落地上的素材予以解說，如必要時由導覽解說人員，摘採極小量品種供旅客體驗，如微觀、吸聞、撫觸與嚼食等。

5.不以強力手電筒或探照燈照射動物，如必要時不以光束中心最強

光照射。

6. 若需以強力手電筒或探照燈照射動物時，莫近距離接近敏感動物，如蛙類與蟹類，避免高溫傷害動物。

7. 觀看螢火蟲前，提供紅色玻璃紙給旅客套住手電筒燈頭，減少光害。

8. 導覽解說人員若須手抓動物解說時，態度謹慎、手腳要輕、時間要短，避免傷害動物。

9. 導覽解說人員對待物種之態度與動作就是身教，在無形中傳遞環境教育予旅客。

10. 夜間自然生態觀察時，應隨時提醒旅客注意地面小生物，以免踩死蛙類、蟹類等生物。

11. 旅客若攜帶綠光雷射筆與高功率雷射指星筆，只可應用在文物或植物導覽上，不可照射動物，如鳥、蝶、螢與飛鼠，以免傷及動物眼睛。

12. 自然生態觀察時，旅客不只應懂物種名稱與功用，還需瞭解該生物的生態特性與生態價值及該物種與生態系之關係，多瞭解生物多樣性保育觀念。

(三)導覽解說人員自我規範

1. 不講植物藥用，避免旅客不當採摘與誤採誤用。

2. 以適當的輔助教具，如圖片、模型、平板電腦、放大鏡、解說牌與地圖等，展示解說內容，取代砍折、摘取或抓取自然資源用以解說。

3. 一位導覽解說人員帶領10位旅客是最佳導覽解說效果，最多不要超過20位。

4. 免費導覽文宣品，如摺頁、手冊與光碟，只發送給有需要者或願意閱讀者，以免造成垃圾與浪費資源。

四、回饋當地社區

　　生態旅遊地經營重點必須回饋當地社區，以求當地居民將生態區視為重要觀光與旅遊資源，而加以保護維護，旅客首要使用當地之餐飲、住宿、交通與人員等，由社區提供服務，讓社區相關業者獲取利益，而關心在地環境。業者獲利應有回饋社區機制，讓社區全員分享生態環境帶來效益，從而維護在地環境；再者若社區提供之必要服務，在利益均分下，以公平方式分配多家或輪流經營，力求利益均等，不獨厚某一業者。旅遊仲介者或旅客來到當地旅遊，因該地環境保育良好、自然物種生態完整與人文資源豐富，而做宣傳無疑使其他旅客願意來此探索，使社區享有無限的永續發展資源。

參考文獻

中華民國內政部營建署,〈生態旅遊的推動機制〉,http://np.cpami.gov.tw/
　　chinese/index.php?option=com_content&view=article&id=2420&Itemid=35
　　&gp=1

中華民國內政部營建署,《太魯閣國家公園管理處辦事細則》,http://www.
　　cpami.gov.tw/chinese/index.php?option=com_content&view=article&id=106
　　58&Itemid=100

中華民國內政部營建署,《台江國家公園管理處辦事細則》,http://www.
　　cpami.gov.tw/chinese/index.php?option=com_content&view=article&id=106
　　77&Itemid=57

中華民國內政部營建署,《玉山國家公園管理處辦事細則》,http://www.
　　cpami.gov.tw/chinese/index.php?option=com_content&view=article&id=106
　　59&Itemid=57

中華民國內政部營建署,《金門國家公園管理處辦事細則》,http://www.
　　cpami.gov.tw/chinese/index.php?option=com_content&view=article&id=106
　　60&Itemid=100

中華民國內政部營建署,《海洋國家公園管理處辦事細則》,http://www.
　　cpami.gov.tw/chinese/index.php?option=com_content&view=article&id=106
　　55&Itemid=100

中華民國內政部營建署,《國家公園管理處組織準則》,http://www.cpami.
　　gov.tw/chinese/index.php?option=com_content&view=article&id=10654&Ite
　　mid=57

中華民國內政部營建署,《雪霸國家公園管理處辦事細則》,http://www.
　　cpami.gov.tw/chinese/index.php?option=com_content&view=article&id=106
　　61&Itemid=57

中華民國內政部營建署,《陽明山國家公園管理處辦事細則》,http://www.
　　cpami.gov.tw/chinese/index.php?option=com_content&view=article&id=106
　　57&Itemid=57

中華民國自然步道協會,http://naturet.ngo.org.tw/

中華民國健行登山會,http://alpineclub.org.tw/

中華民國野鳥學會,http://www.bird.org.tw/

中華鯨豚協會，http://www.whale.org.tw/

全國法規資料庫，《自然人文生態景觀區專業導覽人員管理辦法》，http://law.moj.gov.tw/LawClass/LawAll.aspx?PCode=K0110019

全國法規資料庫，《森林遊樂區設置管理辦法》，http://law.moj.gov.tw/LawClass/LawContent.aspx?PCODE=M0040008

全國法規資料庫，《發展觀光條例》，http://law.moj.gov.tw/LawClass/LawAll.aspx?PCode=K0110001

林晏州、鄭佳昆、林寶秀（2008），「臺灣地區生態旅遊永續發展策略」，國科會計畫GRB編號：PG9608-0046.

社團法人中華民國保護動物協會，http://www.apatw.org/

社團法人臺灣環境資訊協會，http://www.e-info.org.tw/

原住民族委員會，《行政院原住民族委員會辦事細則》，http://law.apc.gov.tw/LawContentDetails.aspx?id=FL000274&KeyWordHL=&StyleType=1

荒野保護協會，https://www.sow.org.tw/

黑潮海洋文教基金會，http://www.kuroshio.org.tw/newsite/

臺灣生態旅遊協會，〈臺灣生態旅遊協會章程〉，http://www.ecotour.org.tw/p/blog-page_9103.html

臺灣生態學會，http://ecology.org.tw/intro/intro2.php

臺灣蝴蝶保育學會，http://www.butterfly.org.tw/home.php

臺灣濕地保護聯盟，http://www.wetland.org.tw/

賴鵬智的野FUN特區，〈生態旅遊操作實務注意事項〉，http://blog.xuite.net/wild.fun/blog/54046024-%E7%94%9F%E6%85%8B%E6%97%85%E9%81%8A%E6%93%8D%E4%BD%9C%E5%AF%A6%E5%8B%99%E6%B3%A8%E6%84%8F%E4%BA%8B%E9%A0%85

國家圖書館出版品預行編目資料

生態旅遊實務與理論 / 吳偉德編著. -- 初版.
-- 新北市：揚智文化, 2015.03
面；　公分. -- (休閒遊憩系列)

ISBN　978-986-298-177-1（平裝）

1.生態旅遊　2.旅遊業管理

992　　　　　　　　　　　　　　104003410

休閒遊憩系列

生態旅遊實務與理論

編 著 者／吳偉德
出 版 者／揚智文化事業股份有限公司
發 行 人／葉忠賢
總 編 輯／閻富萍
地　　 址／新北市深坑區北深路三段 260 號 8 樓
電　　 話／02-8662-6826
傳　　 真／02-2664-7633
網　　 址／http://www.ycrc.com.tw
 E-mail ／service@ycrc.com.tw
印　　 刷／彩之坊科技股份有限公司
 ISBN／978-986-298-177-1
初版一刷／2015 年 3 月
初版二刷／2017 年 9 月
定　　 價／新台幣 480 元